BERLIN NOW

teNeues

Mario Testino
Oliver Mark
Helmut Newton
Peter Lindbergh
Andreas Mühe
Karl Lagerfeld
Daniel Biskup
Karl Anton Koenigs
Will McBride
Martin Eberle
Frank Thiel
Elliott Erwitt
Thomas Billhardt
Robert Lebeck
Harf Zimmermann
Robert Polidori
Peter Hönnemann
Alexander Gnädinger
Hadley Hudson
Thomas Hoepker
Fabrizio Bensch
Philipp von Hessen
Russell James
Simon de Pury
Stefan Maria Rother
Jean Pigozzi
Michel Haddi
Max von Gumppenberg
Henning Lübcke
Klaus Frahm
Ralf Schmerberg
Tatijana Shoan
Reiner Pfisterer
Benita Suchodrev
Andreas Pein
Reto Klar
Kathleen Waak
Eleana Hegerich
Monika Rittershaus
Sebastian Karadshow
Xavier Linnenbrink

EDITED BY DAGMAR VON TAUBE
DESIGN BY WALTER SCHÖNAUER

Warum gerade Berlin?

Von Imre Kertész

Es ist bereits das achte Jahr, dass ich vorwiegend in Berlin wohne, und es scheint, als würde diese Stadt allmählich zu meiner Wahlheimat werden. „Warum gerade Berlin?", wurde ich einmal von einer Dame in Stockholm gefragt. Offensichtlich spielte sie auf die Erfahrungen an, die ich in den Konzentrationslagern der Nazis gemacht habe.

„Diese Generation ist schon ausgestorben", antwortete ich ausweichend. „Die neue aber kann ich nicht dafür verurteilen, was ihre Eltern getan haben. Man muss ihr eher dabei helfen, sich mit der Vergangenheit konfrontieren zu können."

Ich weiß nicht, ob ich die Dame überzeugen konnte. Die Frage ist viel zu ernst, um sie beiläufig beim Abendessen zu beantworten. Tatsache ist, dass ich die Shoah nie als Folge eines unüberbrückbaren Gegensatzes von Juden und Deutschen betrachtet habe. Das wäre so auch viel zu einfach. Und womit würde ich dann das Interesse der deutschen Leser an meinen Büchern erklären? Im Grunde bin ich in Deutschland zum Schriftsteller geworden. Und dabei denke ich nicht an den sogenannten „Ruhm", sondern daran, dass meine Bücher zum ersten Mal hier, in Deutschland, eine wirkliche Wirkung entfaltet haben. Ich vermute, dass die deutsche Kultur, die deutsche Philosophie, die deutsche Musik, die ich in meiner Jugend in mich aufgesogen habe, daran mitgewirkt haben. Vielleicht kann ich sagen, dass ich das Grauen, das Deutschland über die Welt gebracht hat, fünfzig Jahre später teilweise mit den Mitteln der deutschen Kultur verarbeitet und den Deutschen in der Form von Kunst zurückgegeben habe.

Doch wie immer ich auch nachsinne, ich glaube nicht, dass rein moralische und rationale Gründe dazu geführt haben, dass ich in Berlin lebe. Wenn ich die Frage „Warum gerade Berlin?" ehrlich beantworten will, muss ich wohl von etwas anderem ausgehen. Der Schlüssel dazu dürfte in einem Satz meines Buches „Ich – ein anderer" liegen. Es ist eine alte Erfahrung von mir, dass man mitunter aus lauter stilistischem Elan einen wohlklingenden Satz hinschreibt, dessen Sinn man eigentlich noch gar nicht durchdacht hat. Später wird einem dann erstaunt bewusst, dass er eine der tiefen Wahrheiten des eigenen Lebens zum Ausdruck bringt und schicksalswendende Kraft besitzt. Der Satz war etwa so formuliert: „Man kann die Freiheit nicht am selben Ort kosten, an dem man die Knechtschaft erduldet hat."

Zu Anfang hatte ich nur eine „Arbeitswohnung" in Berlin gemietet. Eigentlich war das die Idee meiner Frau, die erkannt hatte, dass ich in der Fremde möglicherweise eher jene innere Freiheit aufbringen kann, die Grundvoraussetzung für die Arbeit des Schriftstellers ist. Später erhielt ich ein Stipendium für ein Studienjahr am Wissenschaftskolleg zu Berlin, und als das abgelaufen war, bin ich, so könnte man sagen, einfach hier hängen geblieben.

Ich gestehe, ich liebe diese Stadt. Nach einem langen, heißen Sommer ist der Herbst hier wie ein blondes Mädchen am Morgen: frisch, kühl und erwartungsvoll, wie jemand, der voller Pläne steckt. Ich liebe die eleganten, weiß verputzten Fassaden der alten Charlottenburger Häuser, das viele Grün, die Parkanlagen, die üppigen Viererreihen der Platanen auf dem Kurfürstendamm, die vollen Kaffeehausterrassen. Doch ich habe auch das andere Gesicht Berlins gesehen, die durch die Mauer zweigeteilte Stadt. Eigentlich habe ich jedes Mal, wenn ich nach Berlin kam, an diesem geografischen Punkt eine andere Stadt angetroffen.

Im späten Frühjahr 1962 war ich zum ersten Mal hier. Die Mauer stand bereits. Alles war ein wenig unwirklich, der verlassene Schönefelder Flughafen, die ostdeutschen Soldaten, deren Uniformen und Manieren an die Soldaten der alten Wehrmacht erinnerten, dann die in früher Hitze glühende, menschenleere Stadt, genauer: Halbstadt. Wir wohnten in einem alten Hotel in der Friedrichstraße. In der Bar im Erdgeschoss stand eine elegante blonde Bardame hinter dem Tresen. Sie war ungewöhnlich gereizt. Immer wieder erzählte sie ihre Geschichte, an die ich mich heute nicht mehr genau erinnere. Das Wesentliche daran war, dass sie infolge irgendeines unglücklichen Zufalls hier in der östlichen Hälfte der Stadt festsaß und ihre Lage hoffnungslos war. „Hoffnungslos", wiederholte sie immer von Neuem. Wäre ich nicht aus Budapest gekommen, wäre ich erstaunt gewesen über die Offenheit – oder war es vielleicht Verbitterung? –, mit der sie ihrer Wut und Verachtung gegenüber dem Regime freien Lauf ließ; so aber hatte ich längst gelernt, dass sich Barmixer in einer Diktatur so manches erlauben dürfen, was den Gästen nicht erlaubt ist.

Die Situation Berlins war vierzig Jahre lang vom Kalten Krieg bestimmt. Wenn einen westeuropäischen Touristen die Neugier packte, was das denn eigentlich bedeutete, dann kam er nach Berlin und sah sich die Mauer an. Das tat auch ich, nur eben von der anderen Seite, aus Osteuropa kommend. Als der Gedanke eines vereinten Deutschlands – ja, eines vereinten Europas – noch nichts weiter war als ein schöner Traum, schien Berlin in den Augen vieler die europäischste Stadt Europas zu sein, und das gerade durch ihre bedrohte Lage. Wenn man in Ost-Berlin über die Leipziger Straße ging, in die „von drüben", vom Tickerband des Springer-Hochhauses, die verbotenen Nachrichten der freien Welt herüberblinkten, befiel einen das trügerische Gefühl, dass nicht West-Berlin, sondern das ganze, diesseits der Mauer beginnende und sich bis zum Eismeer erstreckende mächtige monolithische Reich ummauert war. Nie werde ich jene sommerliche Abenddämmerung vergessen, als ich verloren am Ende dieser wüstengrauen Welt stand, auf dem Boulevard Unter den Linden, und die Straßenabsperrungen, die Wachposten mit den Hunden, die über die Mauer ragenden Dächer der „drüben" neugierig auftauchenden Touristenbusse betrachtete und die soeben aufgleißenden Scheinwerfer die Schande meiner totalen Knechtschaft unmittelbar zu beleuchten schienen.

Viele Jahre später, 1993, bin ich, nun bereits als Westberliner Stipendiat, zu Fuß von Charlottenburg zum Alexanderplatz gegangen, um mich gleichsam mit meinen eigenen Beinen davon zu überzeugen, dass ich jetzt vom anderen Teil der großen Radialstraße tatsächlich ungehindert bis zur Ostberliner Straße Unter den Linden spazieren konnte. So wie ich einige Jahre später zu Fuß vom Birkenauer Tor über die einstige Rampe zum Birkenauer Krematorium marschiert bin – obwohl es mir schon schwerer fiele zu sagen, wovon ich mich dort überzeugen wollte: Vielleicht davon, dass dieser einen Kilometer lange verhängnisvolle Weg, den ich in jener Zeit nicht gegangen bin, heute auch für mich gangbar ist.

Heute ist direkt in der Mitte Berlins, ein wenig westlich vom Brandenburger Tor, ein riesiges Gelände zu sehen: Dort hat man zum Gedenken an den Holocaust ein monumentales Mahnmal errichtet. Jedes Mal, wenn ich dorthin komme, regen sich in mir Zweifel, ob die Erinnerung in ihrer Unermesslichkeit auch in der Wirklichkeit einen derart großen Raum für sich verlangt. Mich zum Beispiel hat viel stärker jene unscheinbare schwarze Tafel erschüttert, die ich am Wittenbergplatz erblickte, als ich dort zum ersten Mal aus der U-Bahn-Station ins Freie trat. Auf der Tafel steht nichts weiter als die Namensliste der einstigen Todeslager, untereinander: Auschwitz, Buchenwald – und so fort, und das wirkte im Gewimmel des verkehrsreichen Platzes, als sprächen diese reglos erstarrten Ortsnamen nicht von dieser Tafel, sondern aus einer anderen Zeit, vielleicht aus der Ewigkeit zu mir.

Berlin verhehlt seine schreckliche Vergangenheit nicht. Das Jüdische Museum, die Gedenktafel am Gleis 17 des Bahnhofs Grunewald – von dort gingen die Berliner Judentransporte in die Lager im Osten ab –, die vergoldete Kuppel der Synagoge in der Oranienburger Straße, vor der ständig ein Polizeiposten in Bereitschaft steht: Das alles sind ebenso Sehenswürdigkeiten Berlins wie die Glasgebäude und der Filmpalast am neuen Potsdamer Platz, dort, wo ich vor einigen Jahren mitten in einer Wüste stand, die die Bombardierungen des Krieges und die einstige Mauer heraufbeschwor. Ich leugne nicht, dass mich mitunter ein Schwindel historischer Absurdität ergreift, andererseits glaube ich, dass es nicht noch eine Stadt in Europa gibt, in der man die Gegenwart und den Weg, der zu ihr geführt hat, so intensiv wahrnehmen kann.

Allmählich habe ich gelernt, die unverwüstliche Lebenskraft dieser Stadt nicht nur zu akzeptieren, sondern auch zu bewundern. Mit historischem Maß betrachtet hat Berlin seinen Weg in einer verblüffend kurzen Zeit gemacht, bis es aus den moralischen und materiellen Trümmerhaufen des Krieges, dann einer kommunistischen „Frontstadt" zu einer wirklichen Weltstadt, einer der wichtigsten Hauptstädte Europas gewachsen ist. Wahrscheinlich hat die Stadt das ihrer Offenheit zu verdanken, ihrer liberalen Weltsicht, ihrer unerschöpflichen Energie, Neugier und Aufnahmefähigkeit. Hier sprechen viele mit den unterschiedlichsten Akzenten, und wie in New York fragt dich auch hier niemand, woher du kommst. Man kann mir natürlich entgegenhalten, dass ich nur von oberflächlichen Eindrücken berichte und Berlin nur aus der Perspektive eines Gastes beurteile, dass ein fremder Gast, der dazu noch seine Rechnungen selbst begleichen kann, es immer leicht hat und wenn ihm etwas nicht gefällt, sich flugs woanders hinbegeben kann. Doch, vielleicht ist es eigenartig, ich fühle mich gar nicht wie ein vollkommen Fremder hier, so wie vielleicht auch meine Bücher im geistigen Leben Berlins ihren Platz gefunden haben.

Denn Berlin ist – für mich durchaus nicht zuletzt – zugleich auch eine literarische Stadt. Im Unterschied zur französischen und englischen Kultur, die sich eher mit sich selbst begnügen, hat die deutsche immer auch eine Rolle als Vermittler zwischen östlichen und westlichen Literaturen gespielt. Die große russische Literatur des 19. Jahrhunderts zum Beispiel ist zuerst ins Deutsche übersetzt worden und von hier in den Westen gelangt. Auch Kafka zog nach dem Ersten Weltkrieg von Prag nach Berlin, nachdem er sich entschlossen hatte, die Lebensform eines Berufsschriftstellers anzunehmen; leider hat ihn dann seine Krankheit daran gehindert. Der Weg osteuropäischer Schriftsteller führt meistens über Berlin in andere Sprachen, in die Weltliteratur weiter. Wir wissen, dass „Weltliteratur" ein Wort Goethes ist, er hat es zuerst benutzt. Wer aber hat sich wohl den Begriff „Weltstadt" ausgedacht? Denn auch das ist ein wichtiges Wort, ein großer Trost für die Exilierten, für Weltenbummler und geborene Heimatlose.

Worin liegt dieser Trost? Das bleibt ein Geheimnis, denn die Großstadt ist ja auch gnadenlos, gemein, sentimental und brutal, geistreich und dumm, und das ist jede Weltstadt obendrein noch auf ganz eigene Art. Wohin immer ich aber auch gehe, ich nehme meine osteuropäische Depression überallhin mit mir mit. Diese Depression ist mein schriftstellerisches Kapital; manchmal ist sie allerdings auch eine Last und hindert mich gerade am Schreiben. Wenn ich dann hinaus auf den Kurfürstendamm gehe, umfängt mich plötzlich die Weltstadt und fegt, so wie der frische Wind den Morgendunst, die bleierne Melancholie spurlos von mir hinweg.

In Budapest, meiner Geburtsstadt, werde ich oft gefragt, was ich eigentlich in Berlin suche. Vielleicht ist es die Lebensweise, für die ich geboren bin, die ich jedoch als sozialistischer Staatsbürger ohne verfügbaren Reisepass nie leben konnte. Wenn auf nichts anderes, auf meine Fremdheit darf ich hier auf Erden und im Himmel vielleicht noch Anspruch erheben. Daheim? Zu Hause? Heimatland? – von alledem wird man vielleicht einmal auch anders sprechen können – oder wir sprechen überhaupt nicht mehr davon. Vielleicht wird den Menschen auf einmal aufgehen, dass das alles abstrakte Begriffe sind und das, was sie wirklich zum Leben brauchen, nichts anderes ist als ein bewohnbarer Ort. Ich verspüre das seit Langem.

Why Berlin, of all places?

By Imre Kertész

It's been eight years now that I have lived primarily in Berlin, and it looks like this city is slowly becoming my adopted home. "Why Berlin, of all places?" a lady once asked me in Stockholm. She was clearly referring to my experiences with Nazi concentration camps.

"That generation has died off," I answered noncommittally. "I can't condemn the younger generation for what their parents did. We have to help them face the past."

I don't know if I managed to persuade her. The question is much too serious for a glib answer at the dinner table. The fact is, I never saw the Holocaust as the result of insurmountable differences between Jews and Germans. That would be much too simple an explanation. And if that were true, then why are German readers interested in my books? I pretty much became a writer in Germany. And I'm not thinking about the so-called "fame and fortune" here, but rather about the fact that it was here, in Germany, where my books had a genuine impact on people for the first time. I suspect that the German culture, German philosophy, and German music that I soaked up as a youth have something to do with it. Maybe I can say that fifty years after the horror Germans inflicted on the world, I have worked through some of it using the means of German culture and given it back to the Germans as art.

But no matter how I choose to look at it, I don't believe that purely moral and rational reasons explain my coming to live in Berlin. If I want to give an honest answer to the question "Why Berlin, of all places?" I have to start somewhere else. The key may lie in a sentence from my book "Valaki más" ("Someone Else"). I learned long ago that you sometimes type out a lovely-sounding sentence while remaining utterly oblivious to its actual meaning. Later, you realize with a shock that this sentence expresses one of the core truths of your life and possesses the power to redirect your fate. The sentence went something like this: "You cannot savor freedom in the same place you endured bondage."

At the beginning, I had simply rented an office studio in Berlin. It was actually my wife's idea; she realized that I might have greater success evoking the sense of internal freedom in a foreign locale. A freedom that is so critical to the work of a writer. Later, I won a scholarship for a year's study at the Institute for Advanced Study in Berlin. When that came to an end, I just stayed.

I must confess, I love this city. After a long, hot summer, autumn in Berlin is like a blonde-haired girl in the morning: fresh, cool and expectant, like someone brimming with plans. I love the elegant white-trimmed facades of the old houses in Charlottenburg, the green everywhere, the parks, the four rows of lush sycamores along the Kurfürstendamm, and the packed terraces in front of the cafés. But I have also seen the other face of Berlin, the city split in two by the Berlin Wall. Actually, every time I have come to Berlin, this dot on the map has offered up a different city to meet me.

I came here for the first time in the late spring of 1962. The Wall had already gone up. Everything seemed a little unreal: the abandoned Schönefeld Airport, the East German soldiers, whose uniforms and manners recalled the soldiers in the old Wehrmacht, and the desolate city—or, more accurately, half-city—shimmering in the early morning heat. We lived in an old hotel on Friedrichstraße. An elegant blonde woman tended the bar on the ground floor. She was exceedingly irascible. Again and again, she told her story, which I can no longer remember the details of. The thrust of it was that some unhappy coincidence had left her stuck here in the eastern half of the city, and her situation was hopeless. "Hopeless," she repeated over and over. Had I not hailed from Budapest, I would have been amazed at how openly— or perhaps bitterly?—she expressed her rage and contempt for the regime; but I had long since learned that in a dictatorship, bartenders can get away with many things that those sitting at the bar cannot.

For forty years, the Cold War determined Berlin's fate. Whenever a tourist from Western Europe wondered what the Cold War was all about, he came to Berlin and looked at the wall. And I did it too, but from the other side: coming from Eastern Europe. Back when the thought of a unified Germany—or even a united Europe—was nothing more than a lovely dream, Berlin's threatened and precarious position was precisely what made it the most European city in Europe to many. When you walked along Leipziger Straße in East Berlin and peered "over there" into the Free World, reading the Springer building's running ticker of forbidden Free World headlines, the strange illusion crept over you that it wasn't West Berlin that was walled off, but rather the entire powerful monolithic empire that began on this side and stretched all the way to the Arctic Ocean. I'll never forget that summer evening when I stood lost at the end of this desolate gray world at dusk on Unter den Linden boulevard, and watched the roadblocks, the guards and attack dogs, the roofs of the tourist buses rising above the top of the Wall, buses full of curious tourists "over there," and the spotlights that turned to illuminate the scene seemed to shine a light directly on the shame of my utter subservience.

Many years later, in 1993, I was now a West Berlin scholarship recipient walking from Charlottenburg to Alexanderplatz, specifically to prove to myself that I could proceed unmolested on foot from the other part of the great artery through Berlin to Unter den Linden in the eastern part of the city. It was much like the way I marched years later from the Birkenau gate to the ramp that once emptied into the Birkenau crematorium—although it would be harder for me to explain what I wanted to prove to myself with that one. Perhaps that this ominous one-kilometer road that I did not take back then is a road that I am able to take now.

Today, right in the heart of Berlin, just west of the Brandenburg Gate, you can see a huge tract of land: the site where a monumental memorial has been erected in remembrance of the Holocaust. Every time I pass it, I feel twinges of doubt. Does the immensity of memory truly require such a vast expanse of space in the physical world? I was far more shaken by the plain black sign I saw the first time I came out of the subway station at Wittenbergplatz. The sign simply lists the names of the death camps, one below the other: Auschwitz, Buchenwald and so on. And in the hubbub of the busy square, it felt like those frozen names weren't just calling out to me from their sign, but from another time altogether, perhaps from eternity.

Berlin makes no secret of its shameful past. The Jewish Museum, the memorial plaque at Track 17 of the Grunewald train station, where Jews were herded into train cars and sent further east to the concentration camps, and the gold-plated dome of the synagogue on Oranienburger Straße, where police are on guard 24 hours a day: these are all Berlin attractions, just as much as the glass buildings and the Film Palace at the new Potsdamer Platz, the same place where I once stood in an empty desert that called to mind the desolation wrought by the bombs of World War II and the Berlin Wall. I won't deny that the historical absurdity of it all occasionally makes me a bit dizzy, but on the other hand, I don't think there is another city in Europe where you can so openly and intensely experience the present and the path that led to it.

Over time, I have learned not just to accept the resilient vitality of this city, but even to admire it. From a historical perspective, Berlin has come a very long way in a very short time—from a physical and moral heap of rubble after the war, to a Communist "frontline" city, and finally to a true world-class city and one of Europe's most important capitals. The city probably has its openness, its liberal worldview, its inexhaustible energy, curiosity, and ability to assimilate new people to thank for that transformation. Many people speak here with every accent imaginable, and just like in

New York, no one bothers asking where you're from. Of course, you might object by saying that I am just giving my own superficial impressions and judging Berlin from the perspective of a guest, and note that a foreign guest who can pay his bills always has it easy. And if he doesn't like something, he can just pull up stakes and leave. Still—and perhaps it's a bit odd—I don't feel like a total outsider here, perhaps in much the same way my books have found a home for themselves in the intellectual life of Berlin.

Because for me, Berlin is also—definitely not last of all—a literary city. Unlike the French and English, who have always been content to read their own authors, German culture has consistently played the role of an intermediary between Eastern and Western literature. The great Russian literature of the 19th century, for example, was first translated into German and made its way from here to the Western world. After World War I, Kafka also moved from Prague to Berlin once he decided to make a living as a writer; unfortunately, his illness prevented him from doing so. The path of Eastern European writers generally leads through Berlin into other languages and into world literature. We know that "world literature" was a term coined and first used by Goethe. But who might have come up with the word "world-class city?" That is an important term, too. One that is a great comfort to exiles, globe-trotters and those who seem to have no home from the day they are born.

And what form does this comfort take? That remains a secret, because the big city is also merciless, cruel, sentimental and brutal, witty and stupid. And even worse, every world-class city has its own special mix of these qualities. Wherever I go, I take my Eastern European depression along with me. This depression is my writing capital, but sometimes it's a burden, too, one that ironically makes it hard for me to write. But then when I go out on the Kurfürstendamm, this world-class city embraces me and peels away the leaden melancholy, leaving no traces behind, like crisp winds shearing the morning haze from the air.

In Budapest, the city of my birth, people often ask me what it is I'm looking for in Berlin. Perhaps I seek the life I was born to live—a life that I, a citizen of a socialist country without a passport, could never have. If nothing else, then maybe I can lay claim to my foreignness here on earth and in heaven. Back home? At home? Homeland? Perhaps one day we'll be able to talk about those things in a different light—or we'll stop talking about them altogether. Perhaps people will suddenly wake up and realize that they are all abstract concepts, and that what they truly need to live is nothing more than a habitable place. I've felt that for a long time.

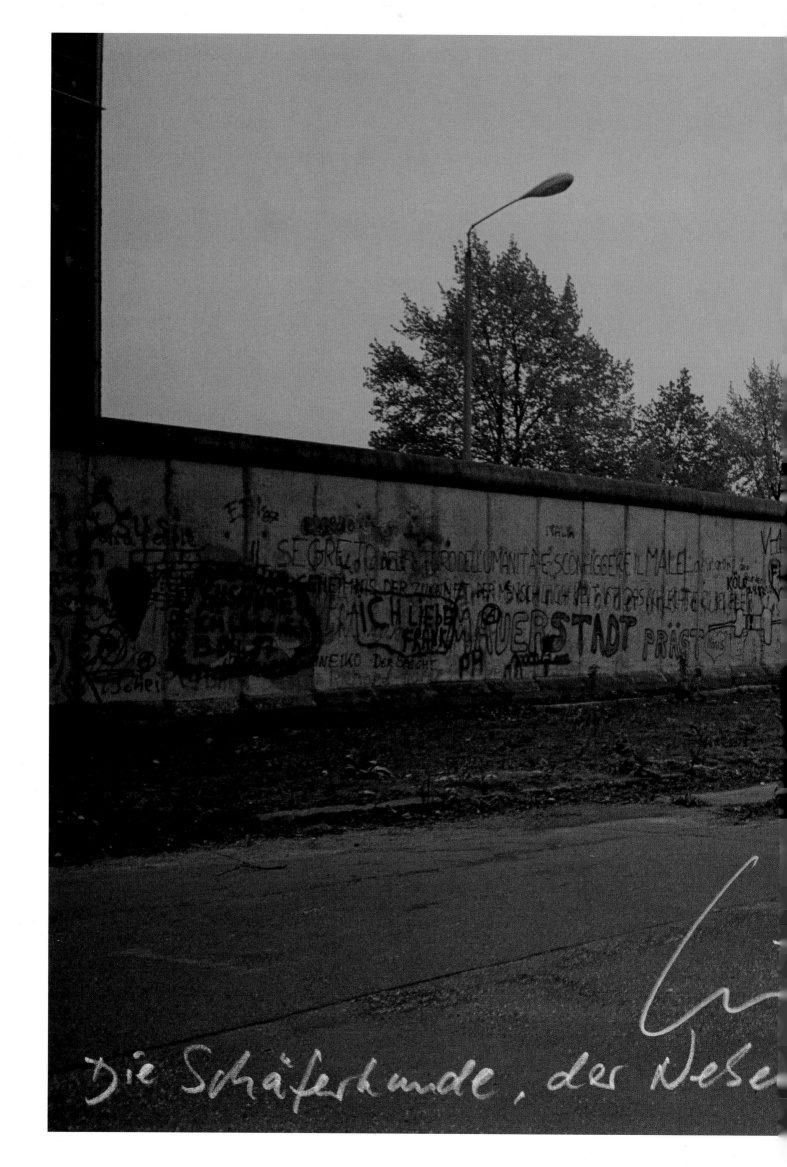

Berlin 1989
das gibt ... es war April

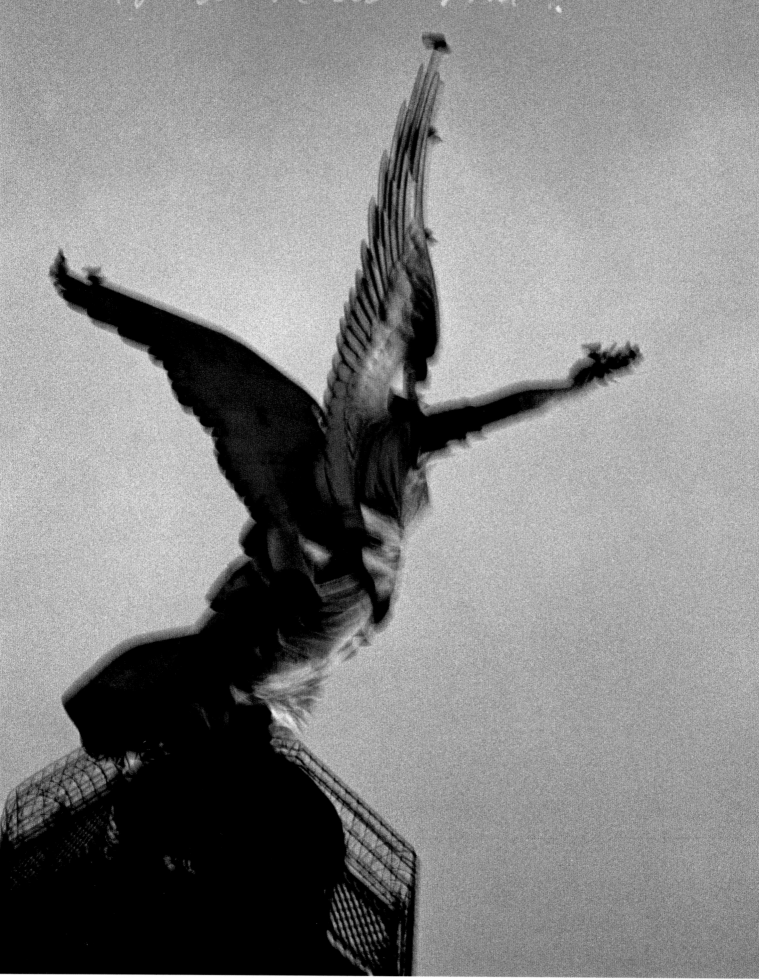

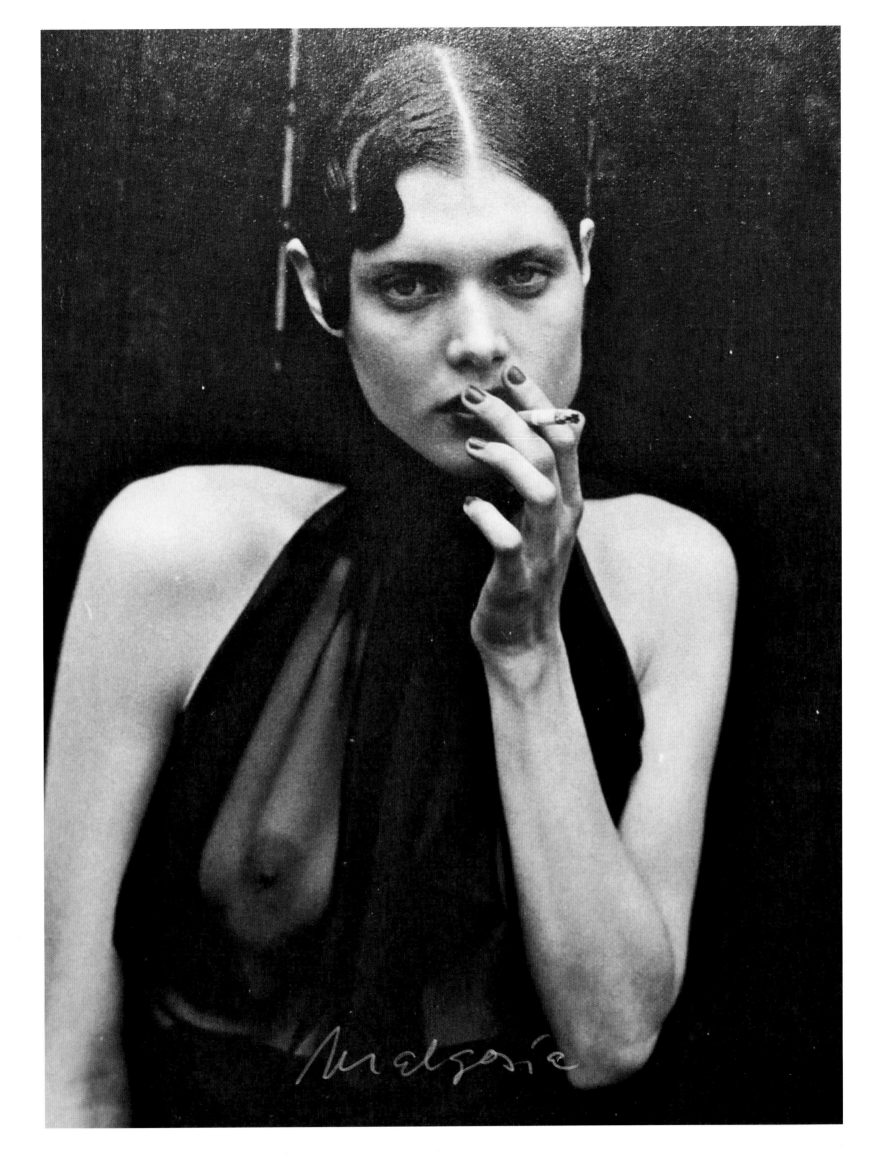

Cordula

da war so eine Sehnsucht, so eine Melancholie ... aber auch dieses Gefühl von Gefahr – damals

Für Berlin von Peter Lindbergh Eine Hommage, Wim Wenders-artig ... / *A Wim Wenders-like homage by Peter Lindbergh*

Berlin, du verrückter Steinbaukasten

Von Dagmar von Taube

Im Sommer 2001 kam ich nach einem zweijährigen Aufenthalt in New York im wiedervereinigten Berlin an. Aufgewachsen war ich in Hamburg und Bremen und Güby an der Schlei, also im guten, grünen, alten Westdeutschland. Nach den zwei Jahren, in denen ich als Korrespondentin aus Amerika berichtet hatte, war meine Redaktion, die Welt am Sonntag, nach Berlin umgesiedelt worden – der Axel Springer Verlag, man weiß es, hatte hier traditionell einen Vorposten direkt an der Mauer bezogen, die es nun nicht mehr gab. Und so war mein Nachhausekommen verrückterweise ein Umzug in die Fremde.

Berlin, das war erst mal das Anti-Hamburg für mich – hässlich, schnodderschnauzig, schmuddelig. Keine weißen Villen und tröstenden Weiden wie an der Alster. Nur endlos Straßen, Häuser, Plattenbeton und Abbruchfassaden, übersät mit Einschusslöchern aus den letzten Tagen des Zweiten Weltkrieges, die seitdem nie repariert worden waren – und gleich dahinter Polen, wahrscheinlich sogar Moskau. Meine Mutter hatte mir damals eine Kunstpostkarte mit einem dieser typischen Motive geschickt – ausgemergelte Frauen mit Stola und Zigarettenspitze, Otto Dix, die Goldenen Zwanzigerjahre – und hatte auf die Rückseite ein Zitat von Erich Kästner geschrieben: „Berlin, du verrückter Steinbaukasten". Sie wünschte mir viel Glück.

Damals war es mir unbegreiflich, woher die unwiderstehliche Sogwirkung der neuen Hauptstadt in dieser Zeit begründet war. Was bis heute an Berlin gelobt wird – das ewig Umbrechende, Zersplitterte, sich Verändernde – erschien mir anfangs nur schroff und rau. Und doch hatte die Stadt so einen finsteren, frivolen Reiz. München war lange satt, Hamburg macht frigide irgendwann. In Berlin war plötzlich ein Gefühl von Abenteuer und Gefahr zu spüren. Gerade das Unfertige, das Ruinenhafte schenkte eine Freiheit, die Berlin zur attraktivsten Stadt der Welt werden lassen sollte.

Dort, wo ich mit meinen Koffern ankam, in Berlin-Mitte, das sich später als das Szeneviertel Europas entpuppen sollte, war die Stadt zunächst nur dunkel – und das nicht nur nachts. Immerhin: Es gab dann schon Telefon, Fernsehanschluss und warmes Wasser aus der Wand. Es gab den „Spätkauf", diese Kioske, wo man Nudeln und Bier kaufen konnte bis abends um zehn – zum nächsten Geldautomaten allerdings musste man mindestens zehn Kilometer laufen. Aber man konnte überleben im Gegensatz zu der Zeit direkt nach dem Mauerfall, als Berlin um den Potsdamer Platz noch eine einzige, mit Baukränen gespickte Wüste war. Ich weiß noch, in den Neunzigern, als ich als Besucher aus der Provinz gelegentlich in die Stadt kam, war die noch ein permanenter Umbau: Die einzig nette Bar, in der man gestern noch einen Abend mit ein paar freundlichen Menschen verbracht hatte, gab es in der nächsten Woche schon nicht mehr. Und nicht nur die Bar war dann verschwunden, auch die Leute, manchmal schien sogar die ganze Straße wie vom Erdboden verschluckt. Das Cibo Matto am Hackeschen Markt gab es schon, aber das wurde mit Farbbeuteln beworfen, aus Angst vor einer vermeintlichen Yuppiefizierung – dabei war es einfach nur das erste Lokal mit anständigen Toiletten. Aber „Mitte muss dreckig bleiben" forderte der Schlachthof im politisierten Osten. Da wollte man keine Labels, Shops und Cafés. Wer Cappuccino servierte, galt schon als Klassenfeind. Das Leben spielte sich vielmehr unter der Erde ab, in illegalen Kellerclubs und -bars. Wer nie dabei gewesen ist, muss es sich so vorstellen: Ost-Berlin nach der Mauer war wie ein großer, umgefallener, moderiger Stein, und wenn man ihn anhob, sah man darunter die Ameisen tanzen wie im Tresor, einem ehemaligen unterirdischen Banksafe. Dort hämmerte dieser ultra-harte Berlin-Techno im Lichtfächer eines einzigen grellgrünen Stroboskops.

Im Westen dagegen bekam man wenig mit von diesem Leben. Dort saßen Berliner wie der Friseur Udo Walz, der in der BZ nur als der „Lockenwickler" bezeichnet wurde, jeden Abend in der Paris Bar in der Kantstraße, wie schon so viele lustige, weinselige Abende in den Jahrzehnten zuvor. Die Mauer war offen, aber im Grunde wusste man gar nicht, wo genau der Osten war. Da fuhr man gar nicht hin, da war man viel zu faul dazu. An dieser Haltung hatte sich bis zu meiner Ankunft 2001 auch nicht viel geändert.

„Coming home" Landung in Berlin-Tegel, 10. Januar 2009, 8 Uhr 11 / *Arrival at Berlin-Tegel* **Ralf Schmerberg**

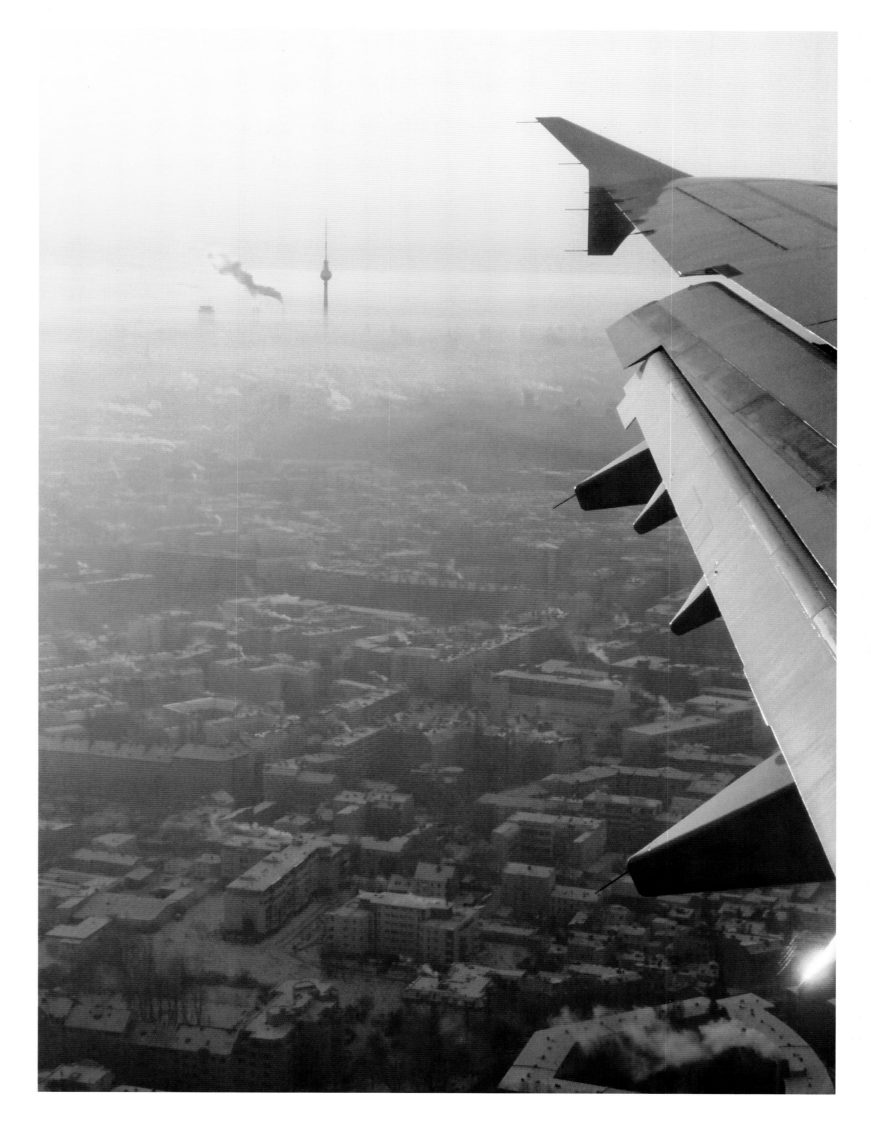

Der Eimer Das besetzte Haus mit mehreren Dancefloors und Bar
war in den 90ern einer der ersten improvisierten Clubs rund um den
Hackeschen Markt / *Club atmosphere in the '90s* **Martin Eberle**

Die meisten Metropolen lassen sich leicht auf einen gesell-
schaftlichen Nenner bringen: In New York ist es das Geld.
London hat seine Royals und all die, die sich dafür halten. In
Hamburg sind's die Clubblazer, die Reeder und Kaffeeröster.
Und in Berlin? Eine sogenannte Berliner Gesellschaft existierte
überhaupt nicht. Die großen Namen der alten Tante West-
Berlin hießen Ulla Klingbeil, eine Benefiz-Lady. Es gab den
Playboy Rolf Eden und Musikproduzent Jack White mit seiner
Frau Janine. Harald Juhnke lebte noch. Natürlich gab es auch
Ausnahmen wie Wolf Jobst Siedler, den Publizisten und Verleger.
Oder Nicolaus Sombart, den Sohn von Werner Sombart, der
den „Bourgeois" geschrieben hatte. Nur spiegelten sich diese
Menschen, ihre Eleganz und Geistestradition, im damaligen
Stadtleben überhaupt nicht wider. Im Westen gab es die
goldenen Brillen, im Osten die Kellerkinder.

Von der Kunst war ebenfalls noch wenig zu spüren. Gut, da war
Johannes Grützke und es gab schon die Galerie Contemporary
Fine Arts in einem Hinterhof. An der Wand dort hing bereits
ein Schild mit einem Spruch von Bazon Brock: „Der Tod
muss aufhören …" und so weiter, aber der internationale
Sammlerzirkus wie wir ihn heute kennen machte noch nicht
Station in der Hauptstadt. Klaus Biesenbach, der heute Kurator
am MoMA in New York ist, betrieb damals mit den Kunstwerken
in einer ehemaligen Margarinefabrik in der Auguststraße einen

privaten Ausstellungsraum – das waren die ersten kühnen
Aufstiege, die den Mythos vom neuen Berlin begründen
halfen. Karrieren wie die von Boris Radczun, der mal Türsteher,
mal Barkeeper war und heute das angesagteste Restaurant
der Stadt, das Grill Royal führt. Oder Martin Kippenberger –
posthum einer der teuersten deutschen Künstler – war Ende
der 70er Jahre Wirt und Geschäftsführer der Punkkneipe
SO36. Und Roland Mary, ein aus dem Saarland zugezogener
Krautrocker, der an der Friedrichstraße recht schnell nach
der Wende in einer ehemaligen DDR-Kantine das Borchardt
eröffnete, hat es hier geschafft, dass die weltweite Schauspieler-
Elite nicht nur zur Berlinale-Zeit ihr Schnitzel immer bei ihm isst.

Dass in Berlin Dinge passieren, die anderswo undenkbar sind,
das hat hier Tradition. Berlin war das deutsche Schmuddel-
kind: frech und pleite und subversiv. Der Dreck war sozusagen
der Dünger für die unerschöpfliche Kreativität hier. Manch einer
beklagt vielleicht die Fläche dieser Stadt, die fast neunmal
so groß ist wie Paris und auf der gerade mal 3,4 Millionen
Menschen leben. Man muss es positiv sehen: Es ist ein weites
Feld, auf dessen kulturellem Humus alles nebeneinander Platz
findet und gedeiht: Sumpfblüten und Nachtschattengewächse
neben himmelschießenden Stars von Weltrang. Hier residiert
ein Präsident vor grillenden Türken und ein Bürgermeister
ist auf Partys genauso zu Hause wie im Roten Rathaus; da
waltet preußische Disziplin, gleichzeitig lockt immer auch
etwas Hintertreppiges, ein Stricher oder eine Bierkutscher-Bar
irgendwo. Die Stadt hat sich stets über Widersprüche, nie über
Geld und zementierte Regeln definiert. Ob Politiker, Friseur,
Weltstar oder Kneipenwirt – jeder ist Berliner von Tag eins.
Woher man kommt, das interessiert hier niemanden. Danach
wird man gar nicht erst gefragt. Sondern wer hier lebt, ist sofort
angeschlossen an einen Strom ständig An- und Abreisender aus
aller Welt. Gemeinsam ist man eine Art Schicksalsgemeinschaft
Mensch – und feiert den Glamour des Geistes.

Die Mauer war der Fluch, aber auch ein Segen für die Kultur.
Aus der einstigen Beamtenstadt und dem Zille-Mief wurde im
Subventionsklima des Mauer-Berlins eine kulturelle Oase: Aus
ganz Deutschland zogen junge Männer hierher, weil man in Berlin
keinen Wehrdienst leisten musste. Diese Freiheit wurde noch
verstärkt durch das besondere Augenmerk, das der Berliner
Senat auf die kulturelle Förderung legte: Es gab keine Stadt auf
der Welt, in der der Anteil von mit Staatsmitteln unterstützten
Atelierflächen, Übungskellern und Auftrittsmöglichkeiten
derart übermächtig war. Wer jung war und nach Berlin kam,
sah sich gewissermaßen gezwungen, künstlerisch tätig zu
werden, um an die Fördermittel zu kommen. Dass einer wie
Christian Boros, ein Werbestar aus Wuppertal, Student von
Bazon Brock und von daher auch ein bedeutender deutscher

Kunstsammler, sich ausgerechnet den Speerbunker vis-à-vis des Friedrichstadtpalastes gekauft, entkernt und zum Privatmuseum umgebaut hat, ist das schönste Symbol für die unglaubliche Karriere, die Berlin als Kulturhauptstadt seit dem Mauerfall absolvieren konnte: eine Immobilie wie dieser – im wahrsten Sinne des Wortes – Betonklotz wäre unter anderen Voraussetzungen vielleicht zum Jugendheim oder einer Lagerfläche für Büromöbel umfunktioniert worden. So aber zog in Berlin der Glanz in die Stadt, wuchsen Künstlerateliers, Modelofts und Musiksalons aus den Hinterhöfen – langsam, unangepasst, auch mühsam, aber von einer merkwürdigen Goldschürfer-Hoffnung getragen und gepaart mit dieser Aufbruchseuphorie, die später aus Berlin-Mitte die ganze Stadt infizierte und ihren Zauber schließlich bis nach Dahlem, Grunewald, Nikolassee und Potsdam getragen hat, wo sich die Villen plötzlich wie alte Truhen öffneten, die von ihren staubigen Laken befreit wurden.

Die Politik zog hinzu, und mit ihr öffneten sich die Botschaften. Berlin wurde Hauptstadt, Regierungssitz. Christo verpackte den Reichstag, und dann kam Foster und krönte das Symbolwerk, von dem plötzlich so eine Sehnsuchtskraft und ein Hoffen auf Berlin ausging, dass Paris Match eine Hymne verfasste: „Berlin, die eleganteste Stadt Europas …", gerade durch diesen irren Mut der Auferstehung zeigt sich hier die wahre Eleganz. Paris sei erstarrt, London tot. Nur noch in Berlin könnte man so etwas spüren wie den Erlösergeist Europas. Wenig später dann entzündete sich die Patriotismusdebatte an der Frage: Ist es okay, wenn der Reichstag weiter Reichstag heißt und wir auf alle vier Ecken eine Deutschlandfahne stecken? Was machen wir mit der Inschrift „Dem deutschen Volke"? Dürfen wir überhaupt wieder Volk heißen? Und mitten da rein platzte ein Bürgermeister, Klaus Wowereit, der mit seiner Amtsübernahme sein Outing – „Ich bin schwul – und das ist auch gut so" – in die Welt posaunte. Damals traf ich Karl Lagerfeld, wie er auf einmal ohne Entourage und nicht in der Chauffeur-Limousine, sondern zu Fuß die Stadt erkundete: „Berlin ist grandios", jubelte er. „Kein Primel-Deutschland mehr, sondern endlich wieder Großstadt." Sonst verbirgt er sich immer hinter seiner getönten Brille. Hier stand er nun mit großen Augen und konnte sich nicht sattsehen an der neuen Metropole.

Aus all diesen Erlebnissen und Begegnungen kam mir schließlich die Idee, in einem Buch das neue Gesicht Berlins einmal zu zeigen: Die Menschen, die diese Stadt bewegen – und an dieser Stelle möchte ich all jenen danken, die meiner Hartnäckigkeit nicht widerstehen konnten und sich eigens für dieses Buch in ihrer ganz privaten Umgebung oder an ihrem Lieblingsort fotografieren ließen! Berlin, das hatte auch ich längst begriffen, war ein Geschenk der Deutschen Einheit – wo immer man im Ausland von dieser Stadt erzählt, scharen sich die Leute um

einen, als trüge man ein neuartiges Parfum. „J'adooore Berlin!", schwärmt Starfotograf Mario Testino: „Ich liebe den Freigeist, das Improvisierte. Wie New York, als es noch kein Aids gab und man noch keinen Schlaf kannte. Diese Stadt vereint alles: exzessives Nachtleben, coole Leute, spektakuläre Locations. Und das Tollste: Berlin ist nicht mal teuer, es kostet nichts!"

Jeder will Berlin erleben: Wolfgang Joop zum Beispiel, erfolgsverwöhnt nach einer Weltkarriere, brach alle Zelte in New York ab und zog 2004 triumphal zurück nach Deutschland, um in Potsdam seine Kindheitsträume endlich wahr werden zu lassen. Als Junge hatte er im Park von Sanssouci spielend von einem Leben als Hochwohlgeborener fantasiert. Mit dem Fall der Mauer war ihm plötzlich alles erlaubt. Den Unternehmer Werner Otto trieb es mit stolzen neunzig Jahren aus Garmisch in die Stadt, um sich noch einmal an der Energie des Werdens zu berauschen. „In Berlin", sagt er, „werden außergewöhnliche Ideen verwirklicht. Auch wenn immer über Geldmangel geklagt wird, hier entstehen noch Visionen. Hier kann man noch mal von vorne anfangen und plötzlich was erleben." Die Künstlerin Vera Gräfin von Lehndorff wählte nach langen Jahren in Brooklyn Berlin aus, um sich an diesem Ort, der mit all seinen klaffenden Wunden und Hässlichkeiten wie kein anderer die deutsche Geschichte verkörpert, der Vergangenheit zu stellen. „Trotzdem", sagt sie, „hat die Stadt so einen maroden Reiz." Oder June Newton: Sie kommt regelmäßig aus Monte Carlo zu Besuch, immer im Juni und Oktober, an ihrem Geburtstag und dem ihres verstorbenen Mannes: Helmut Newton, der weltberühmte Fotograf, der schon in den Achtzigerjahren mit seinen Porträts wie dem „Zimmermädchen im Askanischen Hof" der Berlinerin auf seine ganz spezielle Art eine Liebeserklärung machte, war dem Typus der starken Berliner Frau mit Schnauze regelrecht verfallen. Er hat mit seiner Verehrung eine Spur gelegt, der bis heute viele Fotografen auf ihre Art gefolgt sind: Peter Lindbergh zum Beispiel zeigt Berlin auf seine unverwechselbare melancholische Weise, während Mario Testino in seinen Bildern die schrille Schönheit zelebriert. Andreas Mühe, Daniel Biskup und Oliver Mark nähern sich den Persönlichkeiten, die das Bild der Stadt prägen. Karl Anton Koenigs wiederum, jung und ein Partyhecht sondergleichen, ist seit vielen Nächten dabei an den Tresen und in den Clubs, die in Berlin so wild und unberechenbar sind, derweil Harf Zimmermanns und Frank Thiels Arbeiten vom Aufbau und Zauber dieser Bauwundertütenstadt erzählen. All ihre Eindrücke sind versammelt in diesem Bildband, durch den man blättert, als wär's ein Spaziergang durch die Stadt, die durch ihre grenzenlose Freiheit und Gegensätzlichkeit lebt. Trotzdem fällt das Buch nicht auseinander, sondern magischerweise entsteht aus der Verschiedenheit, all den krassen Milieus ein neues, ein trotz aller Brüche dennoch stimmiges, ganzes Bild.

Berlin, you mad box of building blocks

By Dagmar von Taube

In the summer of 2001 I arrived in the reunified city of Berlin after having spent two years in New York. I had grown up in Hamburg, Bremen and Güby on the River Schlei, in other words good old green West Germany. While I was working as a correspondent in the US, my newspaper, Welt am Sonntag, had moved to Berlin—the publisher, Axel Springer Verlag, had maintained an outpost right at the Wall. After the Wall came down, the outpost became the hub of Springer's activities. And so my homecoming turned into a move to a foreign land.

For me, Berlin was simply Anti-Hamburg: ugly, snotty nosed and scruffy. No white villas or pleasant willows like those on the Alster. Just streets, prefab houses and wrecked buildings as far as the eye could see, peppered with bullet holes from the final days of the Second World War that had never been repaired, and right behind that Poland, probably even Moscow. My mother sent me an art postcard featuring one of those typical images—skinny women with feather boas and cigarette holders, Otto Dix, the Golden Twenties. She had written a quote from Erich Kästner on the back: "Berlin, you mad box of building blocks." She wished me all the best.

Back then I could not understand why this new capital had had such an irresistible pull. The characteristic that everyone praises Berlin for—that eternal fragmentation and energy—just seemed rough and raw to me. And yet the city had a kind of sinister, frivolous charm. Munich was just saturated; Hamburg makes you numb at some point, but in Berlin there was suddenly a feeling of adventure and danger. That unfinished, ruined character provided a kind of freedom that would make Berlin the most attractive city in the world.

I arrived with my suitcases in Berlin Mitte, the area that would later emerge as the ultimate hot spot in Europe. My first impression was that it was dark—and not just at night. Admittedly, there were telephones, television and hot water. There were those kiosks where you could get noodles and beer until about 10 in the evening. But it was an over six-mile walk to the next cash machine. However, you could just about survive, which had not been the case immediately after the Wall came down when the area around Potsdamer Platz was still a crane-littered wasteland. I remember visiting Berlin occasionally in the '90s; the

city was in permanent change. If we managed to find a nice bar to have a drink with some friendly people, it would not exist the next week. And not just the bar, but the people and sometimes even the whole street would disappear, as if swallowed up in an earthquake. Cibo Matto was already there at Hackescher Markt, but it was pelted with paint bombs as a protest against westernization and its yuppie culture. Actually, it was just the first place around there that had anything resembling proper restrooms. But "Mitte must stay dirty" was the rallying cry from the Schlachthof community center in the politicized East. No labels, shops or cafés. Anyone serving cappuccino was considered an obvious class enemy. Real life was actually taking place underground, in illegal cellar clubs and bars. If you never made it to one, you have to imagine East Berlin after the Wall came down as a big rotten rock: if you picked it up you saw the ants dancing underneath, like at the Tresor club, a former underground bank vault. There you could experience how that ultra-hard Berlin techno boomed by the light of a single garish green strobe light.

People in the West only had a vague idea of that life in the East. Berliners like the hairdresser Udo Walz, whom the tabloid BZ simply called "the hair curler," spent every evening in the Paris Bar on Kantstraße, as they had done so many hearty, wine-quaffing evenings during the preceding decades. The Wall was down, but no one really knew where the East was. You just didn't go there; it was all too much effort. This attitude was basically still intact when I arrived in 2001.

Most big cities can be summed up under one common social denominator: New York has its money, London its royal family and those who consider themselves a part of it, and Hamburg its club blazers, ship owners and coffee roasters. But Berlin? There just wasn't a single identifiable Berlin society. The big names in the old grande dame West Berlin were Ulla Klingbeil, a fundraising personality, the playboy Rolf Eden and music producer Jack White, with his wife, Janine. Harald Juhnke was still alive. Of course, there were also exceptions such as Wolf Jobst Siedler, the writer and publisher, or Nicolaus Sombart, the son of Werner Sombart who had written the "Bourgeois." However, those people, their elegance and intellectual tradition, were in no way reflected in the life of the city at that time. In the West were the gold-framed glasses, in the East the cellar children.

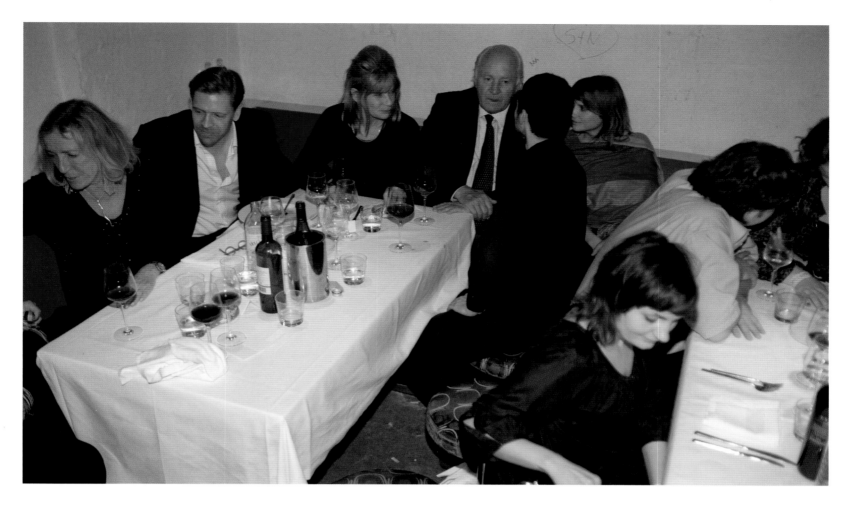

Die Lehndorffs im Cookies, 2008 Künstlerin und Stil-Ikone Veruschka (m.), Schwester Nona (l.), ihr Mann Wolf-Siegfried Wagner, ein Urenkel Richard Wagners und Sohn von Wieland Wagner (r.). Der Publizist Jörn Jacob Rohwer (2. v.l.) / *The Lehndorffs at Cookies* **Tatijana Shoan**

There was also very little in the art world. Well, there was Johannes Grützke and also the Contemporary Fine Arts gallery in a building off a rear courtyard. There was a sign hanging there by Bazon Brock: "Death has to stop…" and so on, but the international art collector circus, as we know it today, had no scheduled stop in the German capital back then. Klaus Biesenbach, who today is a curator at the MoMA in New York, operated the Kunstwerke private exhibit space in a former margarine factory on Auguststraße. Those were the first bold steps that helped establish the legend of the New Berlin, as well as the careers of people like Boris Radczun, a former bouncer and bartender who today operates one of the coolest restaurants in the city, the Grill Royal; or of Martin Kippenberger, posthumously one of the most expensive German artists who was the host and manager of the punk club SO36 at the end of the '70s; and of Roland Mary, a Krautrocker from Saarland who opened Borchardt in a former GDR cafeteria soon after the Wall came down. Today, the world's elite actors insist on eating their Schnitzel at his establishment, not just during the Berlinale Film Festival.

Things happen in Berlin that seem inconceivable elsewhere, a marked Berlin characteristic that has become a tradition. Berlin was Germany's problem child: impertinent, broke and subversive. The dirt was the fertilizer for the city's inexhaustible creativity here. Some might complain about the size of the place—nearly nine times bigger than Paris and home to just 3.4 million people. Look at it this way: It is a wide open field, providing cultural subsoil with space for everything to thrive together—swamp flowers and

deadly nightshade alongside world-class shooting stars. The President resides next to the Turkish immigrants barbecuing in the Tiergarten, the Mayor is as comfortable at parties as in the Rotes Rathaus, the city hall. Prussian discipline reigns supreme while a hooker lurks on the back stairs around traditional bars. The city has always defined itself by contrasts, not by money or cemented rules. Whether a politician, a hairdresser, a movie star or a bartender, everybody is a Berliner from day one. It doesn't matter where you come from. If you live here, you're instantly a part of the stream of constant arrivals and departures from across the globe. Together it is a kind of community of human fate celebrating the glamour of the spirit.

The Wall was a curse, but also a blessing for Berlin's cultural life. Subsidies turned the former city of civil servants and the stuffiness of Zille's city into a cultural oasis: young men came from all over Germany because there was no mandatory military service in Berlin. This freedom was reinforced by the particular attention the Berlin Senate gave to cultural initiatives. No other city elsewhere spent such an amount of public money to subsidize studio spaces, rehearsal cellars and performance venues. If you were young and came to Berlin you were almost compelled to do something artistic just to tap into those subsidies. After the Wall came down, the city was open for people with initiative. That someone, like Christian Boros, an ad star from Wuppertal, student of Bazon Brock and therefore also a serious German art collector was able to buy the Speerbunker opposite the Friedrichstadtpalast Revue Theater and retool it into a private museum is the perfect

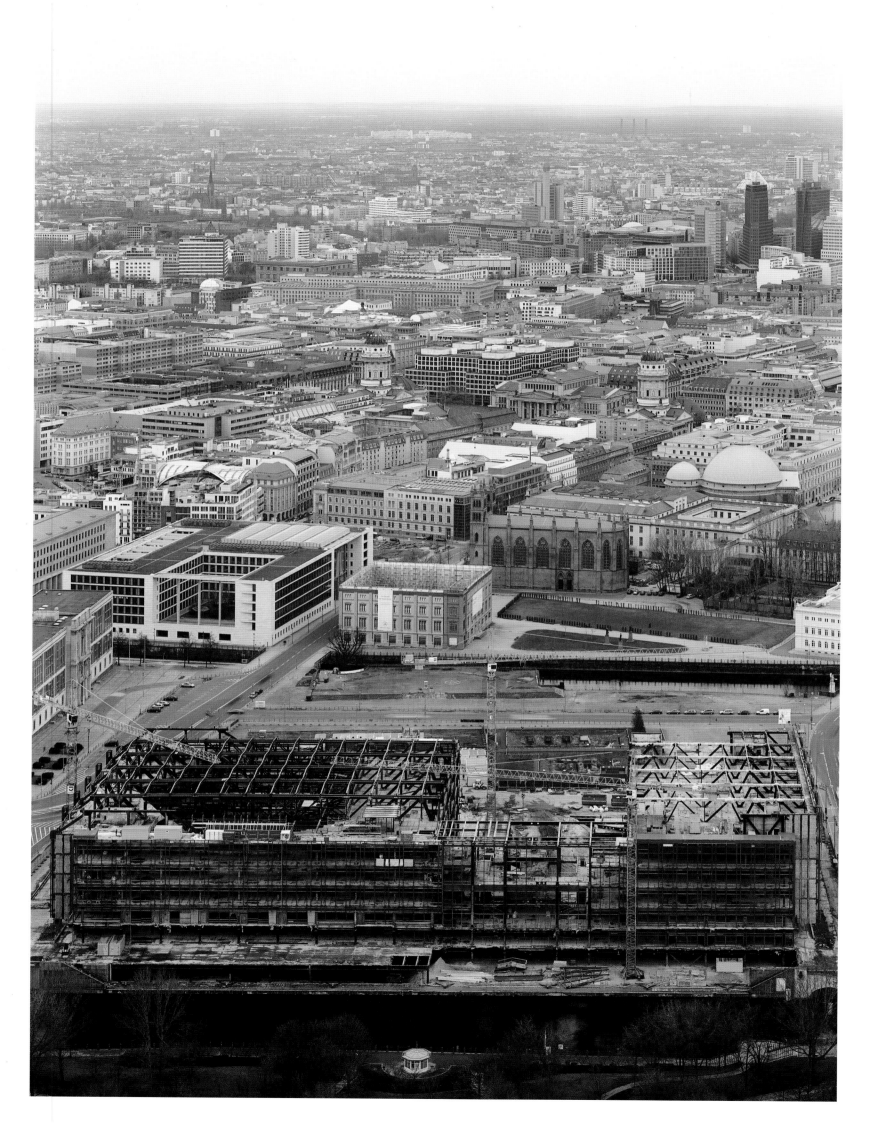

example of how Berlin can create a career. A property like that, a lump of concrete in the truest sense of the word, under other circumstances would have become maybe a youth center or storage space for office furniture. Gradually sparkle came to the city: artists' studios, fashion lofts, music salons emerged from the rear courtyards—slowly, inappropriate, difficult, but born of an extraordinary gold-digger's optimism and coupled with this start-up euphoria which infected the whole city from Berlin Mitte outwards. Then, it carried its magic all the way out to Dahlem, Grunewald, Nikolassee, and Potsdam where the villas suddenly blossomed like old trunks that were freed of their dusty covers.

Politics came along too, of course, and with it embassies opened. Berlin became the capital and the seat of government. Christo wrapped the Reichstag, and then came Foster to crown the symbol from which suddenly such yearning and hope went out, bringing Paris Match to celebrate: "Berlin, Europe's most elegant city…," praising precisely the mad courage of resurrection that reveals true elegance. Paris was petrified, London dead. Only in Berlin, according to their feature, could something of the redeeming spirit of Europe still be felt. A short time after that, the patriotism debate flared up around the question of whether it was okay for the Reichstag building to still be called Reichstag with a German flag flying on each corner. What do we do with the inscription "Dem deutschen Volke" ("For the German People")? Should we even be allowed to call ourselves "Volk" again? Right in the middle of all that the mayor, Klaus Wowereit proclaimed: "I am gay—and that's a good thing." At that time I interviewed Karl Lagerfeld: "Berlin is terrific," he said. "It no longer has that typical German suburban primrose feel. It finally feels like a big city again." Usually he hides behind tinted glasses, but here he was with eyes wide open and couldn't get enough of the new metropolis.

Out of these experiences and encounters grew my idea of showing this new face of Berlin in a book: It's people who move the city—and I would like to thank all of those, who couldn't resist my persistence and had their picture taken in their very private surrounding or most favourite spot, especially for this book. This city was a gift of German unity. Whenever you talk about Berlin abroad, people gather round as if you were wearing the latest perfume. "J'adoooore Berlin!" gushes star photographer Mario Testino: "I love the free spirit, the improvisation," he exalts. "Just like New York in the '80s in the days before AIDS, when the city never slept. Berlin has it all—excessive nightlife, cool people, spectacular locations—and the best part is: Berlin is so affordable, life doesn't cost a penny here!"

Everyone wants to experience Berlin: Wolfgang Joop for instance, accustomed to success after a fulfilling international career, left New York and returned triumphantly to Germany in 2004 to realize his childhood dream in Potsdam. As a boy he had played in the grounds of Sanssouci Palace and had always fantasized about living large. Suddenly, the Wall came down and any and all of that dream was open to him. Entrepreneur Werner Otto moved from Garmisch, Bavaria to Berlin at the venerable age of ninety to once more be part of the sheer energy arising out of it. "In Berlin," he said, "extraordinary ideas are being realized even if some complain of a lack of money, visions are still a reality. This is a place where you can start again and suddenly experience something." The artist Vera Gräfin von Lehndorff chose Berlin, which embodies German history with all of its gaping wounds and ugliness unlike any other place. After many years in Brooklyn she returned to Berlin to face up to her past. "But still," she says "Berlin has a certain rotting charm." June Newton visits regularly from Monte Carlo in June and October, on her birthday and that of her late husband, Helmut Newton. Back in the '80s, the world-famous photographer was utterly devoted to the strong Berlin woman. Helmut Newton declared his love for the "deutsches Fräulein" in a very special way with his portraits such as "Maid at the Askanischer Hof." He left a trail of admiration that is still being followed by important photographers. Peter Lindbergh, for example, shows Berlin from his unmistakable melancholic perspective, while Mario Testino celebrates Berlin's shrill beauty in his images. Andreas Mühe, Daniel Biskup and Oliver Mark focus on the personalities of the city. Then there is Karl Anton Koenigs, young party animal extraordinaire, who has spent many nights at the bars and in the clubs that make Berlin so wild and unpredictable, while Harf Zimmermann and Frank Thiel document the rise and magic of the architectural wonders of this magic box of a city. Their impressions are all brought together in this volume. Browsing through the pages is like strolling through the city, thriving on limitless freedom and contrariness. Yet, the book doesn't fall apart. Somehow, magically, from that very diversity, from all the crass milieus, and despite all the cracks, a new clear image of the city emerges.

Blick vom Fernsehturm auf den Palast der Republik während seines Abrisses 2007 / *The Palace of the Republic during demolition in 2007, as seen from the TV Tower* **Frank Thiel**

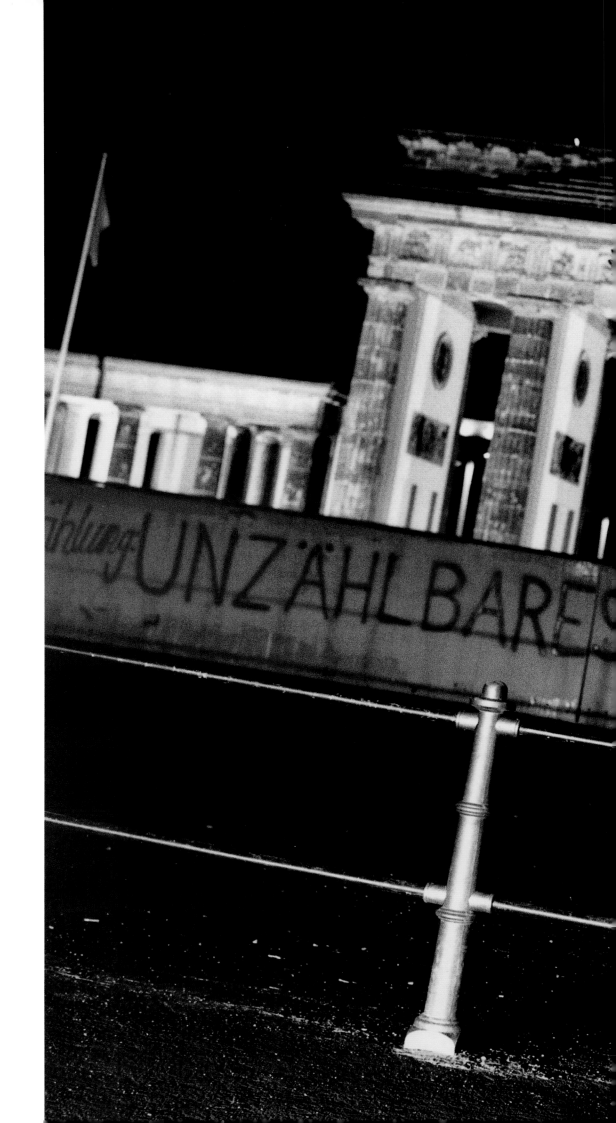

Deutsches Fräulein vor dem Brandenburger Tor, 1979 /
German Fräulein in front of the Brandenburg Gate
Helmut Newton

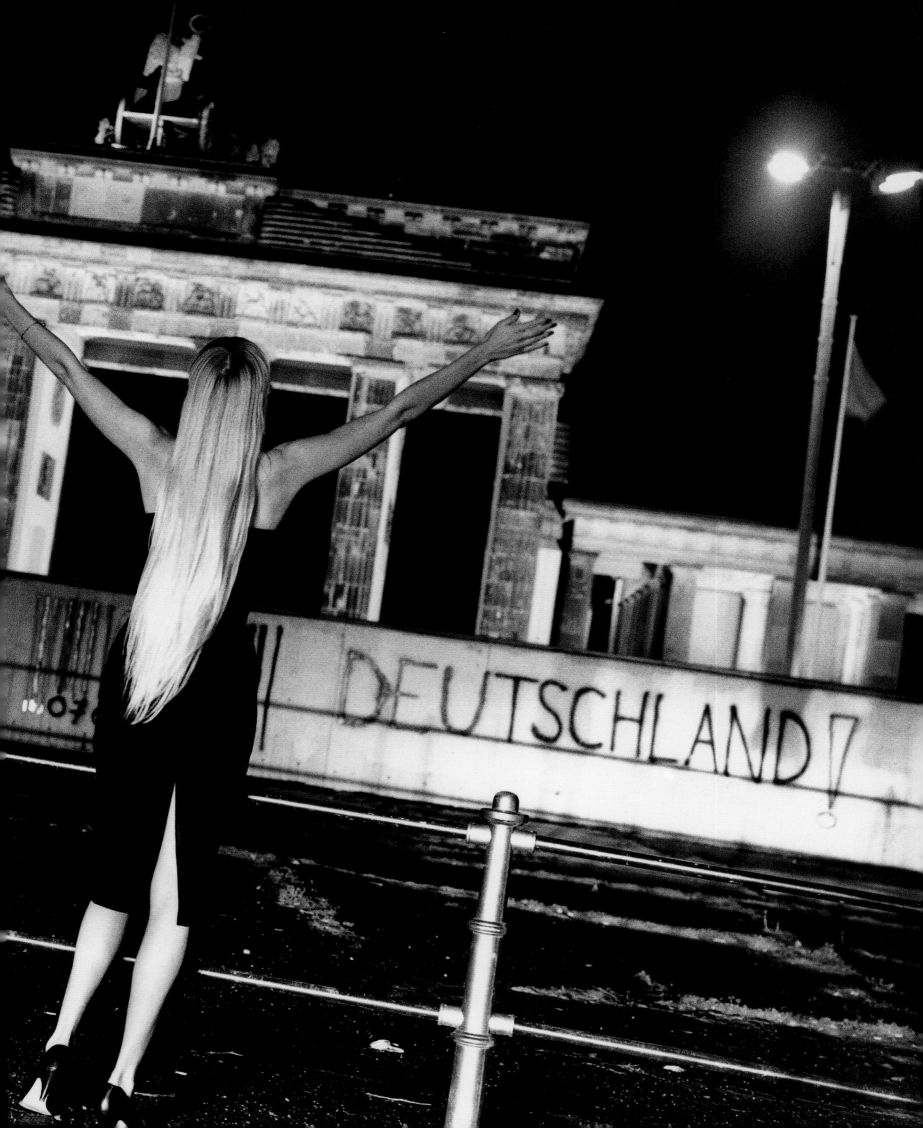

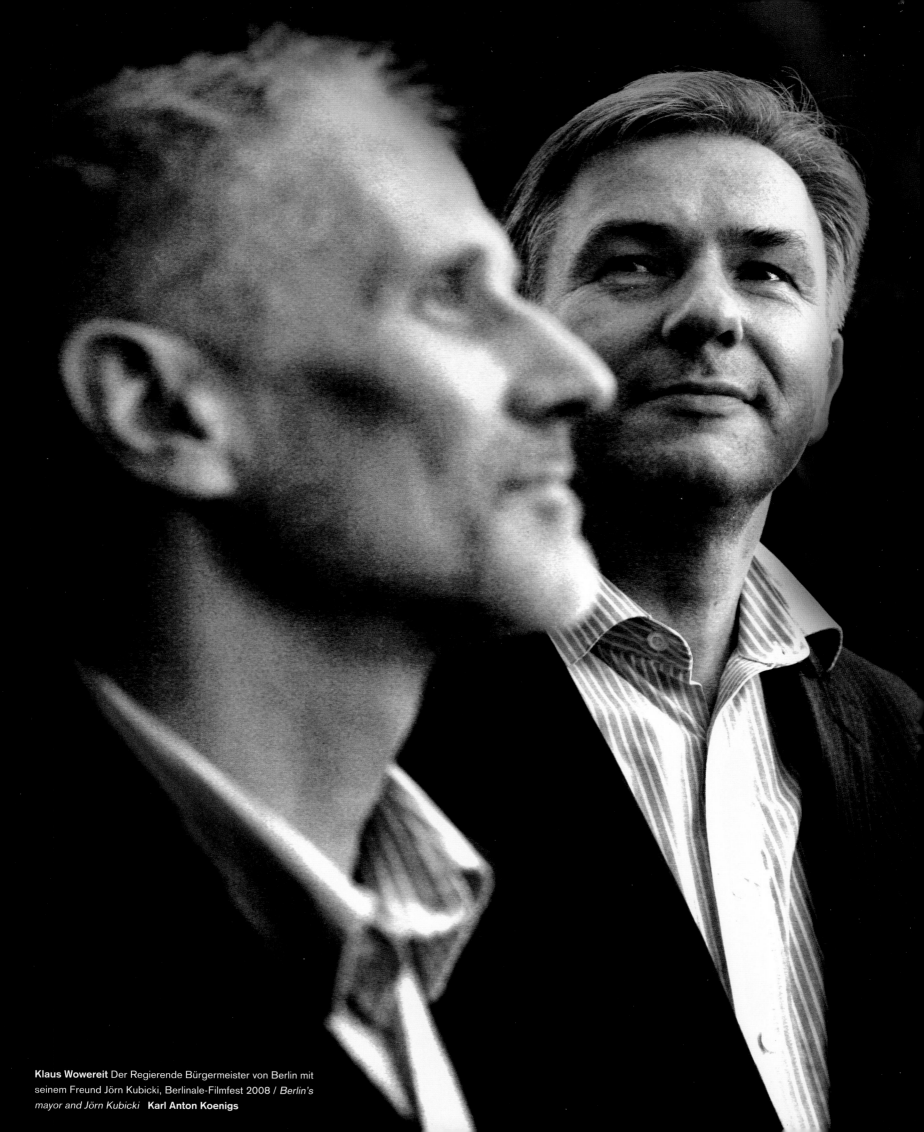

Klaus Wowereit Der Regierende Bürgermeister von Berlin mit
seinem Freund Jörn Kubicki, Berlinale-Filmfest 2008 / *Berlin's
mayor and Jörn Kubicki* **Karl Anton Koenigs**

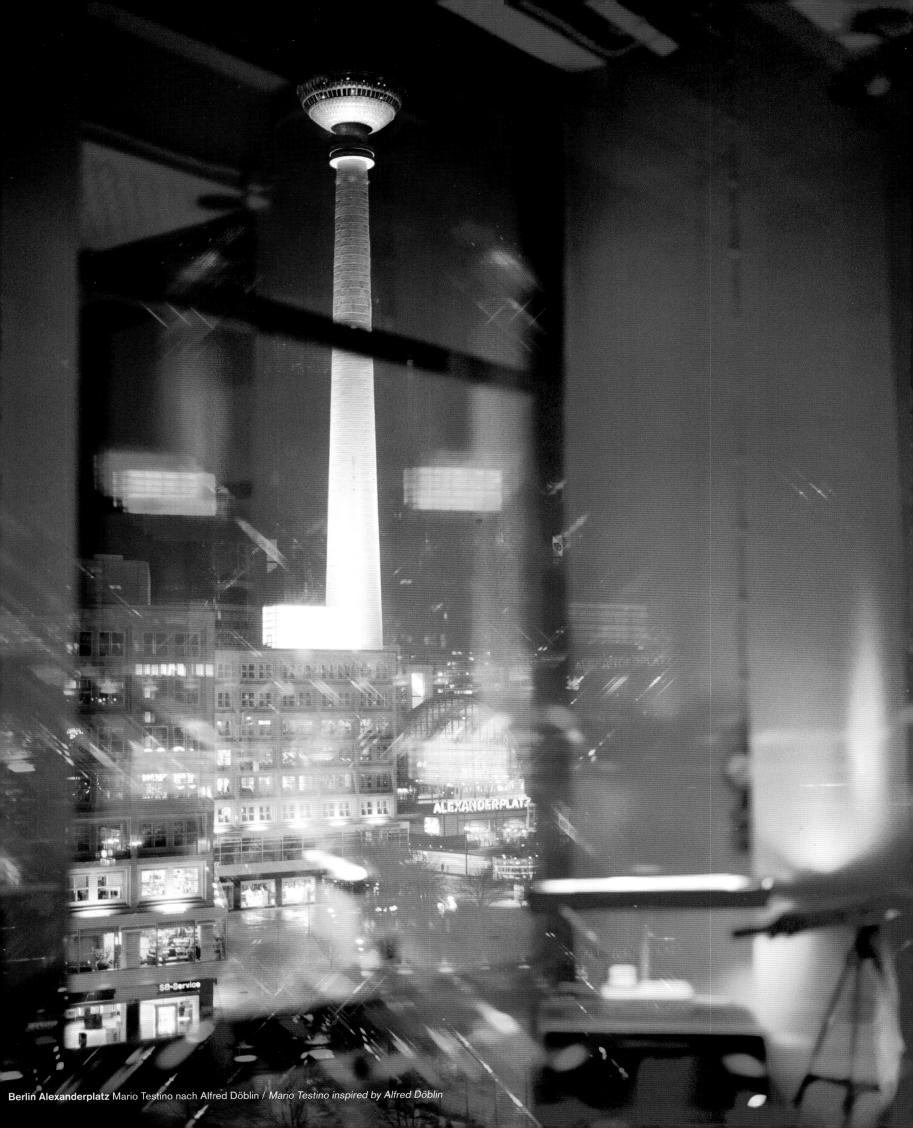

Berlin Alexanderplatz Mario Testino nach Alfred Döblin / *Mario Testino inspired by Alfred Döblin*

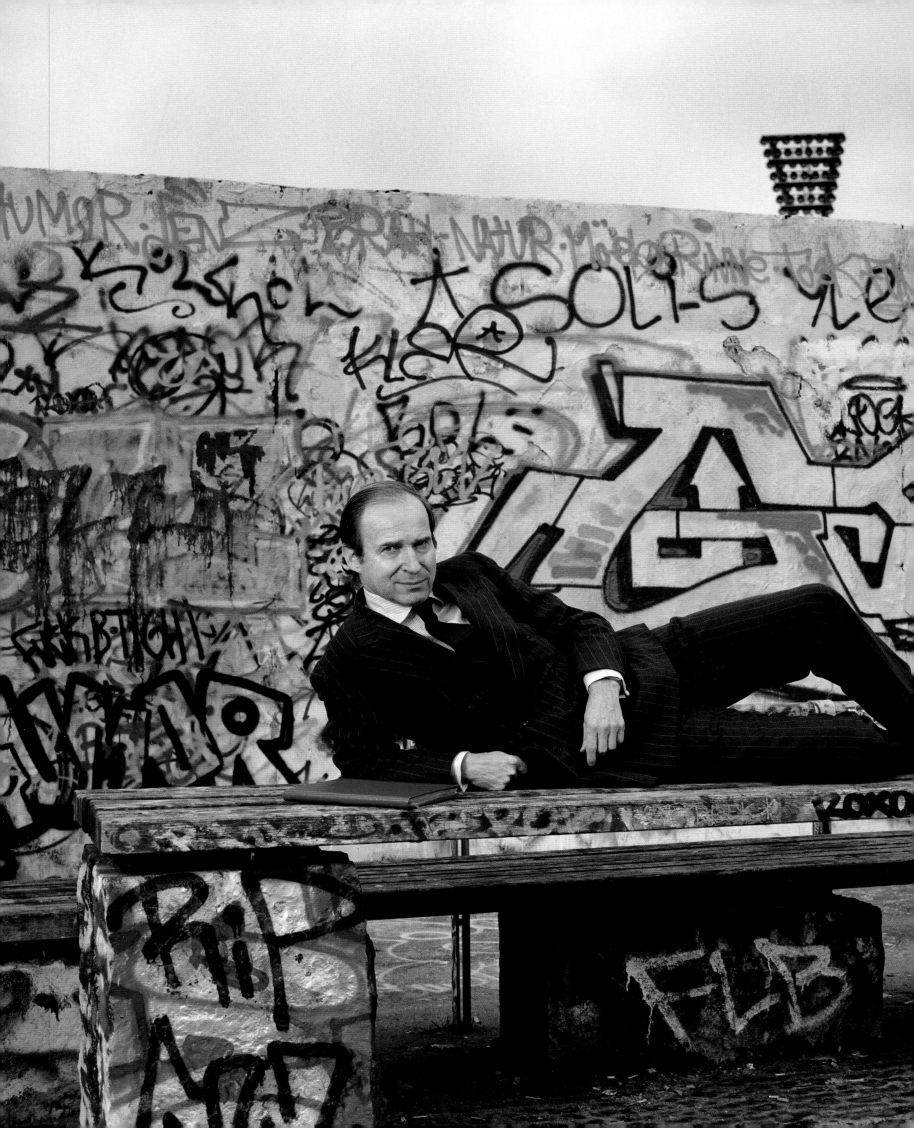

Simon de Pury Der Auktionator auf dem westöstlichen Divan an der Sprayermeile im Mauerpark / *The auctioneer at the Mauerpark* **Oliver Mark**

30. Aug 2009 23:25 S1

Guten morgen berlin, du kannst so hässlich sein
so dreckig + grau

Du kannst so schön schrecklich sein, deine nächte
fressen mich auf !

Es wird für mich wohl das beste sein, ich geh nach Hause
und schlaf mich aus

Und während ich durch die Strassen lauf
wird langsam schwarz zu blau ____

Fax von Fox Refrain aus seinem Liebeslied an Berlin „Schwarz zu Blau" / *Refrain of his Berlin Lovesong "Schwarz zu Blau"* **Peter Fox**

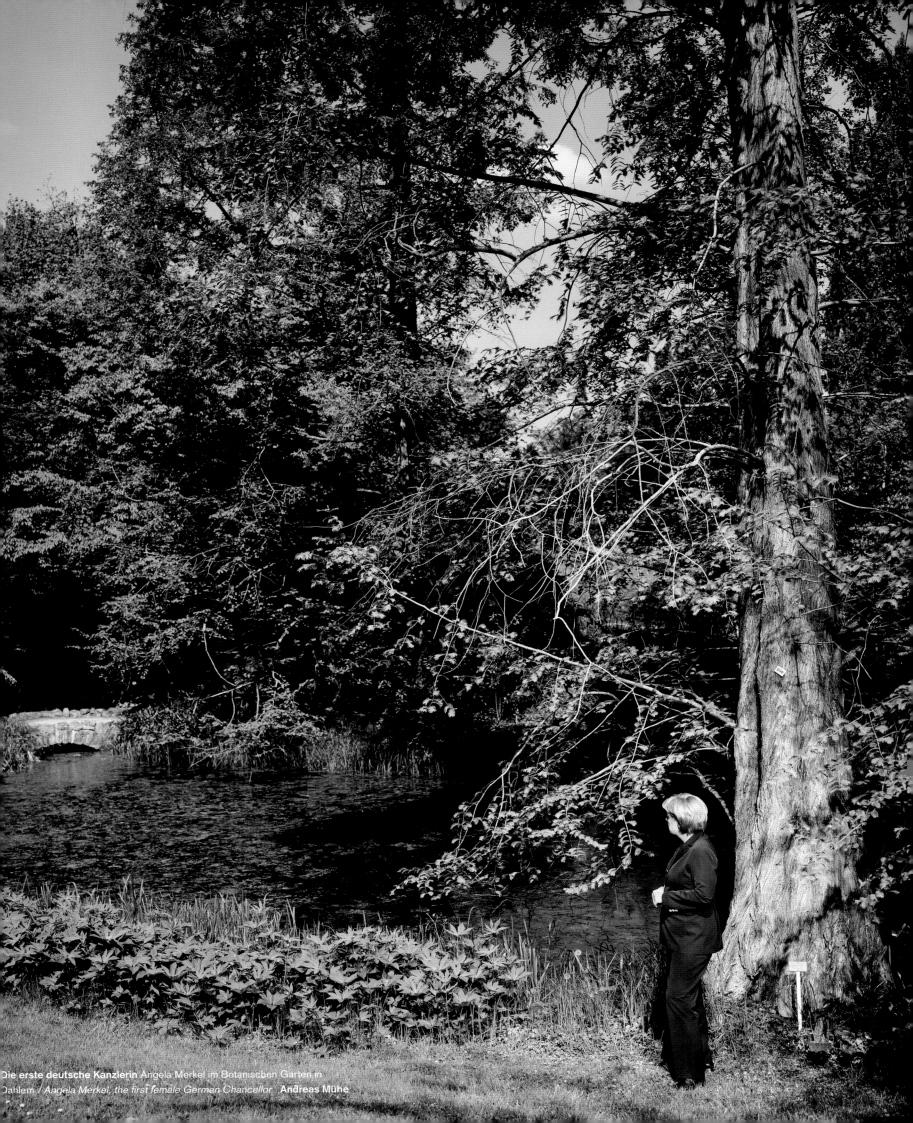

Die erste deutsche Kanzlerin Angela Merkel im Botanischen Garten in Dahlem / Angela Merkel, the first female German Chancellor Andreas Mühe

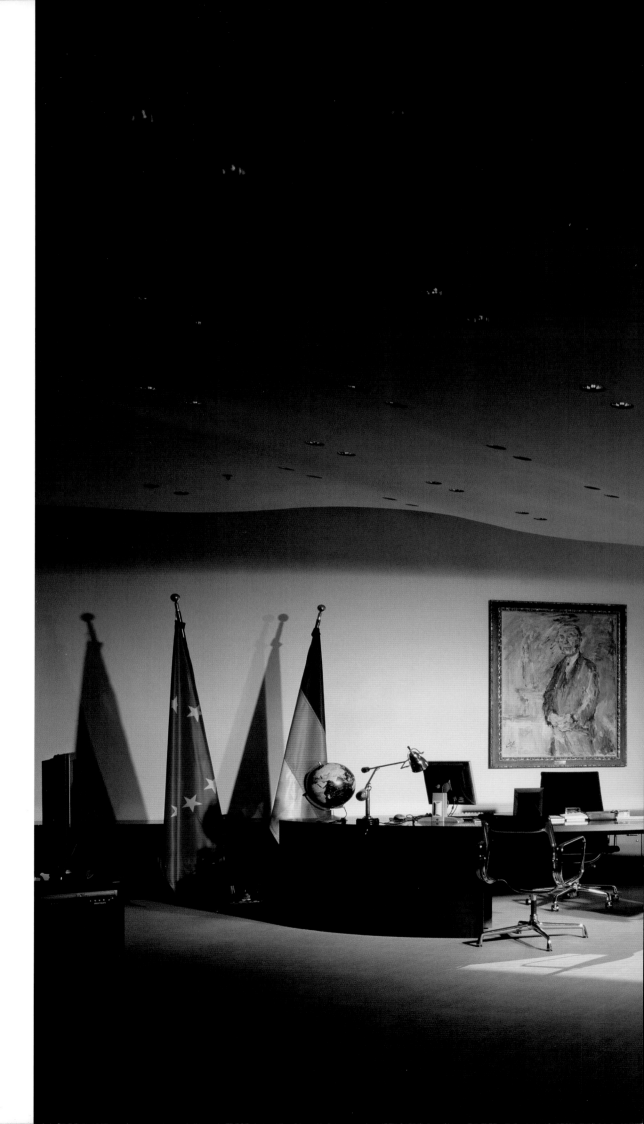

Das Kanzlerarbeitszimmer Alu-Chairs von
Charles & Ray Eames; Schreibtisch noch von
Gerhard Schröder nach Anfertigung der Tischlerei
Maier, Berlin; Bild: Konrad Adenauer, gemalt von
Oskar Kokoschka; die Minotti-Sitzgarnitur wurde
ursprünglich von Doris Schröder-Köpf ausgesucht /
The Chancellor's office **Andreas Mühe**

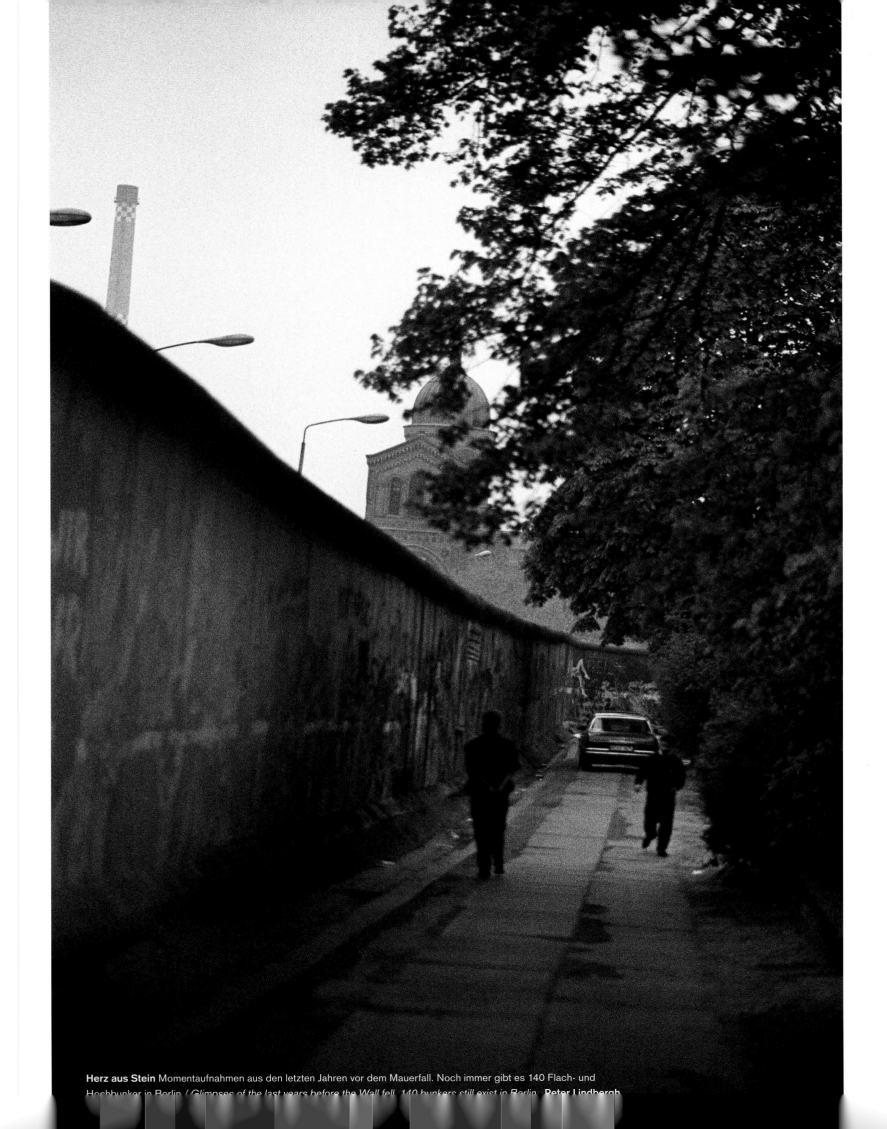

Herz aus Stein Momentaufnahmen aus den letzten Jahren vor dem Mauerfall. Noch immer gibt es 140 Flach- und Hochbunker in Berlin / *Glimpses of the last years before the Wall fell. 140 bunkers still exist in Berlin.* **Peter Lindbergh**

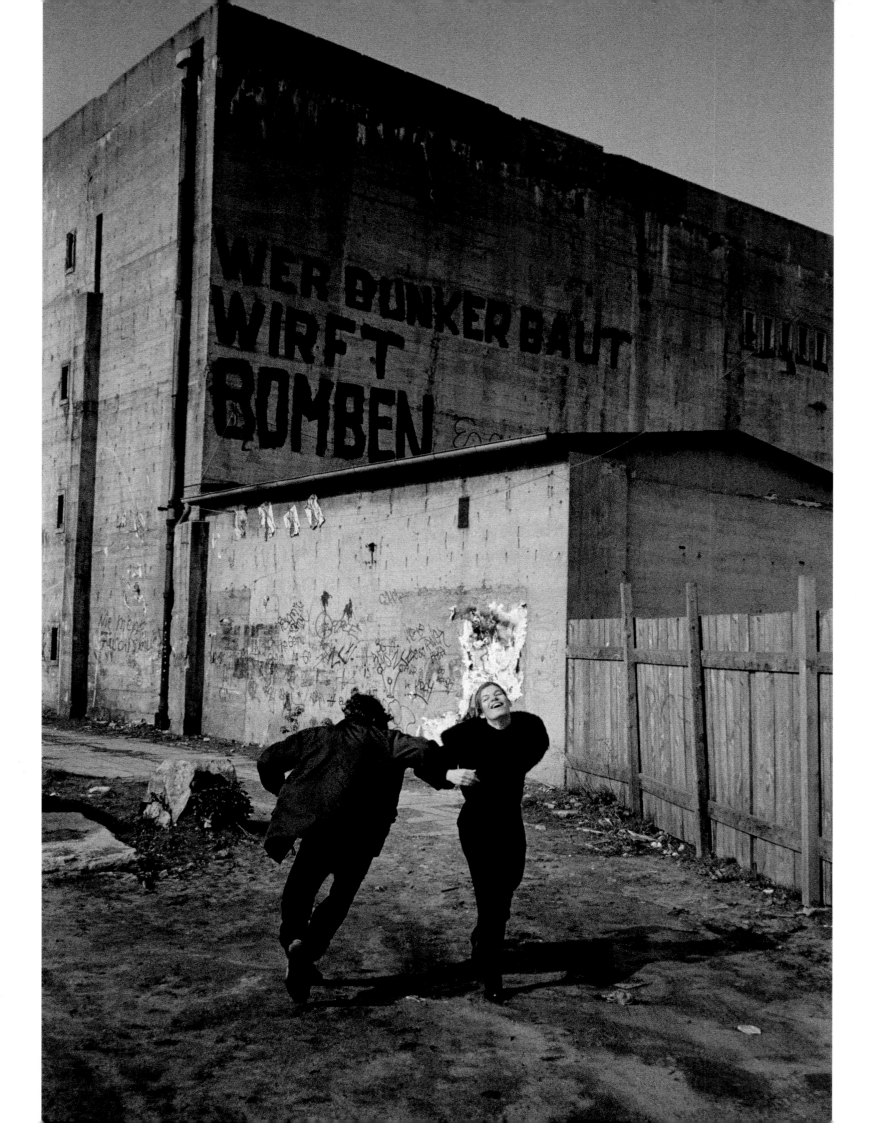

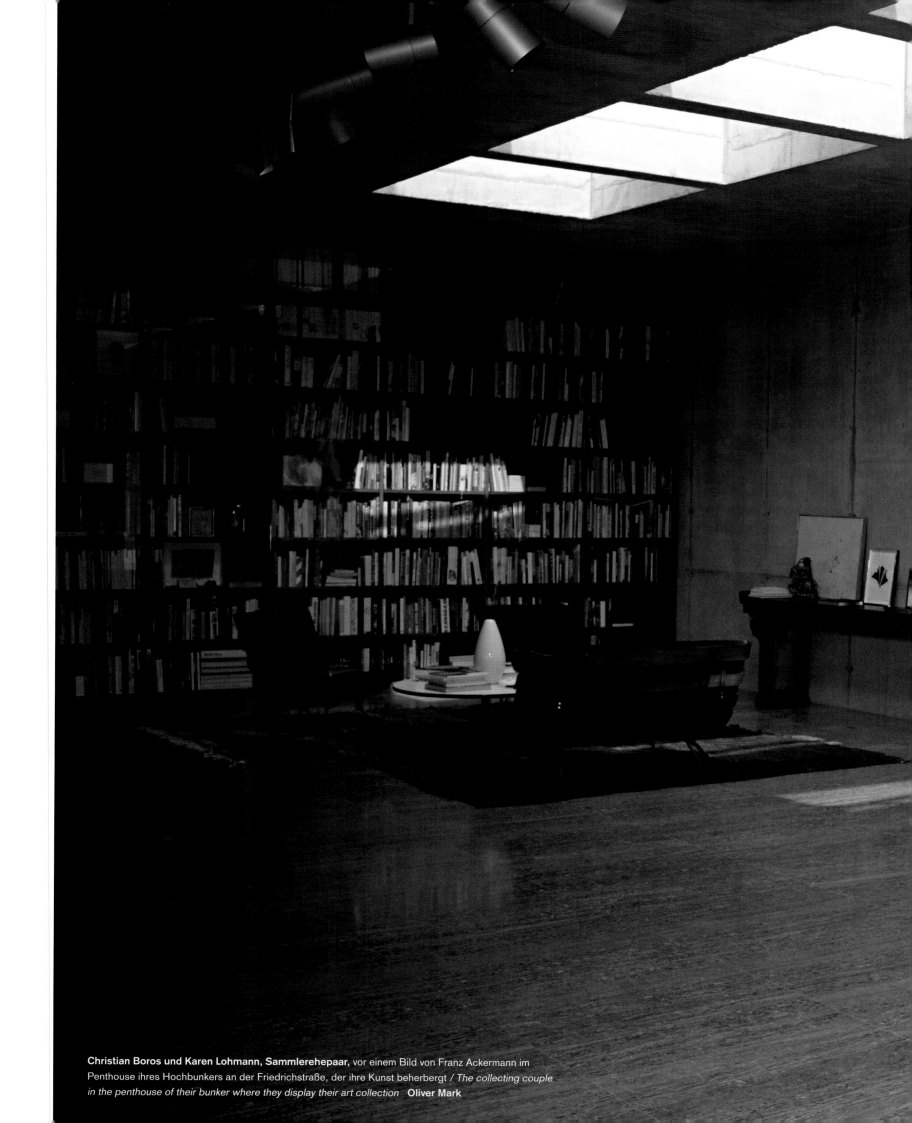

Christian Boros und Karen Lohmann, Sammlerehepaar, vor einem Bild von Franz Ackermann im
Penthouse ihres Hochbunkers an der Friedrichstraße, der ihre Kunst beherbergt / *The collecting couple
in the penthouse of their bunker where they display their art collection* **Oliver Mark**

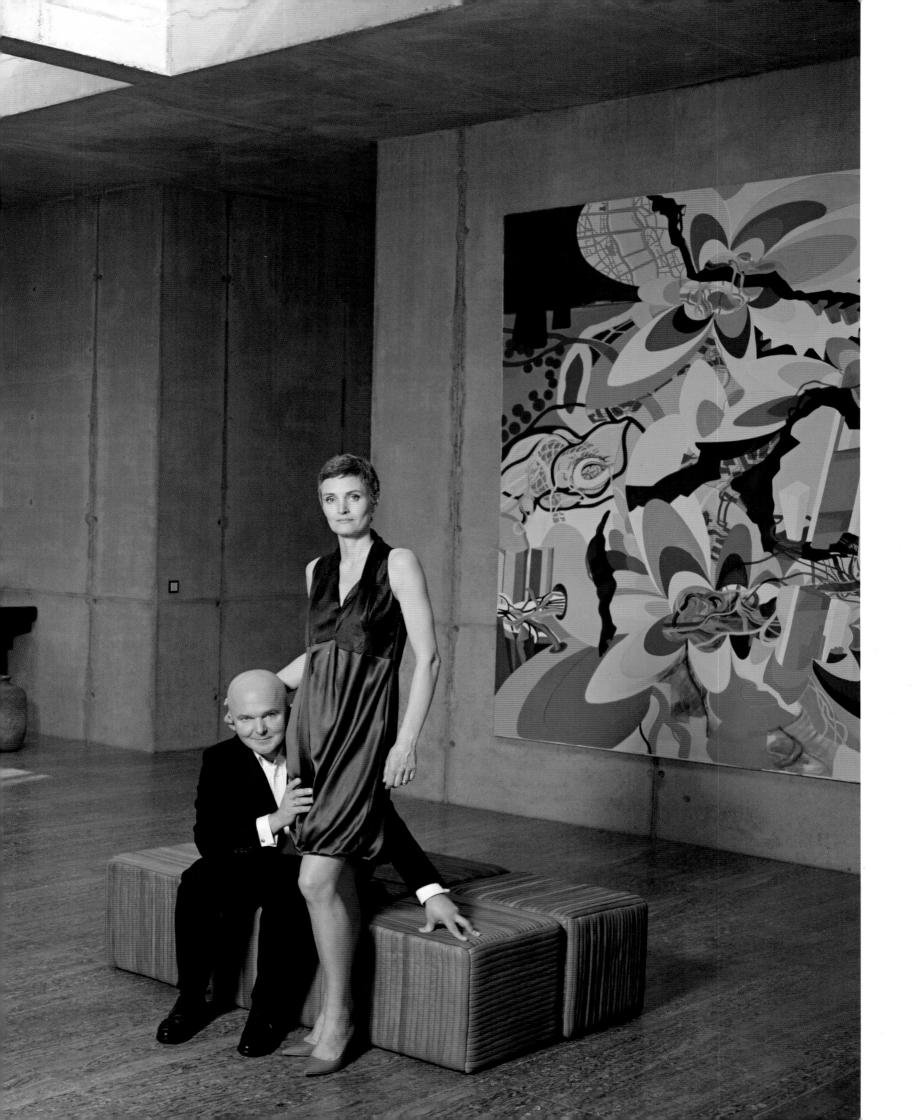

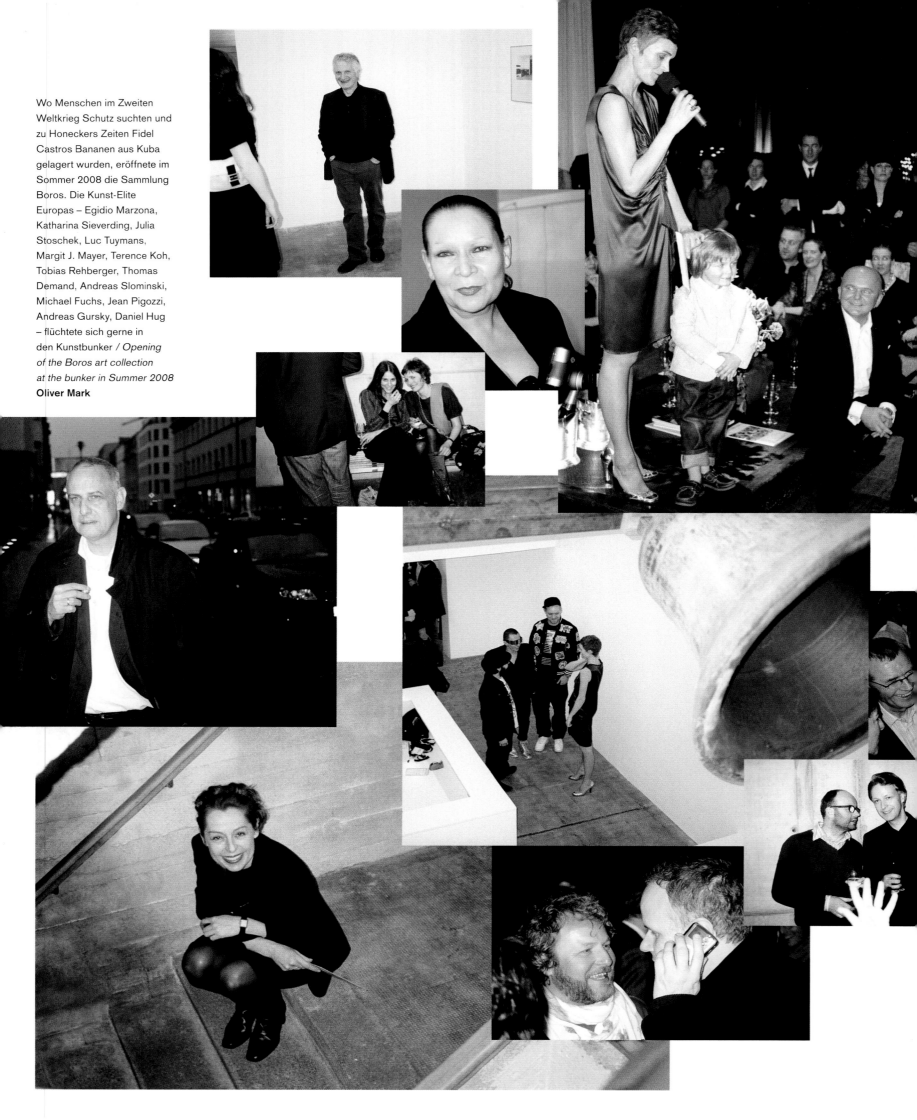

Wo Menschen im Zweiten Weltkrieg Schutz suchten und zu Honeckers Zeiten Fidel Castros Bananen aus Kuba gelagert wurden, eröffnete im Sommer 2008 die Sammlung Boros. Die Kunst-Elite Europas – Egidio Marzona, Katharina Sieverding, Julia Stoschek, Luc Tuymans, Margit J. Mayer, Terence Koh, Tobias Rehberger, Thomas Demand, Andreas Slominski, Michael Fuchs, Jean Pigozzi, Andreas Gursky, Daniel Hug – flüchtete sich gerne in den Kunstbunker / *Opening of the Boros art collection at the bunker in Summer 2008* **Oliver Mark**

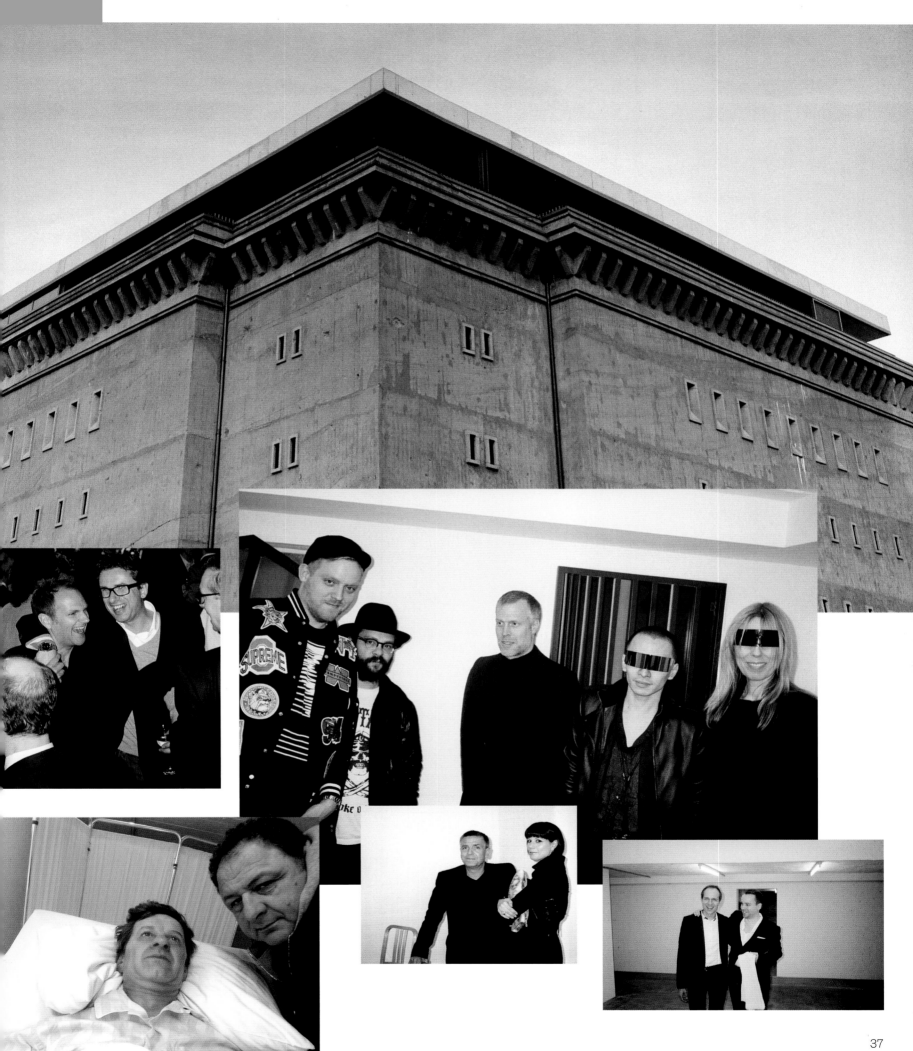

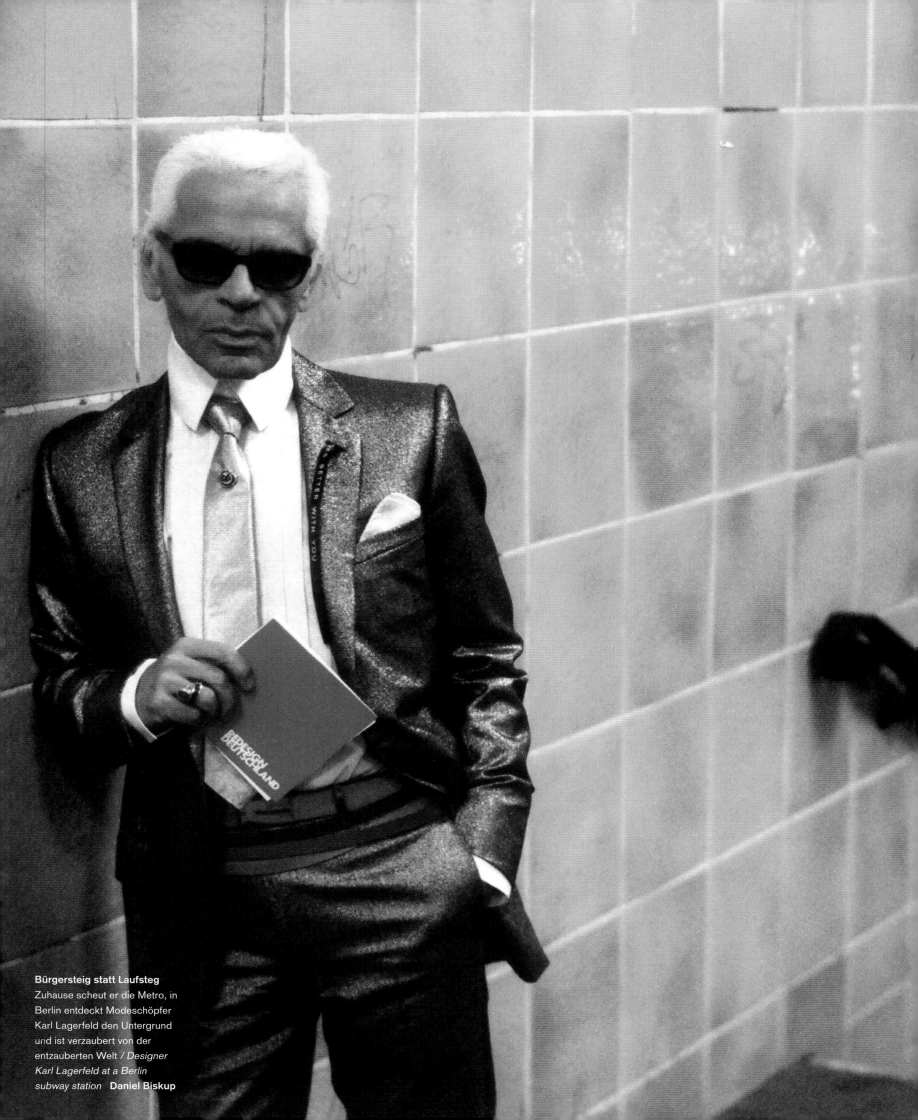

Bürgersteig statt Laufsteg
Zuhause scheut er die Metro, in
Berlin entdeckt Modeschöpfer
Karl Lagerfeld den Untergrund
und ist verzaubert von der
entzauberten Welt / *Designer*
Karl Lagerfeld at a Berlin
subway station **Daniel Biskup**

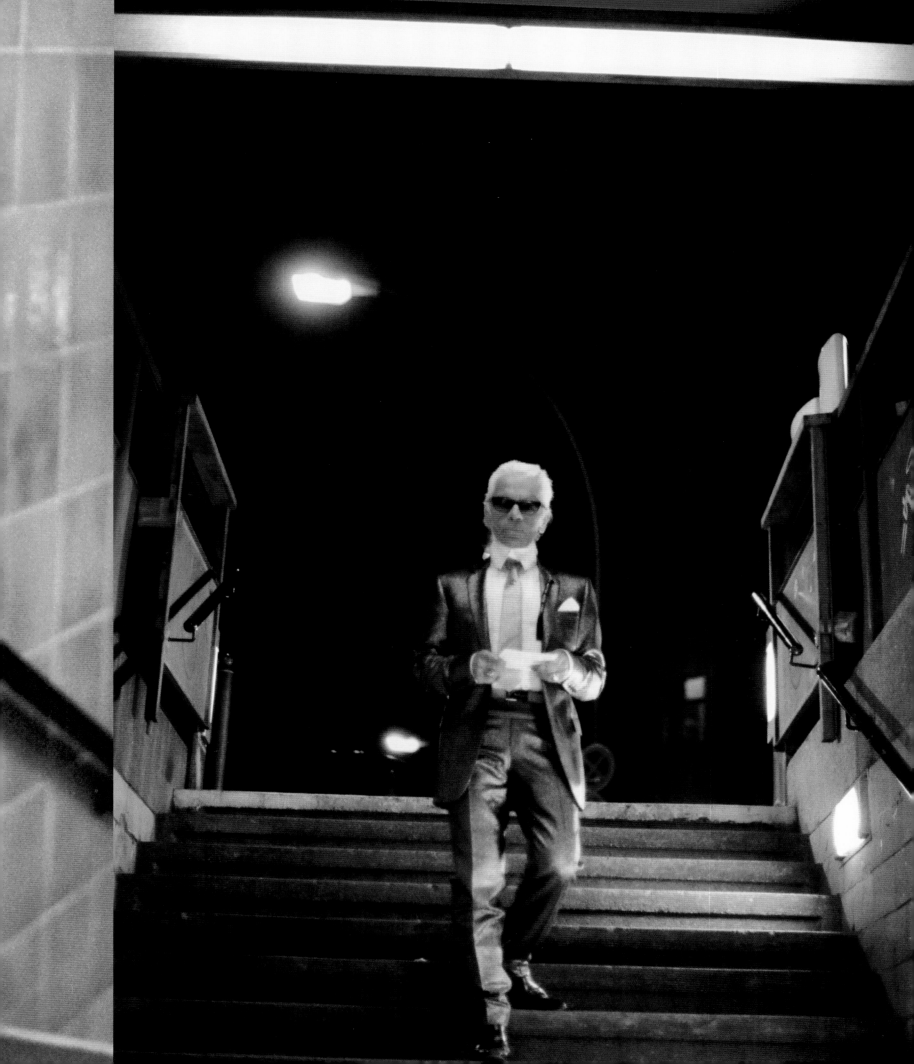

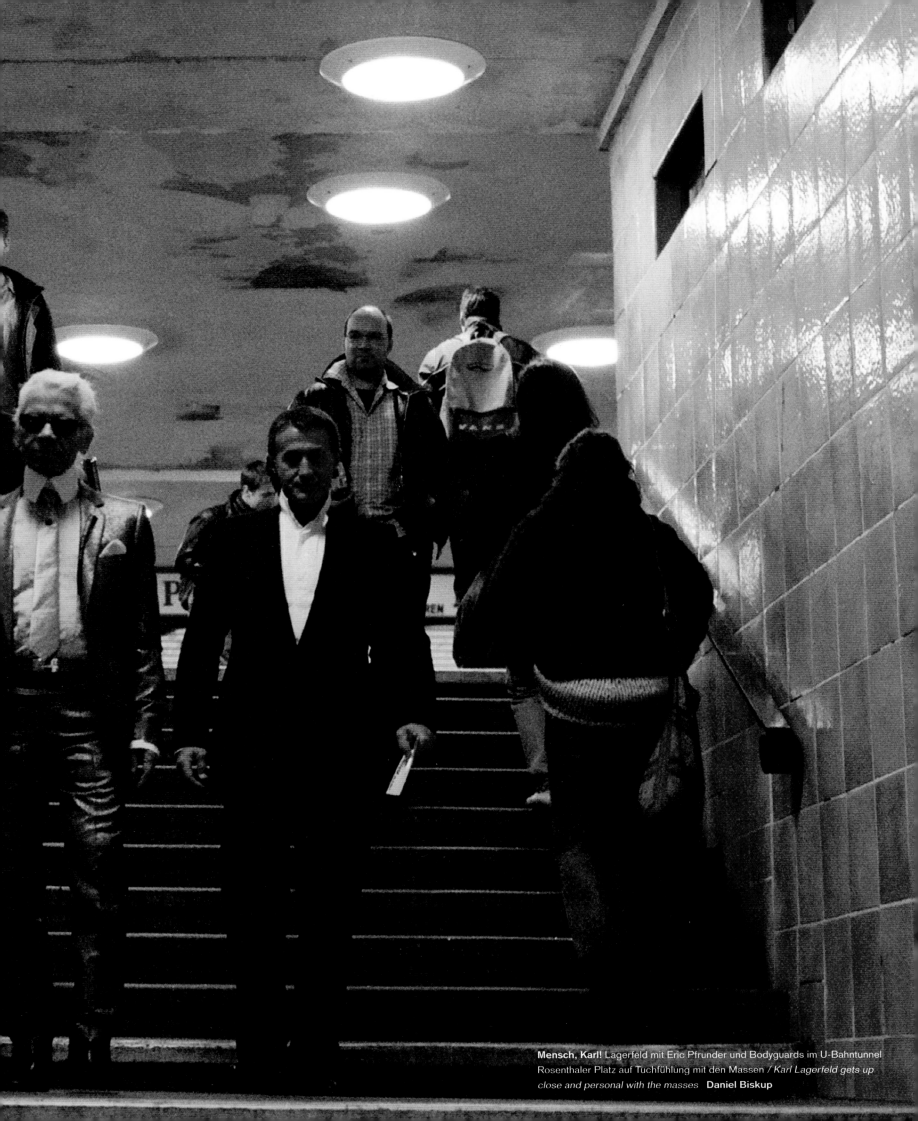

Mensch, Karl! Lagerfeld mit Eric Pfrunder und Bodyguards im U-Bahntunnel Rosenthaler Platz auf Tuchfühlung mit den Massen / *Karl Lagerfeld gets up close and personal with the masses* **Daniel Biskup**

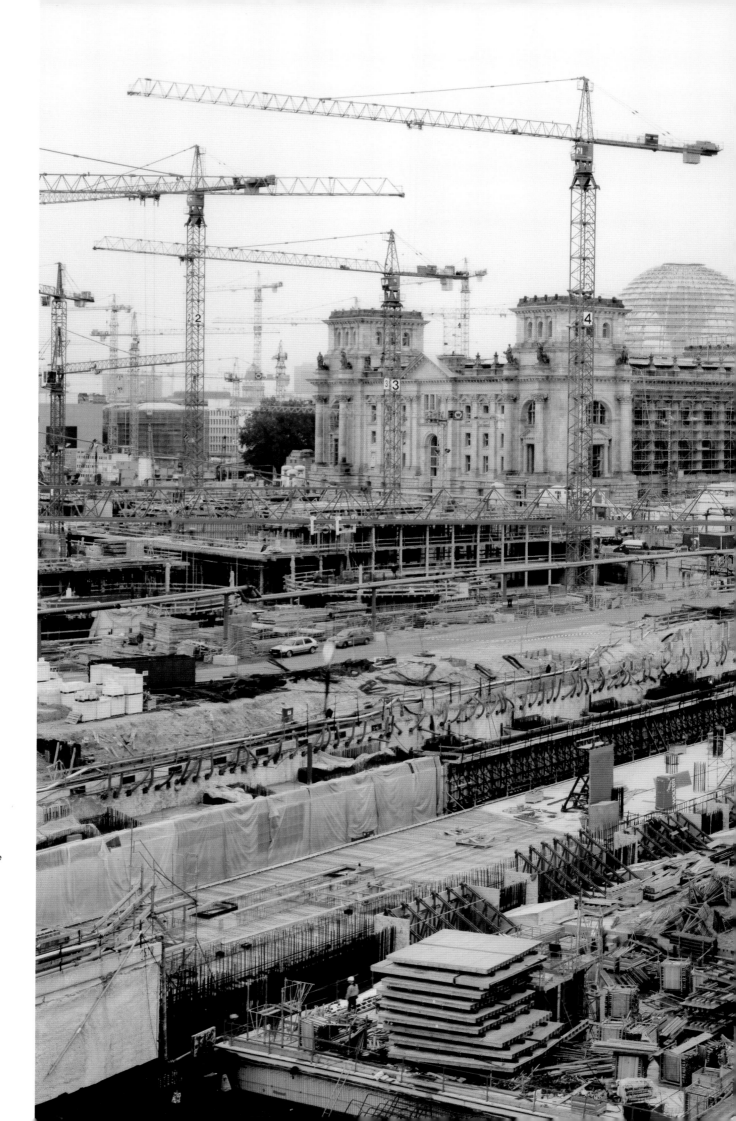

Neues politisches Zentrum
Blick vom Dach der Schweizer
Botschaft auf die Baustelle
um den Reichstag 1998 mit
Foster-Kuppel, heute Sitz des
Deutschen Bundestages /
*Construction site surrounding
the Reichstag in 1998; today the
German parliament convenes
there* **Frank Thiel**

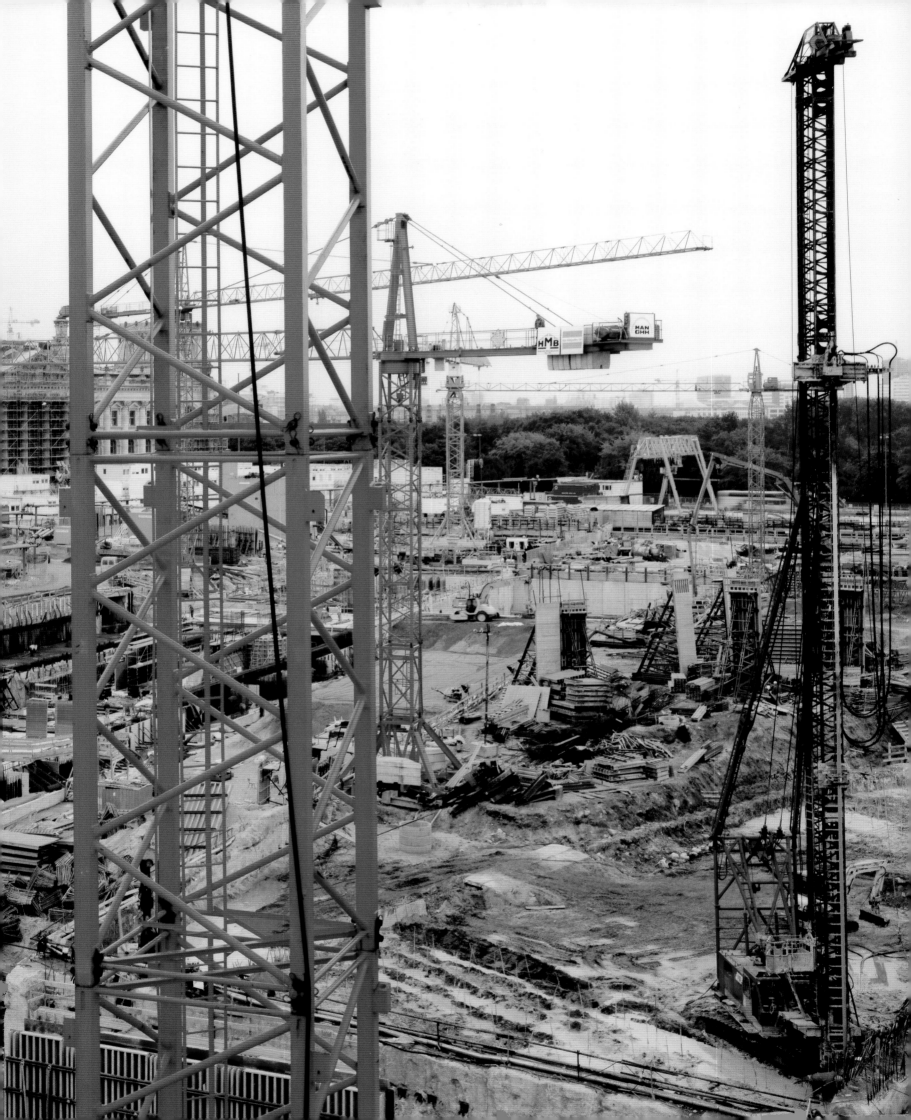

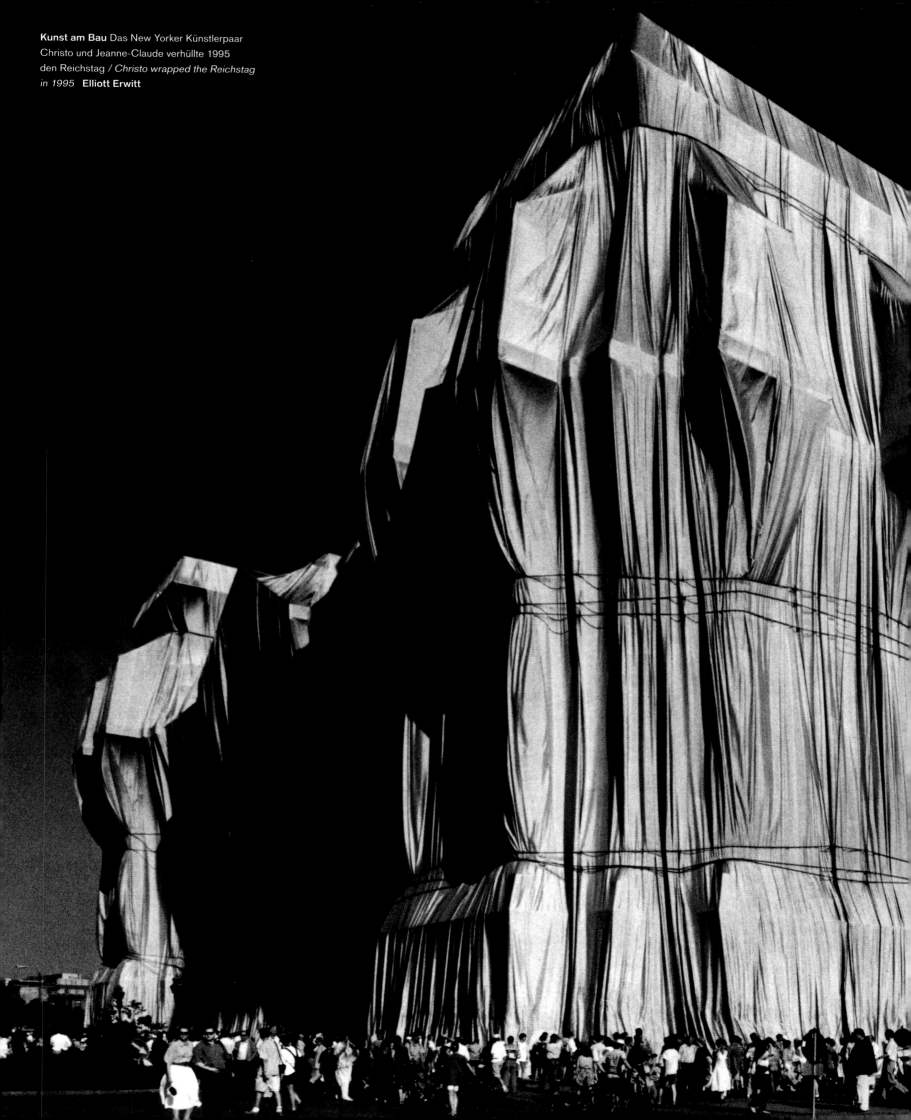

Kunst am Bau Das New Yorker Künstlerpaar
Christo und Jeanne-Claude verhüllte 1995
den Reichstag / *Christo wrapped the Reichstag
in 1995* **Elliott Erwitt**

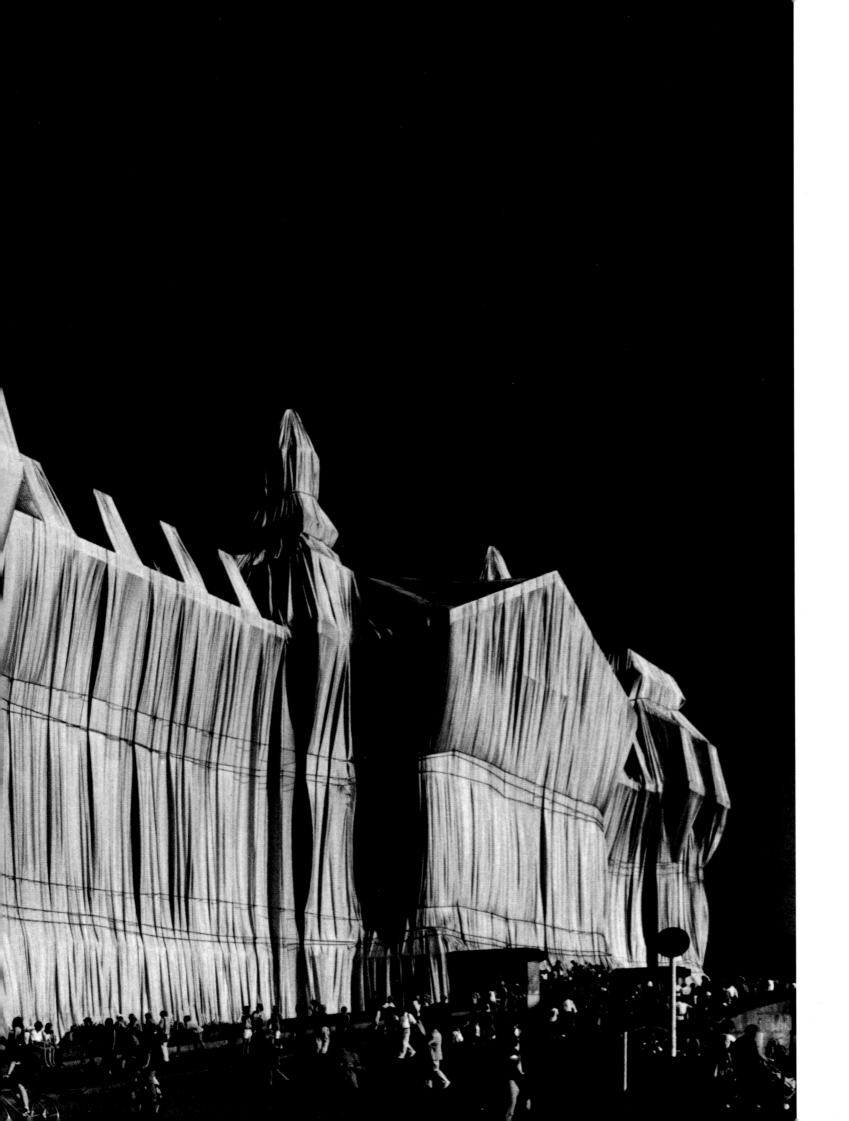

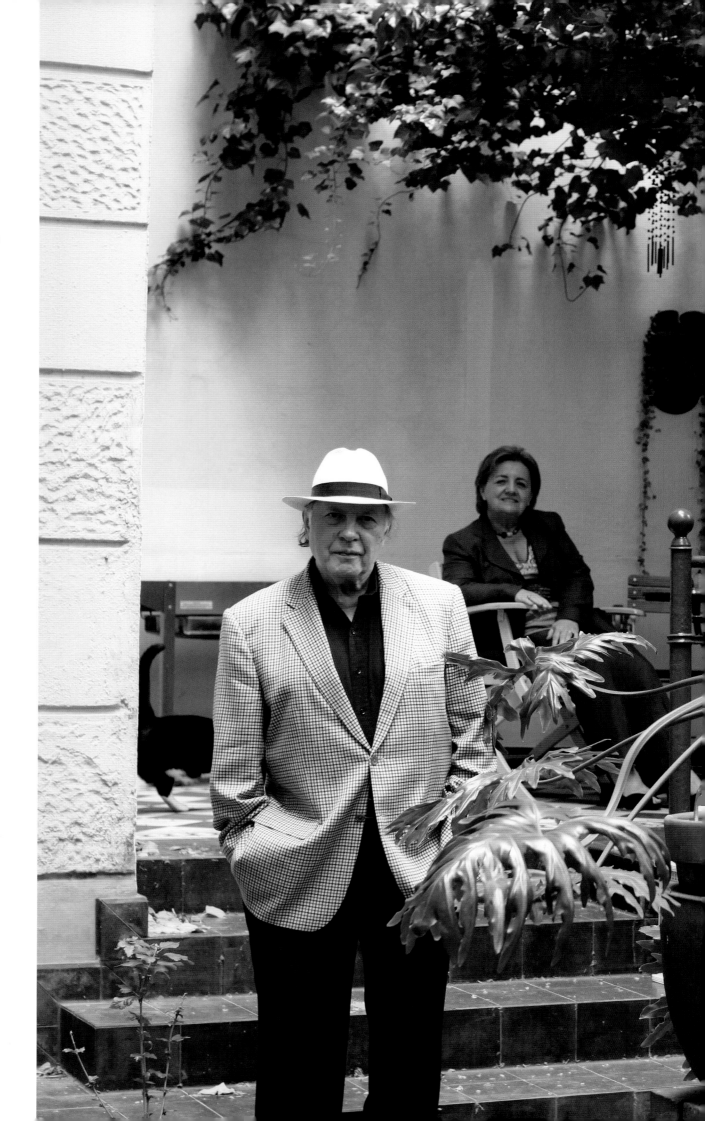

Imre Kertész Der ungarische Literaturnobelpreisträger mit Ehefrau Magda an einem Nachmittag im Mai 2009 in einem Garten in seiner Nachbarschaft Charlottenburg / *The Hungarian Nobel Laureate in Literature Imre Kertész with his wife Magda in Charlottenburg* **Karl Anton Koenigs**

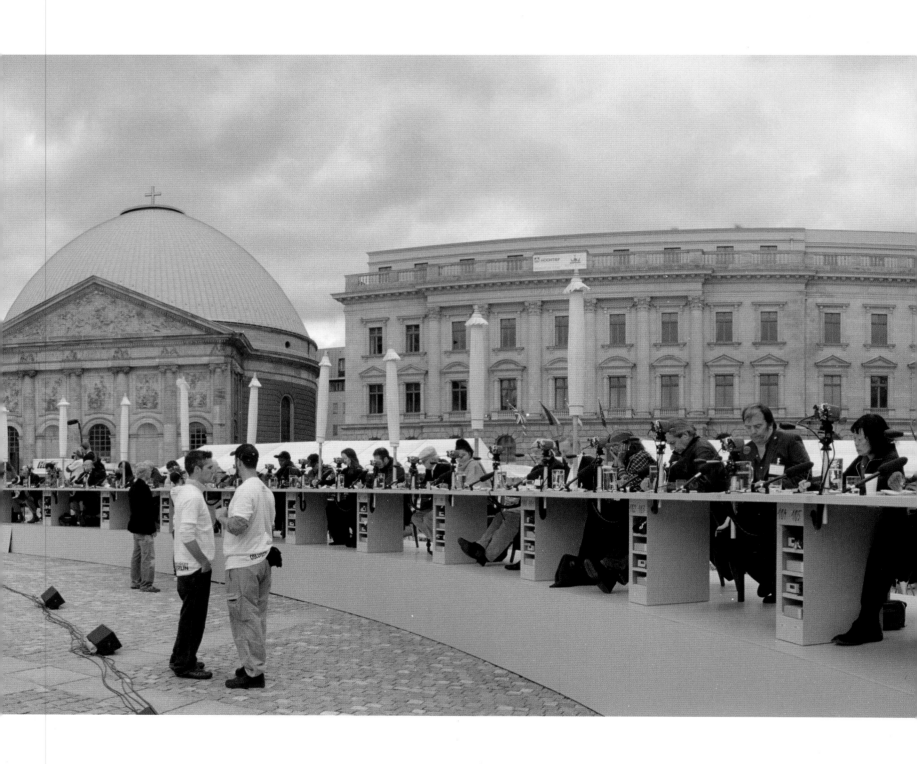

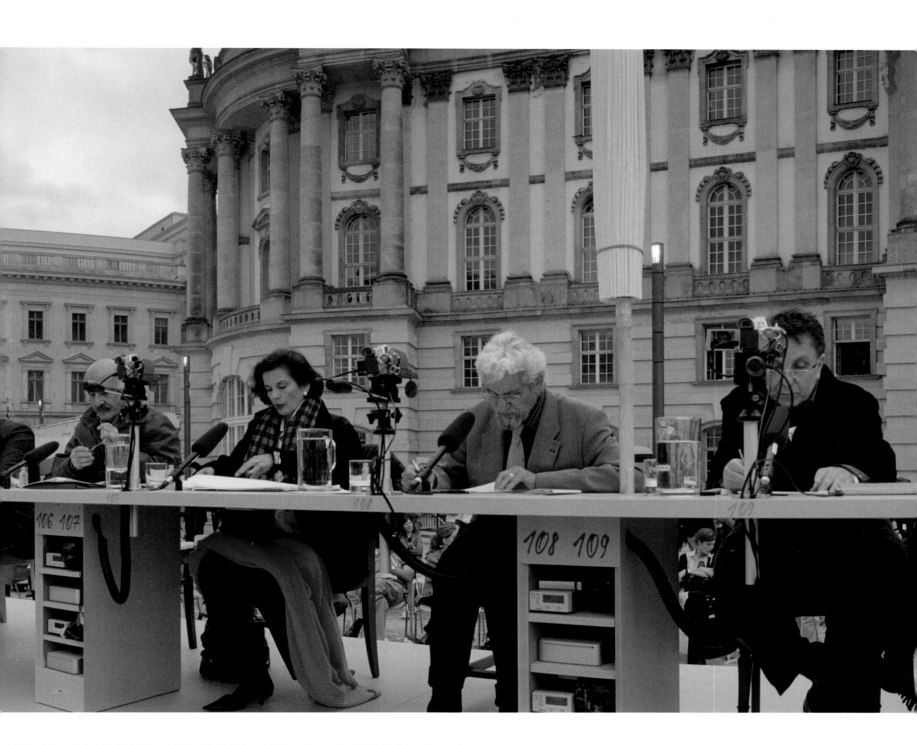

„Table of Free Voices" 120 Geistesgrößen aller Länder wie Menschenrechtsaktivistin Bianca Jagger beantworteten 2006 auf dem Bebelplatz zwischen Staatsoper, Sankt-Hedwigs-Kathedrale, Alter Bibliothek und Humboldt-Universität Fragen zu den Grundproblemen der Menschheit und wurden live ins Internet übertragen / *120 leading intellectuals met at the Bebelplatz in 2006 and discussed answers to the fundamental problems facing mankind* **Reiner Pfisterer**

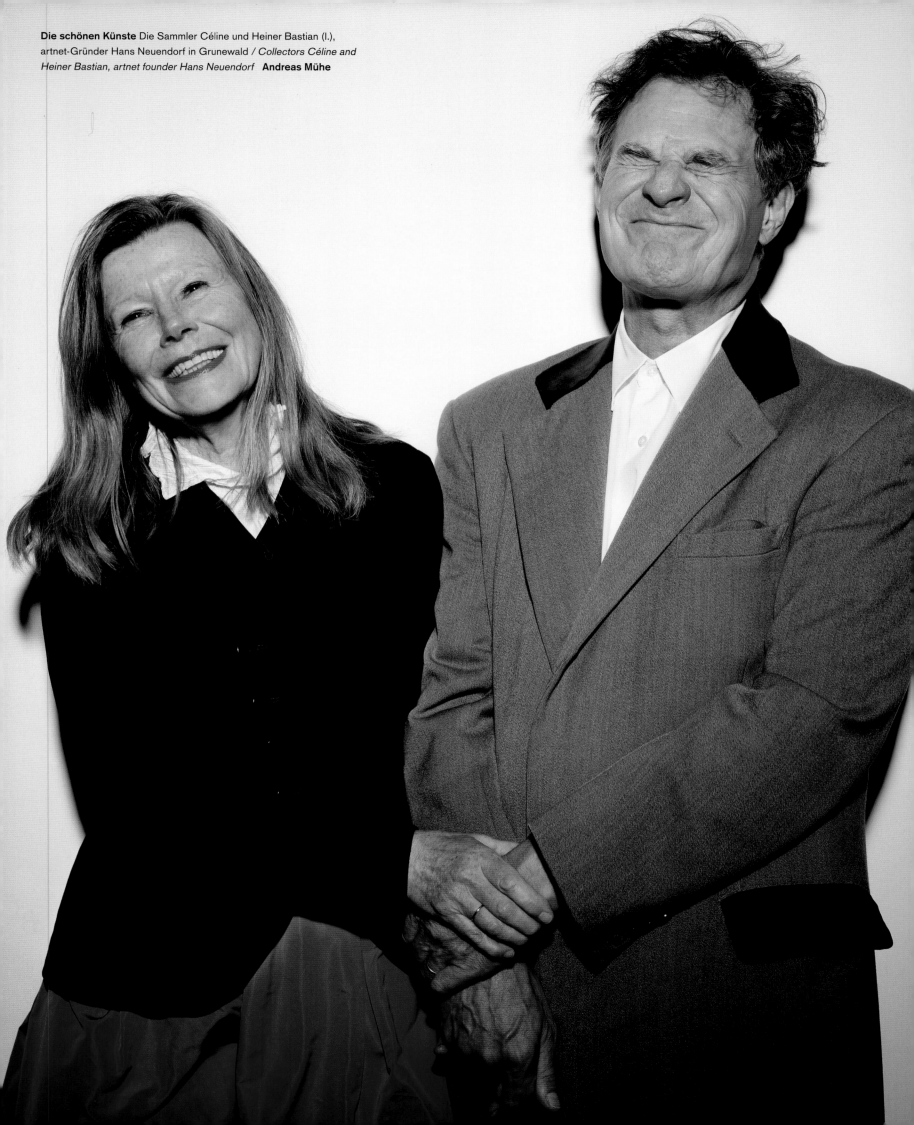

Die schönen Künste Die Sammler Céline und Heiner Bastian (l.),
artnet-Gründer Hans Neuendorf in Grunewald / *Collectors Céline and
Heiner Bastian, artnet founder Hans Neuendorf* **Andreas Mühe**

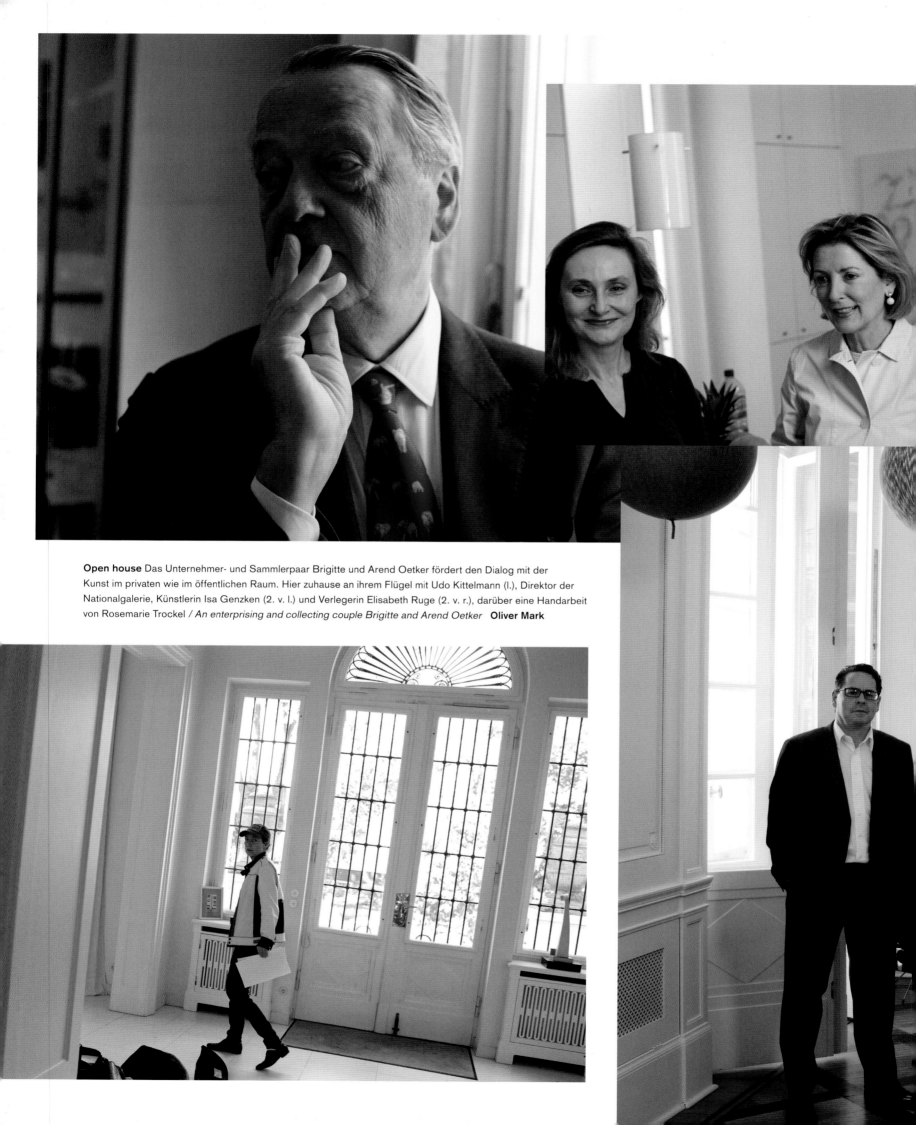

Open house Das Unternehmer- und Sammlerpaar Brigitte und Arend Oetker fördert den Dialog mit der Kunst im privaten wie im öffentlichen Raum. Hier zuhause an ihrem Flügel mit Udo Kittelmann (l.), Direktor der Nationalgalerie, Künstlerin Isa Genzken (2. v. l.) und Verlegerin Elisabeth Ruge (2. v. r.), darüber eine Handarbeit von Rosemarie Trockel / *An enterprising and collecting couple Brigitte and Arend Oetker* **Oliver Mark**

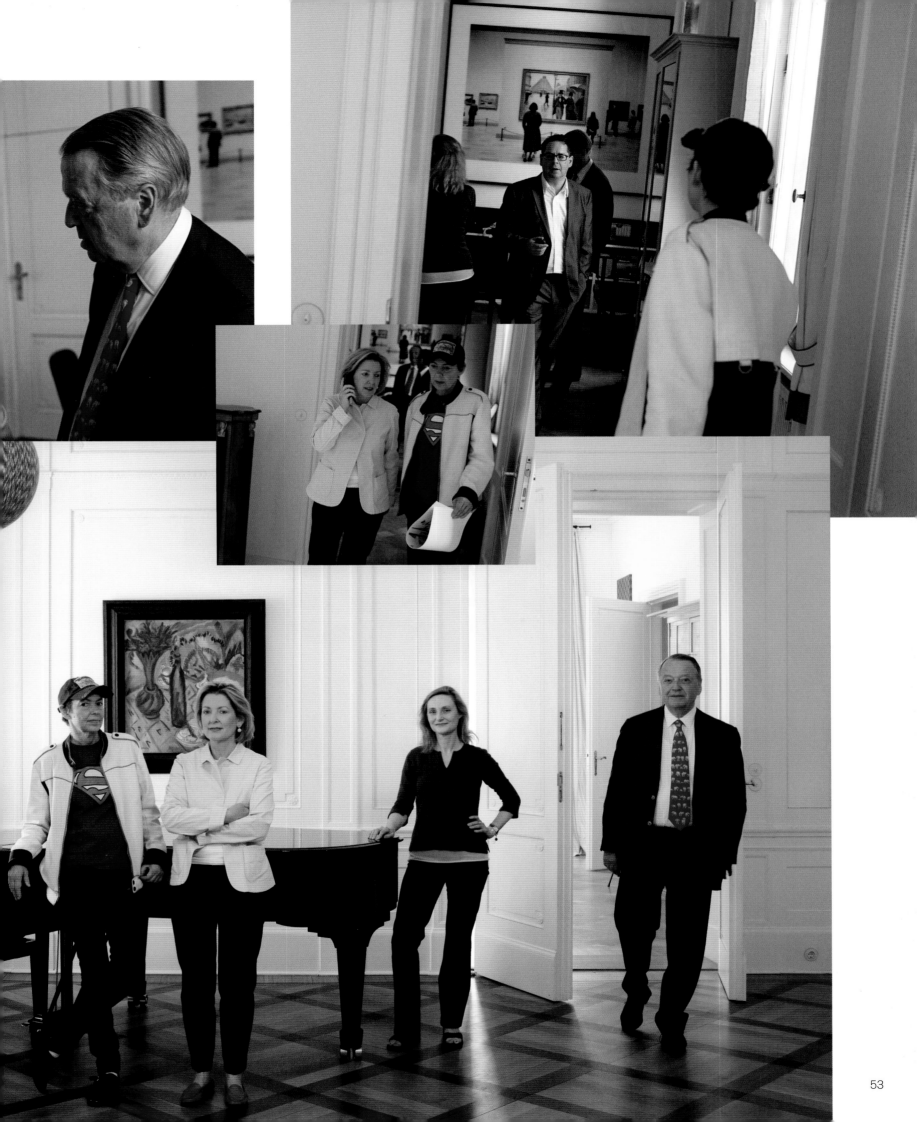

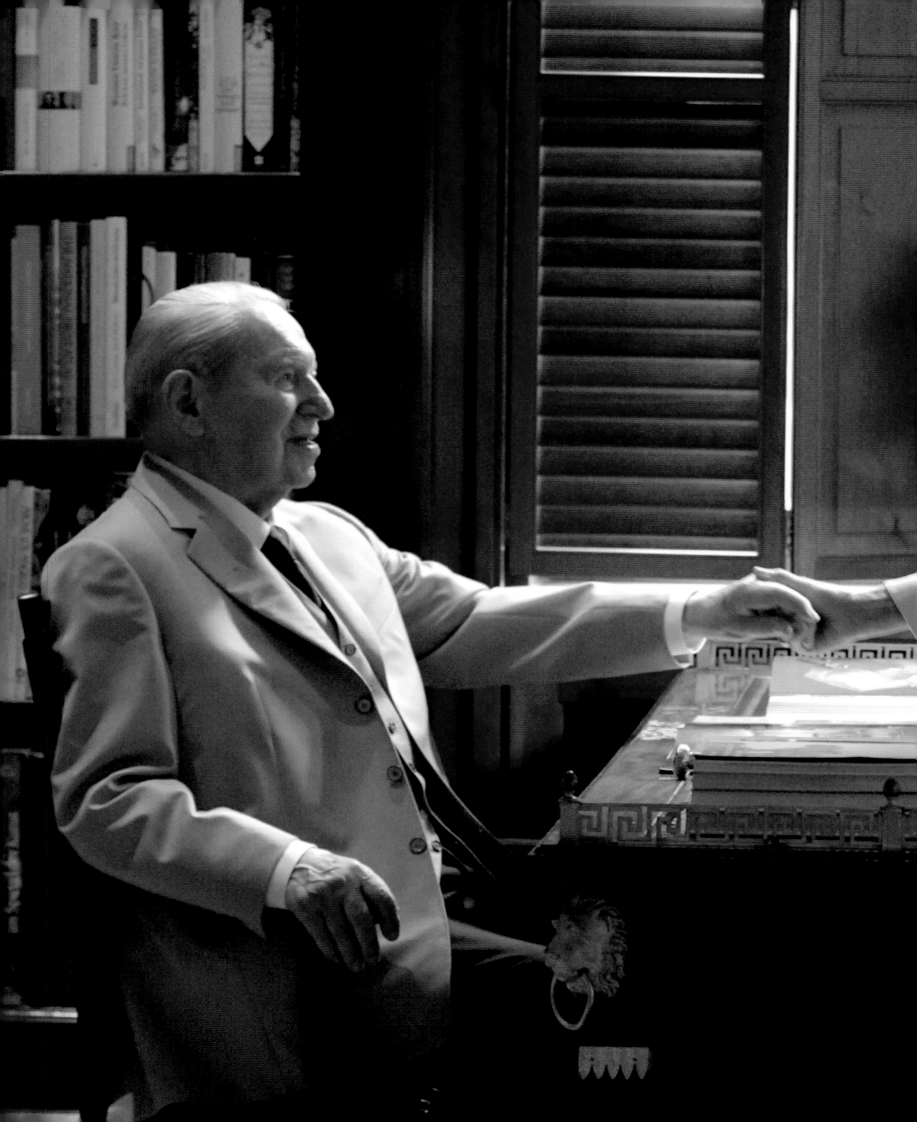

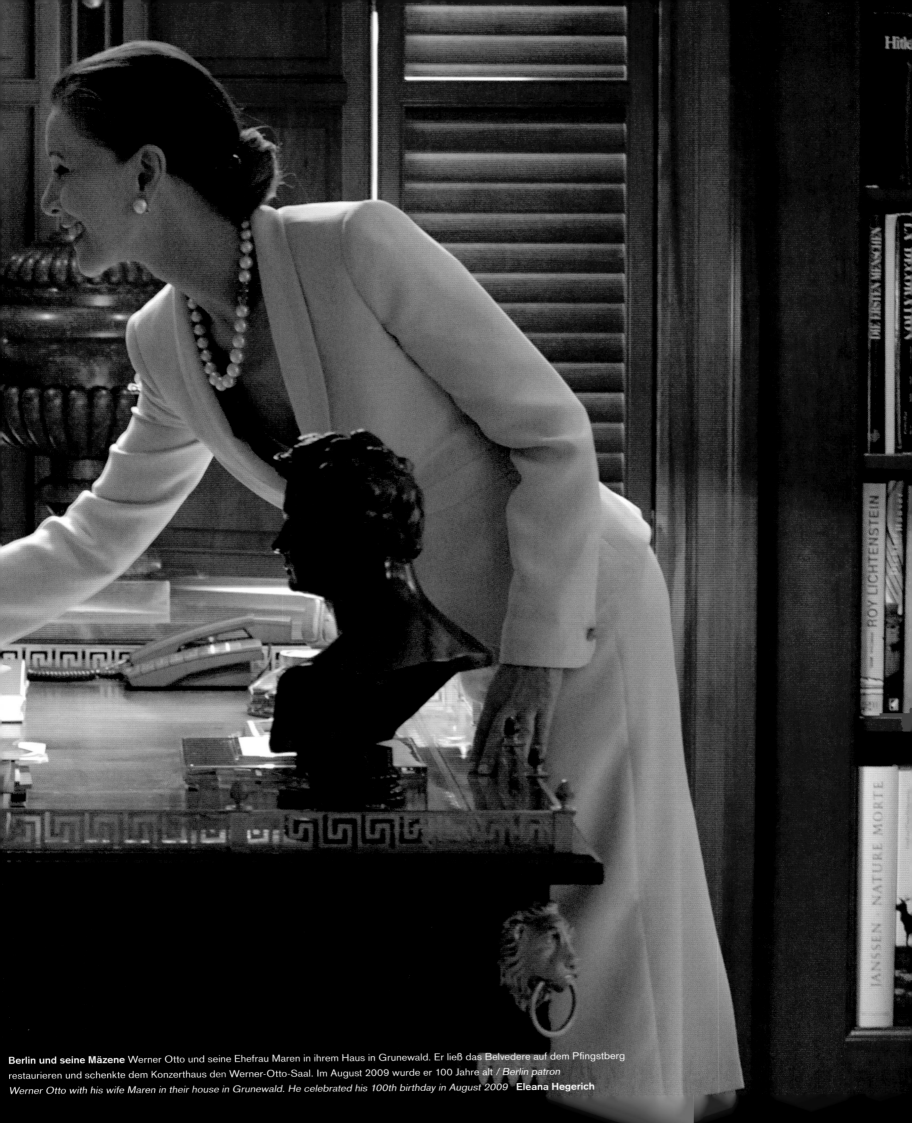

Berlin und seine Mäzene Werner Otto und seine Ehefrau Maren in ihrem Haus in Grunewald. Er ließ das Belvedere auf dem Pfingstberg restaurieren und schenkte dem Konzerthaus den Werner-Otto-Saal. Im August 2009 wurde er 100 Jahre alt / *Berlin patron Werner Otto with his wife Maren in their house in Grunewald. He celebrated his 100th birthday in August 2009* **Eleana Hegerich**

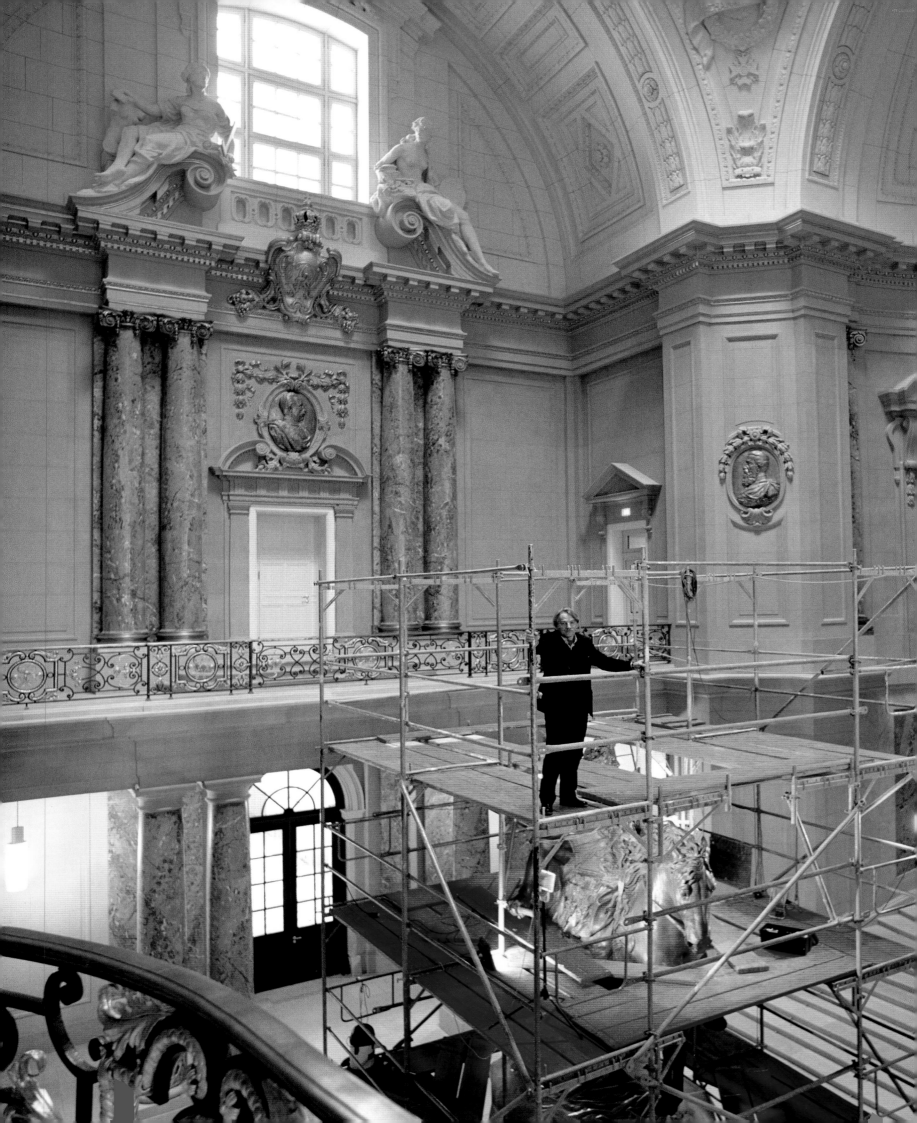

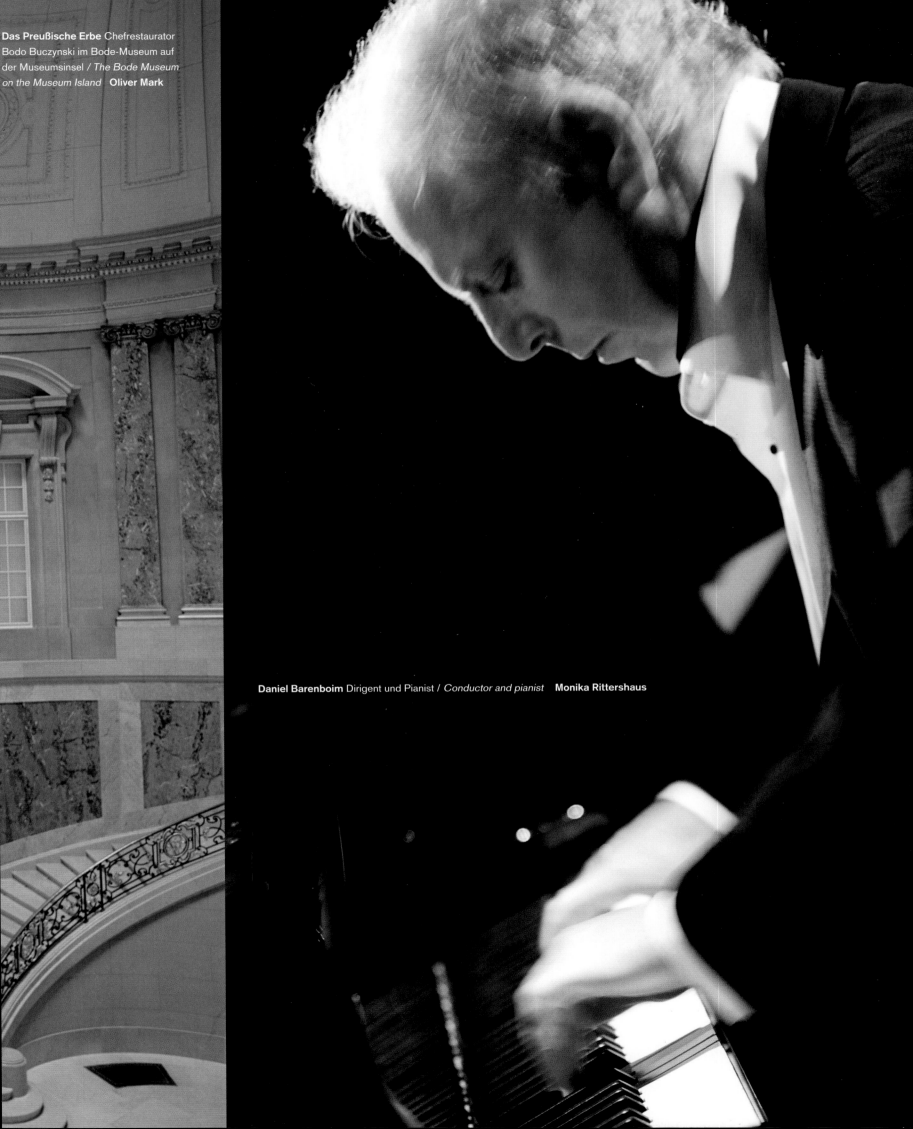

Das Preußische Erbe Chefrestaurator Bodo Buczynski im Bode-Museum auf der Museumsinsel / *The Bode Museum on the Museum Island* **Oliver Mark**

Daniel Barenboim Dirigent und Pianist / *Conductor and pianist* **Monika Rittershaus**

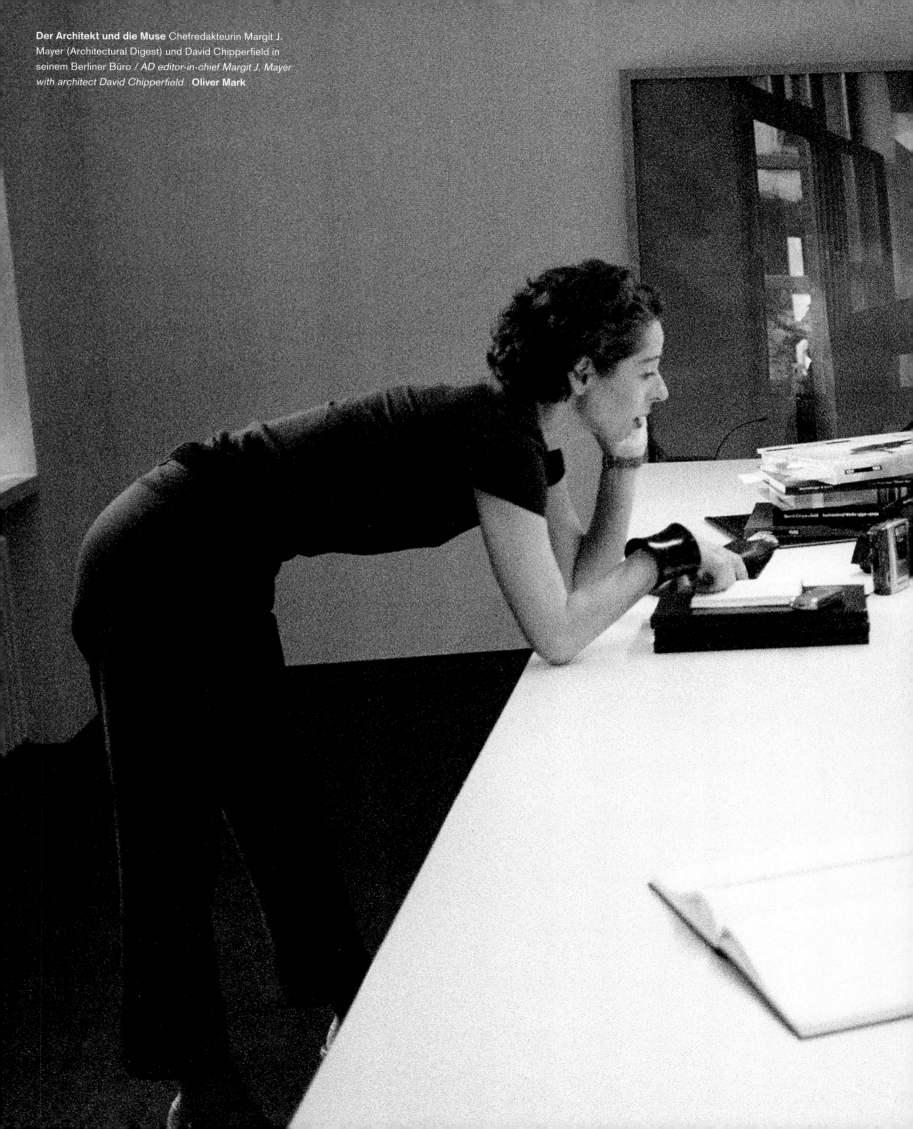

Auferstanden aus Ruinen Architekt David Chipperfield
brachte das Neue Museum zum Singen / *The New Museum*
by David Chipperfield **Robert Polidori**

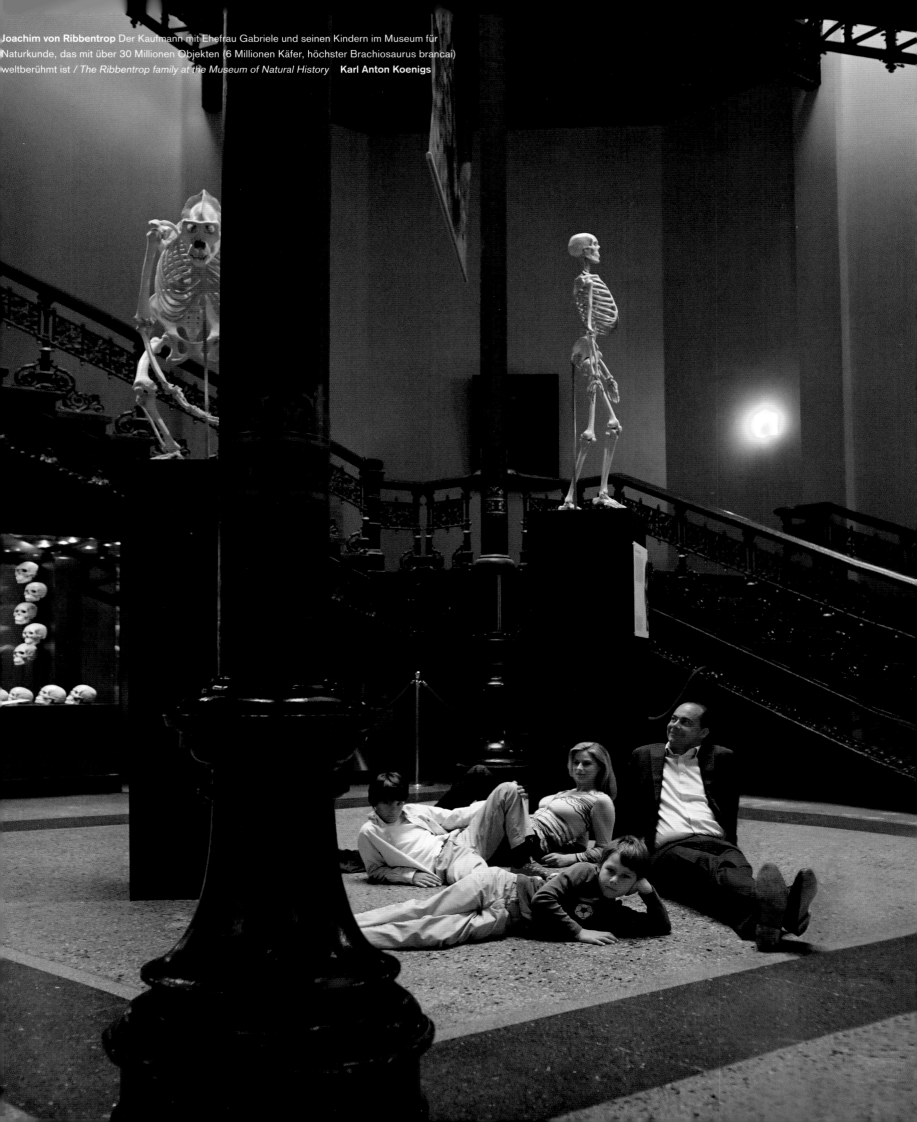

Joachim von Ribbentrop Der Kaufmann mit Ehefrau Gabriele und seinen Kindern im Museum für Naturkunde, das mit über 30 Millionen Objekten (6 Millionen Käfer, höchster Brachiosaurus brancai) weltberühmt ist / *The Ribbentrop family at the Museum of Natural History* **Karl Anton Koenigs**

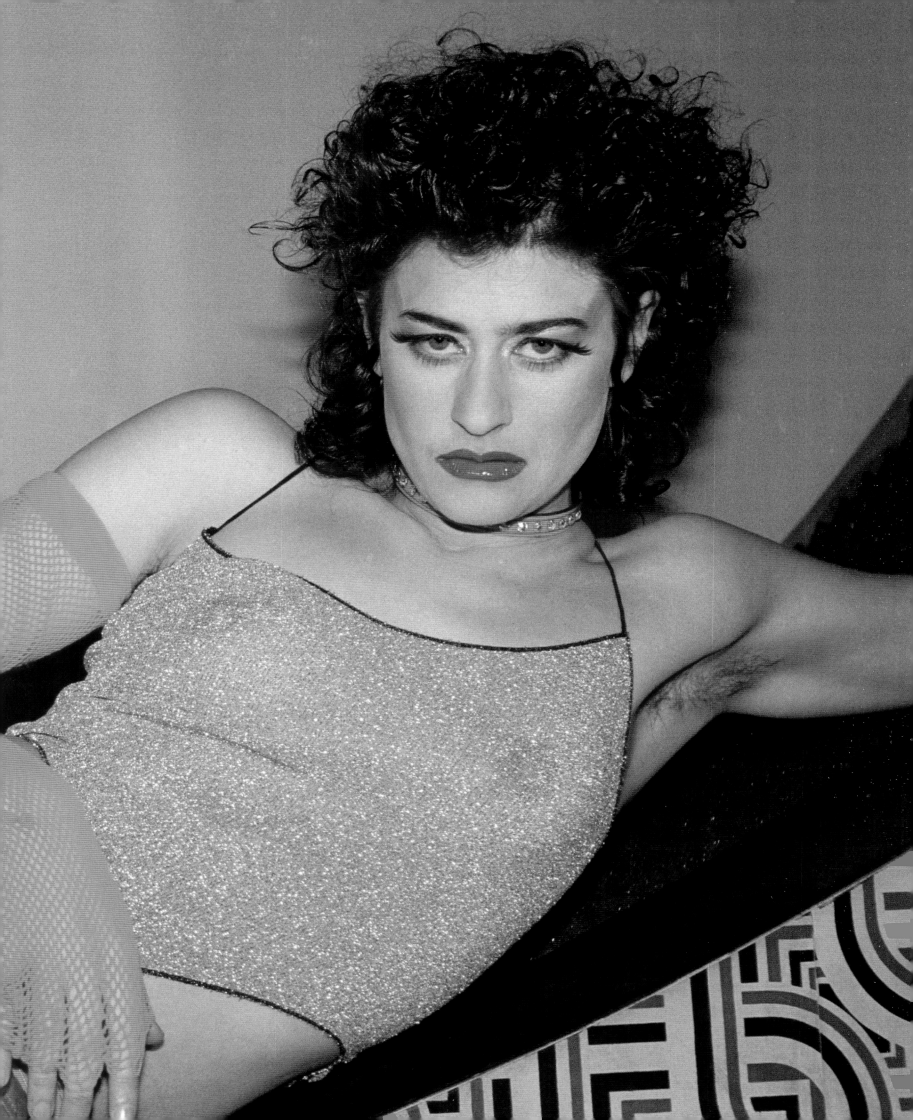

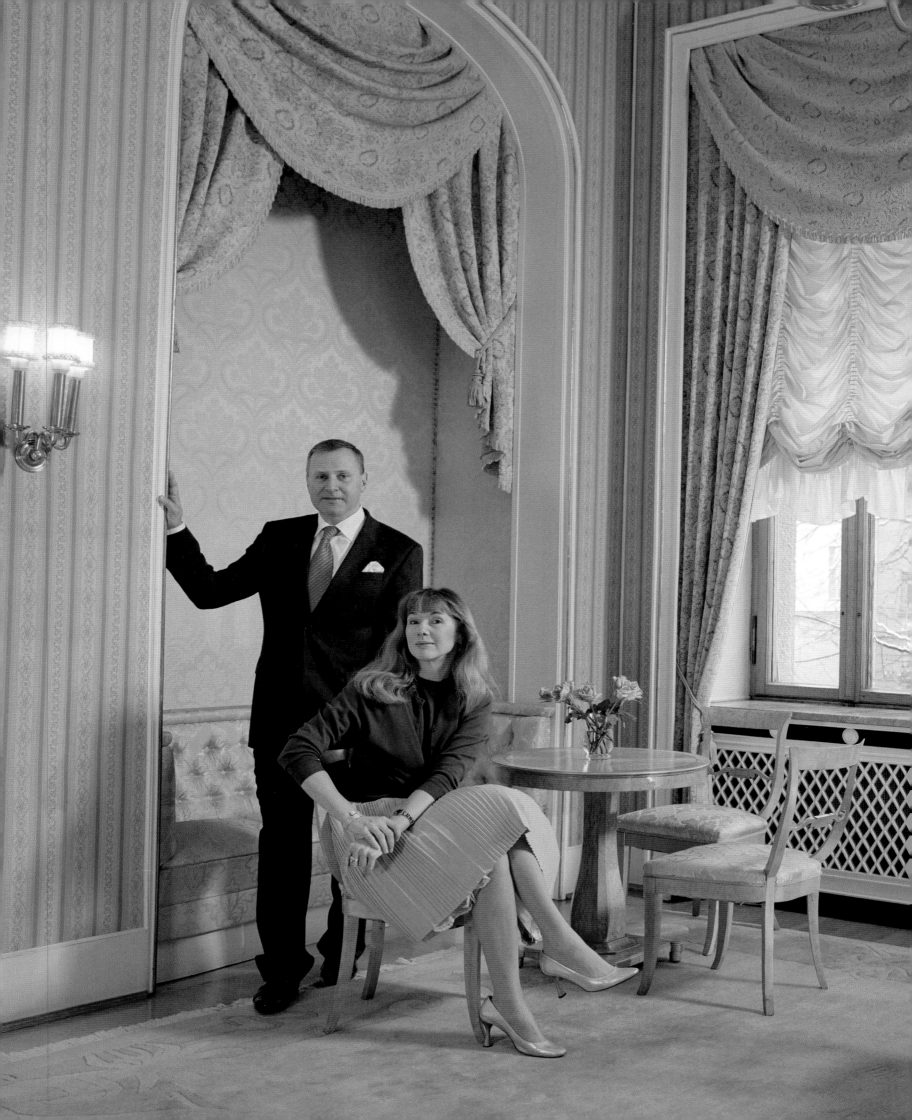

Nastrovje! Wenn das Ansehen Russlands mal wieder etwas angeknackst ist, lächelt und feiert das russische Botschafterpaar Vladimir und Maria Kotenev gekonnt darüber hinweg / *Russian ambassadors Vladimir and Maria Kotenev* **Oliver Mark**

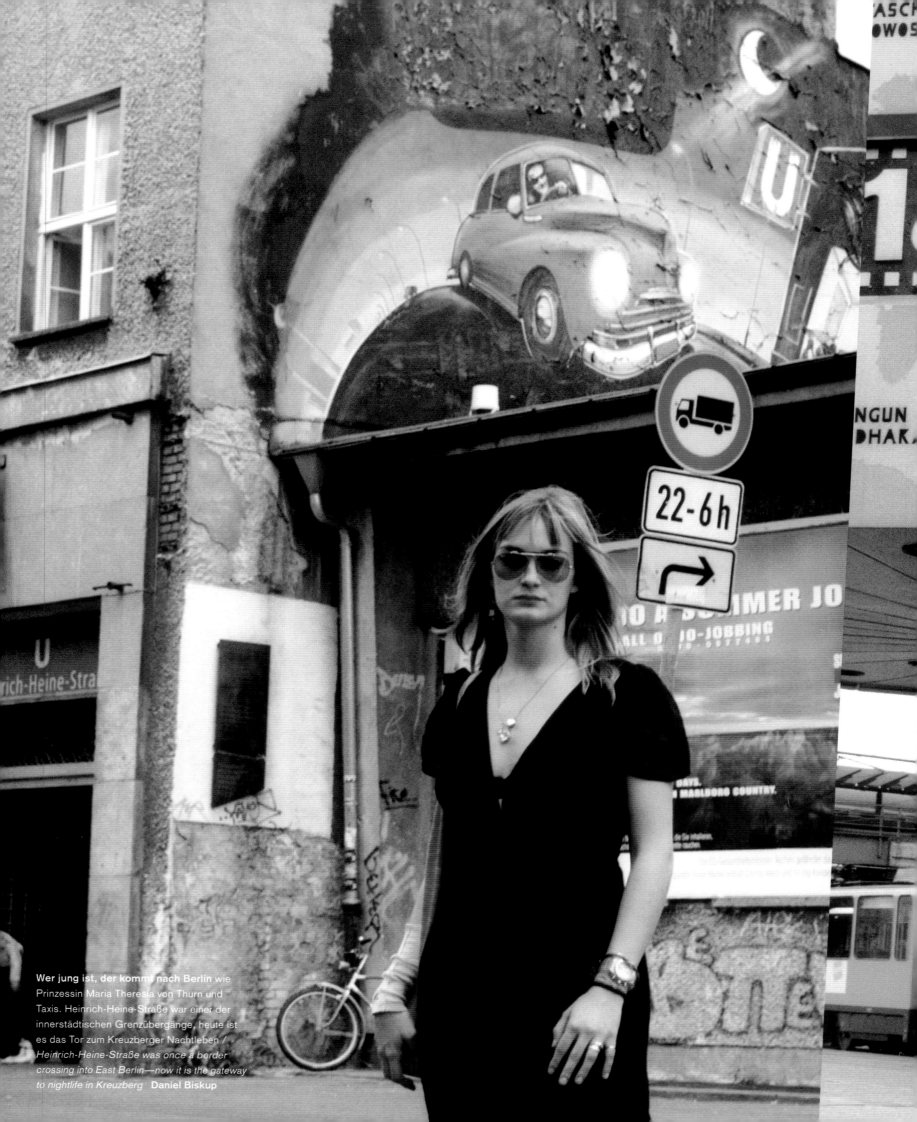

Wer jung ist, der kommt nach Berlin wie Prinzessin Maria Theresia von Thurn und Taxis. Heinrich-Heine-Straße war einer der innerstädtischen Grenzübergänge, heute ist es das Tor zum Kreuzberger Nachtleben / *Heinrich-Heine-Straße was once a border crossing into East Berlin—now it is the gateway to nightlife in Kreuzberg* **Daniel Biskup**

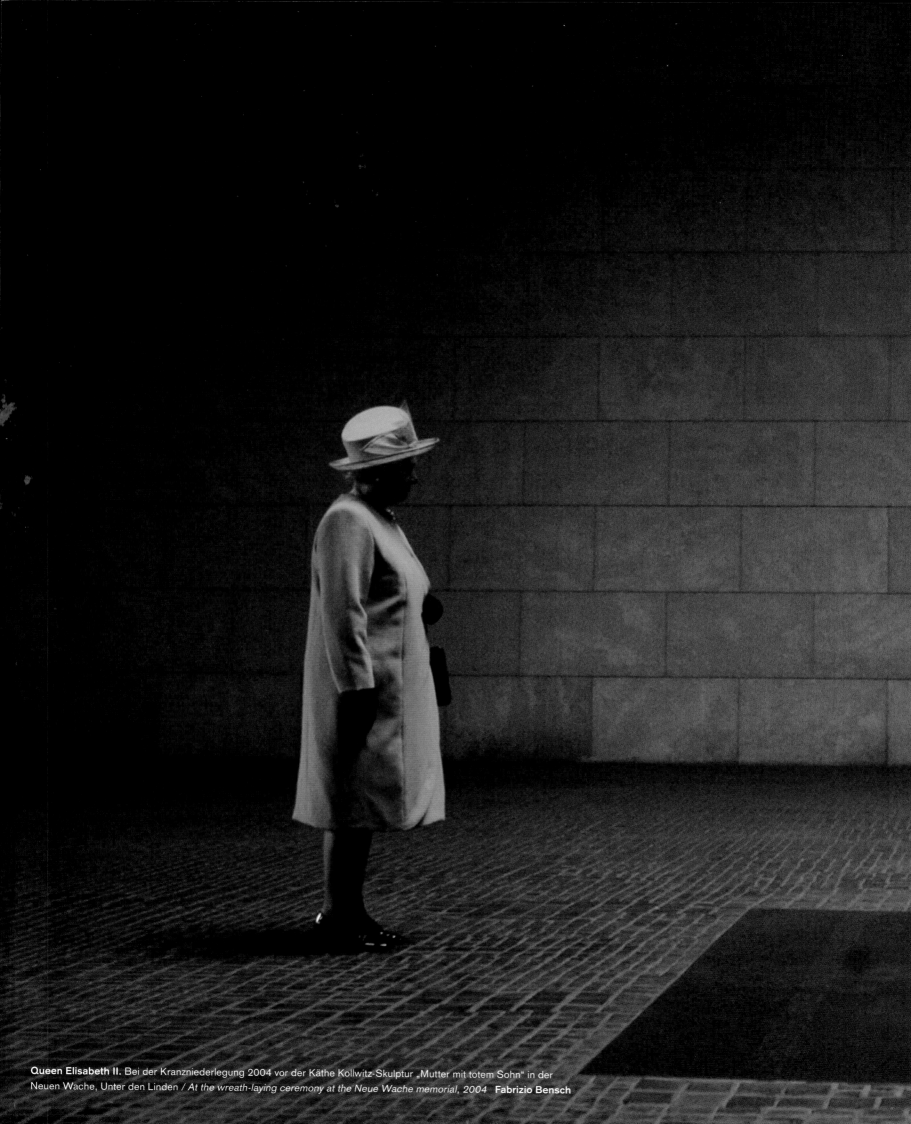

Queen Elisabeth II. Bei der Kranzniederlegung 2004 vor der Käthe Kollwitz-Skulptur „Mutter mit totem Sohn" in der Neuen Wache, Unter den Linden / *At the wreath-laying ceremony at the Neue Wache memorial, 2004* **Fabrizio Bensch**

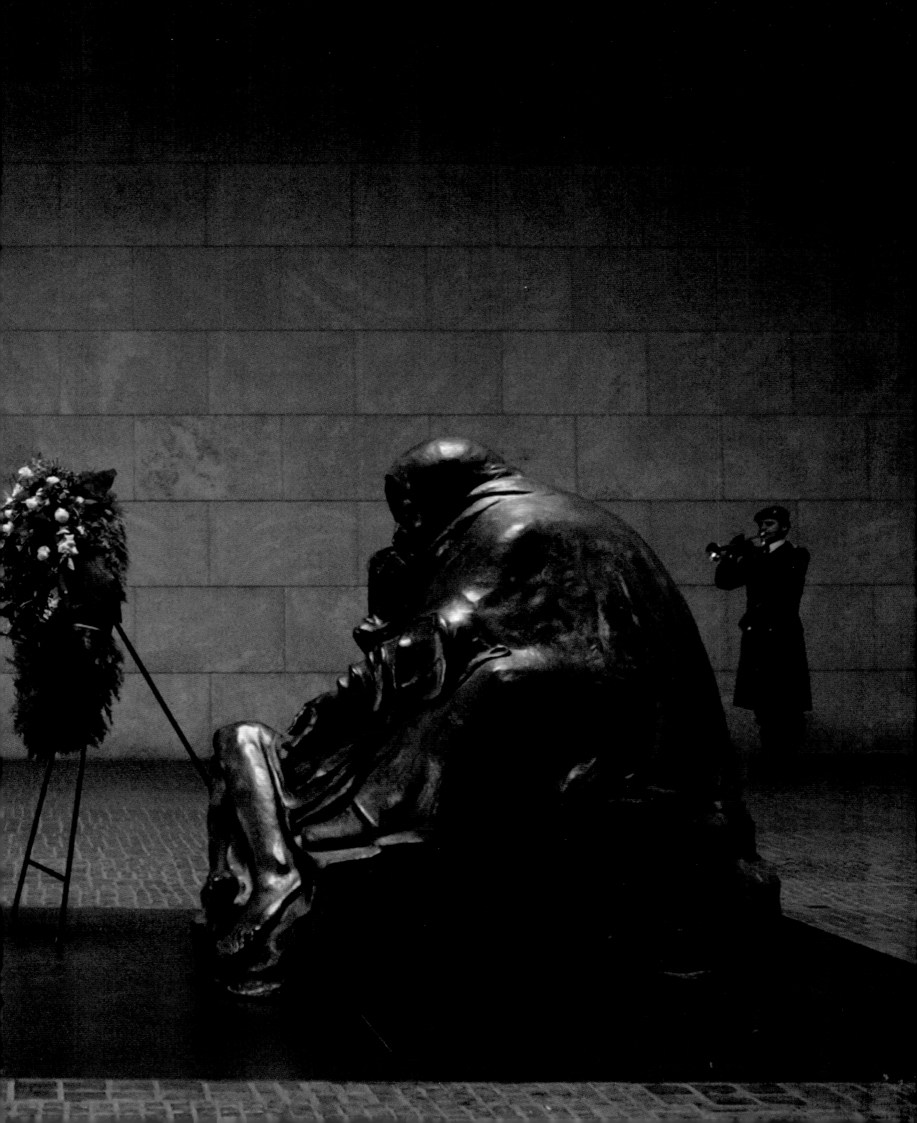

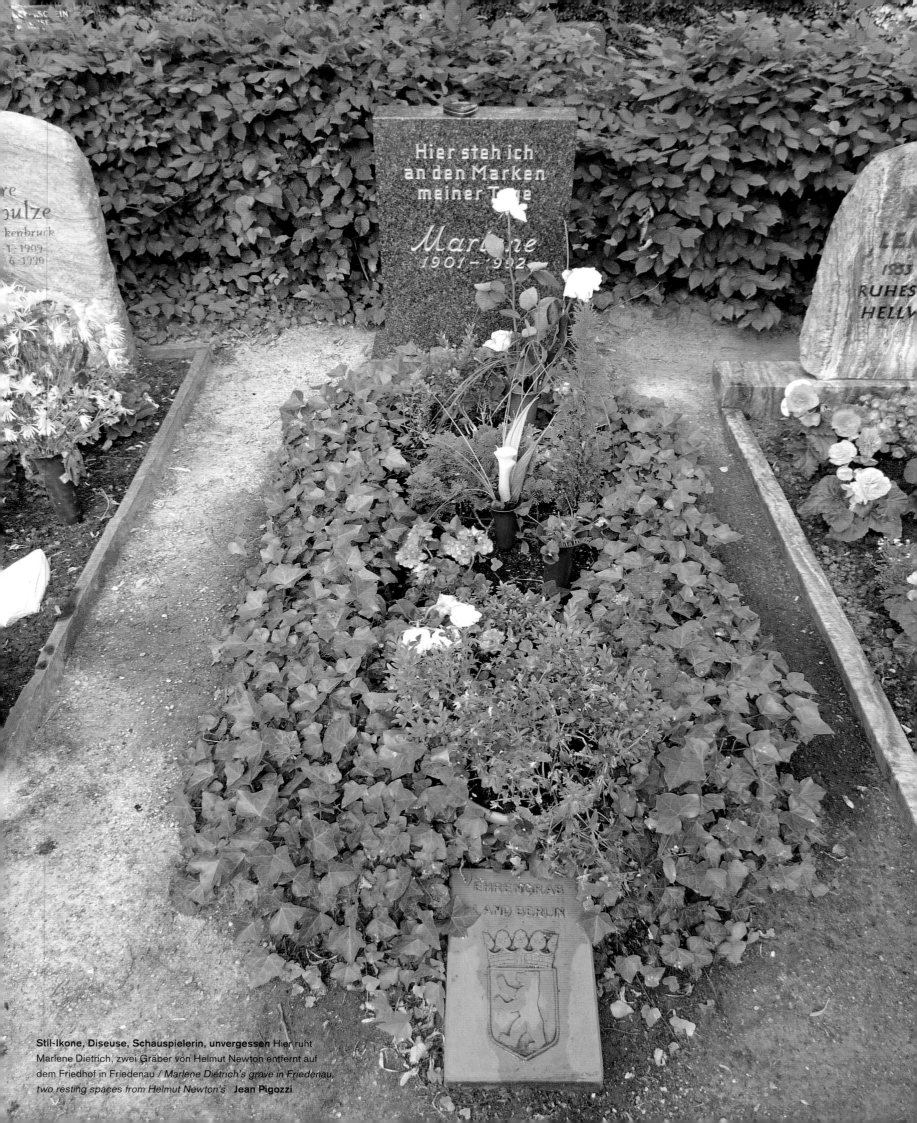

Stil-Ikone, Diseuse, Schauspielerin, unvergessen Hier ruht
Marlene Dietrich, zwei Gräber von Helmut Newton entfernt auf
dem Friedhof in Friedenau / *Marlene Dietrich's grave in Friedenau,
two resting spaces from Helmut Newton's* **Jean Pigozzi**

Die Zukunft der Hauptstadt ist weiblich Journalistin Inga Griese, Verlegerin Friede Springer,
Event-Managerin Isa Gräfin von Hardenberg / *Womanpower on the Spree: journalist Inga
Griese, publisher Friede Springer, event manager Isa Gräfin von Hardenberg* **Daniel Biskup**

The good life Ex-Vogue-Chefredakteurin Angelica Blechschmidt in ihrer Potsdamer Villa mit Designer
Reimer Claussen (l.) und Kunstimpresario Axel Benz, der Beginn eines großen Abends / *Former Vogue
editor-in-chief Angelica Blechschmidt, designer Reimer Claussen, art impresario Axel Benz* **Andreas Mühe**

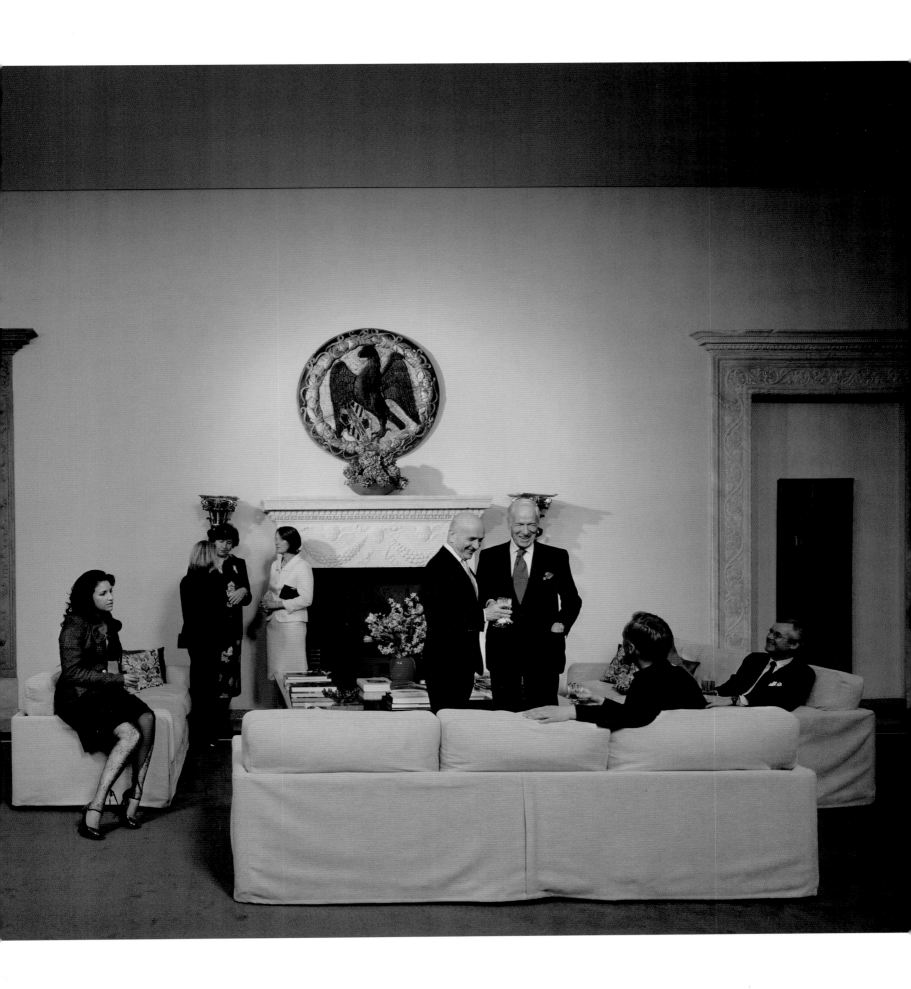

Bella Figura Antonio Puri Purini (m.), italienischer Botschafter 2005 bis 2009, zelebrierte die Salonkultur, hier mit Ehefrau Rosanna, dem israelischen
Botschafterpaar Yoram und Iris Ben-Zeev, Christina Rau (Stiftung Zukunft Berlin), Minu Barati-Fischer (Film), Andreas Slominski (Künstler) und Georg
Graf zu Castell-Castell (Vorsitzender Sing-Akademie) / *Berlin salon culture at the Italian Embassy* **Andreas Mühe**

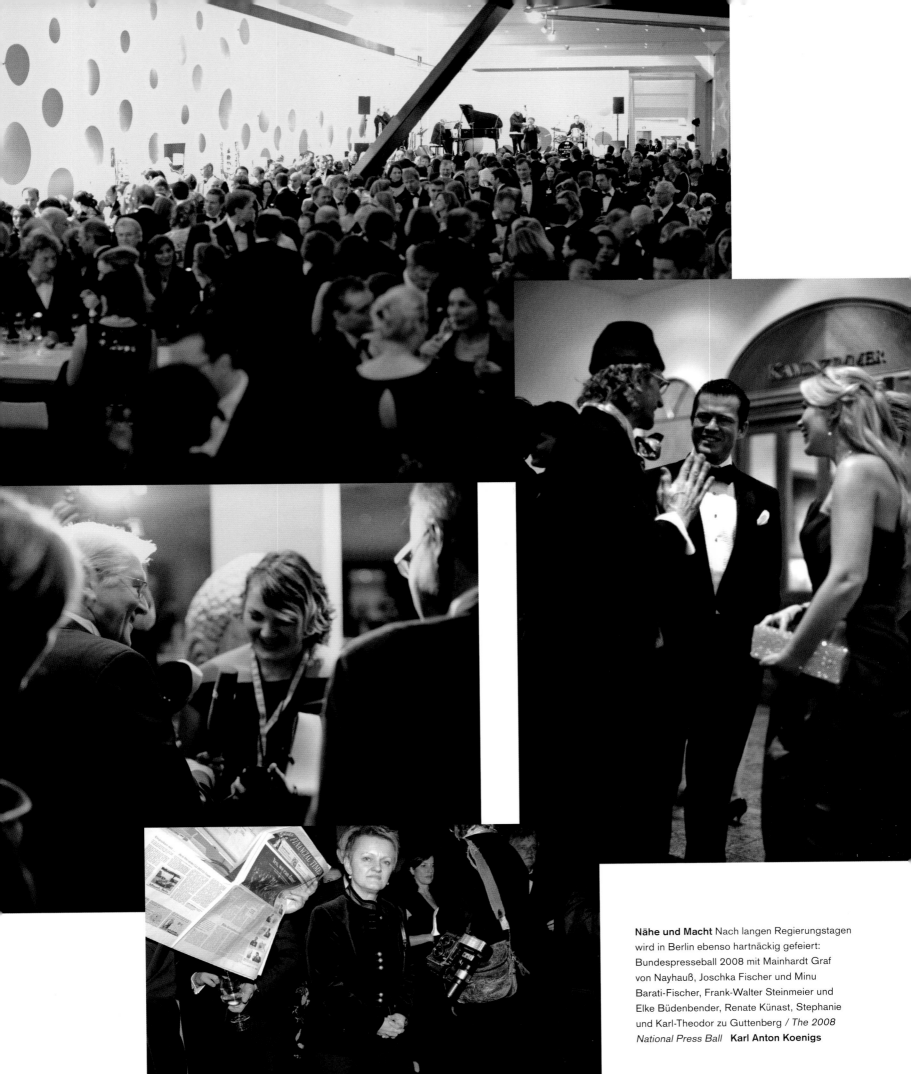

Nähe und Macht Nach langen Regierungstagen wird in Berlin ebenso hartnäckig gefeiert: Bundespresseball 2008 mit Mainhardt Graf von Nayhauß, Joschka Fischer und Minu Barati-Fischer, Frank-Walter Steinmeier und Elke Büdenbender, Renate Künast, Stephanie und Karl-Theodor zu Guttenberg / *The 2008 National Press Ball* **Karl Anton Koenigs**

Ritter ohne Maske
Karl-Theodor zu Guttenberg,
Ex-Wirtschaftsminister,
und Ehefrau Stephanie auf
den überwachsenen Ruinen
im stillgelegten Treptower
Spreepark, einst Rummel-
platz der DDR, im Mai
2009 / *Ex-minister of Economy
Karl-Theodor zu Guttenberg
and his wife Stephanie in
the now-closed Treptower
Spreepark, once a GDR
amusement park, May 2009*
Oliver Mark

We'll never stop living this way! Der Tresor, ein Club im ehemaligen Geldspeicher des Wertheim-Kaufhauses, war in den 90ern das Epizentrum der Techno-Bewegung. Heute befindet sich an der Stelle ein leerstehender Büroneubau / *Techno club Tresor, which is now the site of a newly built, vacant office building* **Martin Eberle**

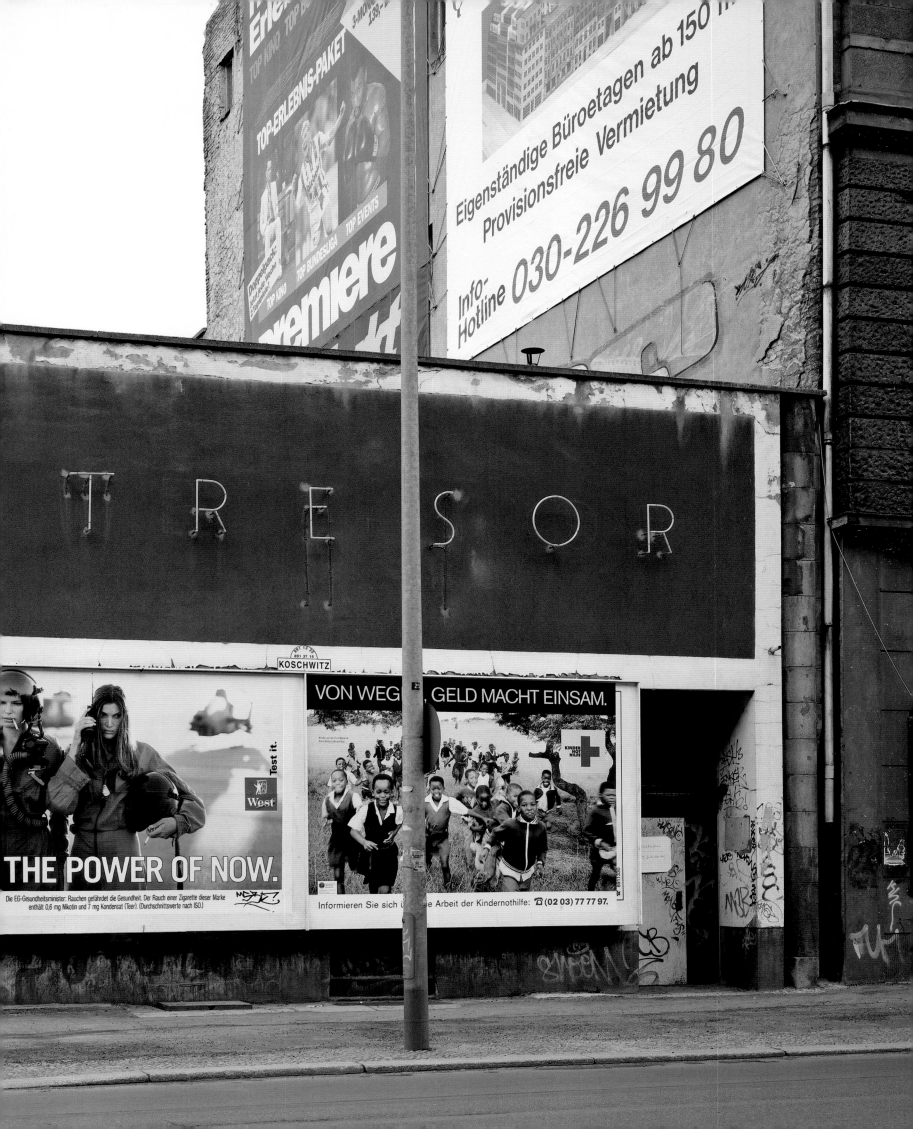

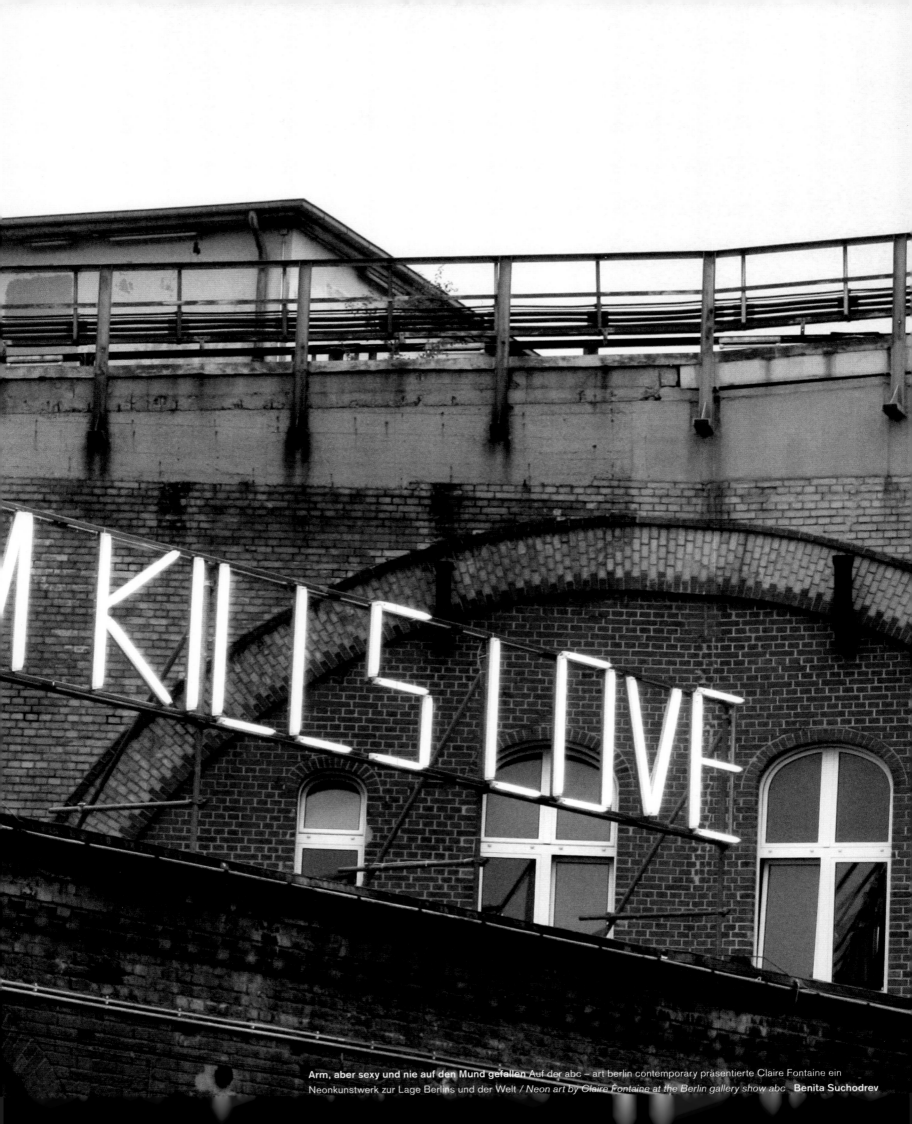

Arm, aber sexy und nie auf den Mund gefallen Auf der abc – art berlin contemporary präsentierte Claire Fontaine ein Neonkunstwerk zur Lage Berlins und der Welt / *Neon art by Claire Fontaine at the Berlin gallery show abc* **Benita Suchodrev**

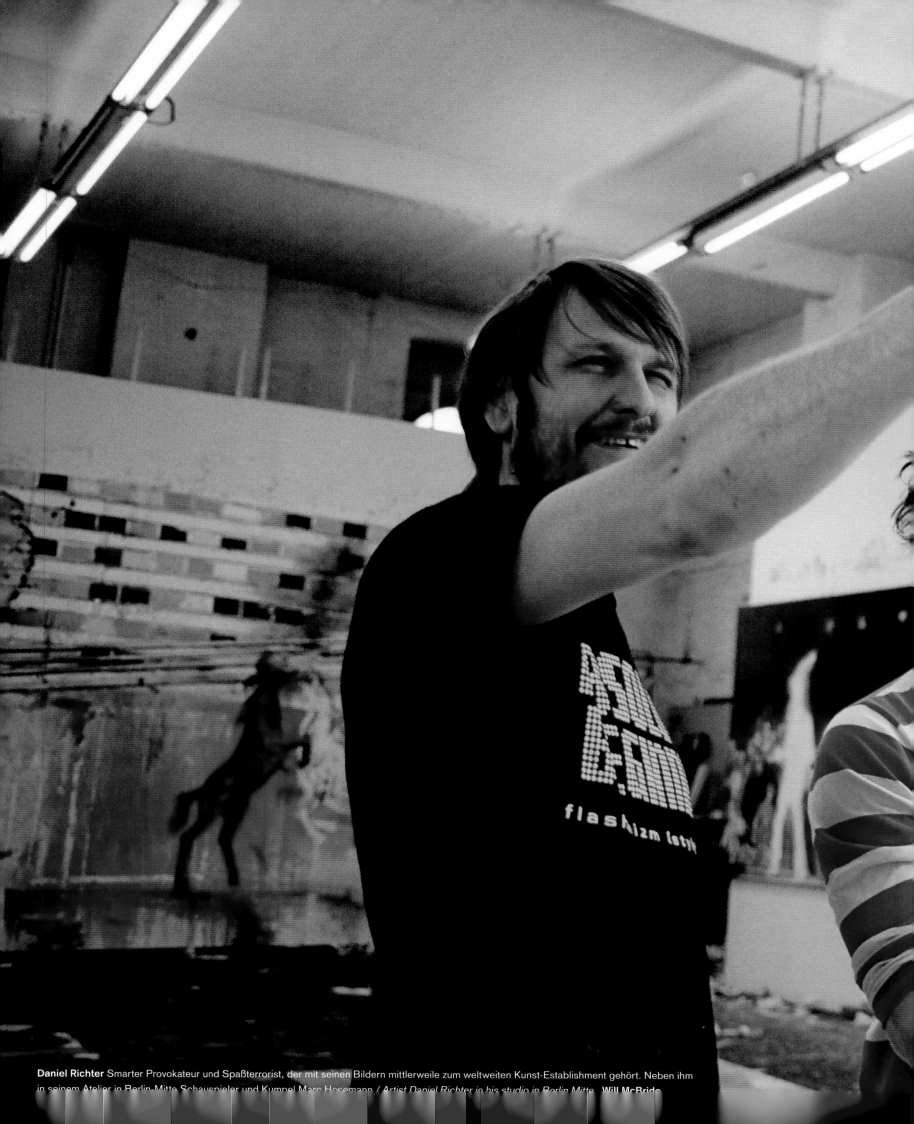

Daniel Richter Smarter Provokateur und Spaßterrorist, der mit seinen Bildern mittlerweile zum weltweiten Kunst-Establishment gehört. Neben ihm in seinem Atelier in Berlin-Mitte Schauspieler und Kumpel Marc Hosemann / *Artist Daniel Richter in his studio in Berlin-Mitte.* **Will McBride**

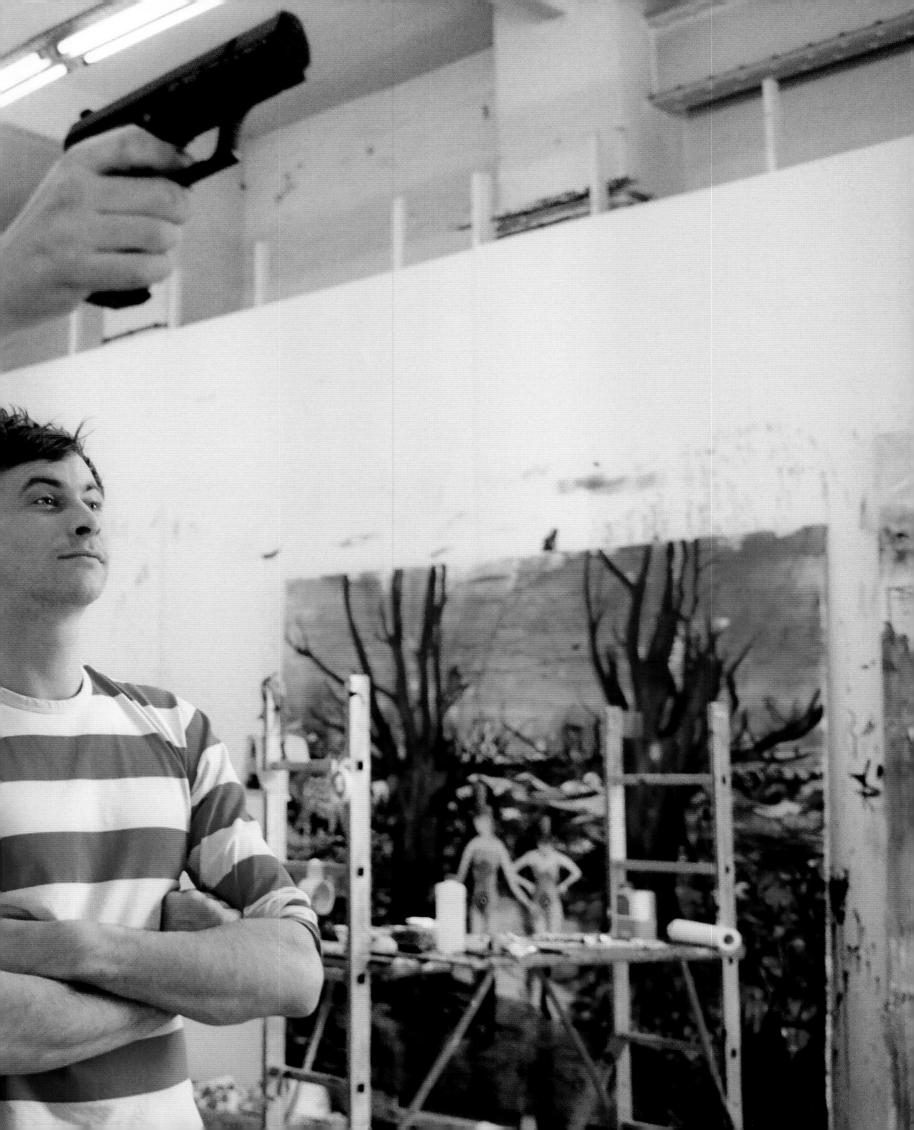

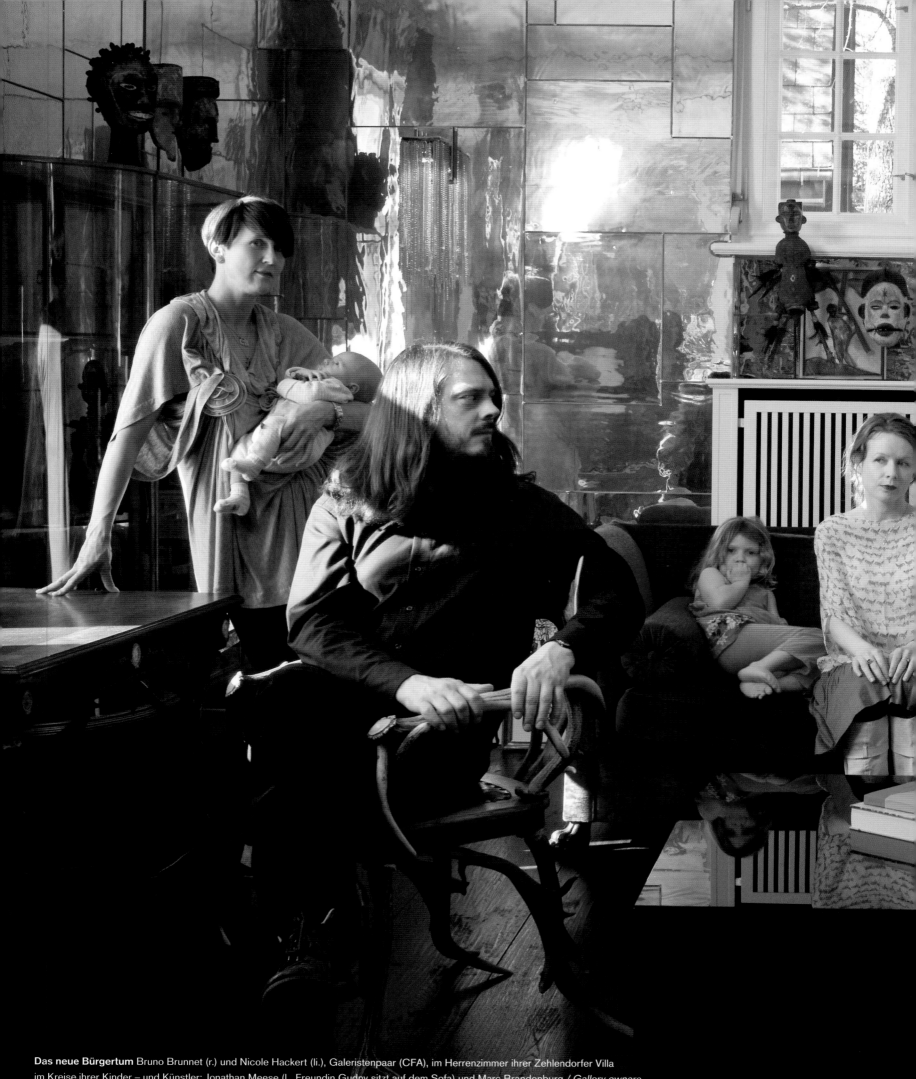

Das neue Bürgertum Bruno Brunnet (r.) und Nicole Hackert (li.), Galeristenpaar (CFA), im Herrenzimmer ihrer Zehlendorfer Villa im Kreise ihrer Kinder – und Künstler: Jonathan Meese (l., Freundin Gudny sitzt auf dem Sofa) und Marc Brandenburg / *Gallery owners Bruno Brunnet and Nicole Hackert with their children and artists Jonathan Meese and Marc Brandenburg* · **Oliver Mark**

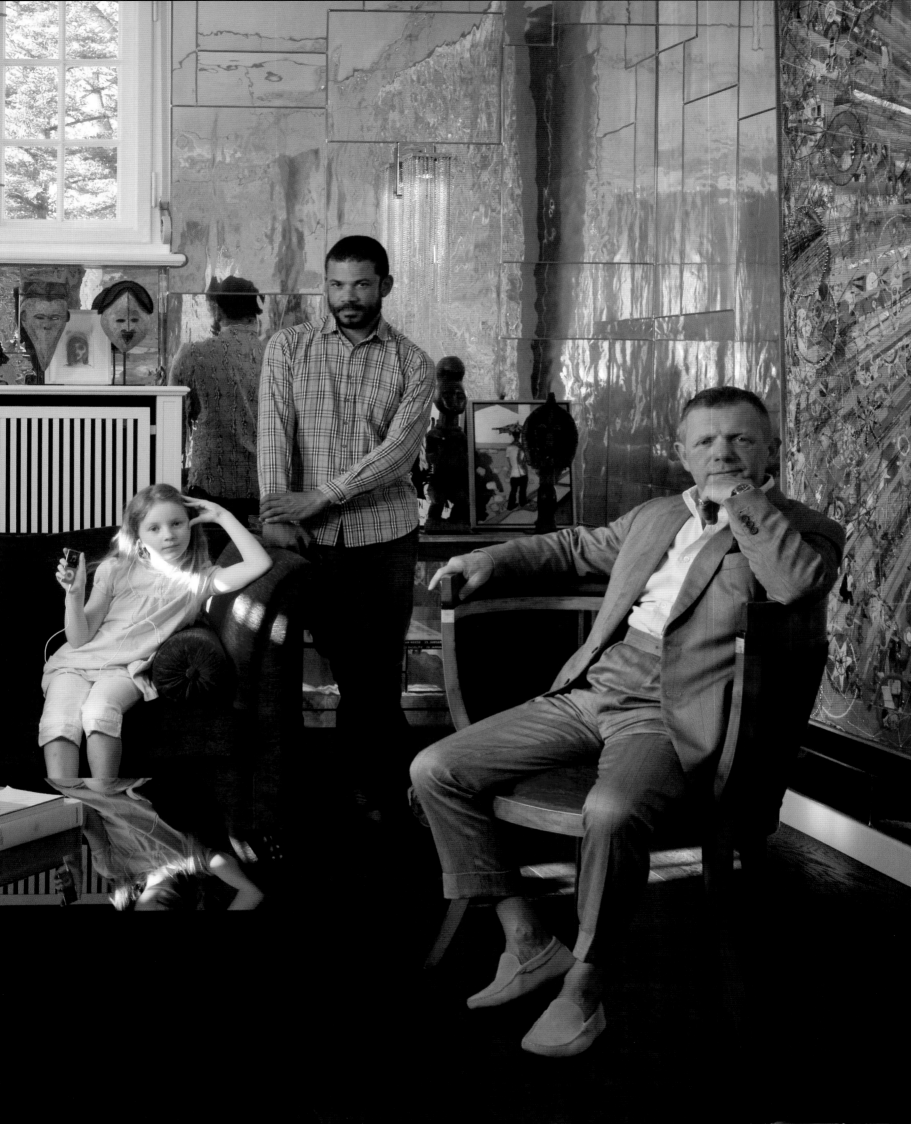

Stadt mit Herz und Schnauze Nicole Hackert (CFA) mit
Söhnchen Vicco. Berlin ist die kinderfreundlichste Großstadt
der Welt / *Nicole Hackert (CFA) with son Vicco* **Oliver Mark**

86

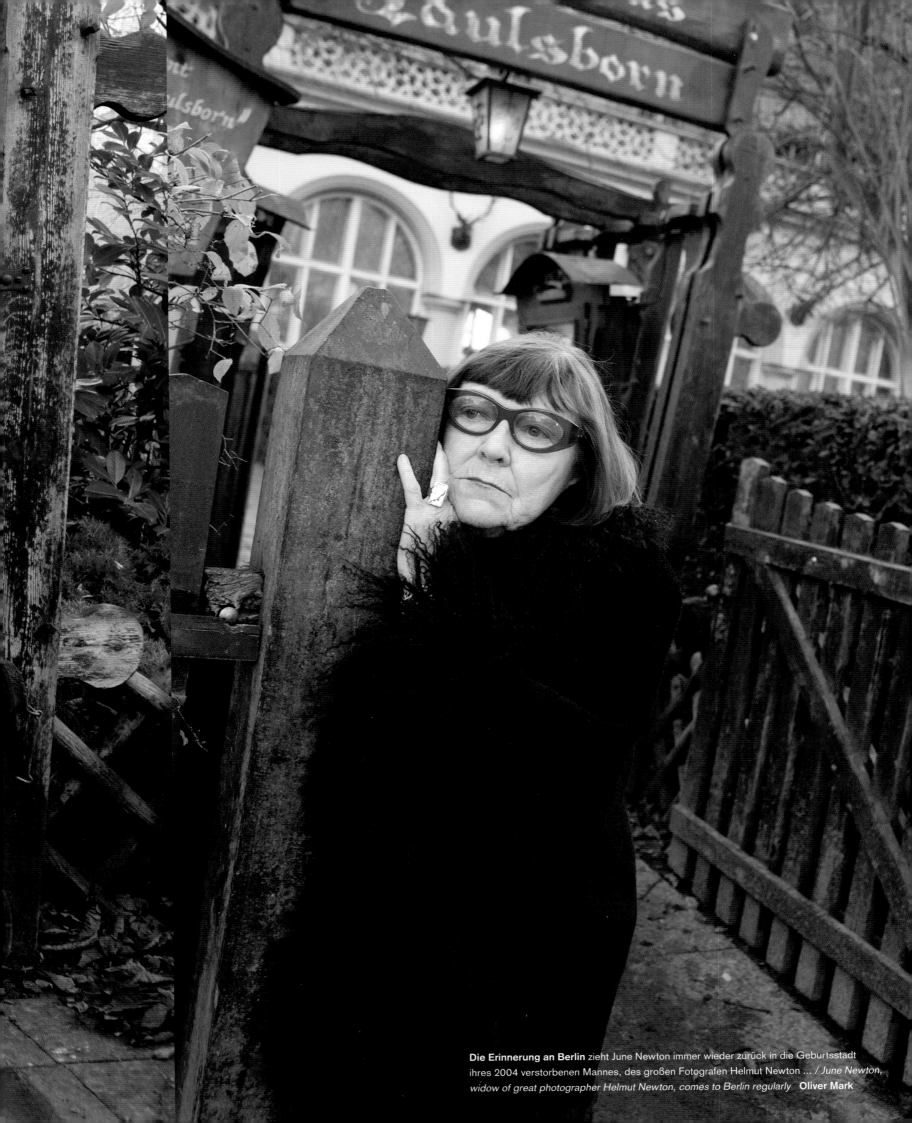

Die Erinnerung an Berlin zieht June Newton immer wieder zurück in die Geburtsstadt ihres 2004 verstorbenen Mannes, des großen Fotografen Helmut Newton ... / *June Newton, widow of great photographer Helmut Newton, comes to Berlin regularly* **Oliver Mark**

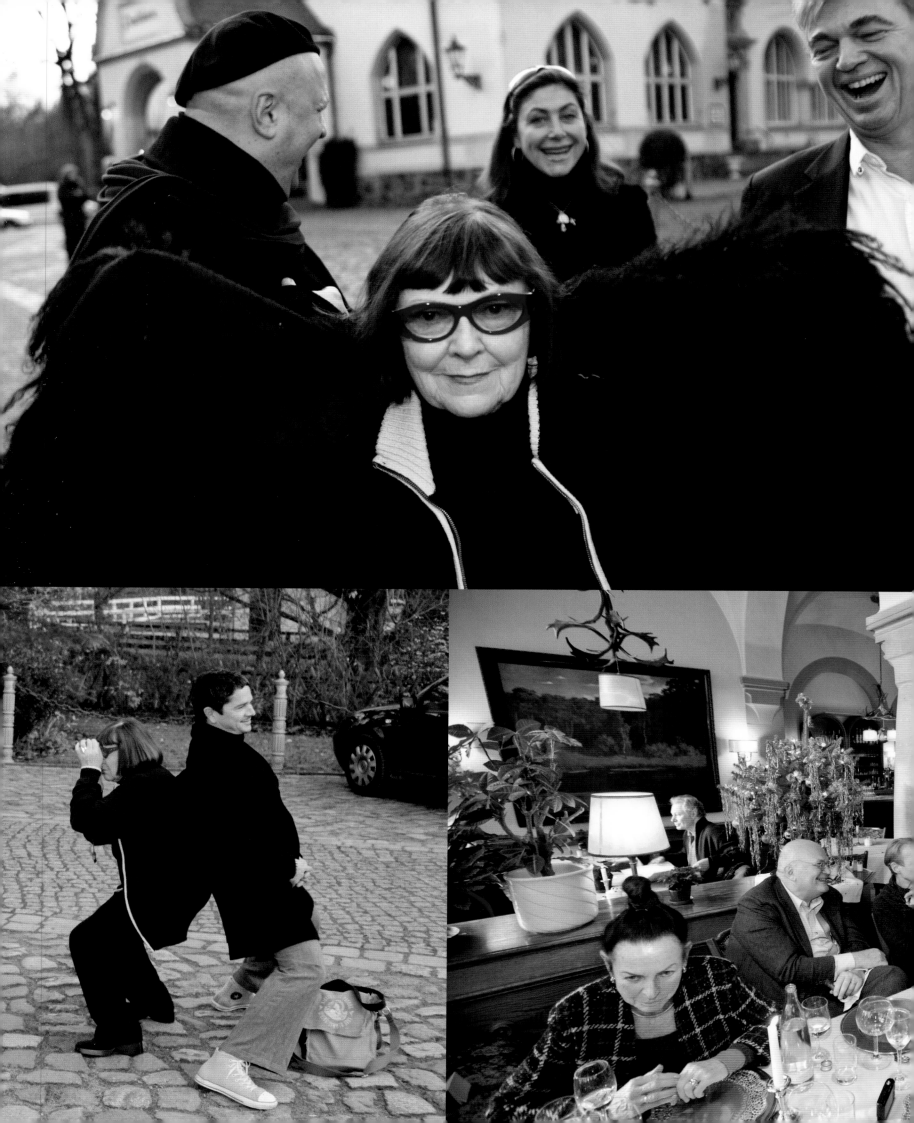

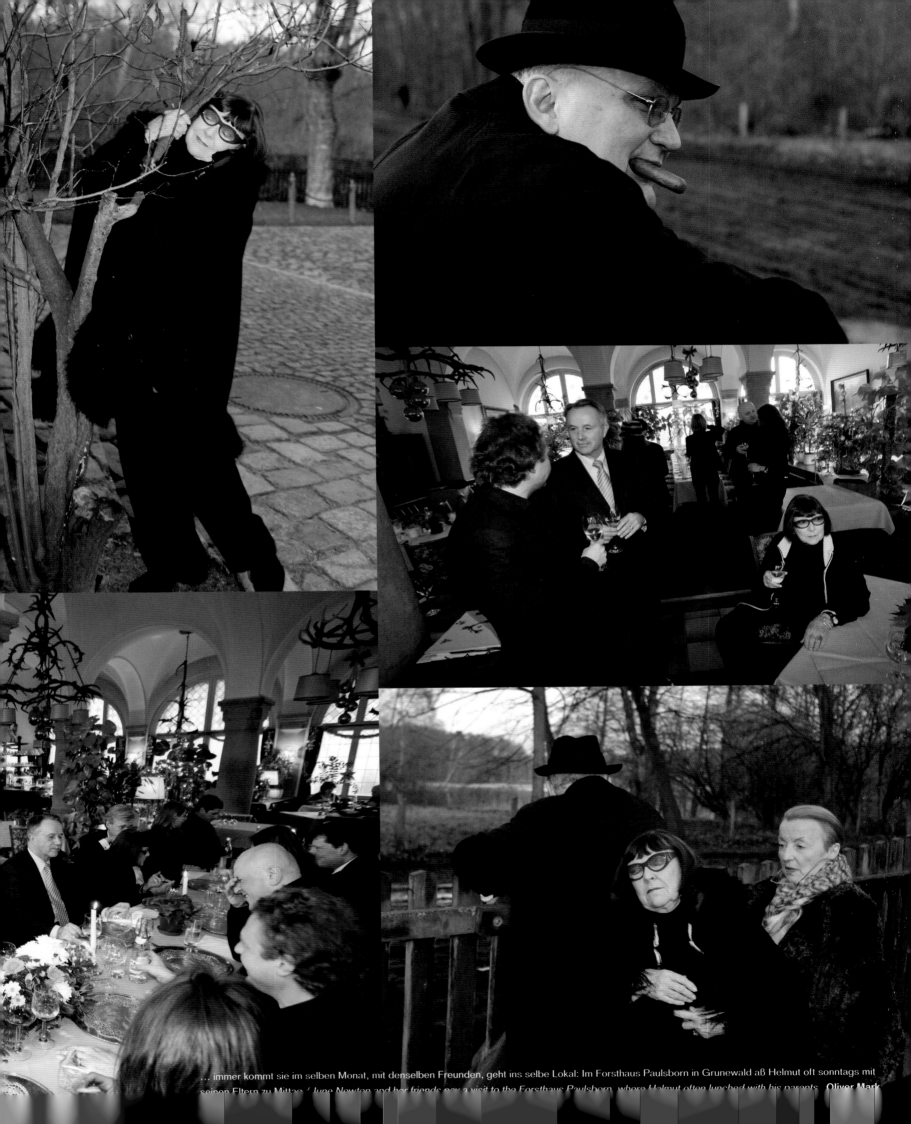

... immer kommt sie im selben Monat, mit denselben Freunden, geht ins selbe Lokal: Im Forsthaus Paulsborn in Grunewald aß Helmut oft sonntags mit seinen Eltern zu Mittag / June Newton and her friends pay a visit to the Forsthaus Paulsborn, where Helmut often lunched with his parents. **Oliver Mark**

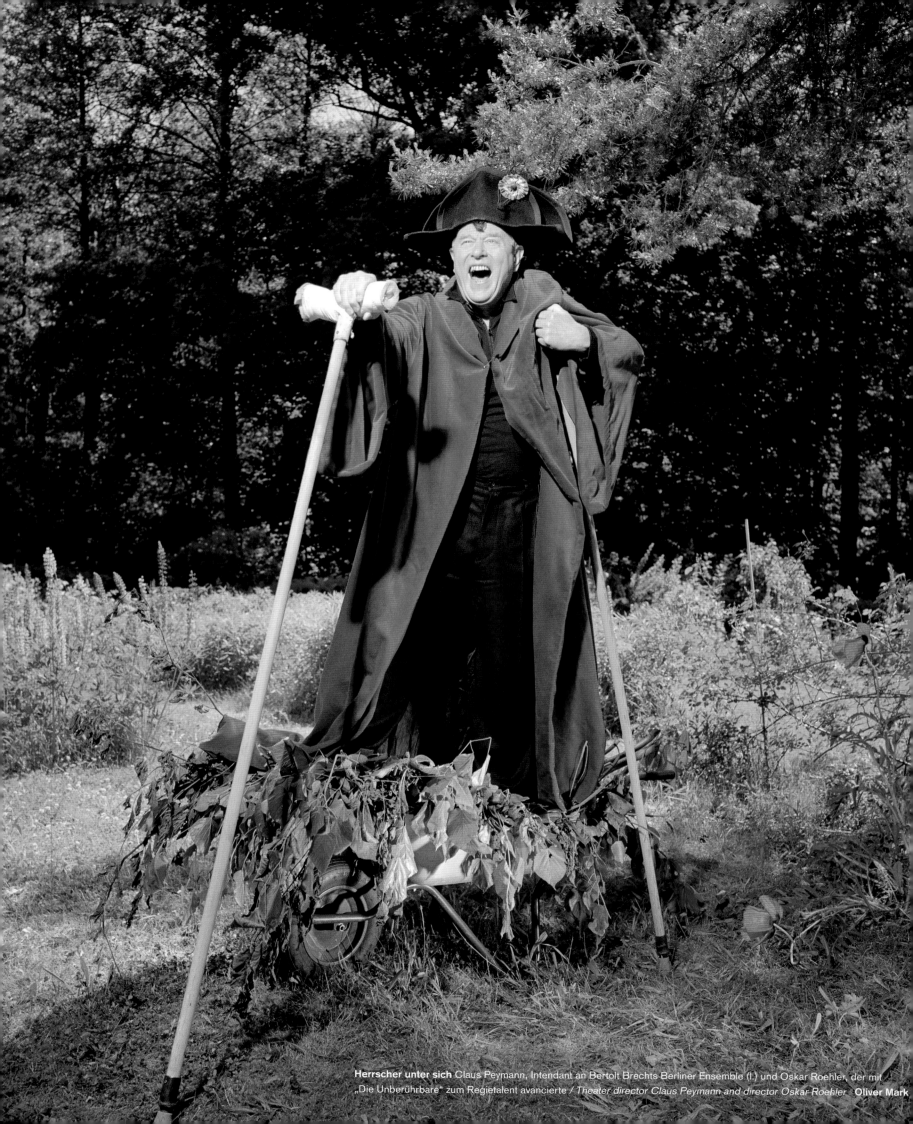

Herrscher unter sich Claus Peymann, Intendant an Bertolt Brechts Berliner Ensemble (l.) und Oskar Roehler, der mit „Die Unberührbare" zum Regietalent avancierte / *Theater director Claus Peymann and director Oskar Roehler* **Oliver Mark**

Markus Lüpertz Der Malerfürst in seinem Atelier in
Teltow / *The painter in his studio in Teltow* **Andreas Mühe**

95

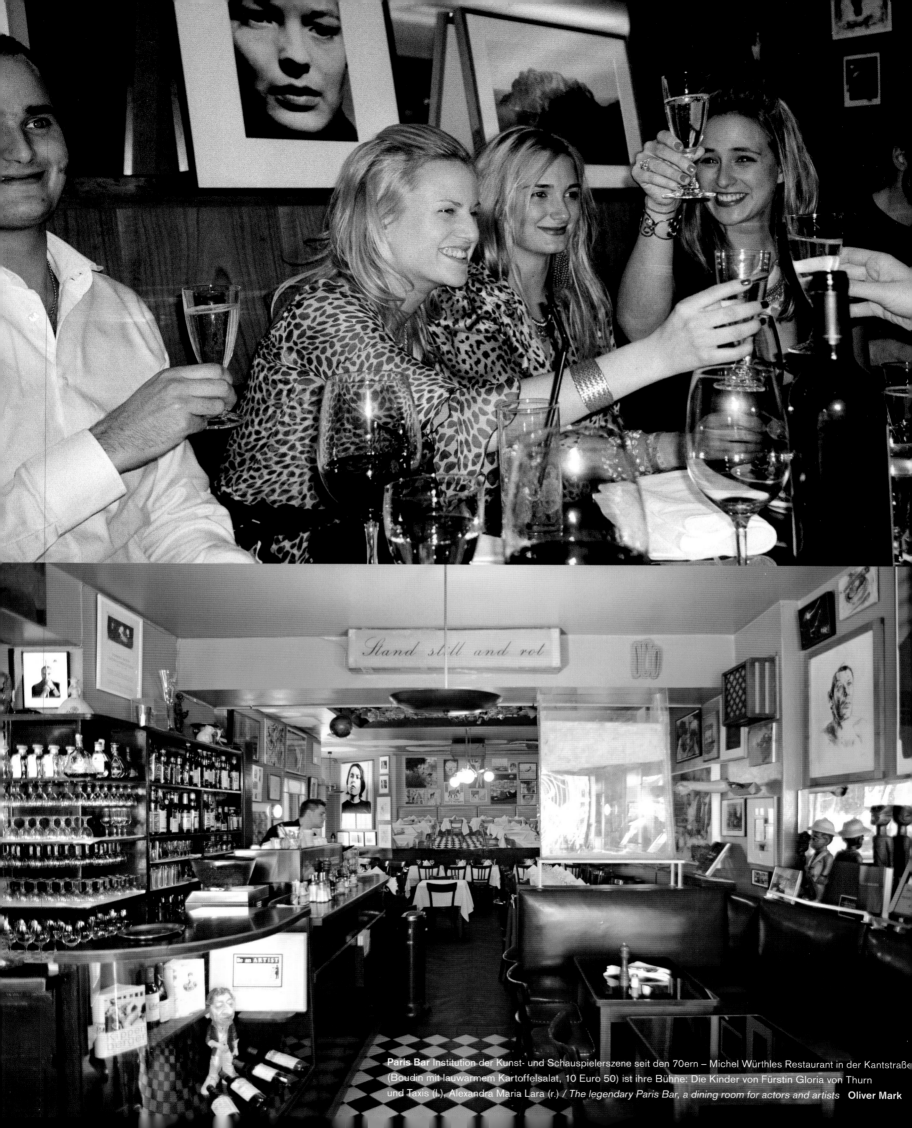

Paris Bar Institution der Kunst- und Schauspielerszene seit den 70ern – Michel Würthles Restaurant in der Kantstraße (Boudin mit lauwarmem Kartoffelsalat, 10 Euro 50) ist ihre Bühne: Die Kinder von Fürstin Gloria von Thurn und Taxis (l.), Alexandra Maria Lara (r.) / *The legendary Paris Bar, a dining room for actors and artists* **Oliver Mark**

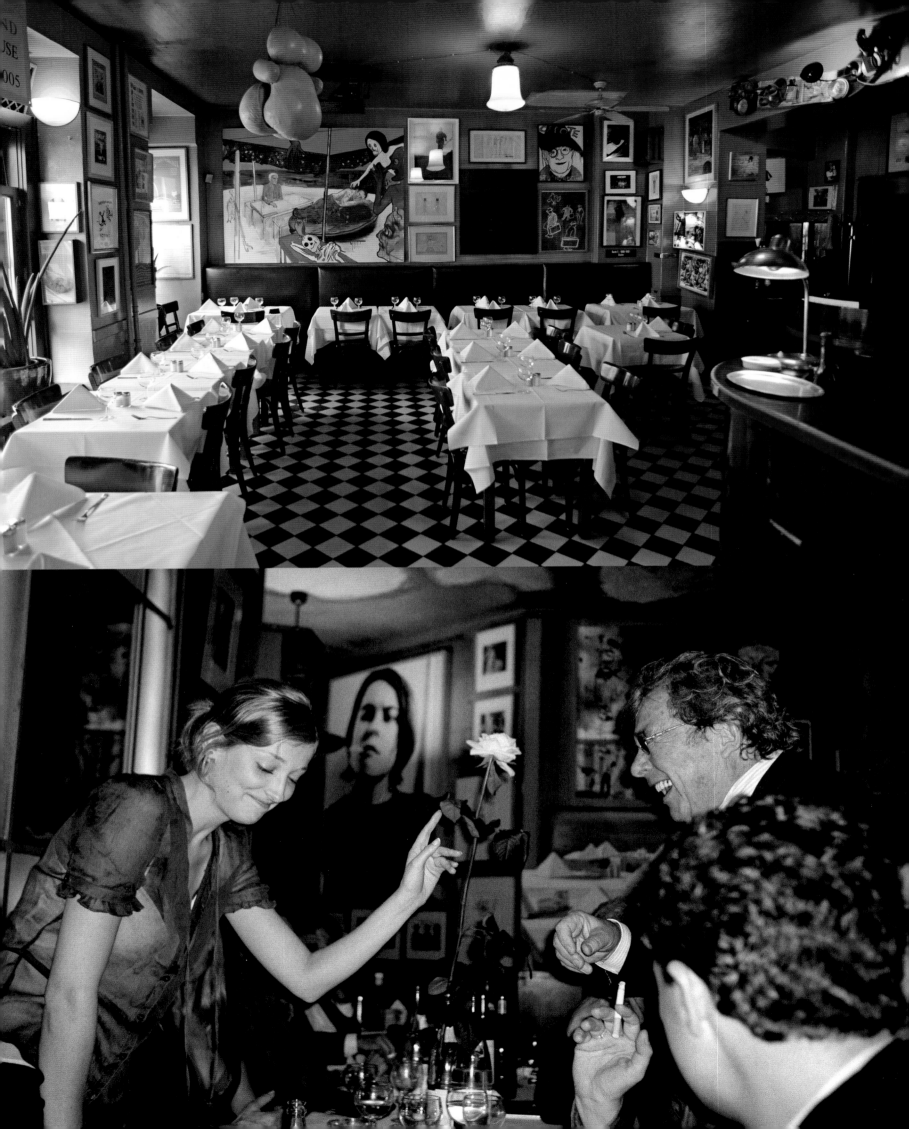

Großes Theater Starregisseur Michael
Thalheimer (l.), Deutsches Theater
Berlin, mit einem Teil des Ensembles
in der Probenpause / *The celebrated
director Michael Thalheimer, Deutsches
Theater Berlin* **Oliver Mark**

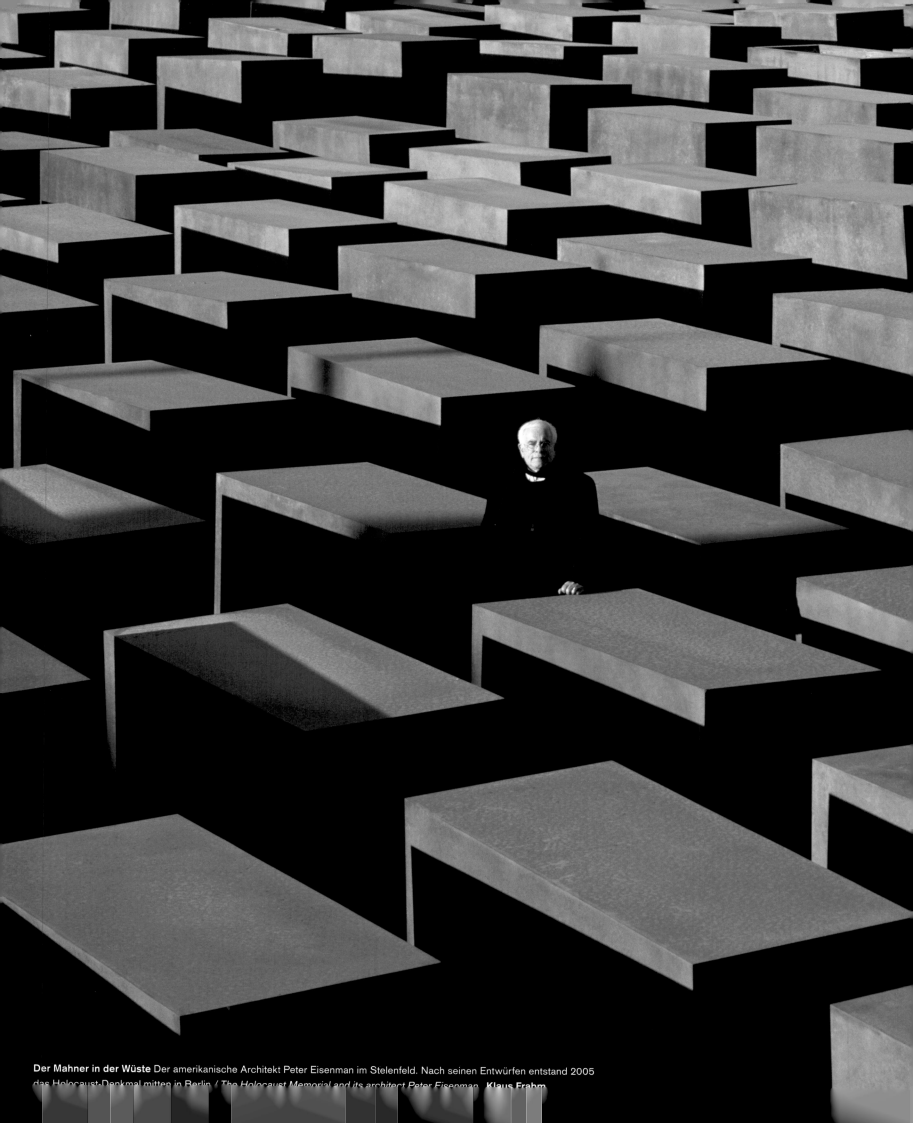

Der Mahner in der Wüste Der amerikanische Architekt Peter Eisenman im Stelenfeld. Nach seinen Entwürfen entstand 2005 das Holocaust-Denkmal mitten in Berlin / *The Holocaust Memorial and its architect Peter Eisenman.* **Klaus Frahm**

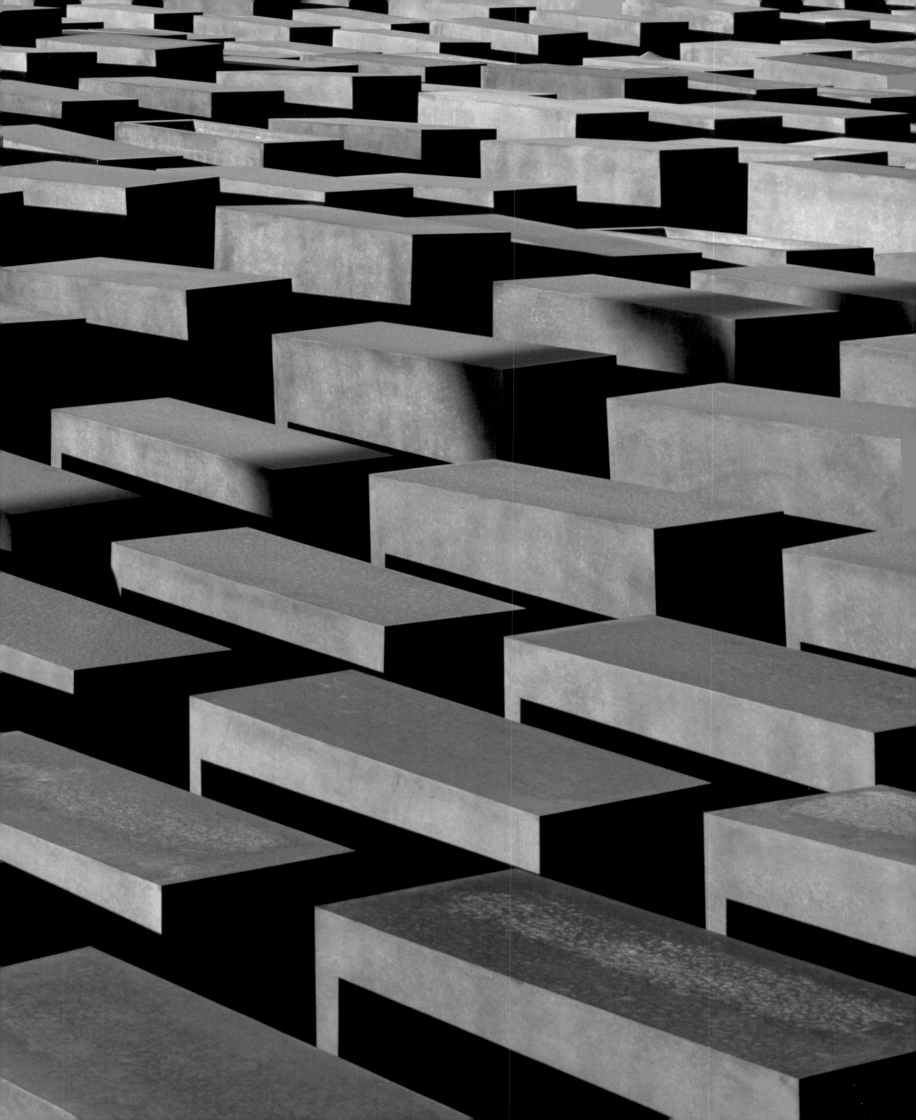

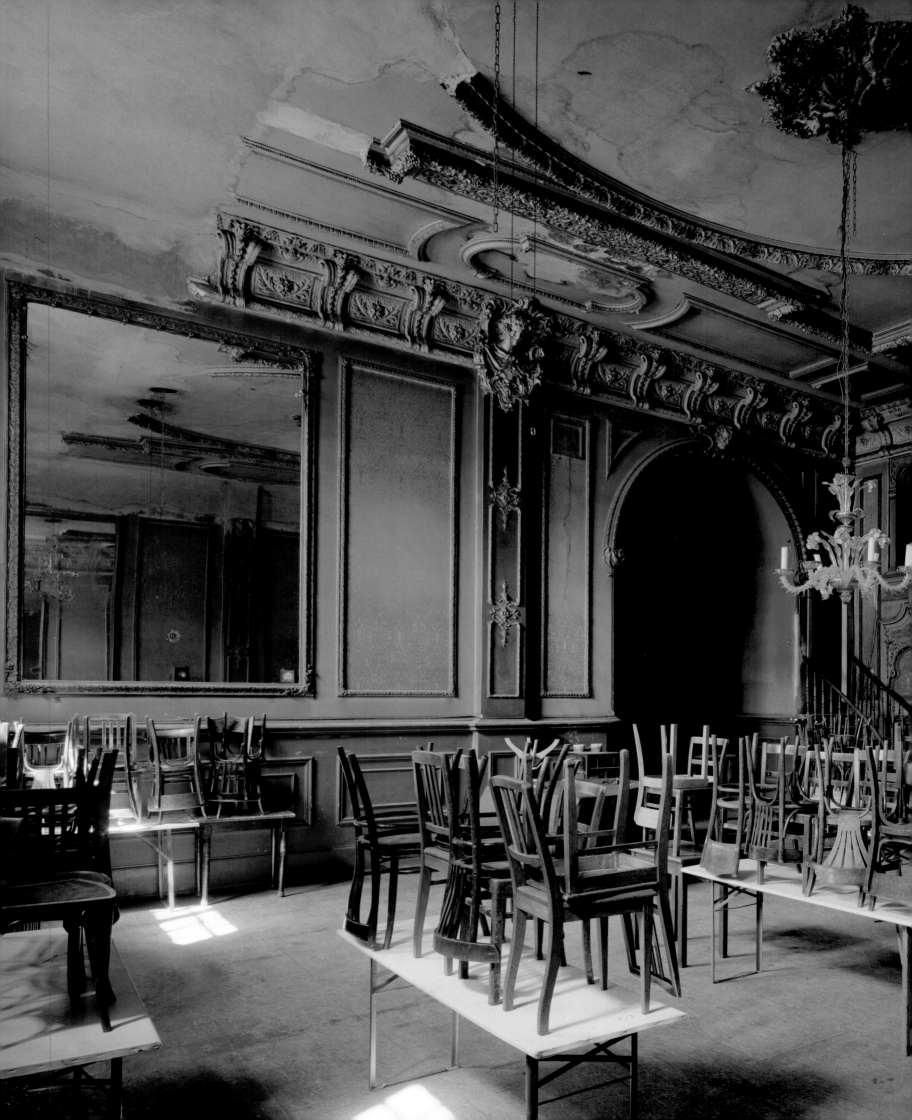

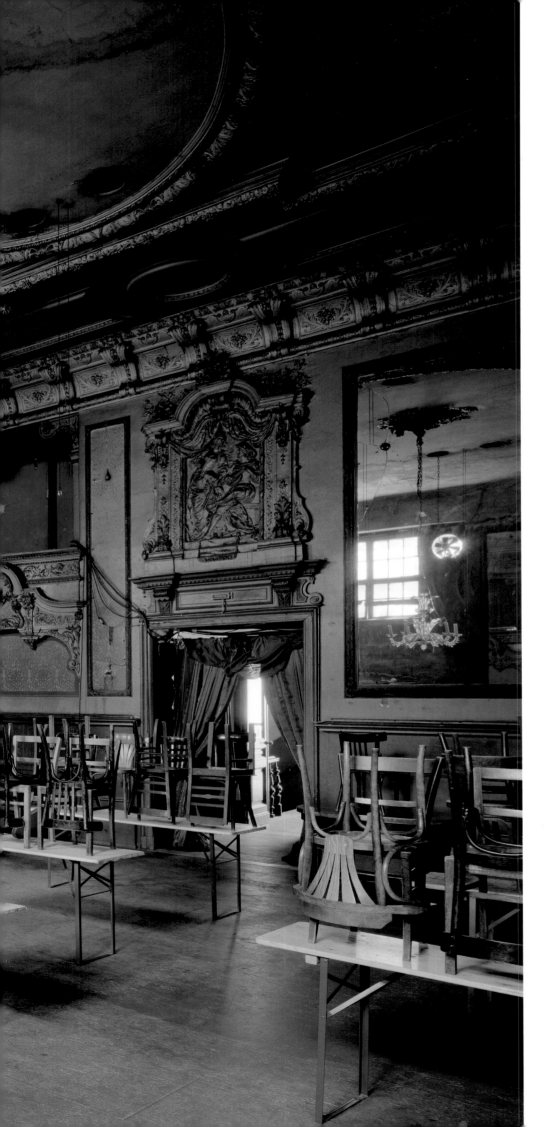

Heute wie damals Spiegelsaal in Clärchens Ballhaus in Berlin-Mitte, über das schon Alfred Döblin in seinem Großstadtroman „Berlin Alexanderplatz" schrieb / *The hall of mirrors at Clärchens Ballhaus where the old and new Berlin high society celebrates*
Harf Zimmermann

Wie in den Goldenen Zwanzigern
Kostümfest von Manuel Prinz von
Bayern in Clärchens Ballhaus im
März 2008 / *Costume party by
Manuel Prinz von Bayern at
Clärchens Ballhaus, 2008*
Karl Anton Koenigs

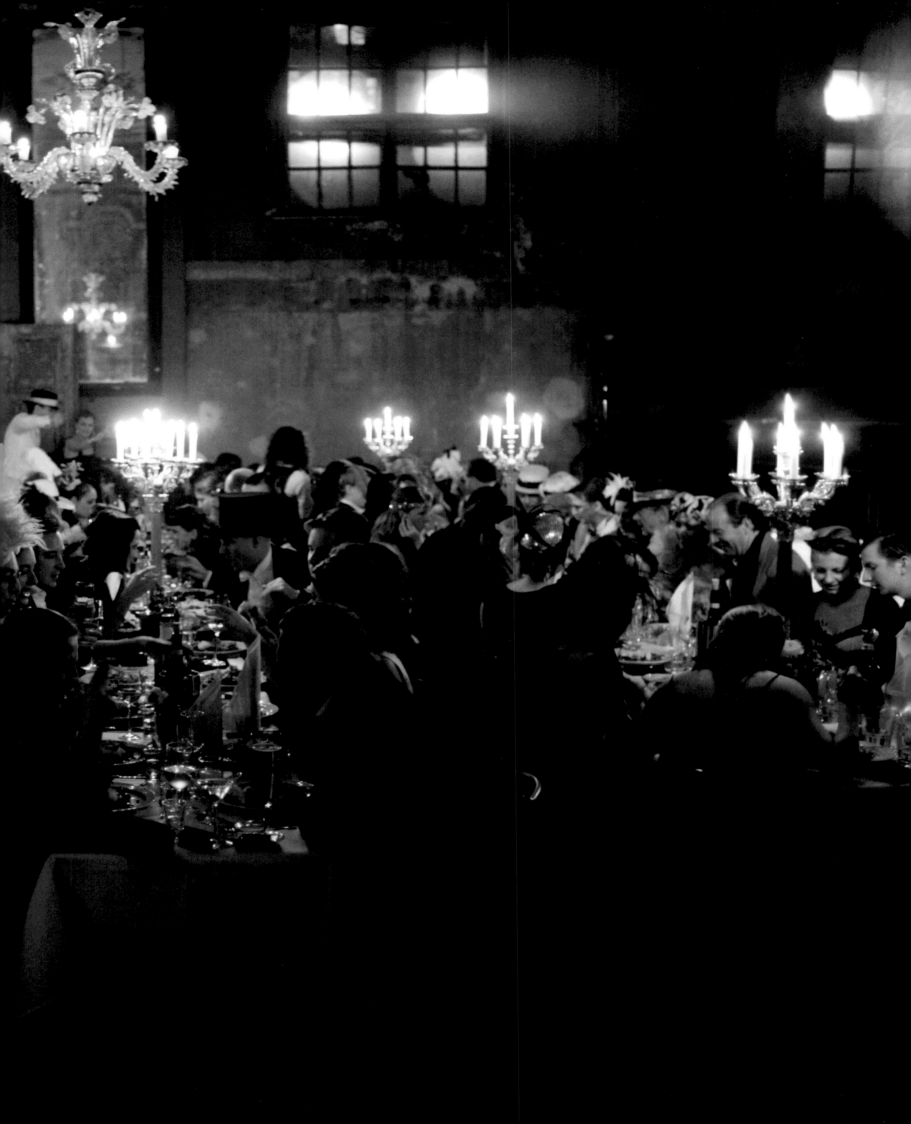

Jazz-Trompeter Till Brönner im Rodeo Club / *Jazz trumpeter Till Brönner* **Michel Haddi**

Chansonnier Max Raabe feiert mit seinem Palast Orchester den Sound der 20er und frühen 30er Jahre / *Chansonnier Max Raabe* **Karl Anton Koenigs**

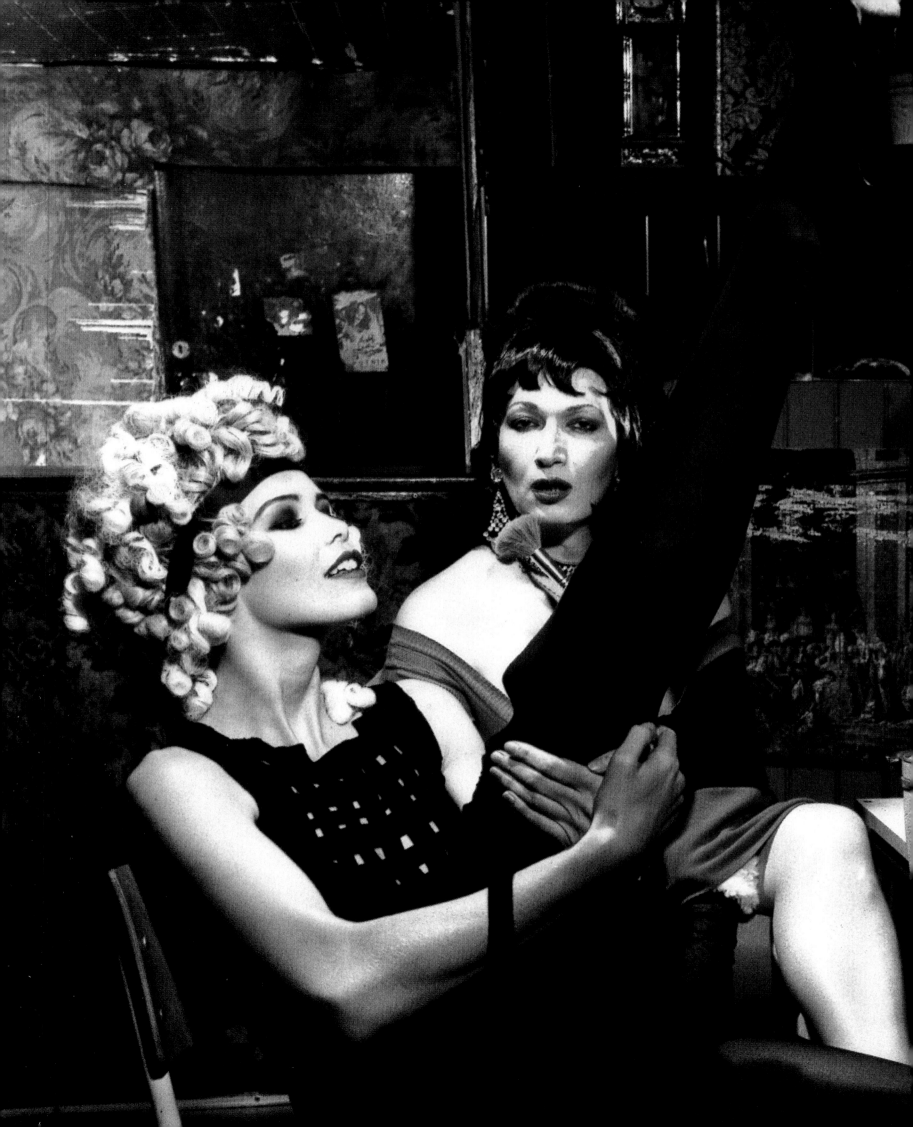

Kabarett à la Karl 1992 inszenierte der Designer Claudia Schiffer, das deutsche Frauenwunder, natürlich schon in Berlin / *Claudia Schiffer poses in 1992 in Berlin* **Karl Lagerfeld**

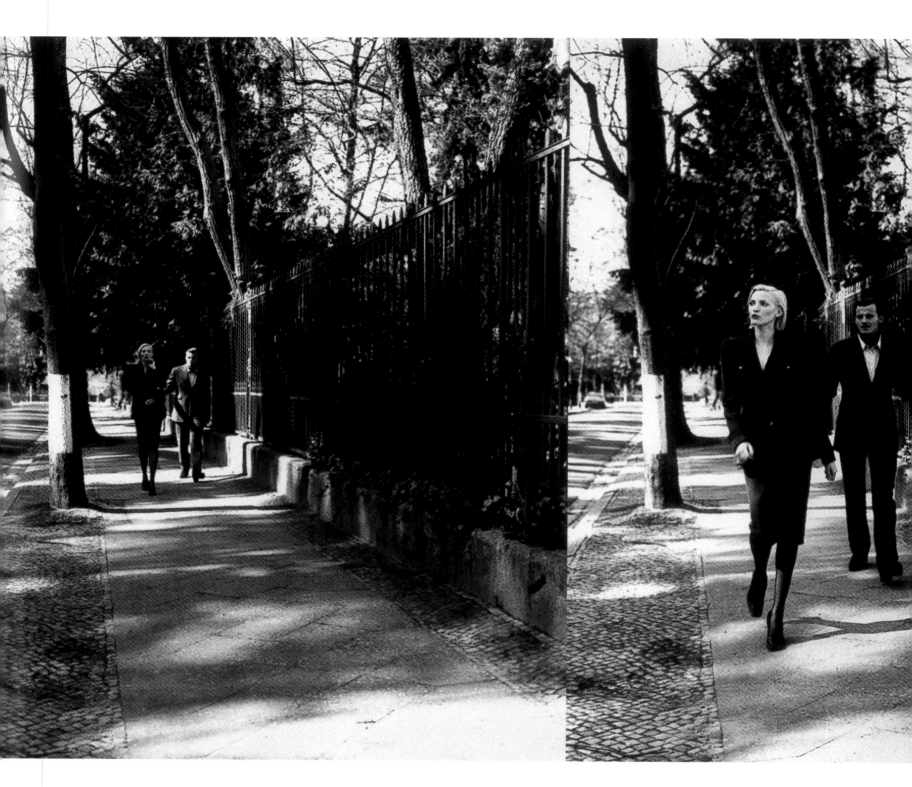

Glamour im Grunewald Topmodel Nadja Auermann, 1995 / *Top model Nadja Auermann* **Karl Lagerfeld**

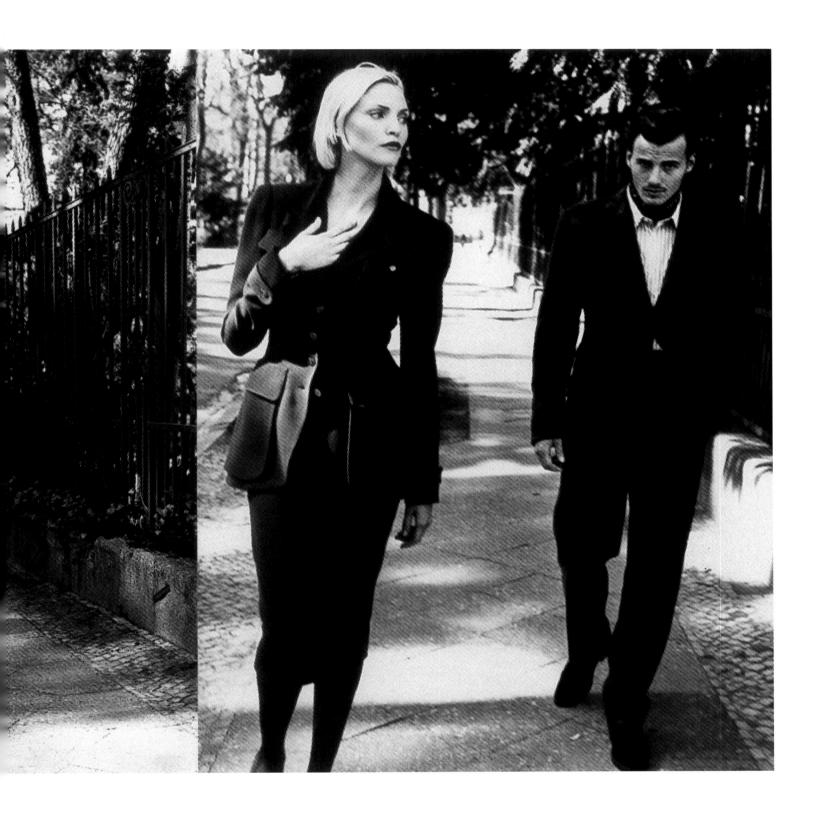

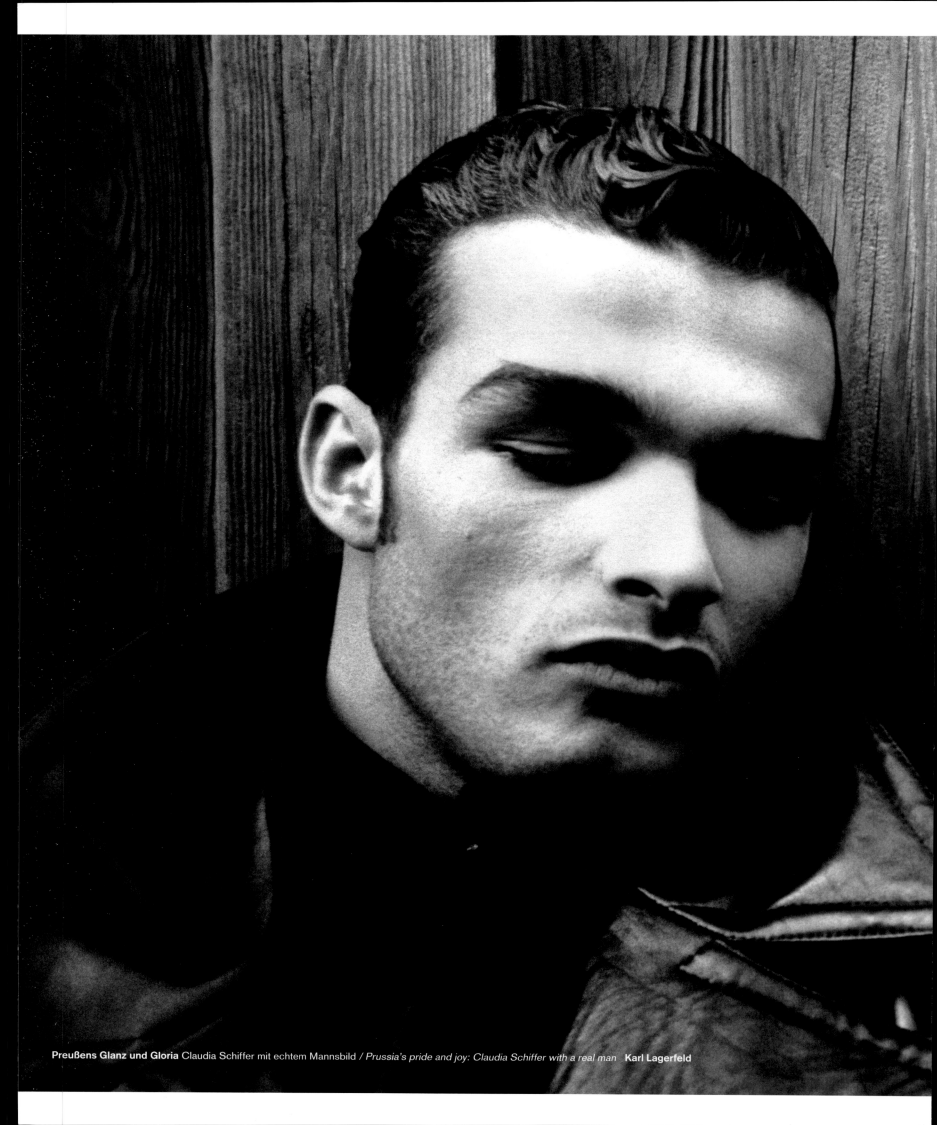

Preußens Glanz und Gloria Claudia Schiffer mit echtem Mannsbild / *Prussia's pride and joy: Claudia Schiffer with a real man* **Karl Lagerfeld**

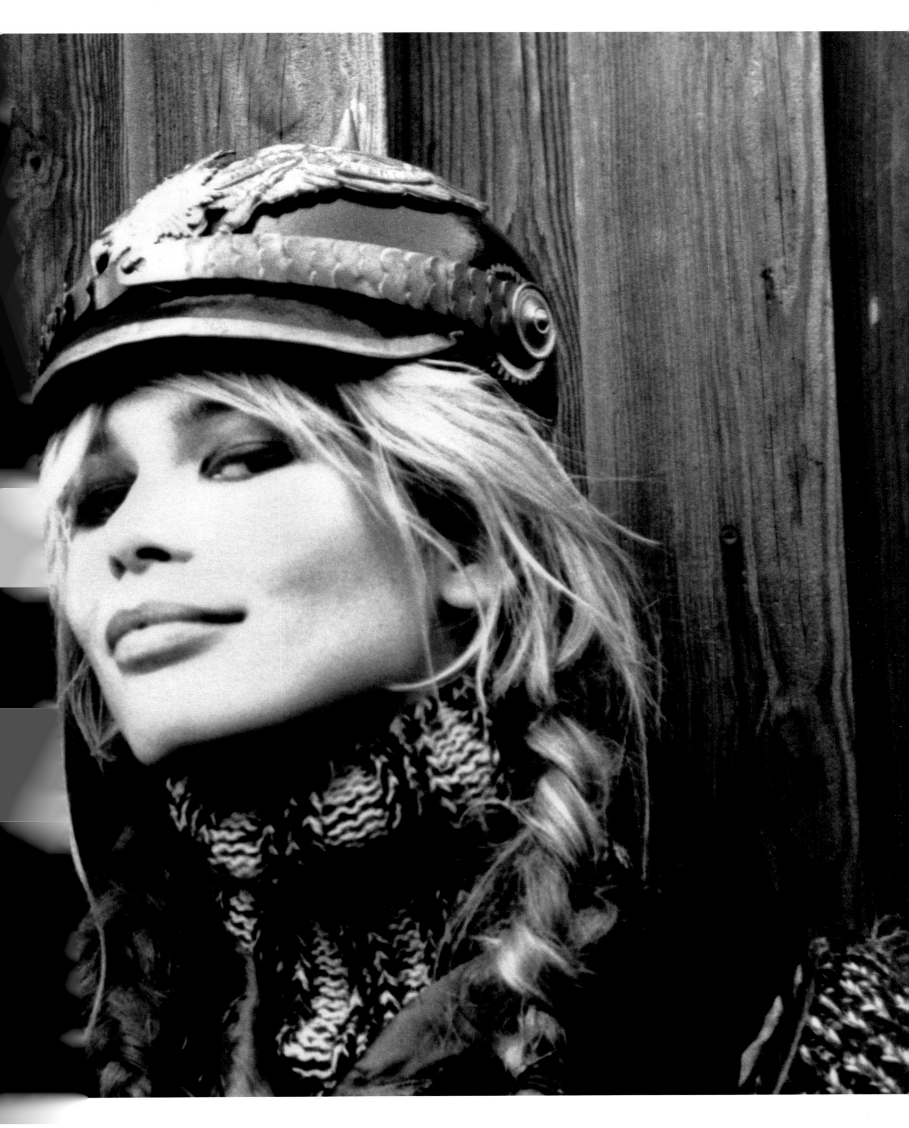

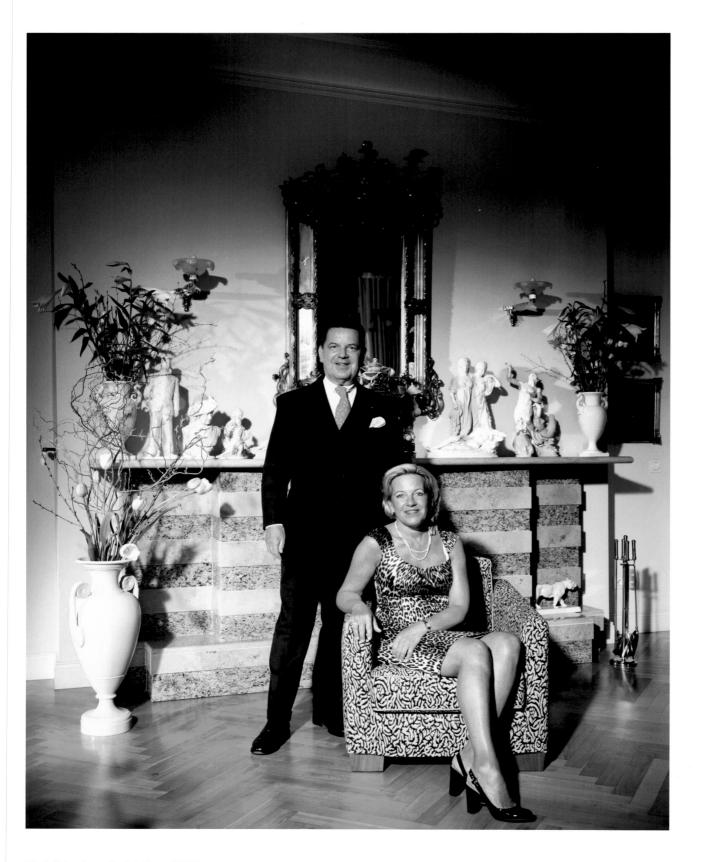

Königlicher Porzellanfabrikant KPM-Inhaber Jörg Woltmann mit Ehefrau Kerstin in ihrer
Dahlemer Villa / *KPM porcelain manufacturing owner Jörg Woltmann and wife* **Andreas Mühe**

„Ich küsse Ihre Hand, Madame …" So inszenierte Helmut Newton 1995
die verschwiegene Eleganz im Grunewald / *This is how Helmut Newton staged
discreet elegance in Grunewald in 1995* **Helmut Newton**

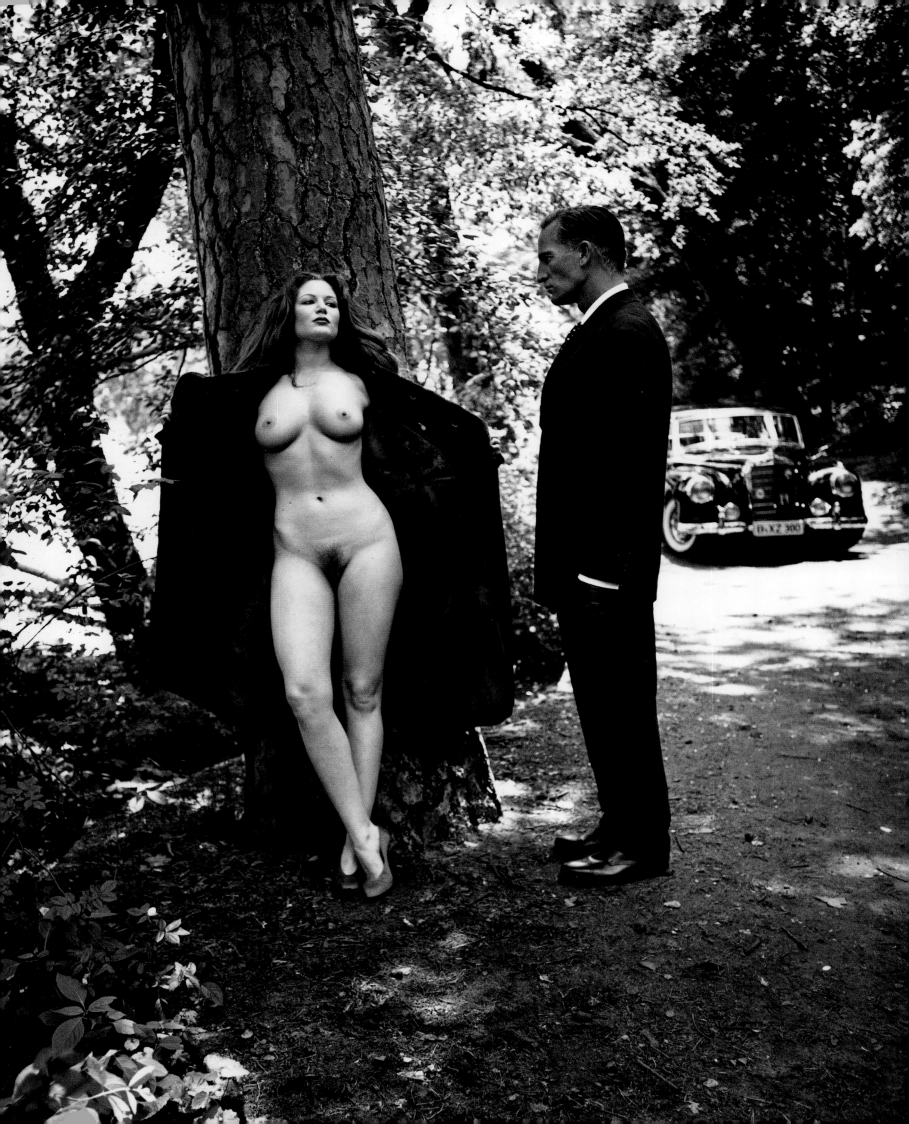

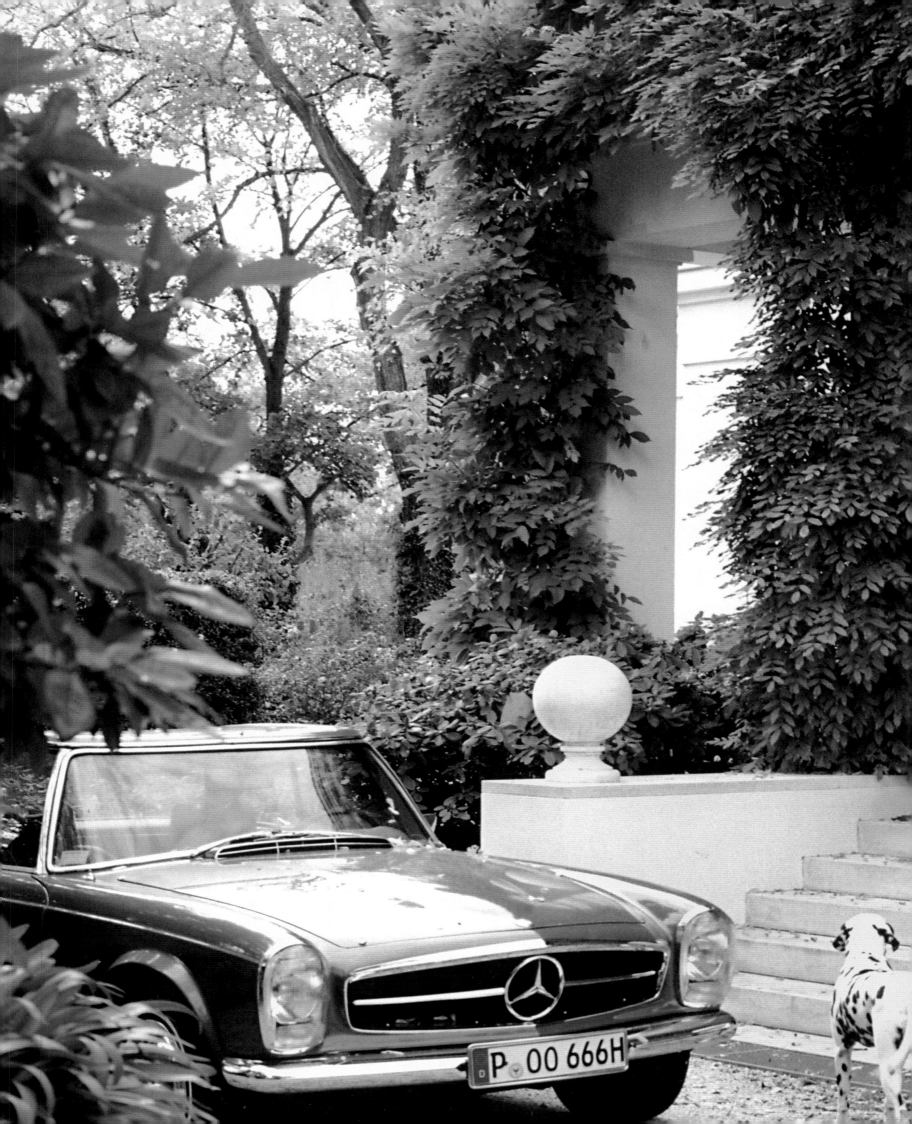

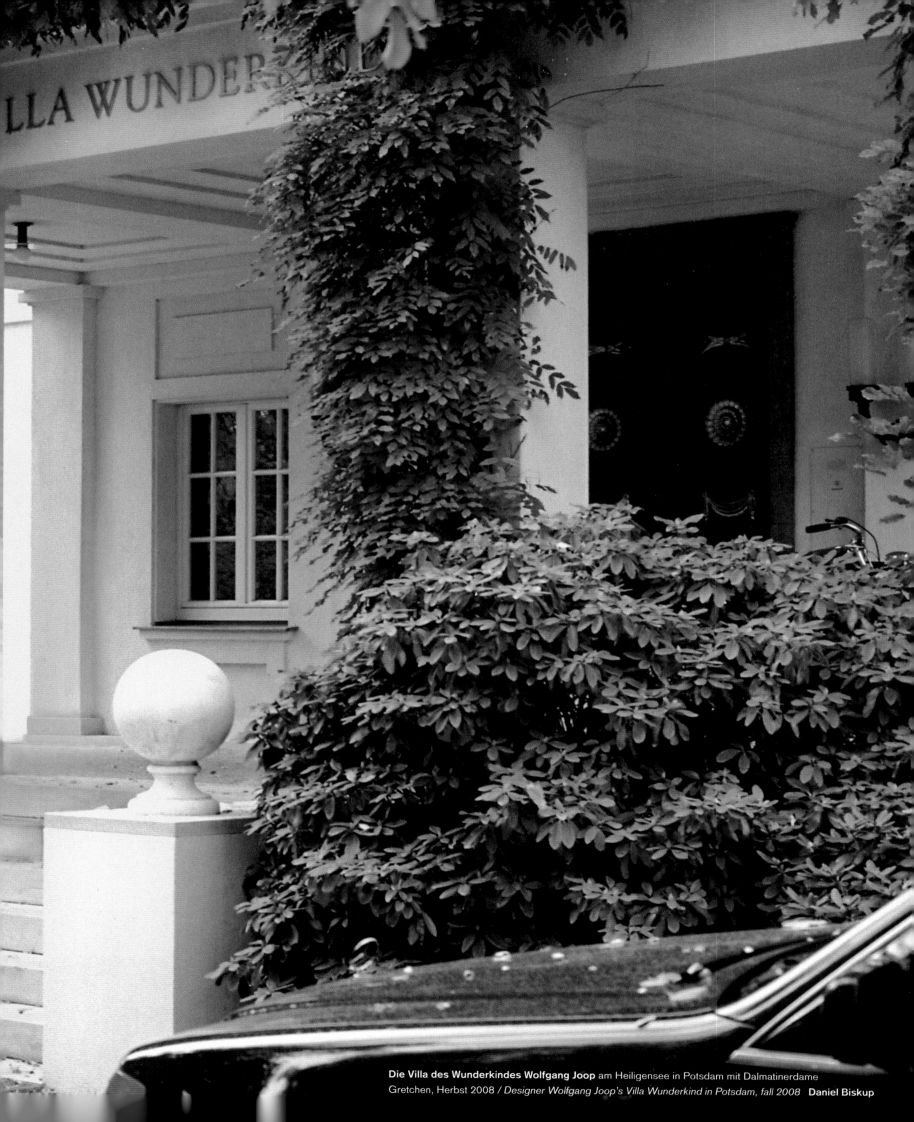

Die Villa des Wunderkindes Wolfgang Joop am Heiligensee in Potsdam mit Dalmatinerdame
Gretchen, Herbst 2008 / *Designer Wolfgang Joop's Villa Wunderkind in Potsdam, fall 2008* **Daniel Biskup**

Designer Joop, wahrlich ein Visionär, an seinem Schreibtisch. Hier entstehen seine Kollektionen, „rauschhaft, oft über Nacht", wie er sagt / *At home, designer Joop at his desk where he creates his collections* **Daniel Biskup**

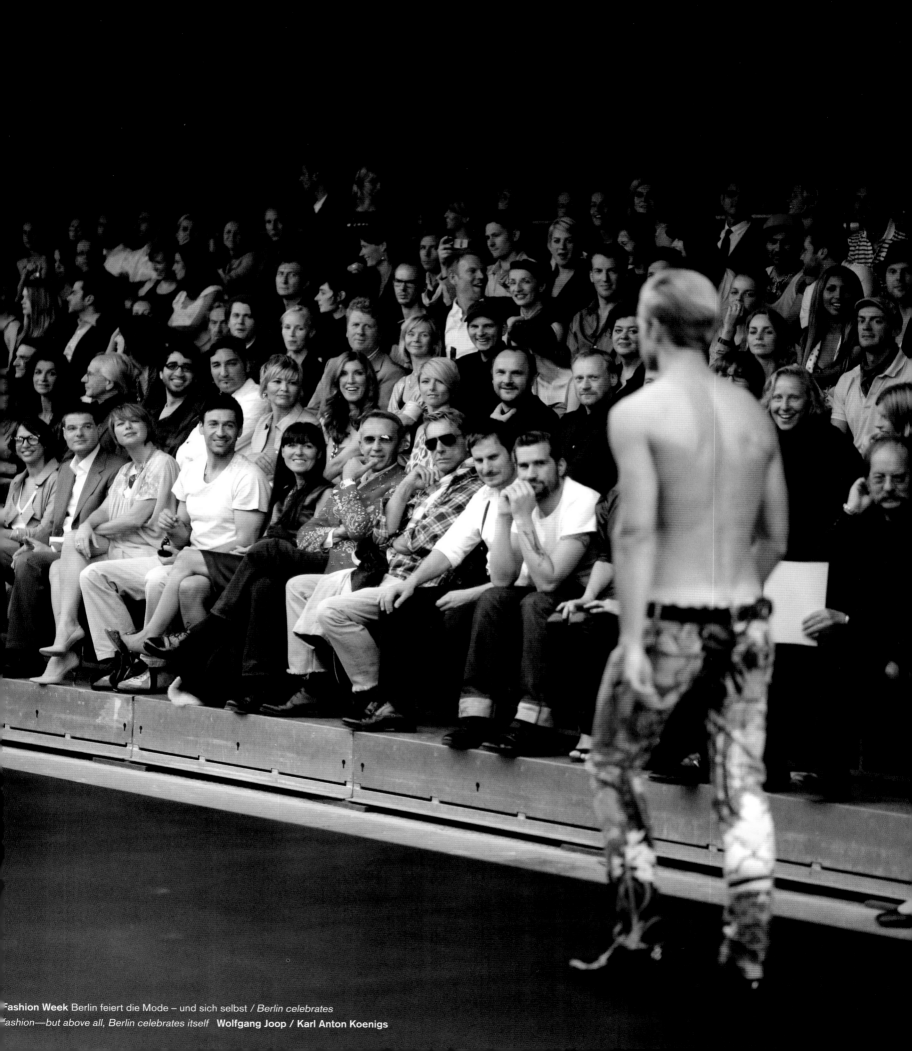

2003 funktionierte die Modemarke Boss den alten Postbahnhof zum Laufsteg um und eröffnete die Fashion Show mit einem im Hintergrund durchfahrenden Hochgeschwindigkeitszug / A railway platform as a catwalk, with a high-speed train in the background: The 2003 Boss show. Xavier Linnenbrink

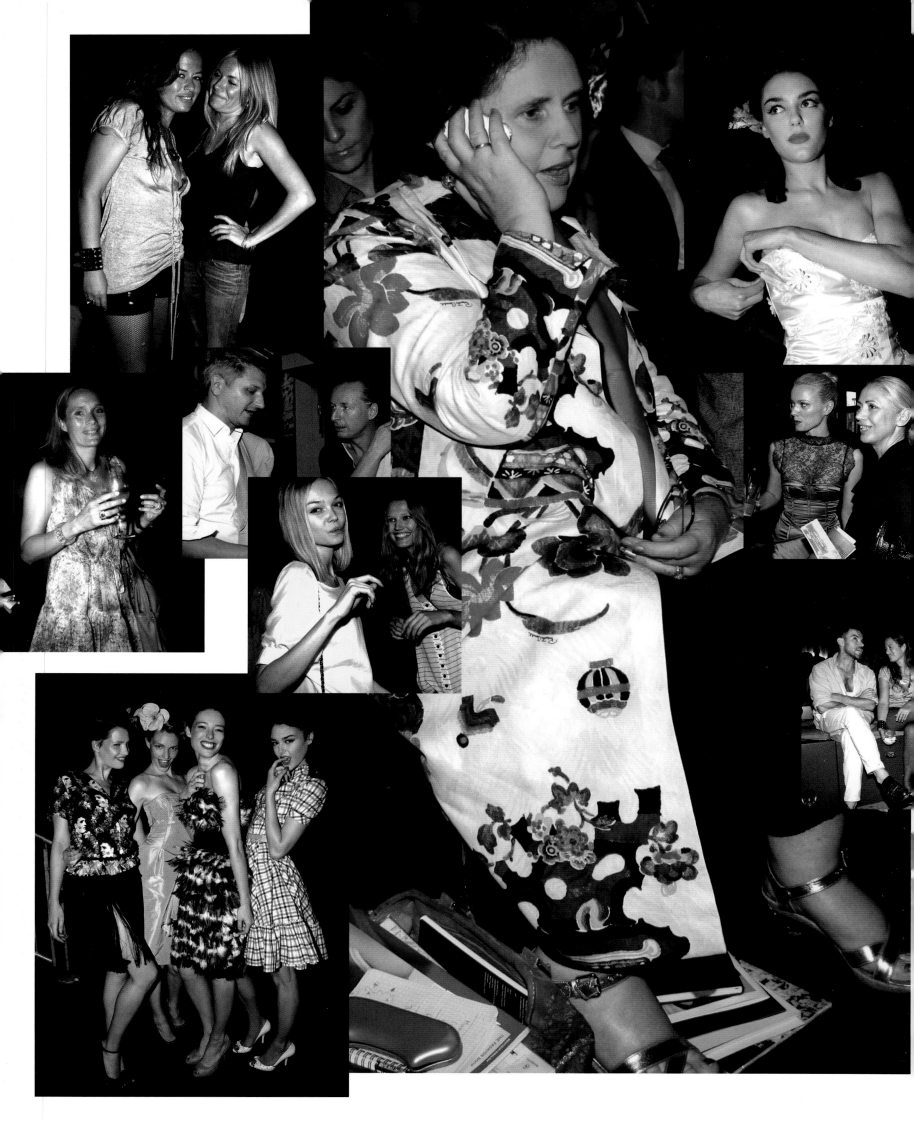

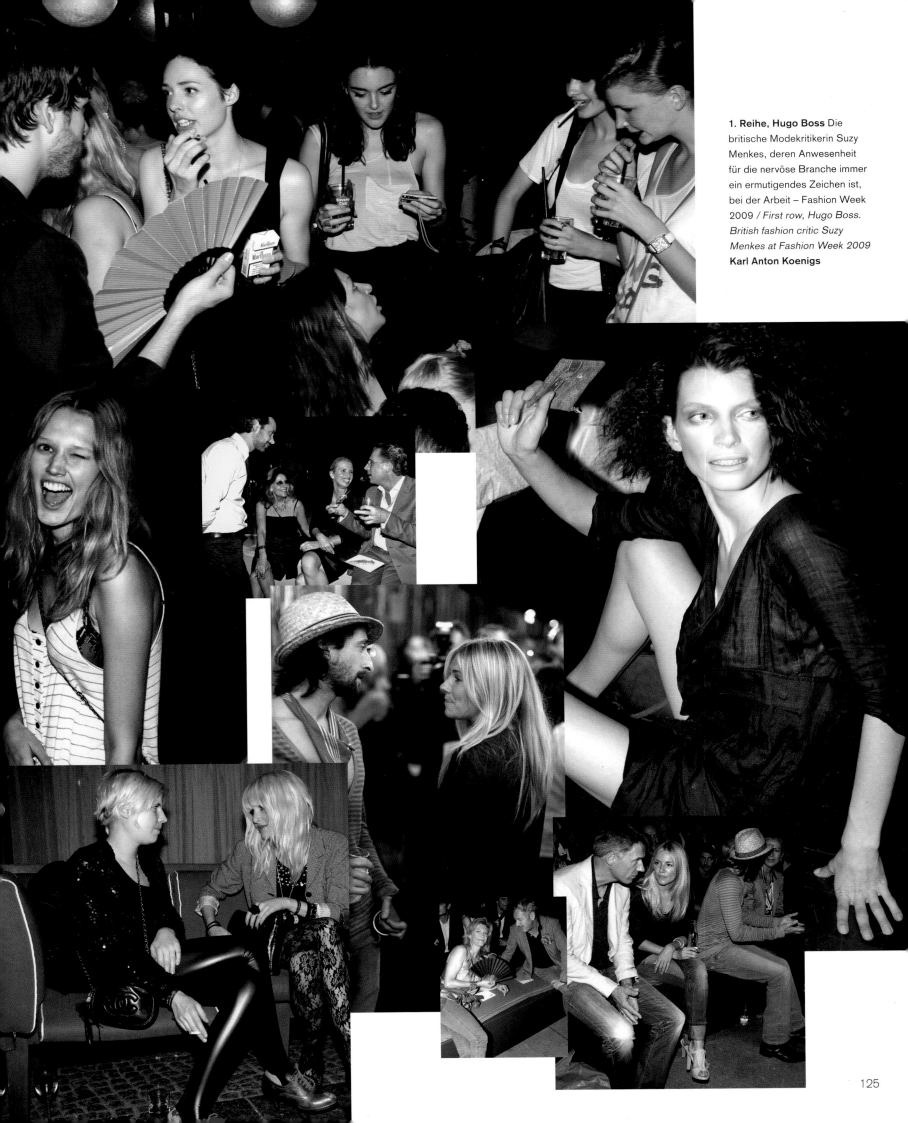

1. Reihe, Hugo Boss Die britische Modekritikerin Suzy Menkes, deren Anwesenheit für die nervöse Branche immer ein ermutigendes Zeichen ist, bei der Arbeit – Fashion Week 2009 / *First row, Hugo Boss. British fashion critic Suzy Menkes at Fashion Week 2009* **Karl Anton Koenigs**

125

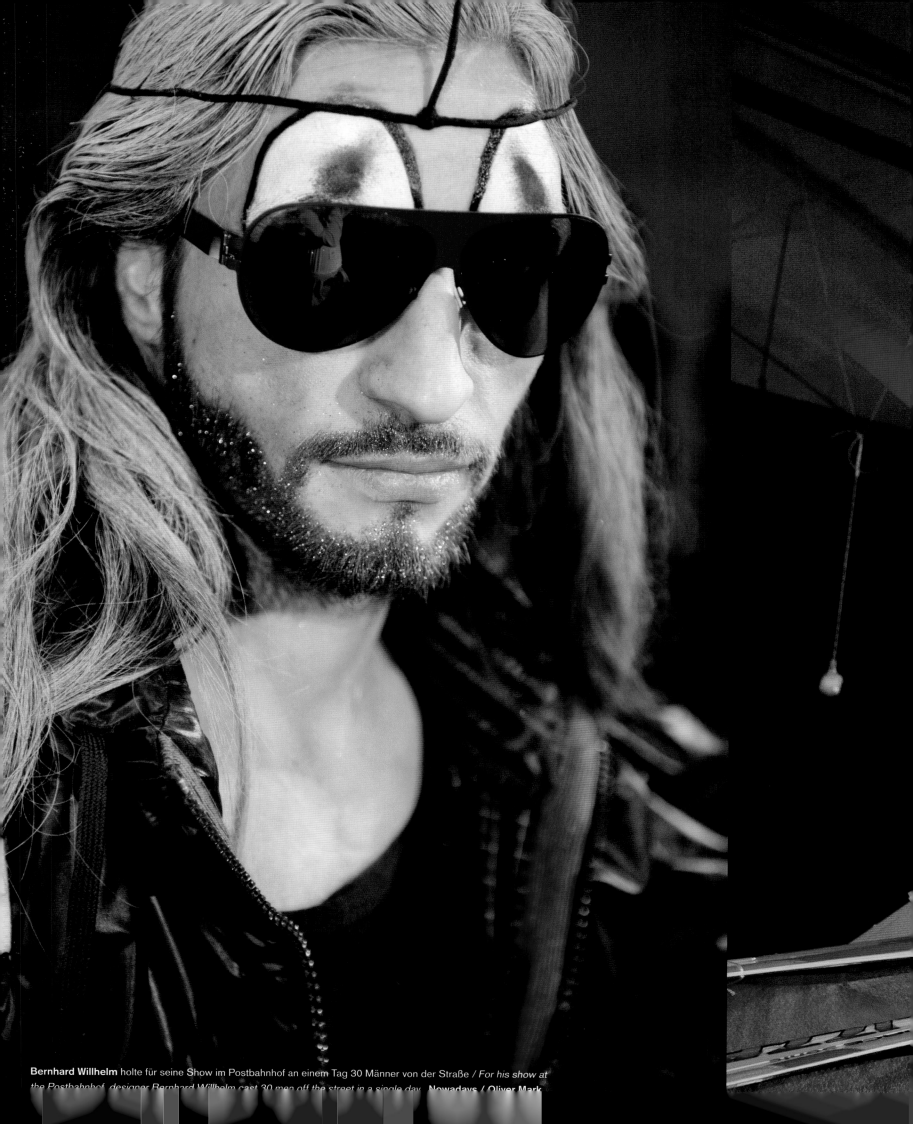

Bernhard Willhelm holte für seine Show im Postbahnhof an einem Tag 30 Männer von der Straße / *For his show at the Postbahnhof, designer Bernhard Willhelm cast 30 men off the street in a single day.* **Nowadays / Oliver Mark**

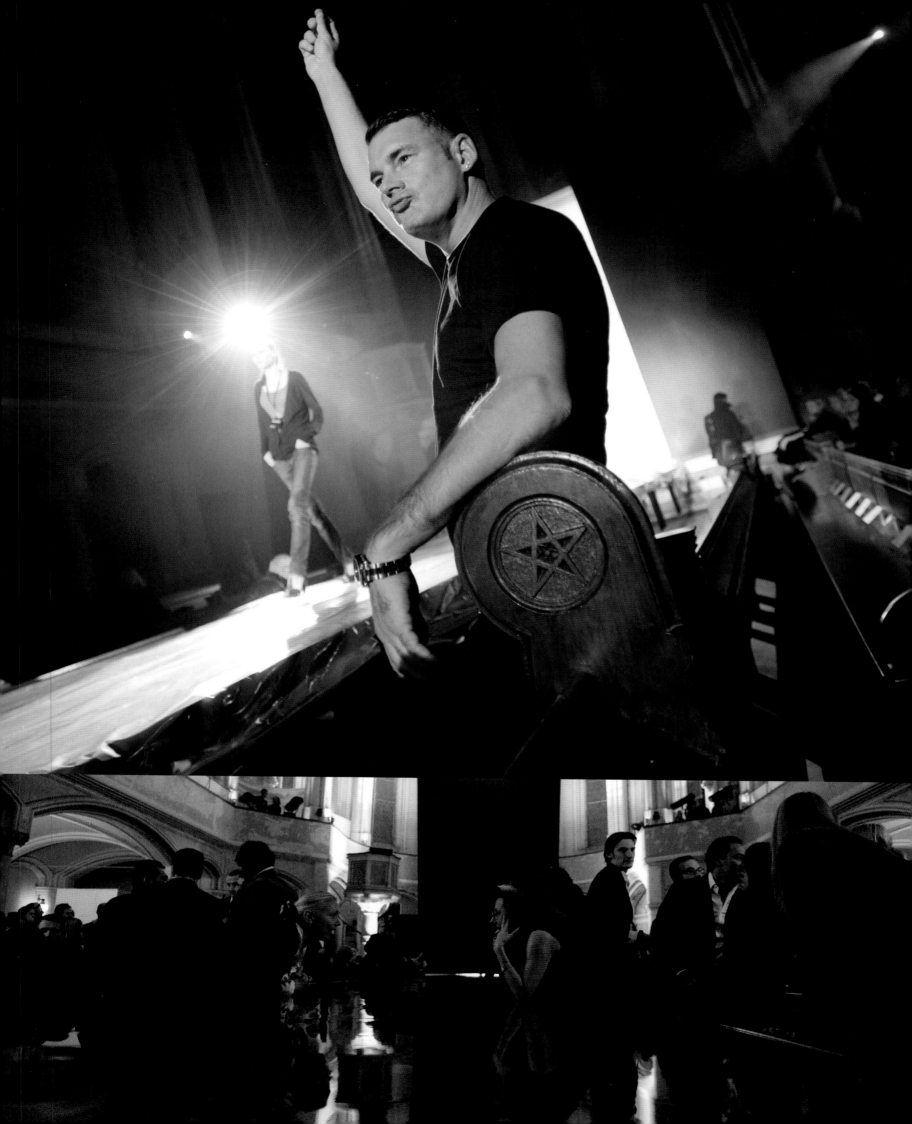

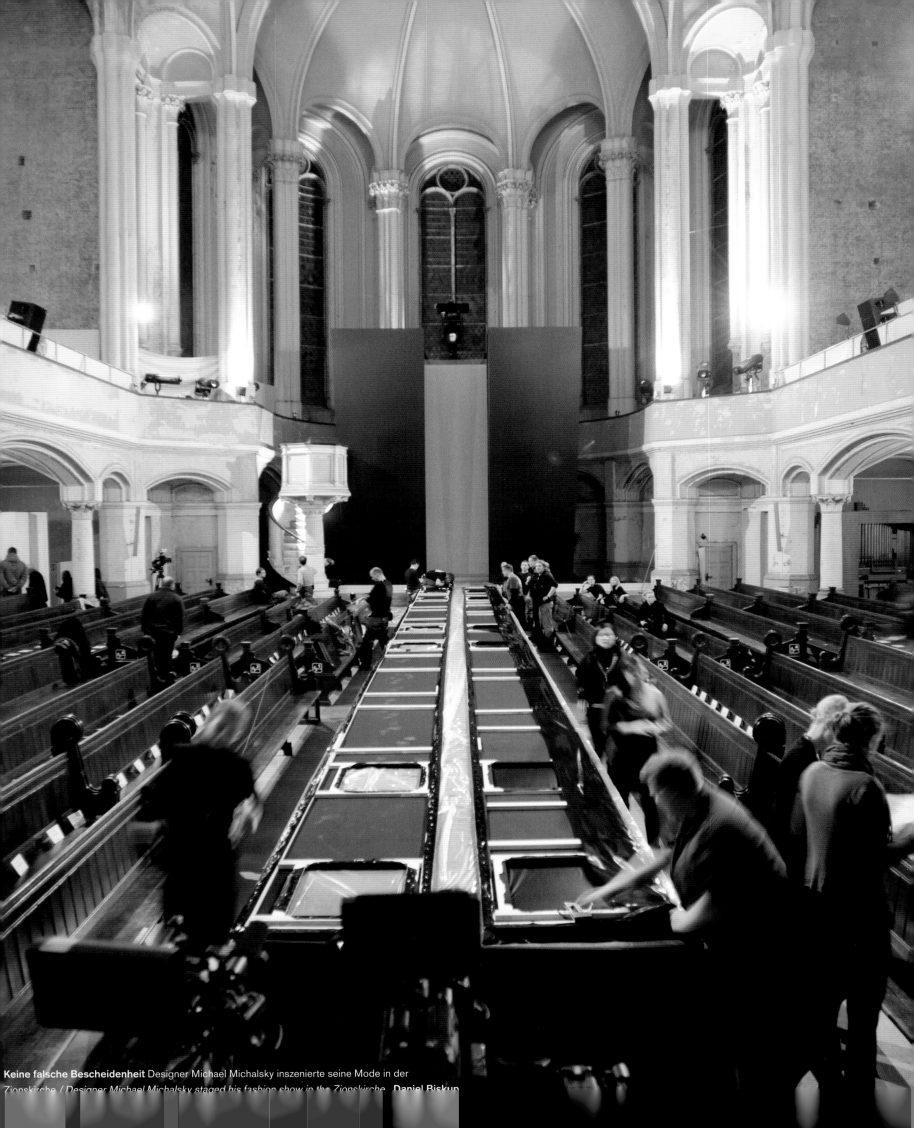

Keine falsche Bescheidenheit Designer Michael Michalsky inszenierte seine Mode in der Zionskirche / *Designer Michael Michalsky staged his fashion show in the Zionskirche* **Daniel Biskup**

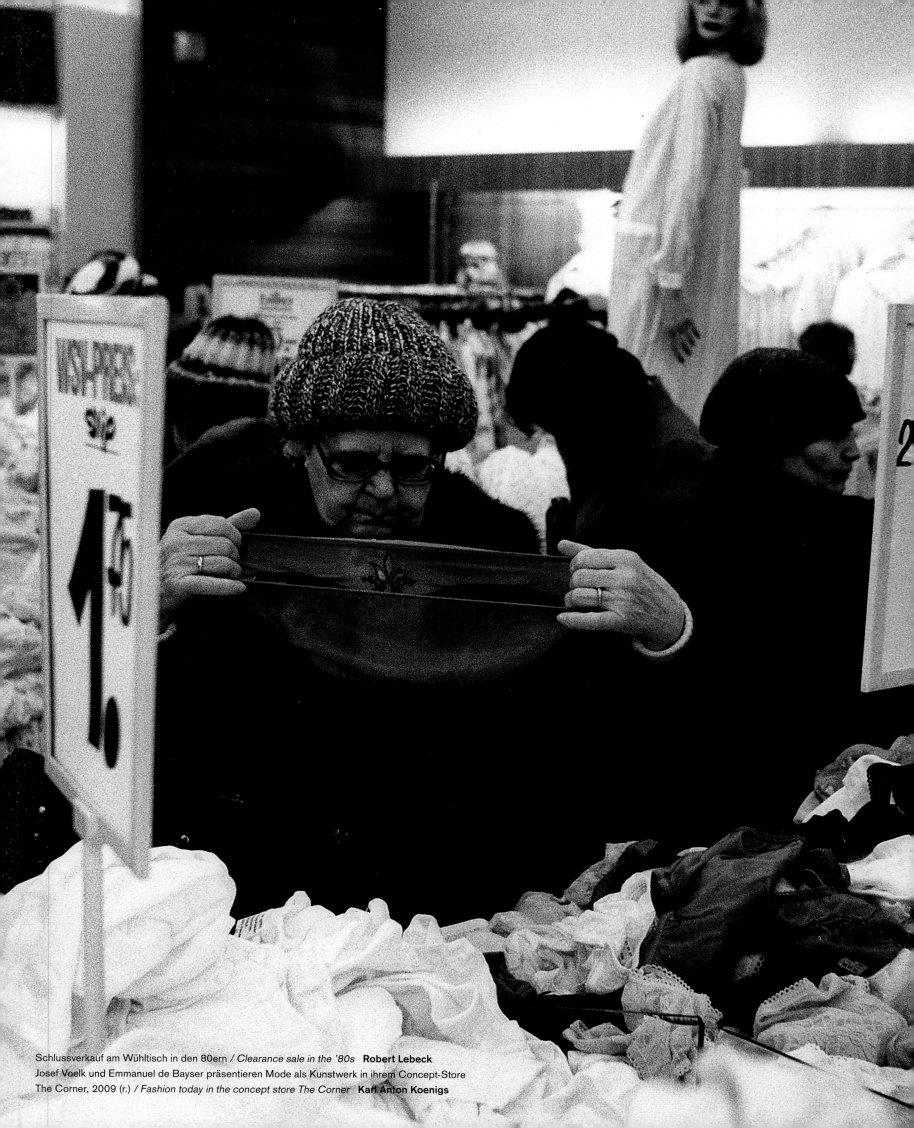

Schlussverkauf am Wühltisch in den 80ern / *Clearance sale in the '80s* **Robert Lebeck**
Josef Voelk und Emmanuel de Bayser präsentieren Mode als Kunstwerk in ihrem Concept-Store
The Corner, 2009 (r.) / *Fashion today in the concept store The Corner* **Karl Anton Koenigs**

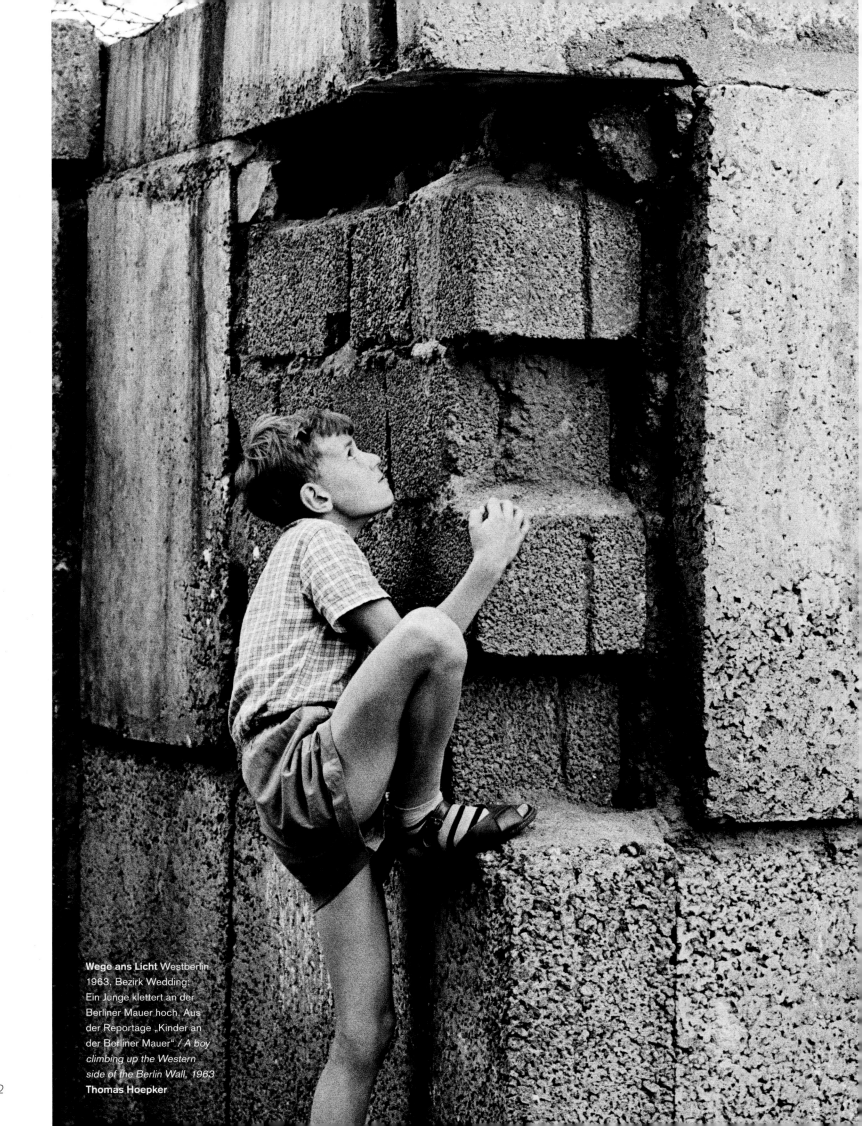

Wege ans Licht Westberlin
1963, Bezirk Wedding:
Ein Junge klettert an der
Berliner Mauer hoch. Aus
der Reportage „Kinder an
der Berliner Mauer" / *A boy
climbing up the Western
side of the Berlin Wall, 1963*
Thomas Hoepker

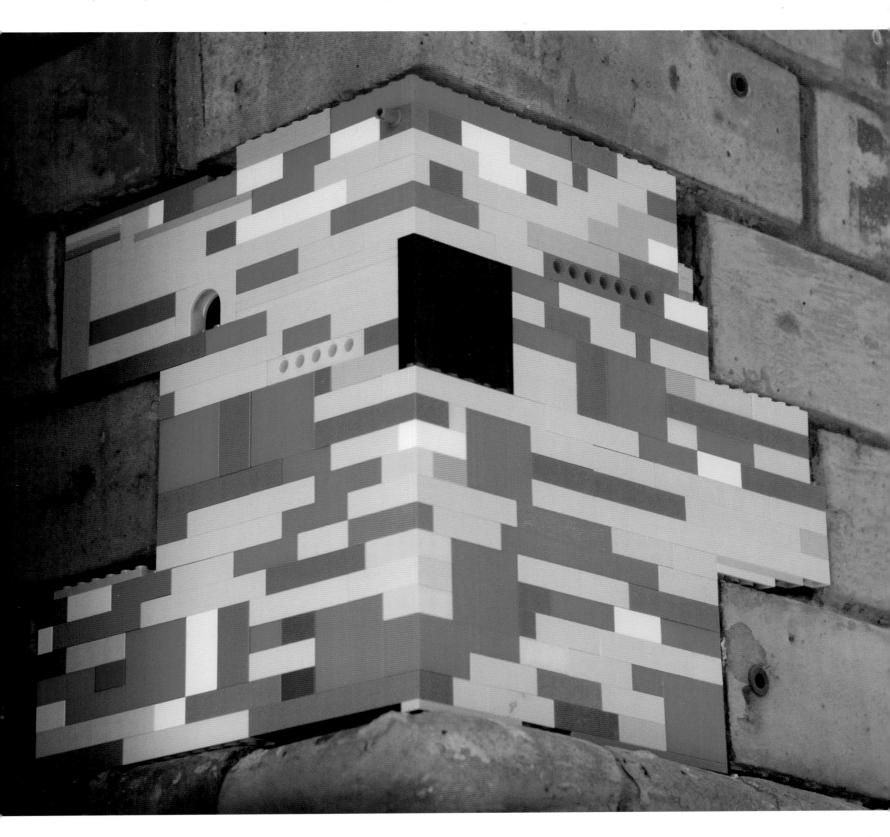

Mauerfall 9. November 1989. 18 Uhr 53: SED-Funktionär Günter Schabowski erklärt, die Ausreise aus der DDR ist ab sofort möglich. 19 Uhr 02: Reuters verbreitet die Sensation. Ab 21 Uhr feiern Tausende das Ende der Teilung auf der Mauer vor dem Brandenburger Tor. Nächste Seite: Silvesternacht 1989/90 / *November 9, 1989, 6:53 p.m.: SED functionary Günter Schabowski announces effective immediately, travel outside the GDR is allowed. 7:02 p.m.: Reuters spreads the news. 9:00 p.m.: thousands dance on the Wall in front of the Brandenburg Gate and celebrate the end of the dividing line. Next Page: New Year's Eve, 1989* **Thomas Billhardt**

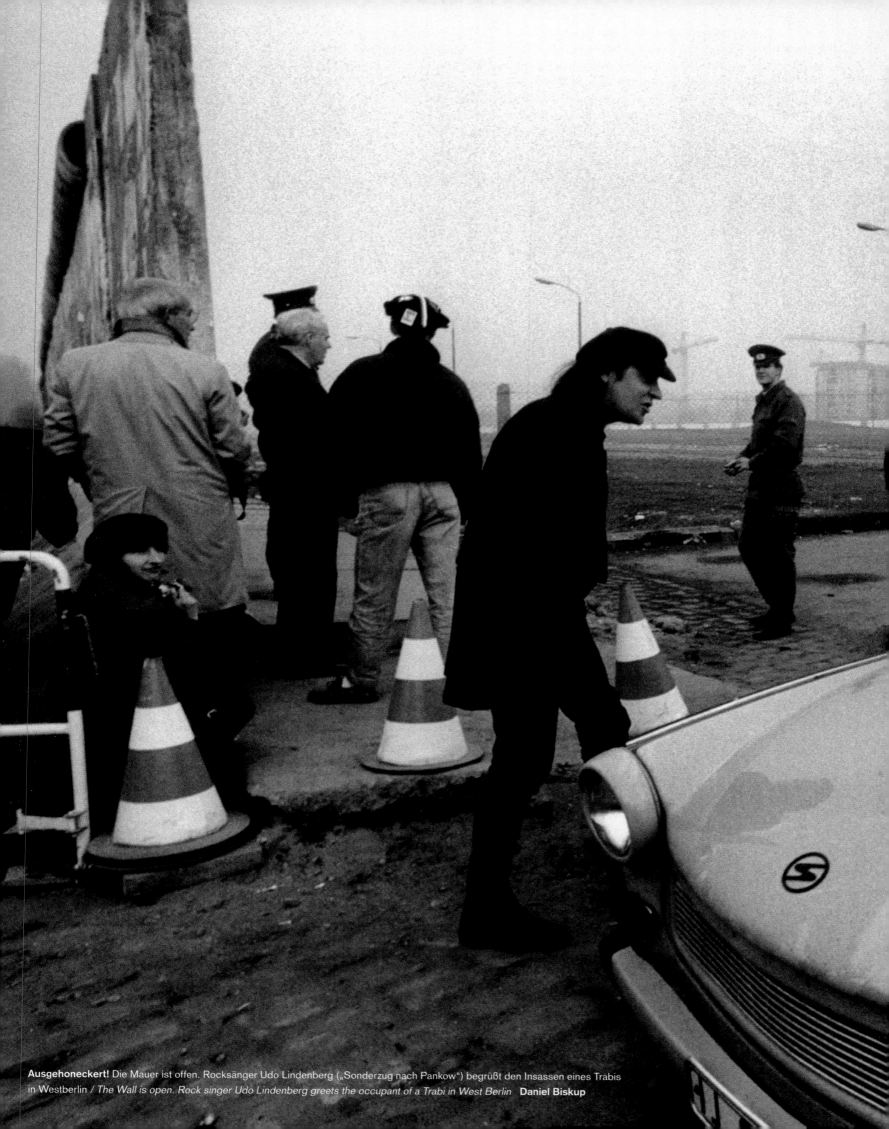

Ausgehoneckert! Die Mauer ist offen. Rocksänger Udo Lindenberg („Sonderzug nach Pankow") begrüßt den Insassen eines Trabis in Westberlin / *The Wall is open. Rock singer Udo Lindenberg greets the occupant of a Trabi in West Berlin* **Daniel Biskup**

„**Fortschritt**" aller Orten SED-Generalsekretär Erich Honecker zeigt Kubas Revolutionsführer Fidel Castro die Errungenschaften des realexistierenden DDR-Sozialismus, 1972 / *SED General Secretary Erich Honecker shows Cuba's revolutionary leader Fidel Castro the achievements of the real existing socialism of the GDR, 1972* **Thomas Billhardt**

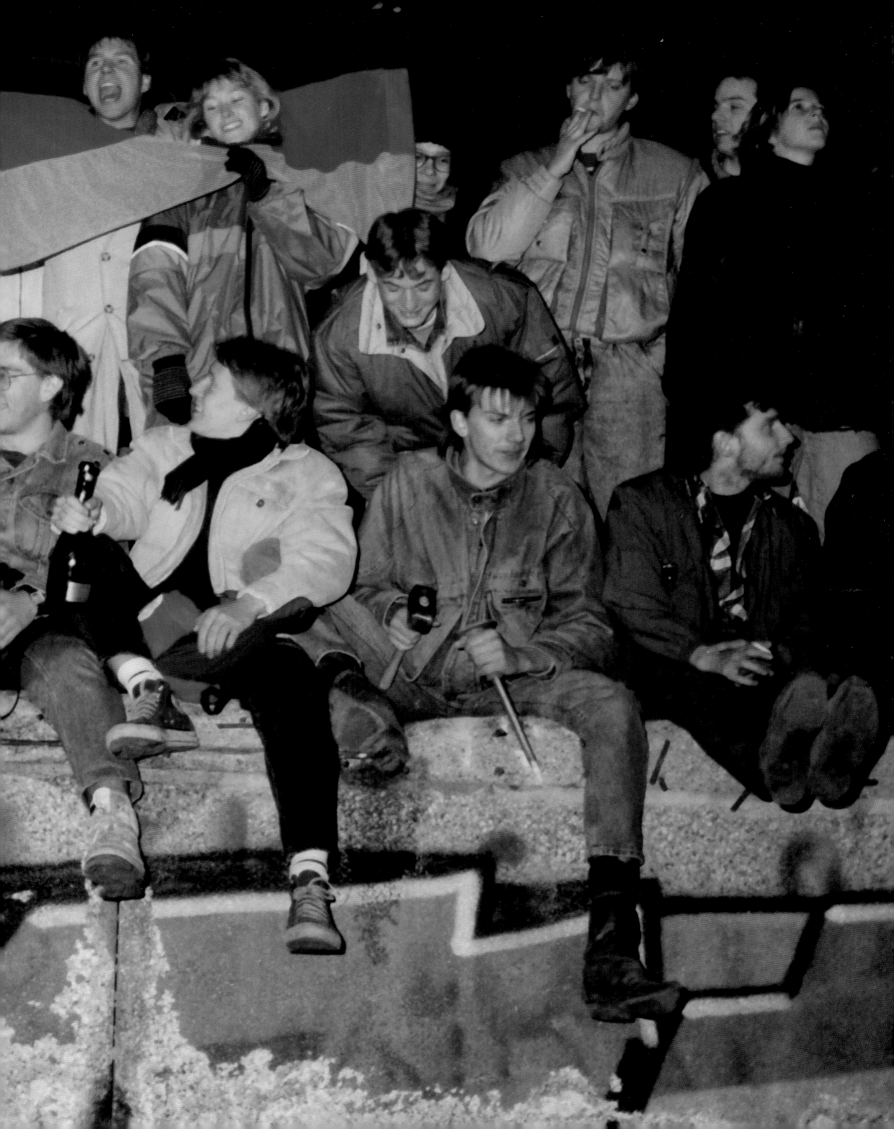

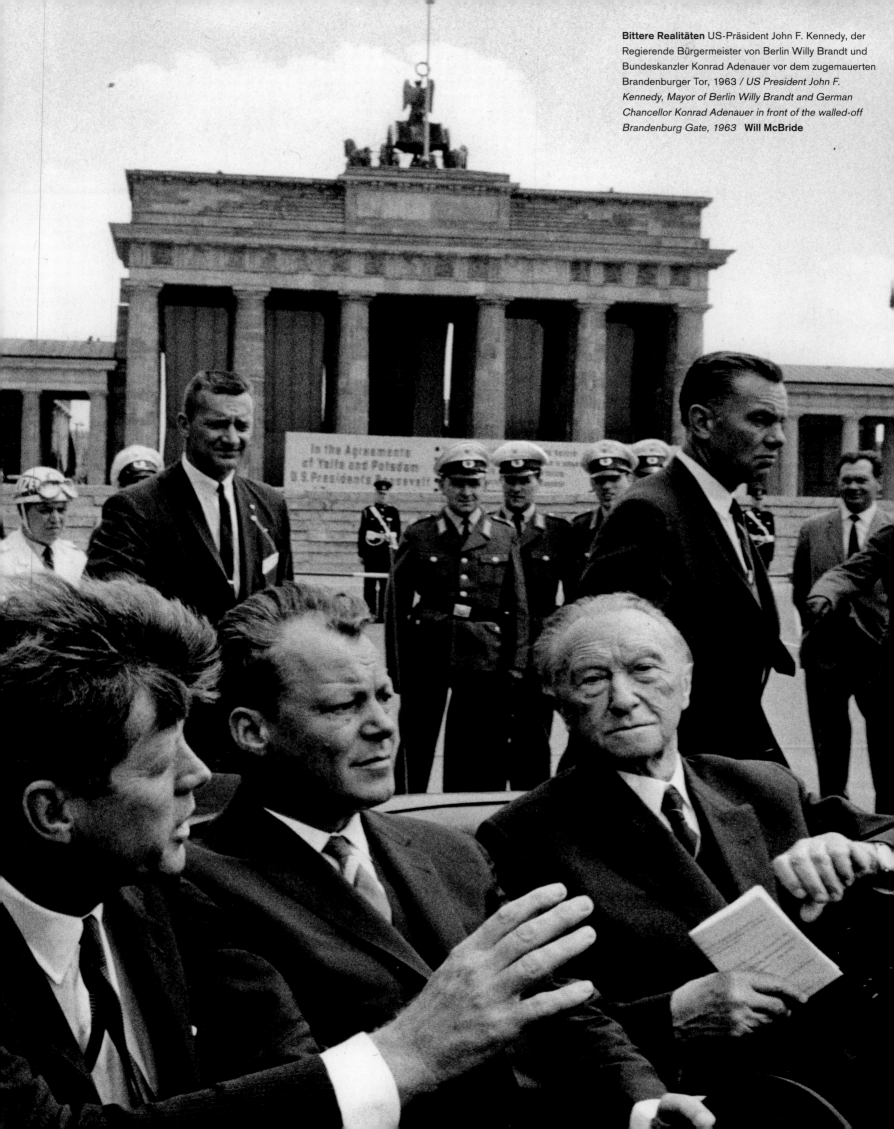

Bittere Realitäten US-Präsident John F. Kennedy, der Regierende Bürgermeister von Berlin Willy Brandt und Bundeskanzler Konrad Adenauer vor dem zugemauerten Brandenburger Tor, 1963 / *US President John F. Kennedy, Mayor of Berlin Willy Brandt and German Chancellor Konrad Adenauer in front of the walled-off Brandenburg Gate, 1963* **Will McBride**

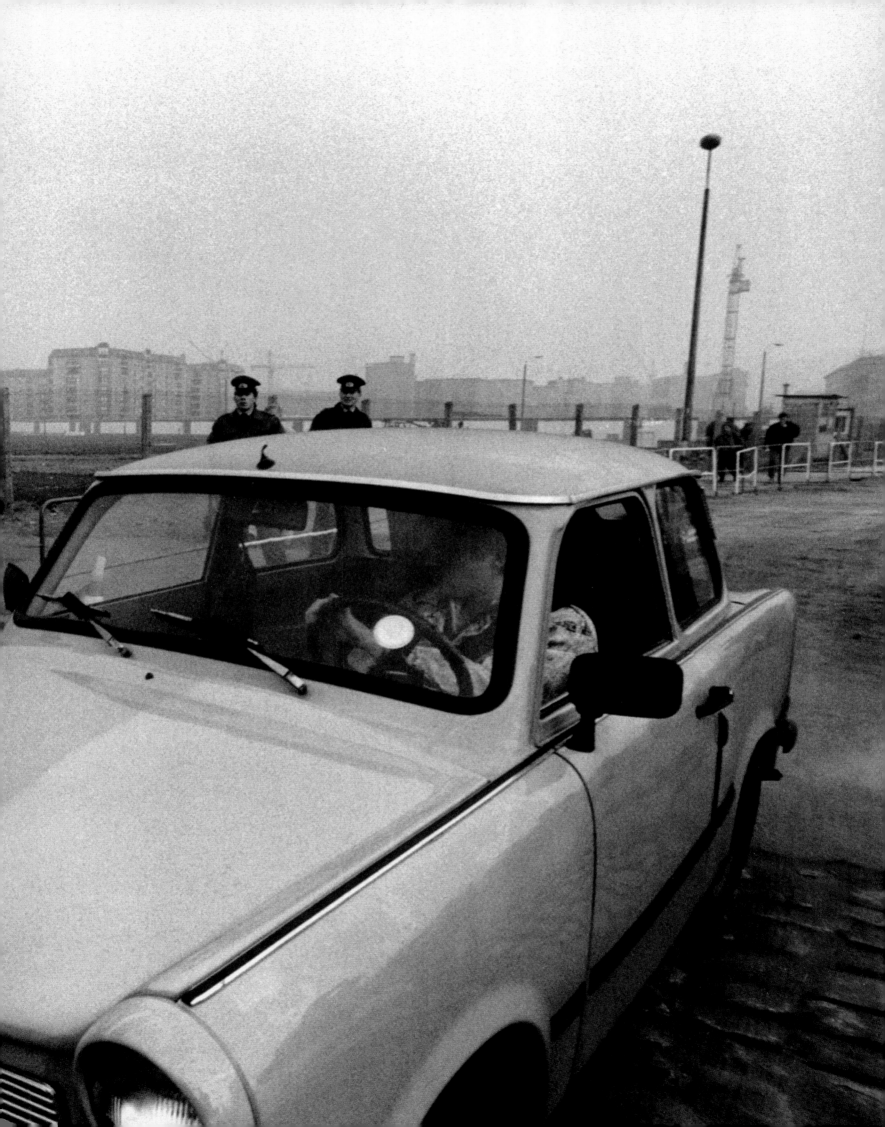

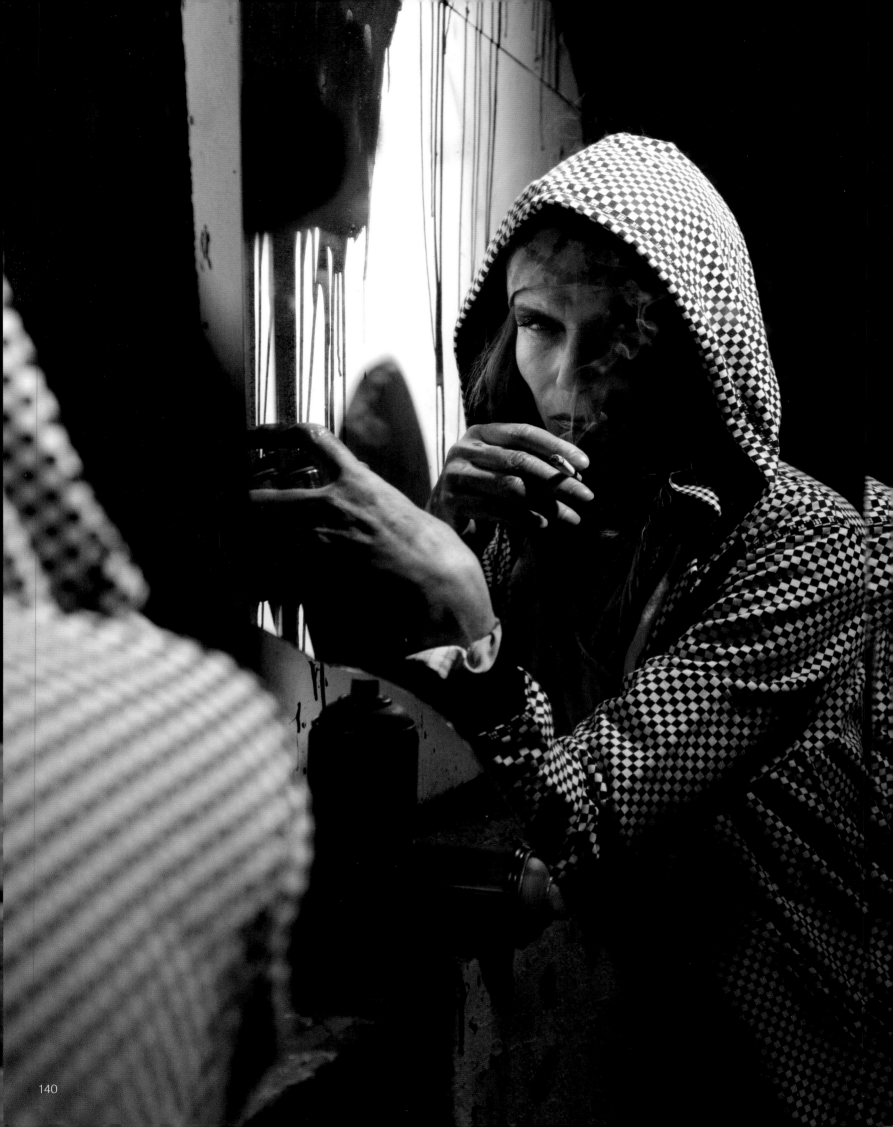

Sie nennt Berlin „Die Narbenstadt" Bodyartist Vera von Lehndorff im Schutze der Nacht, in einem Berliner Hinterhof in Prenzlauer Berg, 2009 / *Body artist Vera von Lehndorff in a rear courtyard in Berlin* **Alexander Gnädinger**

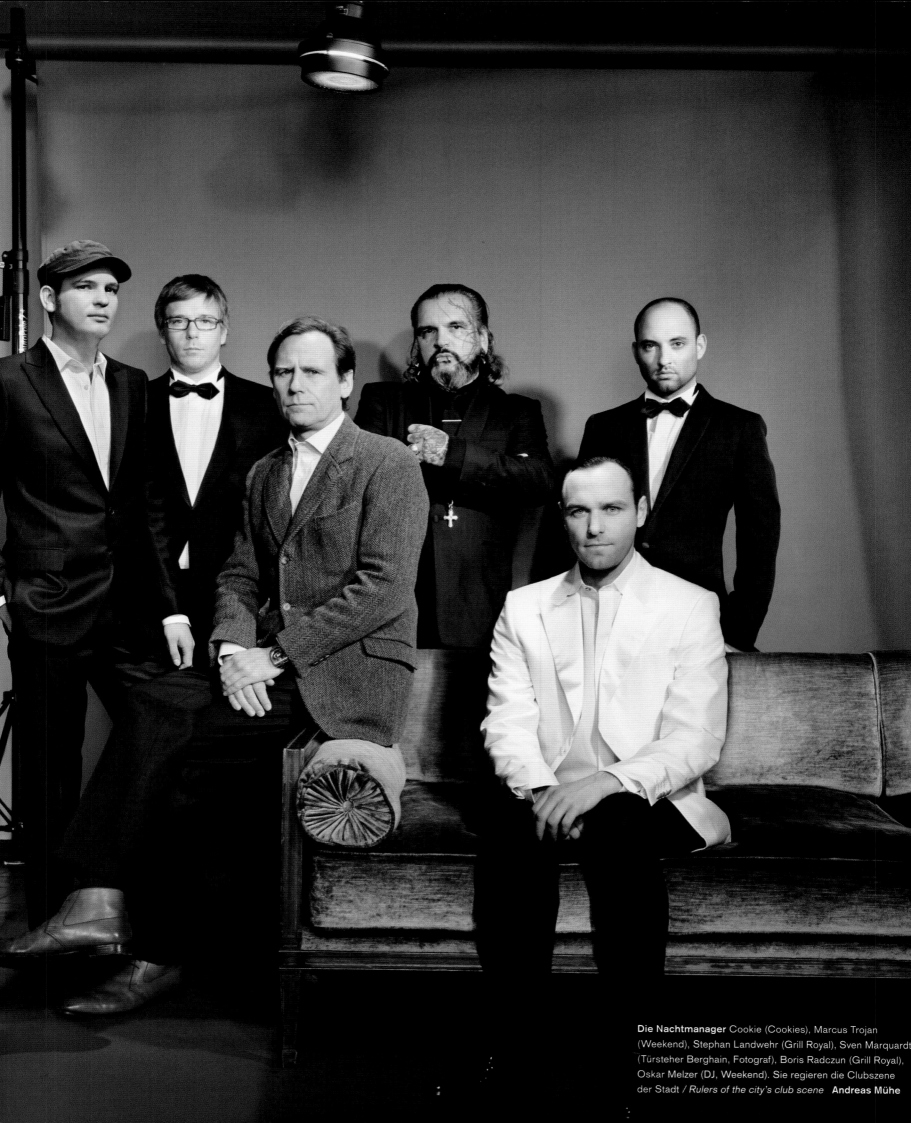

Die Nachtmanager Cookie (Cookies), Marcus Trojan (Weekend), Stephan Landwehr (Grill Royal), Sven Marquardt (Türsteher Berghain, Fotograf), Boris Radczun (Grill Royal), Oskar Melzer (DJ, Weekend). Sie regieren die Clubszene der Stadt / *Rulers of the city's club scene* **Andreas Mühe**

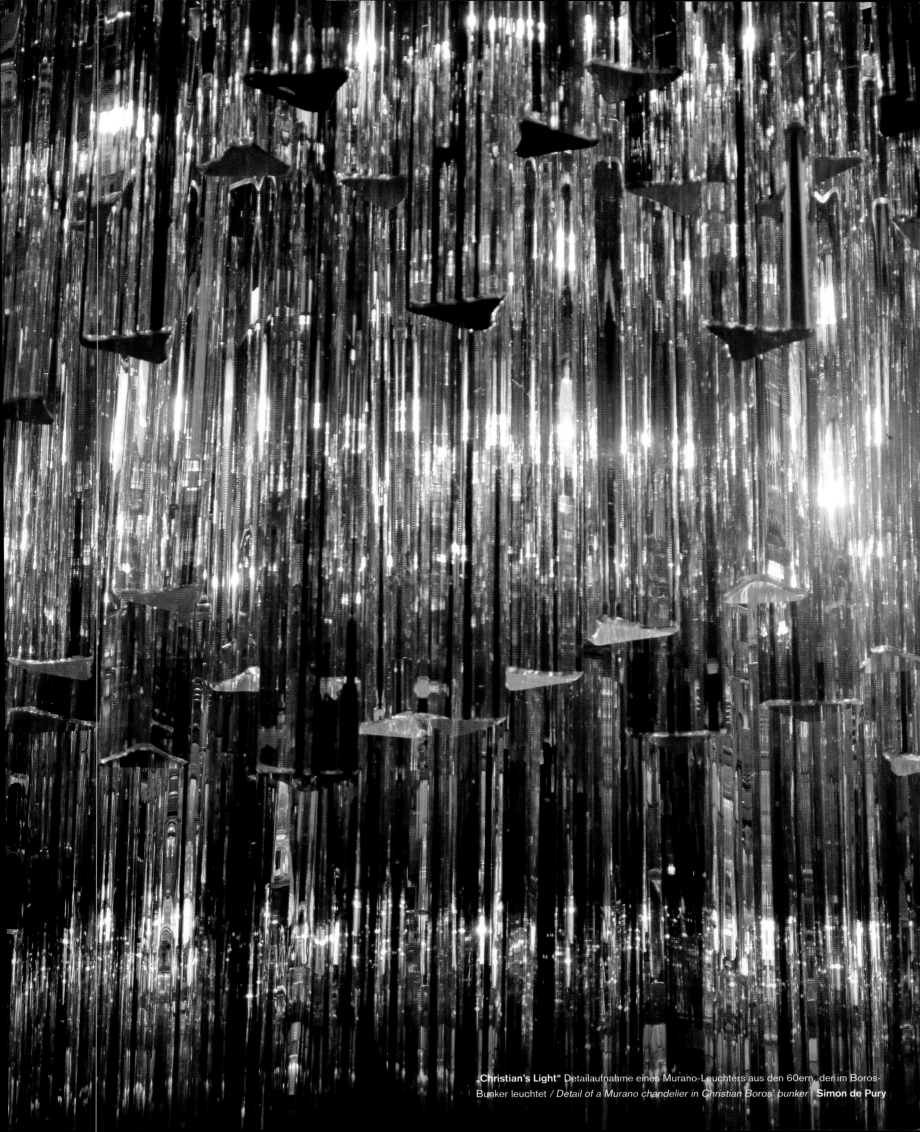

„**Christian's Light**" Detailaufnahme eines Murano-Leuchters aus den 60ern, der im Boros-Bunker leuchtet / *Detail of a Murano chandelier in Christian Boros' bunker* **Simon de Pury**

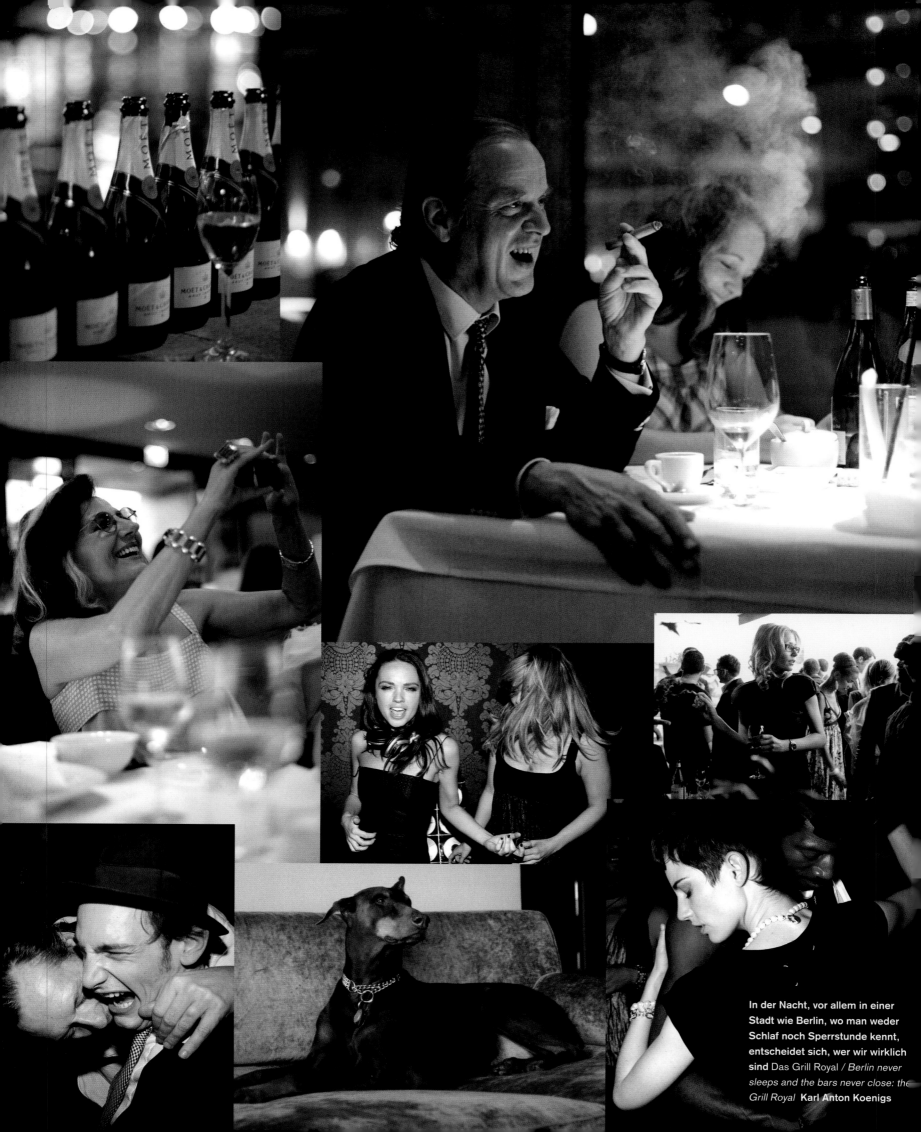

In der Nacht, vor allem in einer Stadt wie Berlin, wo man weder Schlaf noch Sperrstunde kennt, entscheidet sich, wer wir wirklich sind Das Grill Royal / *Berlin never sleeps and the bars never close: the Grill Royal* **Karl Anton Koenigs**

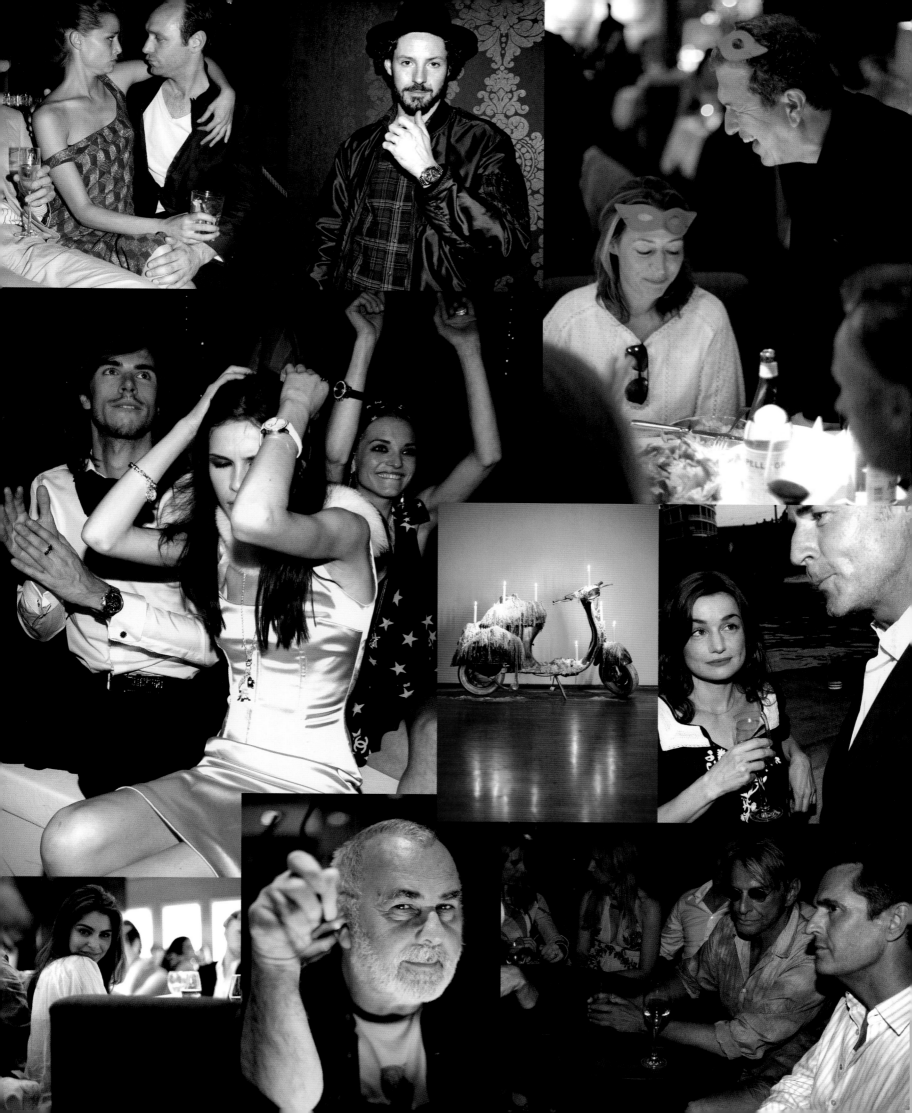

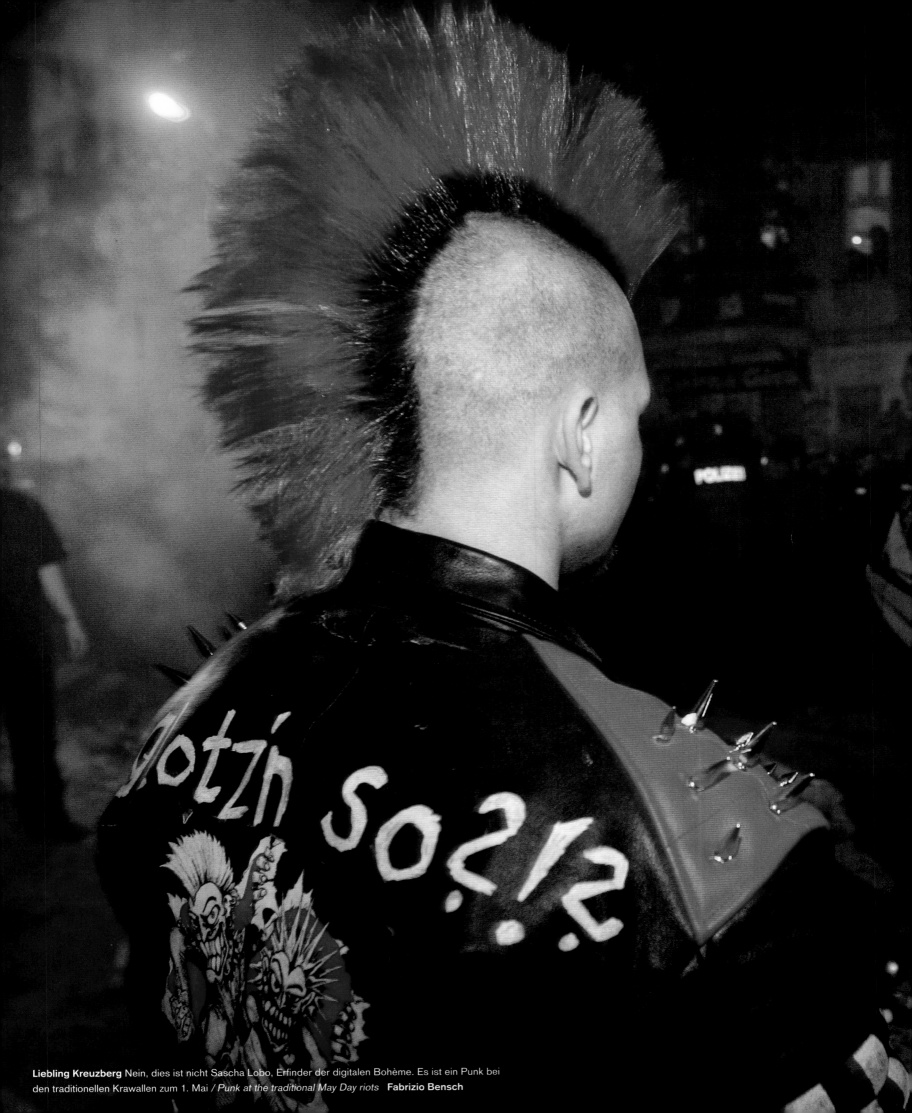

Liebling Kreuzberg Nein, dies ist nicht Sascha Lobo, Erfinder der digitalen Bohème. Es ist ein Punk bei den traditionellen Krawallen zum 1. Mai / *Punk at the traditional May Day riots* **Fabrizio Bensch**

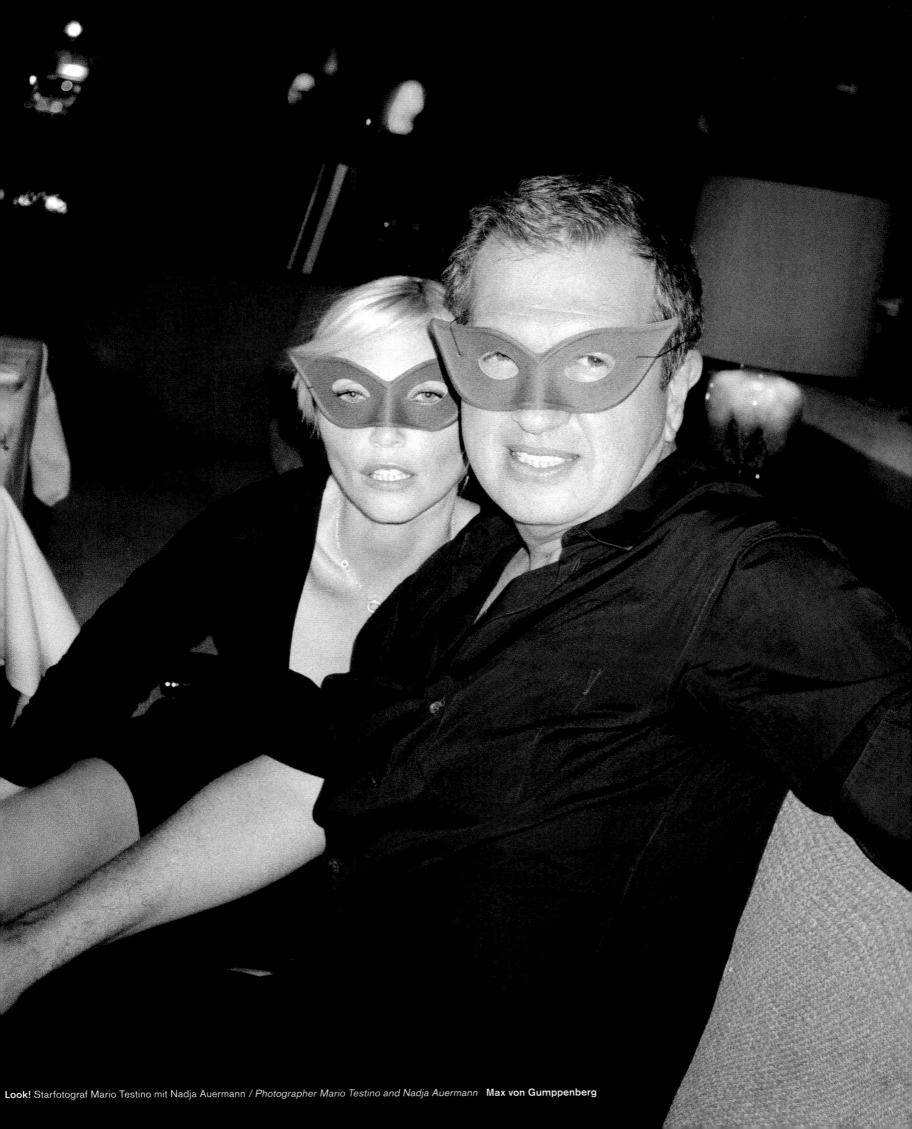

Look! Starfotograf Mario Testino mit Nadja Auermann / *Photographer Mario Testino and Nadja Auermann* **Max von Gumppenberg**

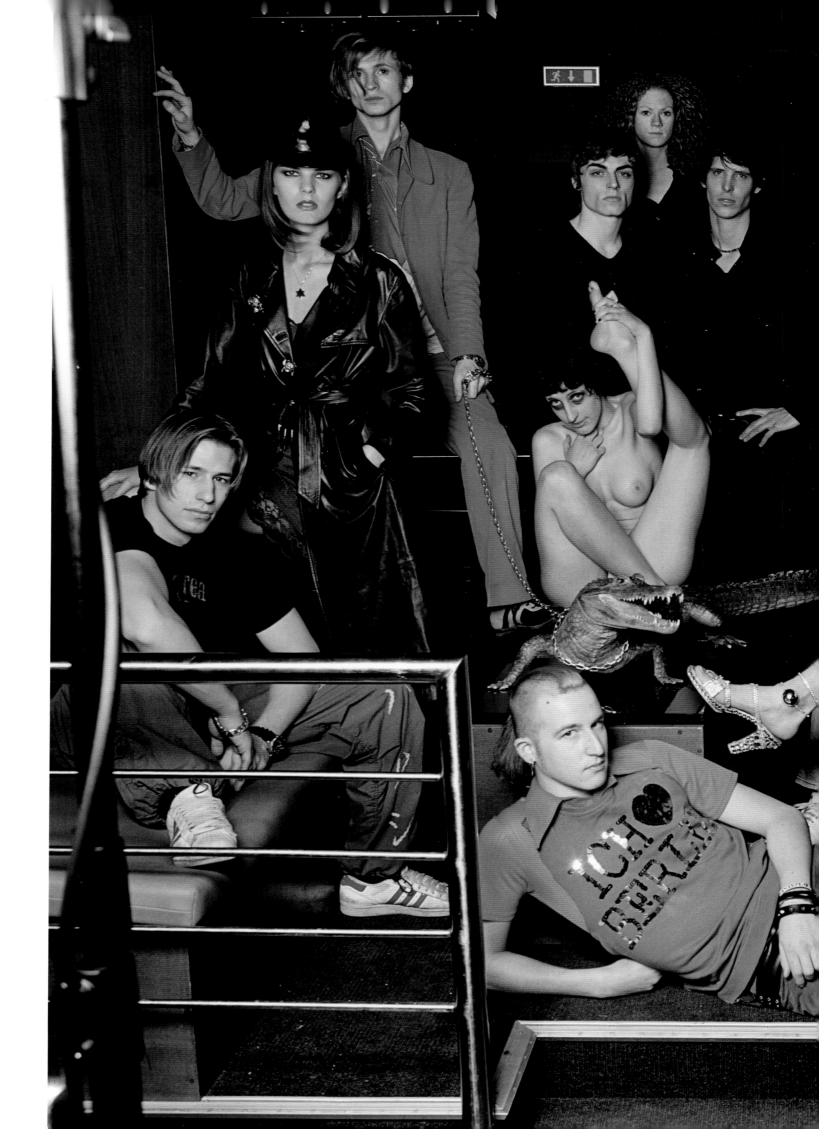

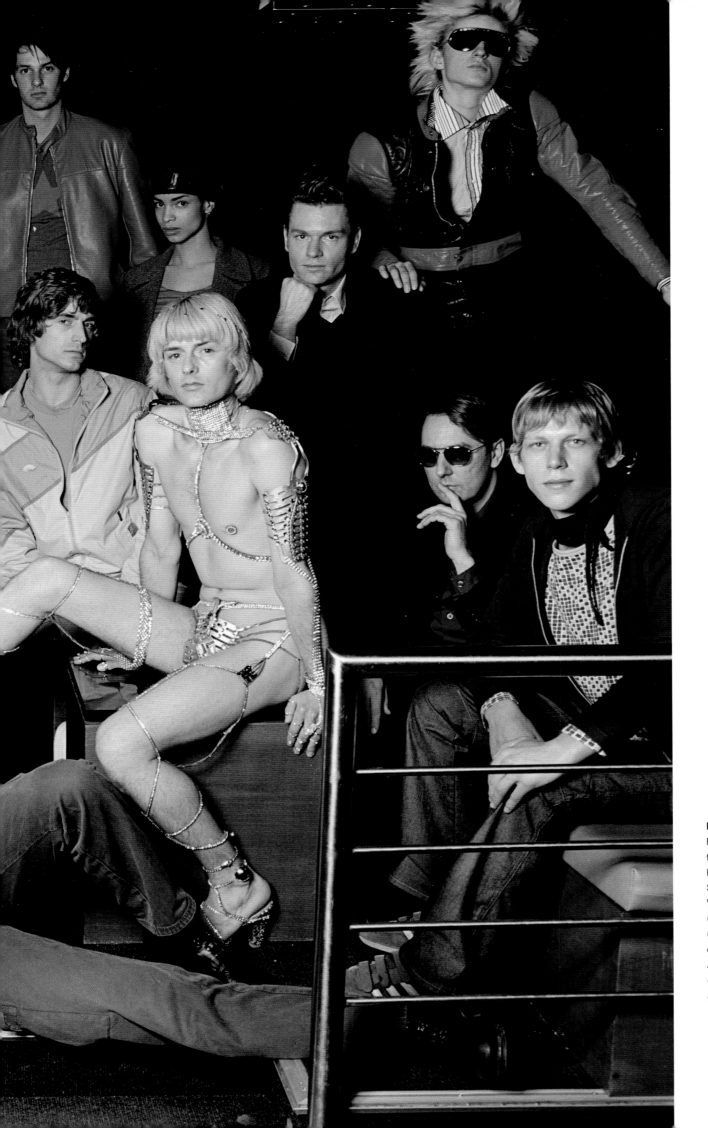

Berliner Bohème Wo sich einst
Raver in einer ehemaligen Ost-Disco
trafen, ist heute das Grill Royal. Im
Kettenhemd: Performance-Künstler
Sky, drum herum die Produktdesigner
Vogt & Weizenegger, Marcus Kurz
(Nowadays), Alexa Hennig von Lange
(Schriftstellerin), Models, ein Punk und
eine splitternackte Kunststudentin /
*An East Berlin club where ravers
once partied is now the Grill Royal
restaurant* **Mario Testino**

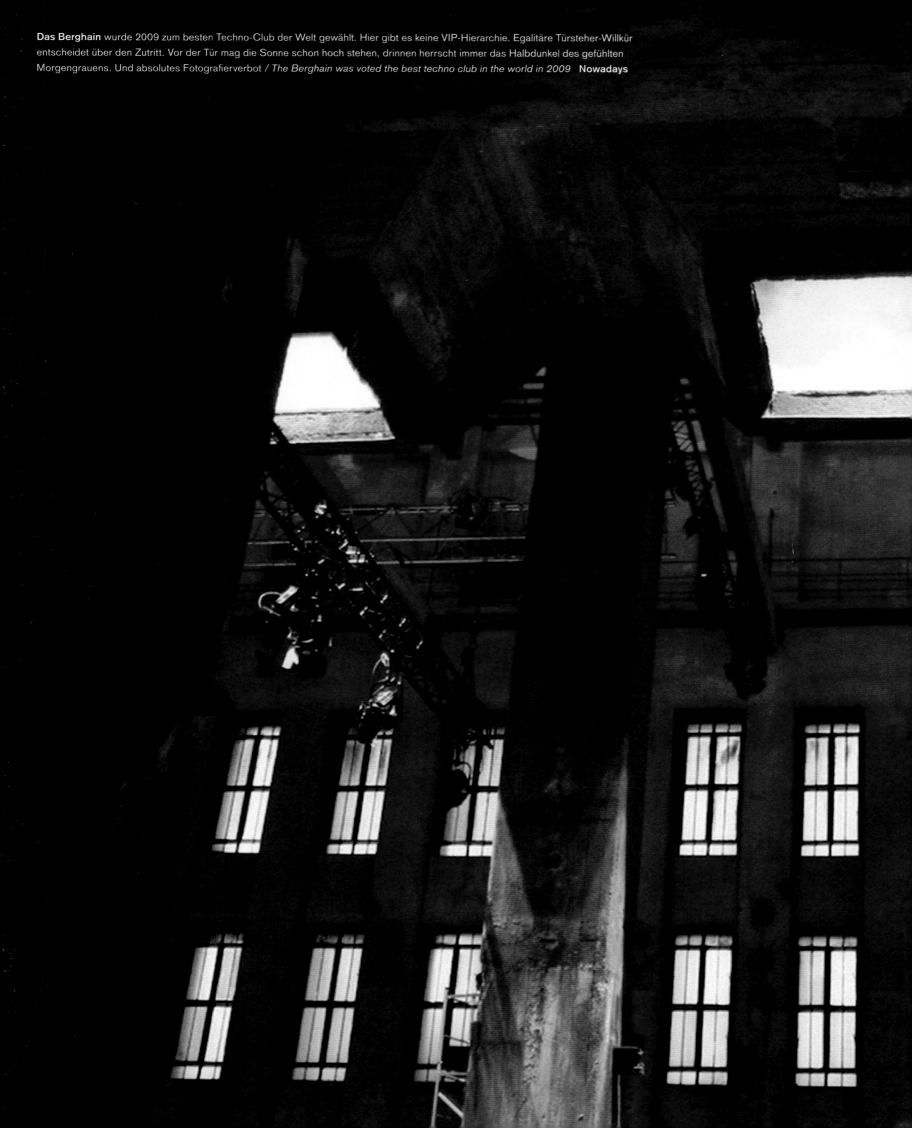

Das Berghain wurde 2009 zum besten Techno-Club der Welt gewählt. Hier gibt es keine VIP-Hierarchie. Egalitäre Türsteher-Willkür entscheidet über den Zutritt. Vor der Tür mag die Sonne schon hoch stehen, drinnen herrscht immer das Halbdunkel des gefühlten Morgengrauens. Und absolutes Fotografierverbot / *The Berghain was voted the best techno club in the world in 2009* **Nowadays**

Heinz Berggruen Der große Heimkehrer,
Sammler, Picasso-Freund, Mäzen, fotografiert
1988 von Helmut Newton / *Collector and patron
Heinz Berggruen, 1988* **Helmut Newton**

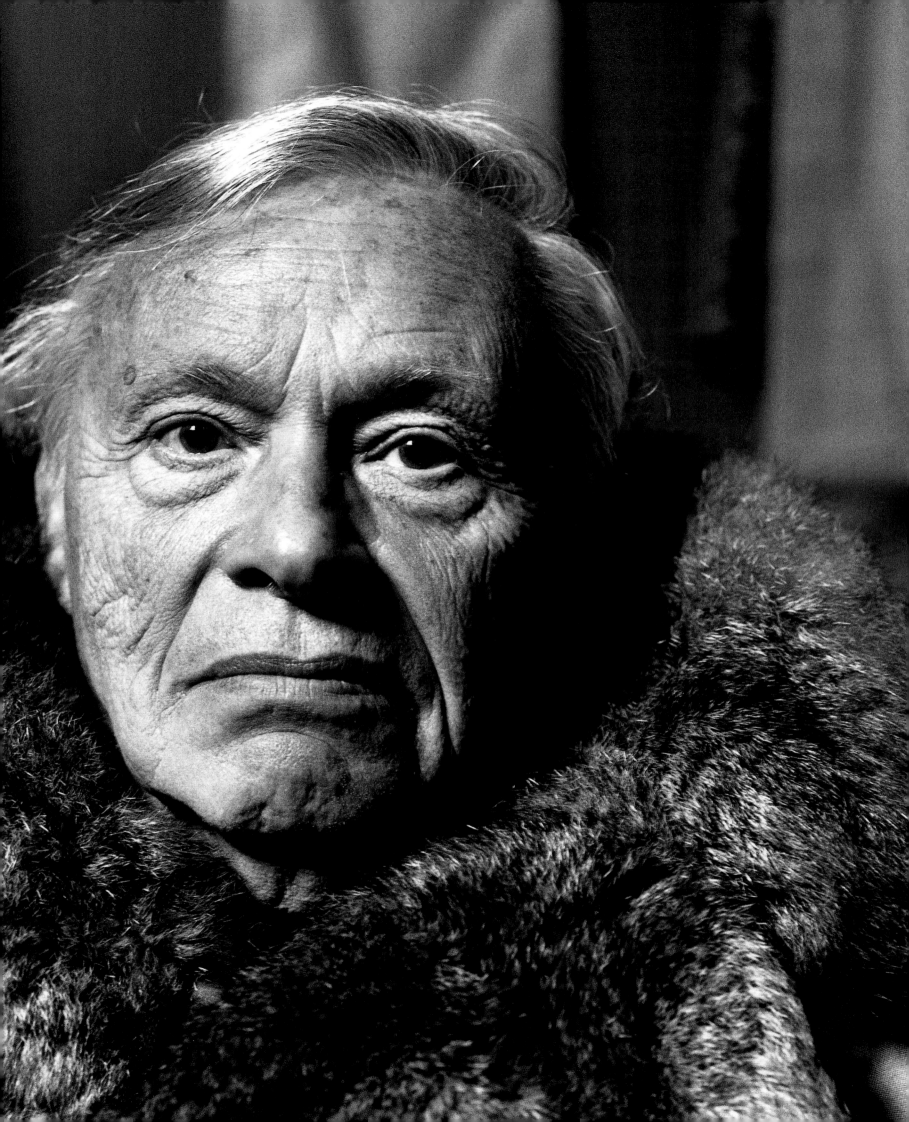

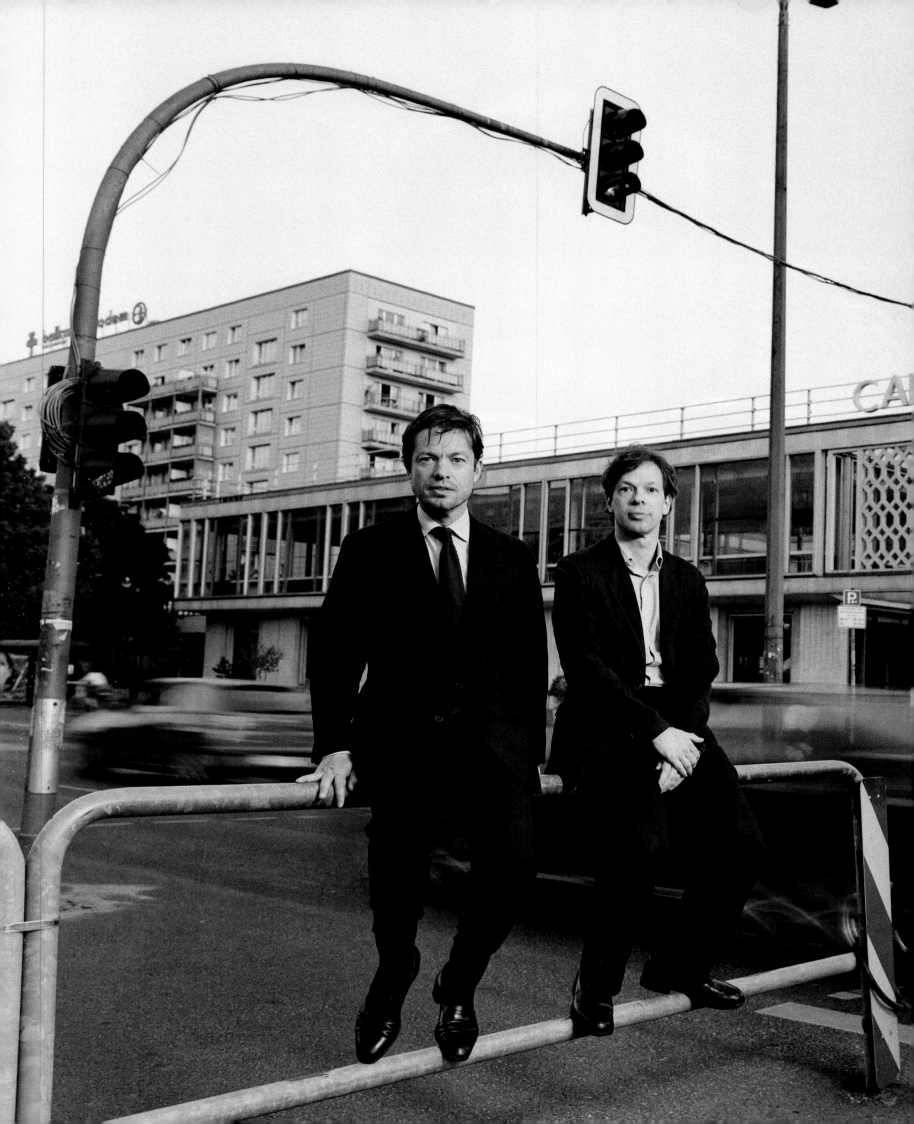

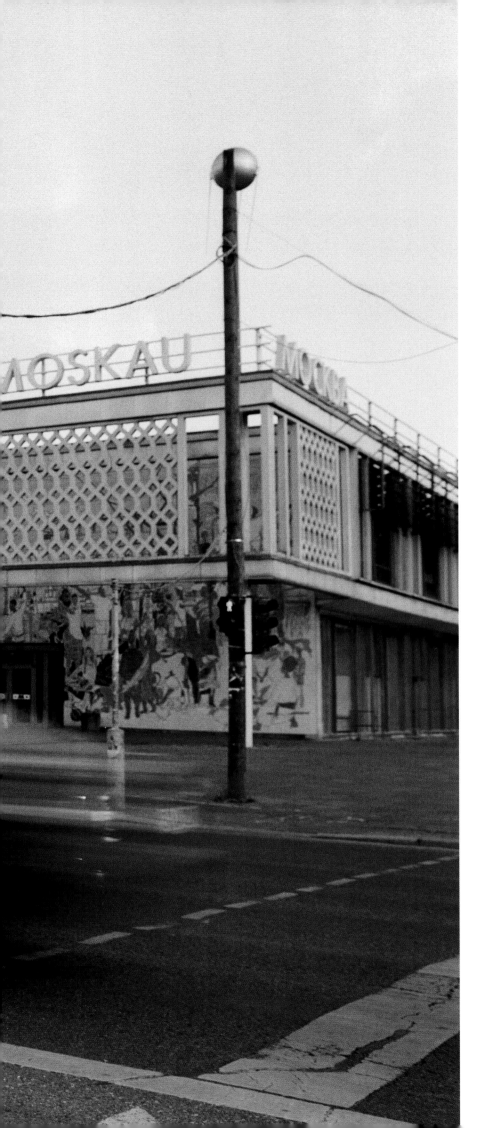

New York – Berlin – Café Moskau Die Berggruen-Söhne Nicolas und Olivier leben in New York, aber kommen immer wieder nach Berlin, um das kulturelle Erbe ihres Vaters zu pflegen / *The Berggruen sons, Nicolas and Olivier, make regular trips to Berlin to continue their father's legacy* **Oliver Mark**

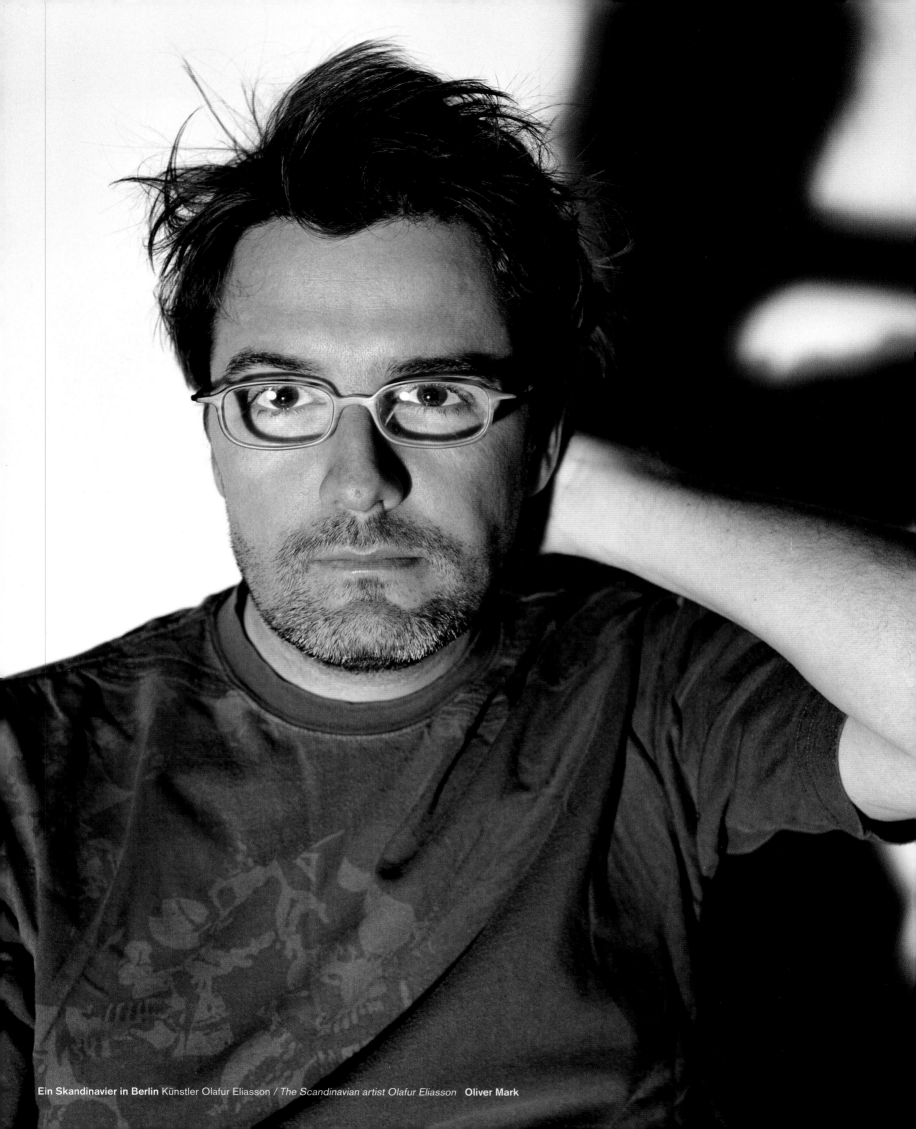

Ein Skandinavier in Berlin Künstler Olafur Eliasson / *The Scandinavian artist Olafur Eliasson* **Oliver Mark**

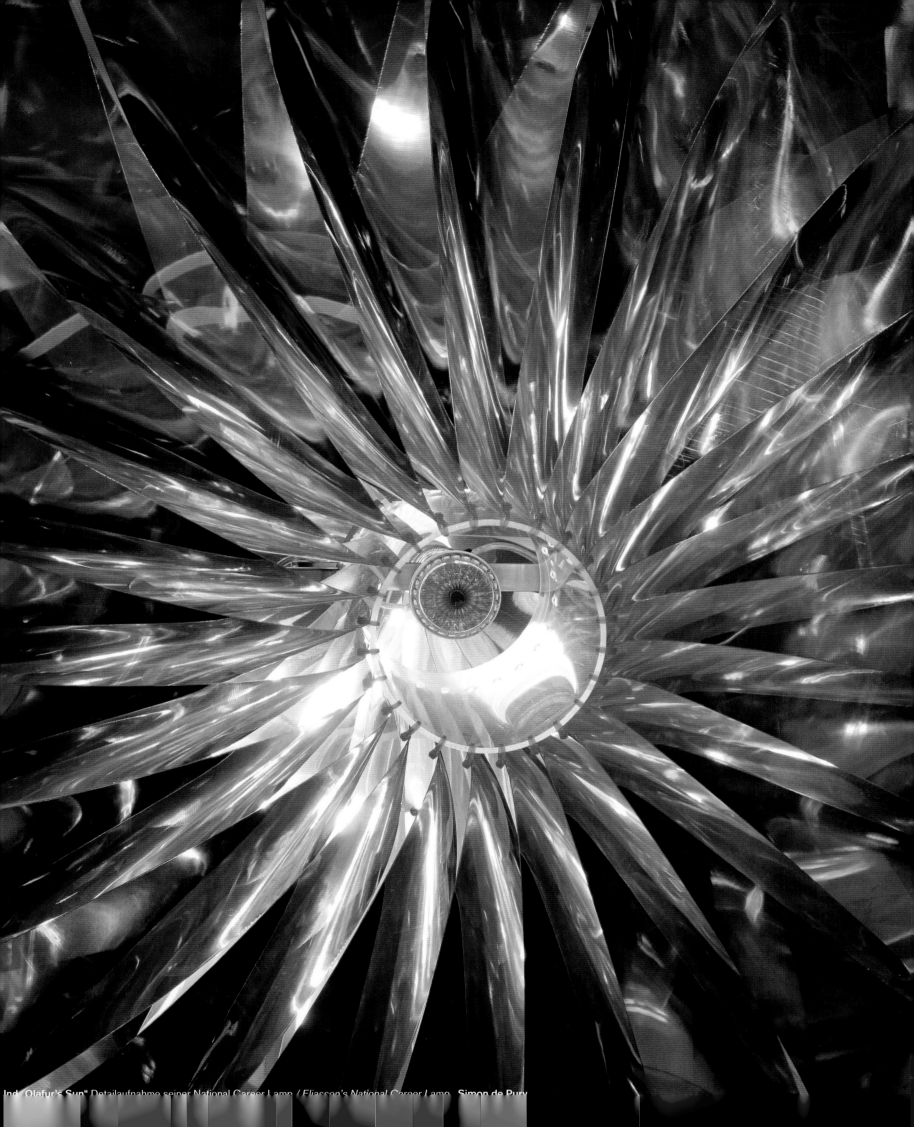

Wendegewinner Norbert Bisky in seinem Atelier in Friedrichshain.
„Picasso hatte es gut", sagt er, „der konnte bis mittags schlafen,
und wenn er nachmittags im Atelier auftauchte, war es immer
noch hell. Picasso lebte am Mittelmeer." / *Norbert Bisky in his art
studio, Friedrichshain* **Oliver Mark**

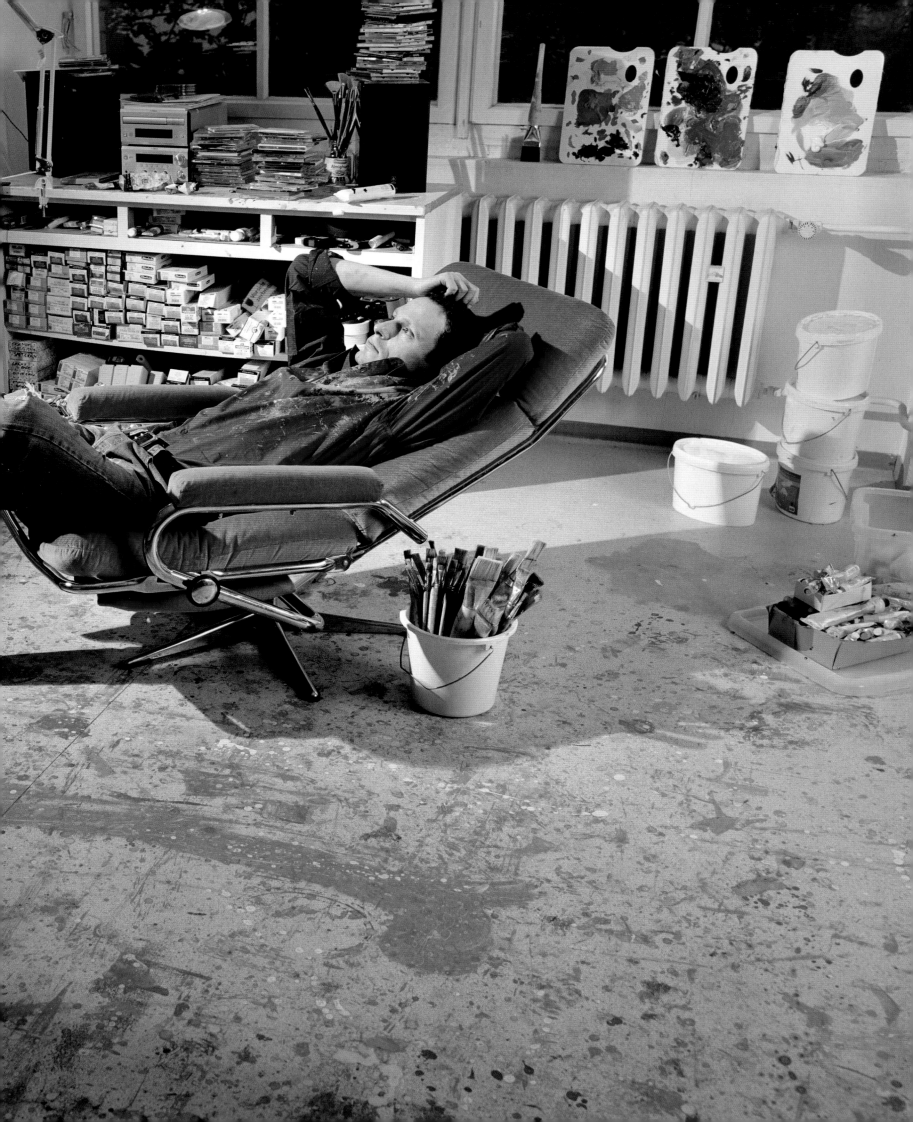

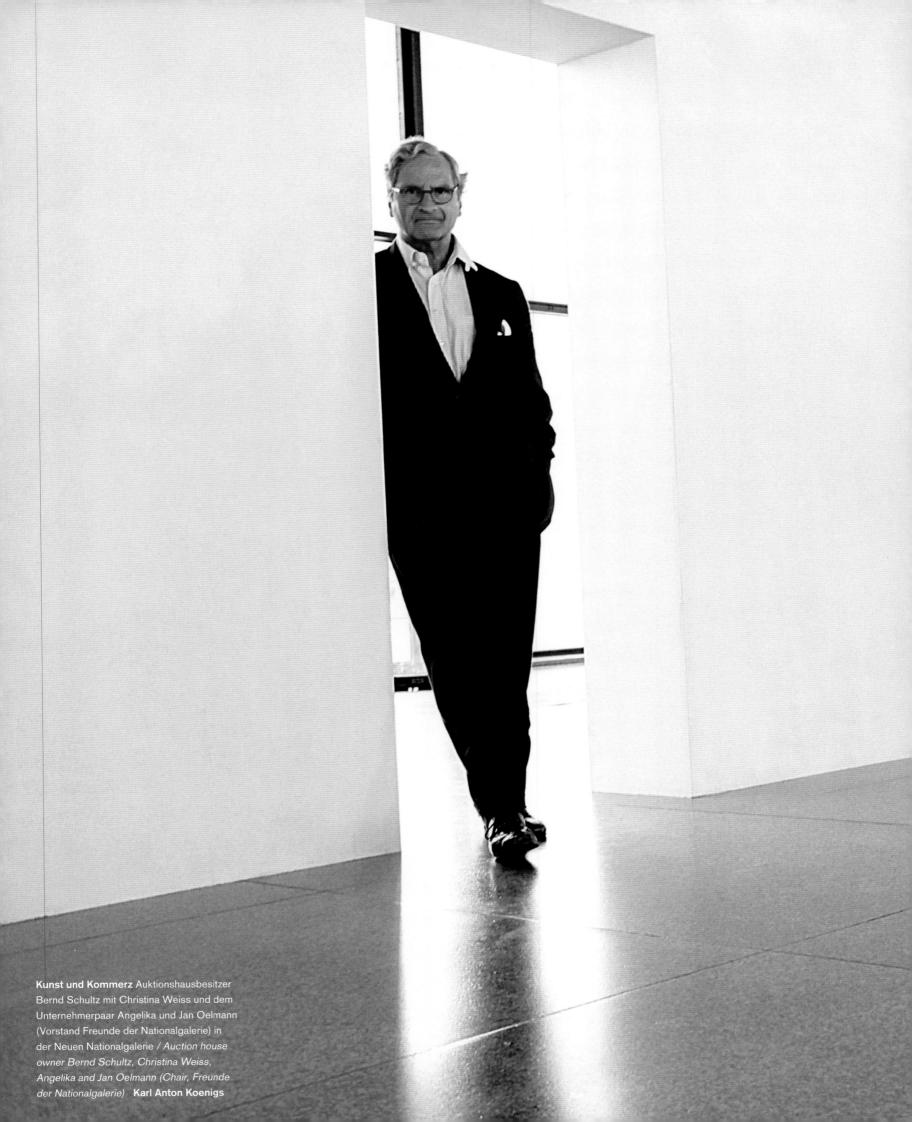

Kunst und Kommerz Auktionshausbesitzer
Bernd Schultz mit Christina Weiss und dem
Unternehmerpaar Angelika und Jan Oelmann
(Vorstand Freunde der Nationalgalerie) in
der Neuen Nationalgalerie / *Auction house
owner Bernd Schultz, Christina Weiss,
Angelika and Jan Oelmann (Chair, Freunde
der Nationalgalerie)* **Karl Anton Koenigs**

Bilderbürgertum in Berlin Seit dem Mauerfall macht der Kunstzirkus nicht nur zum Art Forum Station in der Hauptstadt / *Art Forum, the annual art fair in fall*
Karl Anton Koenigs

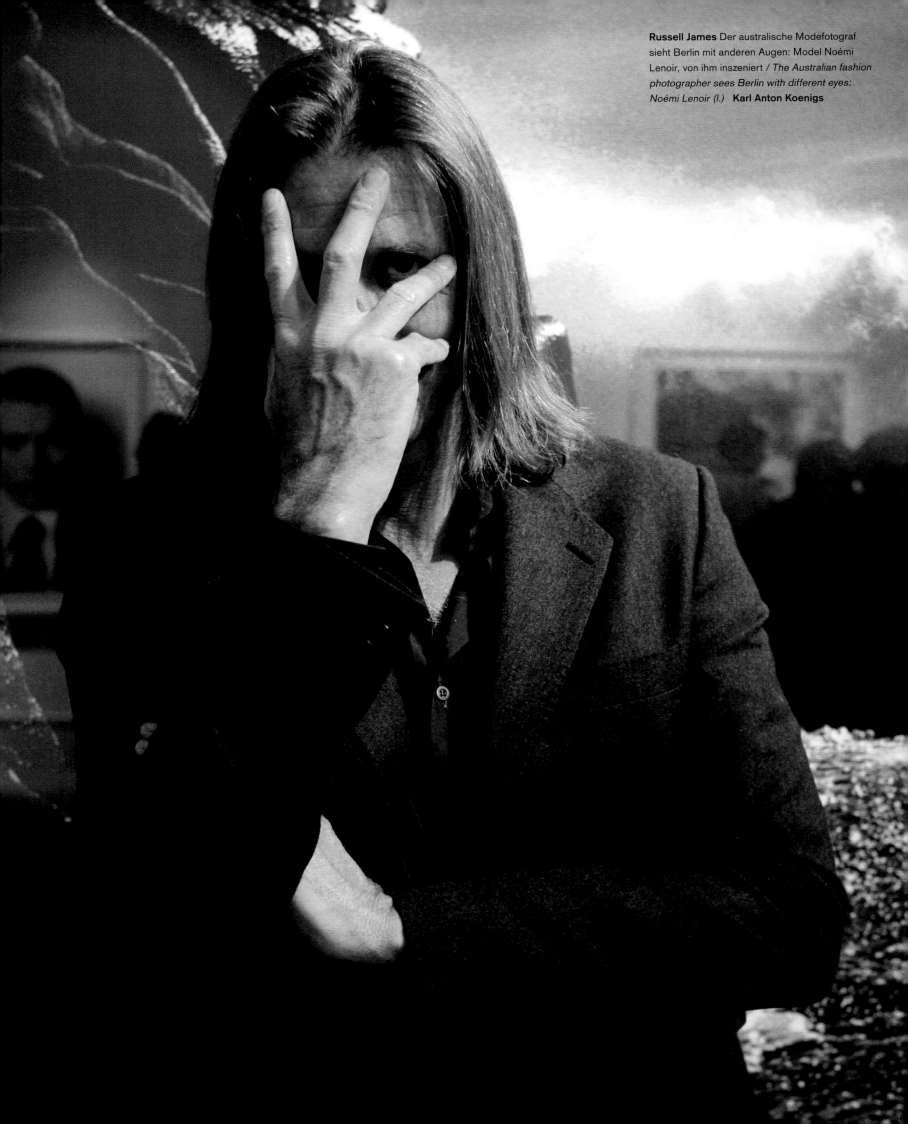

Galerie Neu Thilo Wermke (3. v. l.) und Alexander Schröder (7. v. l.) haben in Berlin den Kunstgenuss vom steif-elitären Gehabe befreit / *Gallery owners Thilo Wermke and Alexander Schröder have freed the enjoyment of art in Berlin from stiff, elitist affectation* **Andreas Mühe**

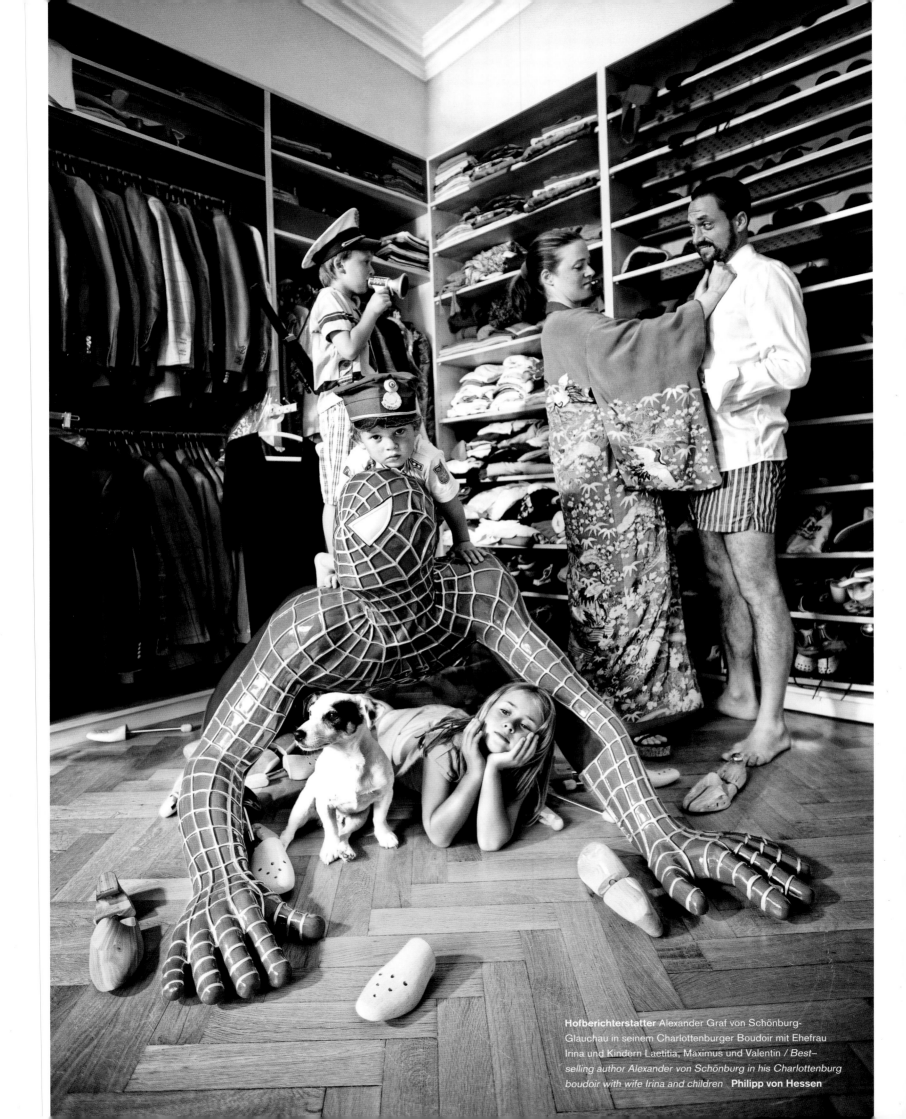

Hofberichterstatter Alexander Graf von Schönburg-Glauchau in seinem Charlottenburger Boudoir mit Ehefrau Irina und Kindern Laetitia, Maximus und Valentin / *Best-selling author Alexander von Schönburg in his Charlottenburg boudoir with wife Irina and children* **Philipp von Hessen**

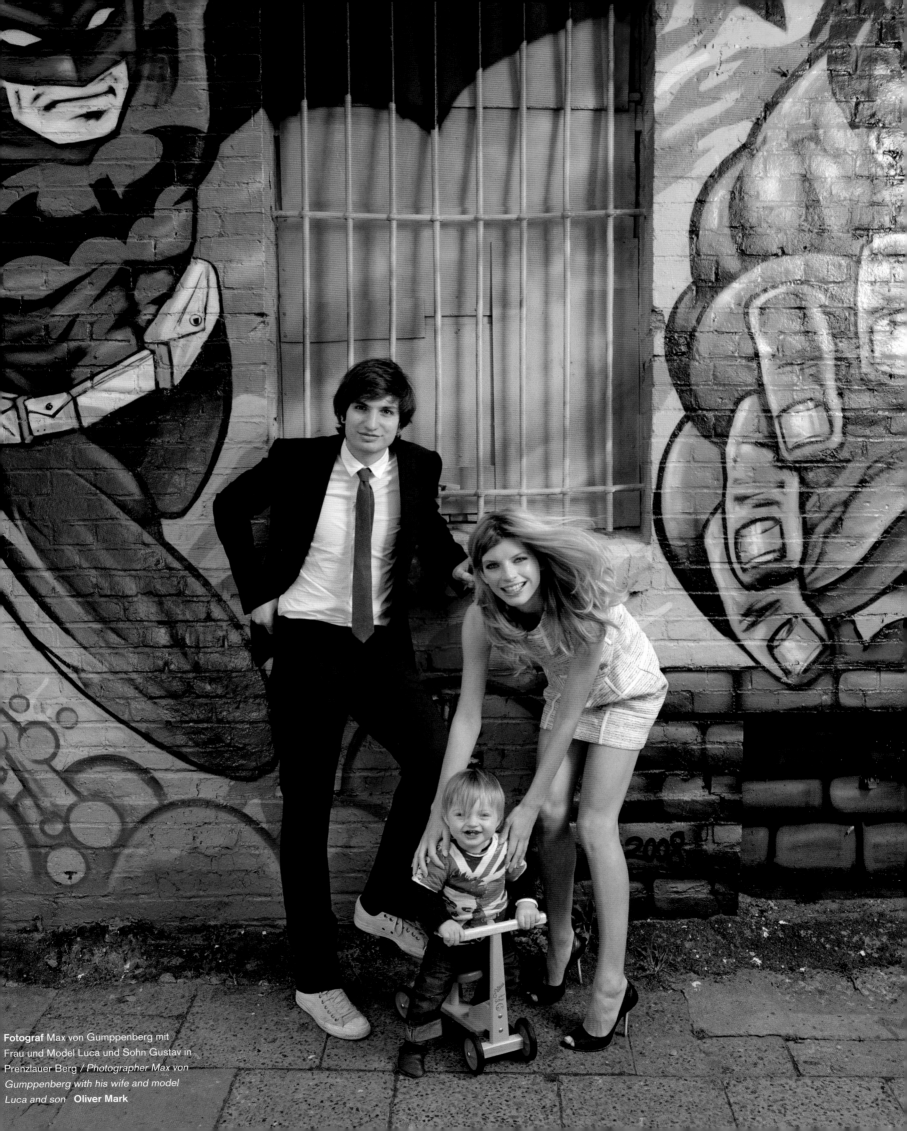

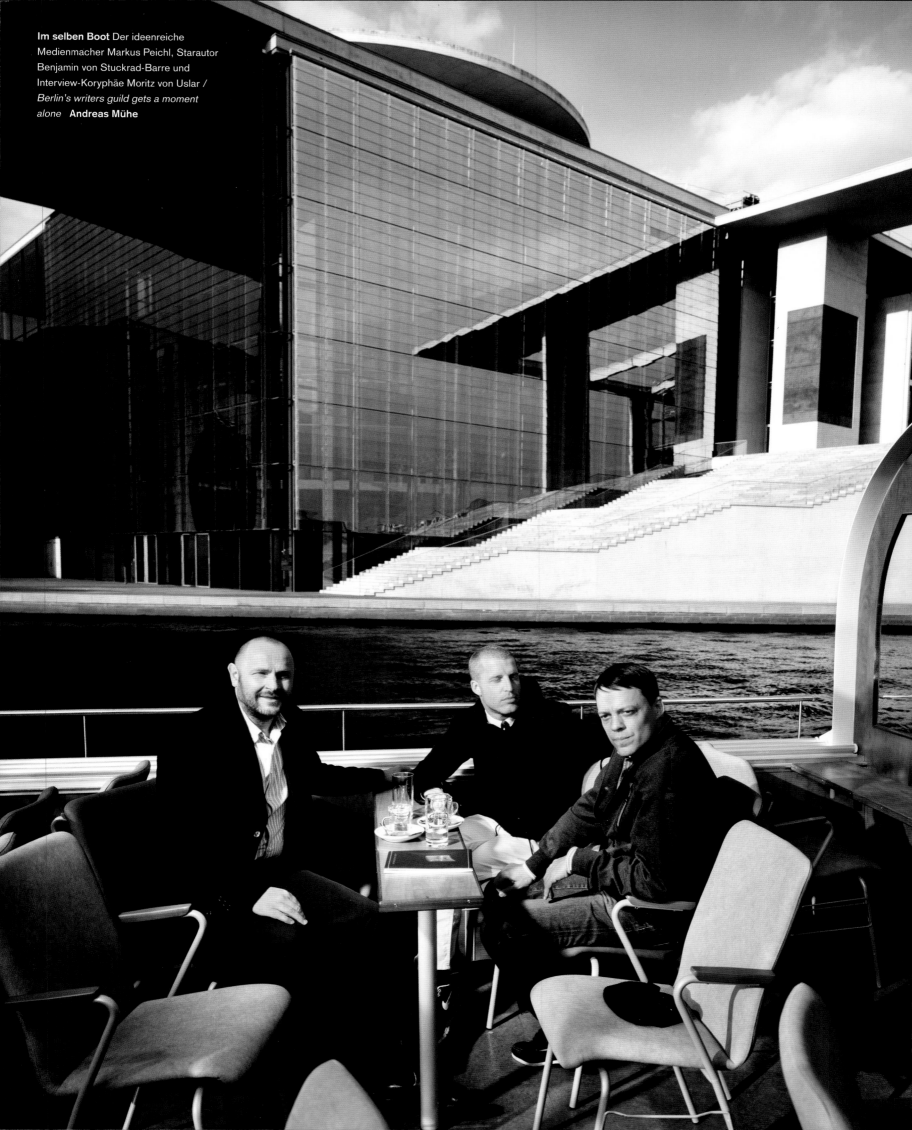

Im selben Boot Der ideenreiche Medienmacher Markus Peichl, Starautor Benjamin von Stuckrad-Barre und Interview-Koryphäe Moritz von Uslar / *Berlin's writers guild gets a moment alone* **Andreas Mühe**

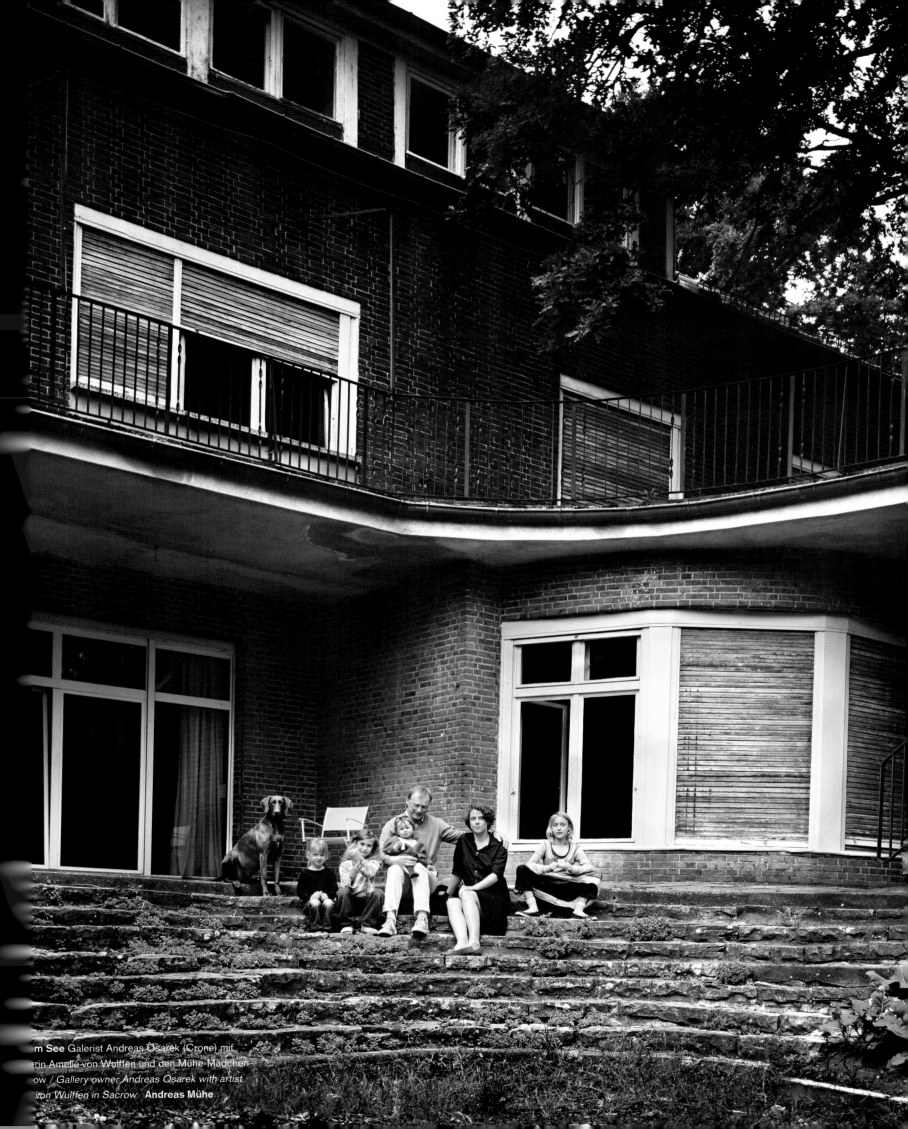

m See Galerist Andreas Osarek (Crone) mit
rin Amelie von Wulffen und den Mühe-Mädchen
ow / Gallery owner Andreas Osarek with artist
von Wulffen in Sacrow **Andreas Mühe**

Der Todesstreifen am Reichtagsufer, aufgenommen Mitte der 80er Jahre im Auftrag des Ministeriums für Staatssicherheit / *The "death strip" next to the Reichstag, taken in the mid-'80s by order of the Ministry for State Security* © Berliner Mauerarchiv

Derselbe Blick im Oktober 2008 auf die Spree Richtung Norden: links das Paul-Löbe-Haus, in der Mitte das Marie-Elisabeth-Lüders-Haus, beide gehören zum Deutschen Bundestag / *A view of the Spree in October 2008 looking north: the Paul-Löbe-Haus is on the left and the Marie-Elisabeth-Lüders-Haus is in the middle. Both buildings belong to the German parliament* **Harf Zimmermann**

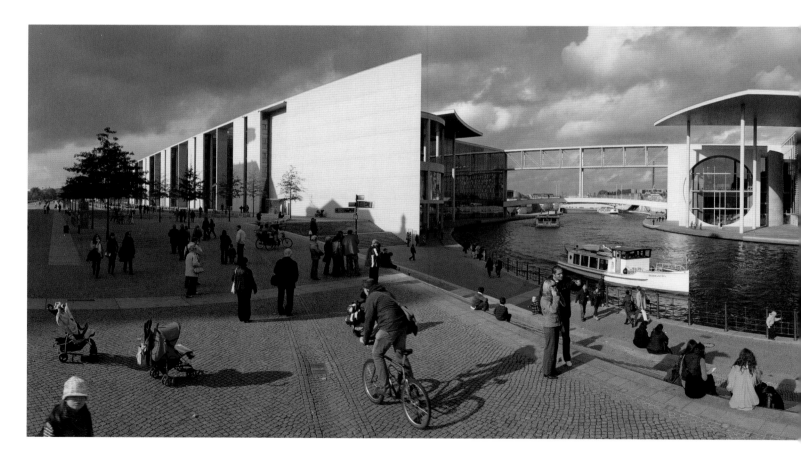

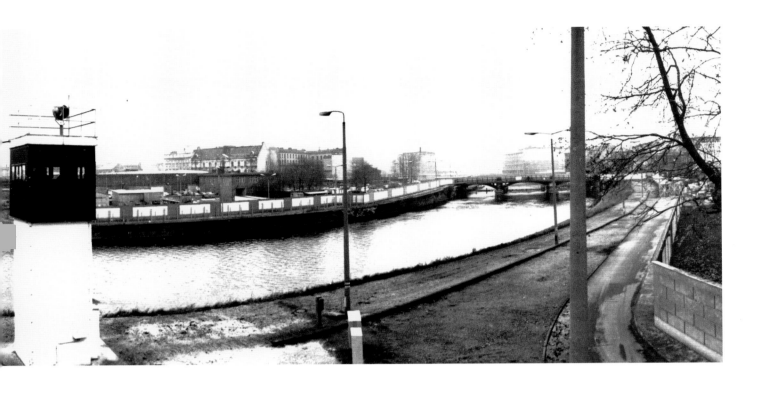

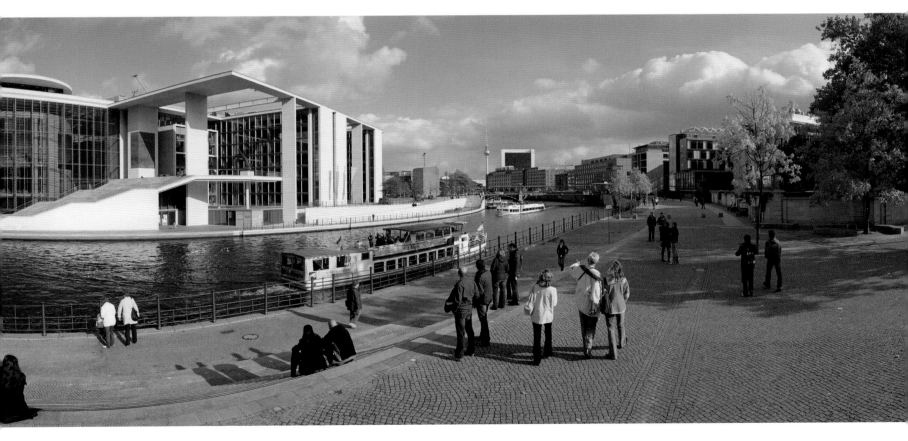

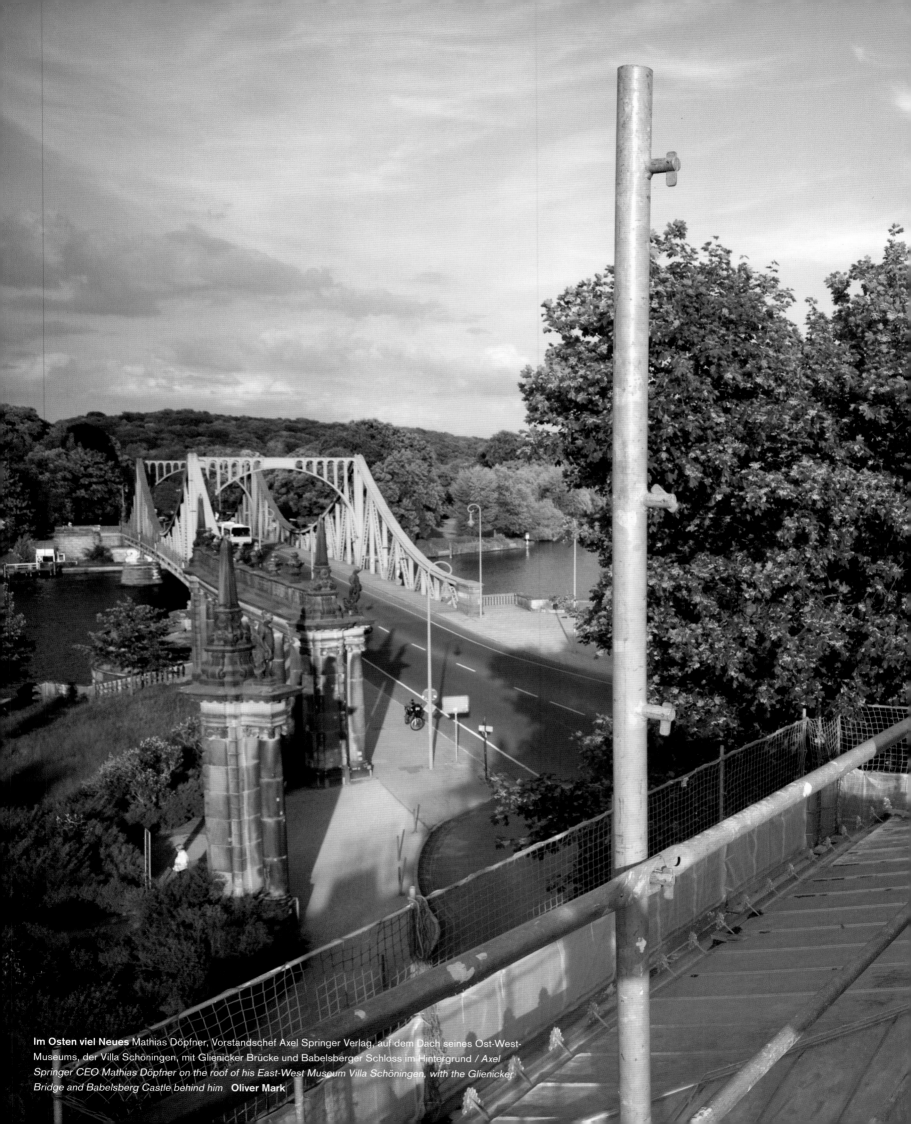

Im Osten viel Neues Mathias Döpfner, Vorstandschef Axel Springer Verlag, auf dem Dach seines Ost-West-Museums, der Villa Schöningen, mit Glienicker Brücke und Babelsberger Schloss im Hintergrund / *Axel Springer CEO Mathias Döpfner on the roof of his East-West Museum Villa Schöningen, with the Glienicker Bridge and Babelsberg Castle behind him* **Oliver Mark**

Ältestes Filmstudio der Welt Babelsberg-Chef Christoph Fisser in der Straße, in der auch Roman Polanskis „Der Pianist" gedreht wurde /
The world's oldest film studio: Babelsberg COO Christoph Fisser on the street where Roman Polanski's "The Pianist" was filmed **Oliver Mark**

chwuchs Schauspielerinnen
nnah Herzsprung und Anna Maria
he / *The young, up-and-coming*
resses Hannah Herzsprung and
na Maria Mühe **Andreas Mühe**

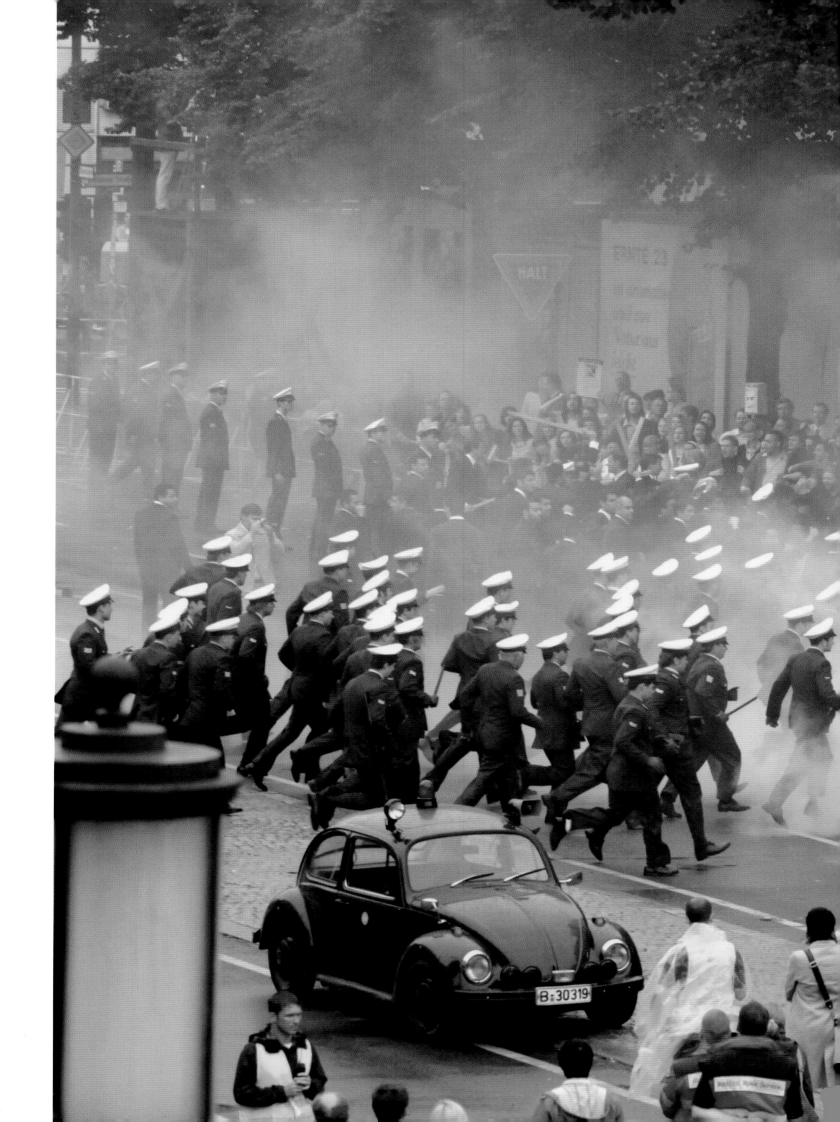

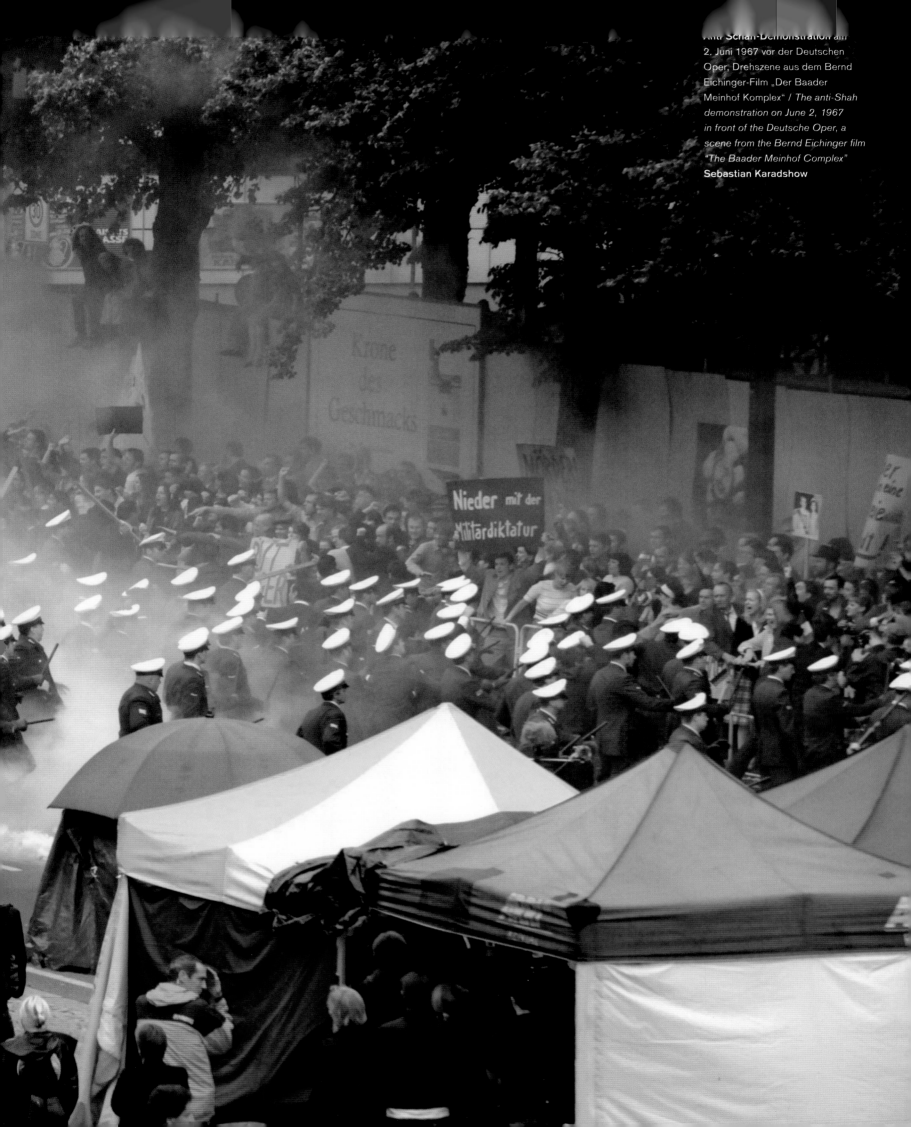

Anti-Schah-Demonstration am 2. Juni 1967 vor der Deutschen Oper, Drehszene aus dem Bernd Eichinger-Film „Der Baader Meinhof Komplex" / The anti-Shah demonstration on June 2, 1967 in front of the Deutsche Oper, a scene from the Bernd Eichinger film "The Baader Meinhof Complex"
Sebastian Karadshow

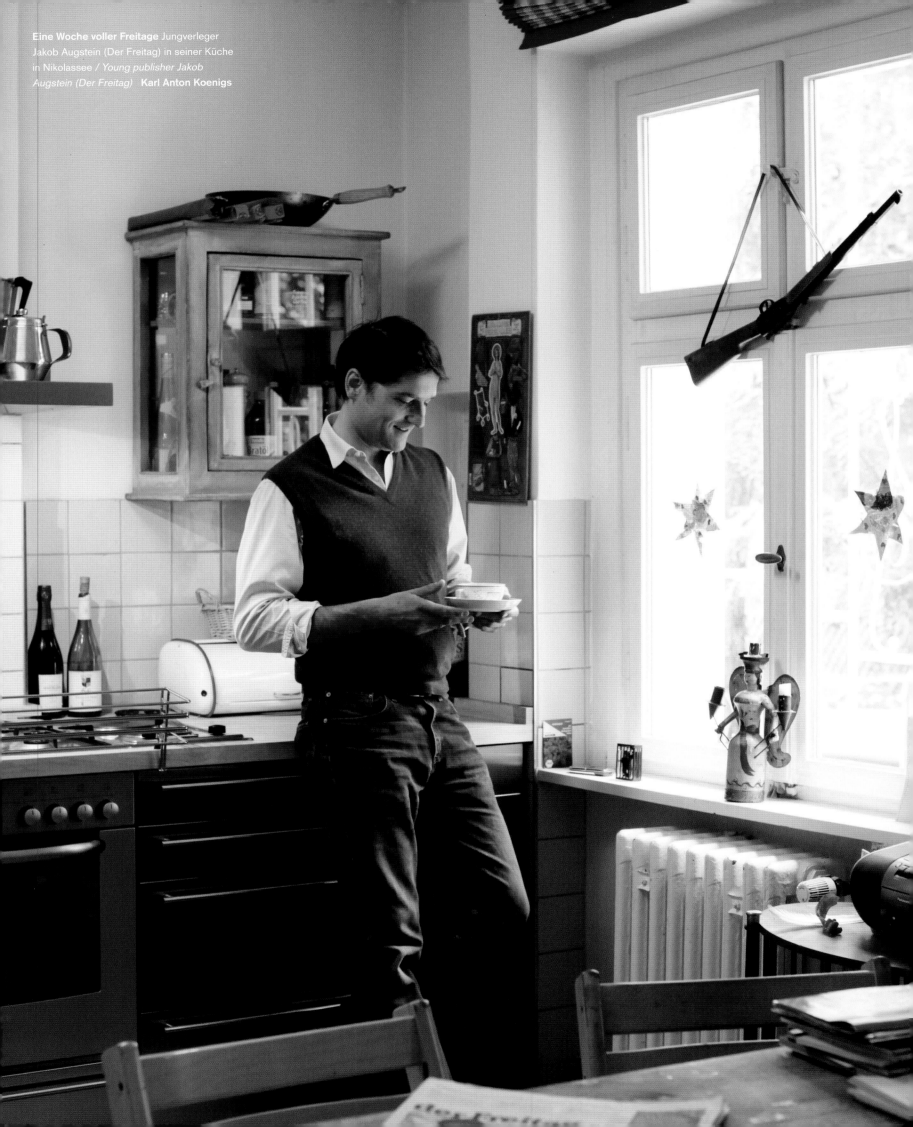

Eine Woche voller Freitage Jungverleger
Jakob Augstein (Der Freitag) in seiner Küche
in Nikolassee / Young publisher Jakob
Augstein (Der Freitag) Karl Anton Koenigs

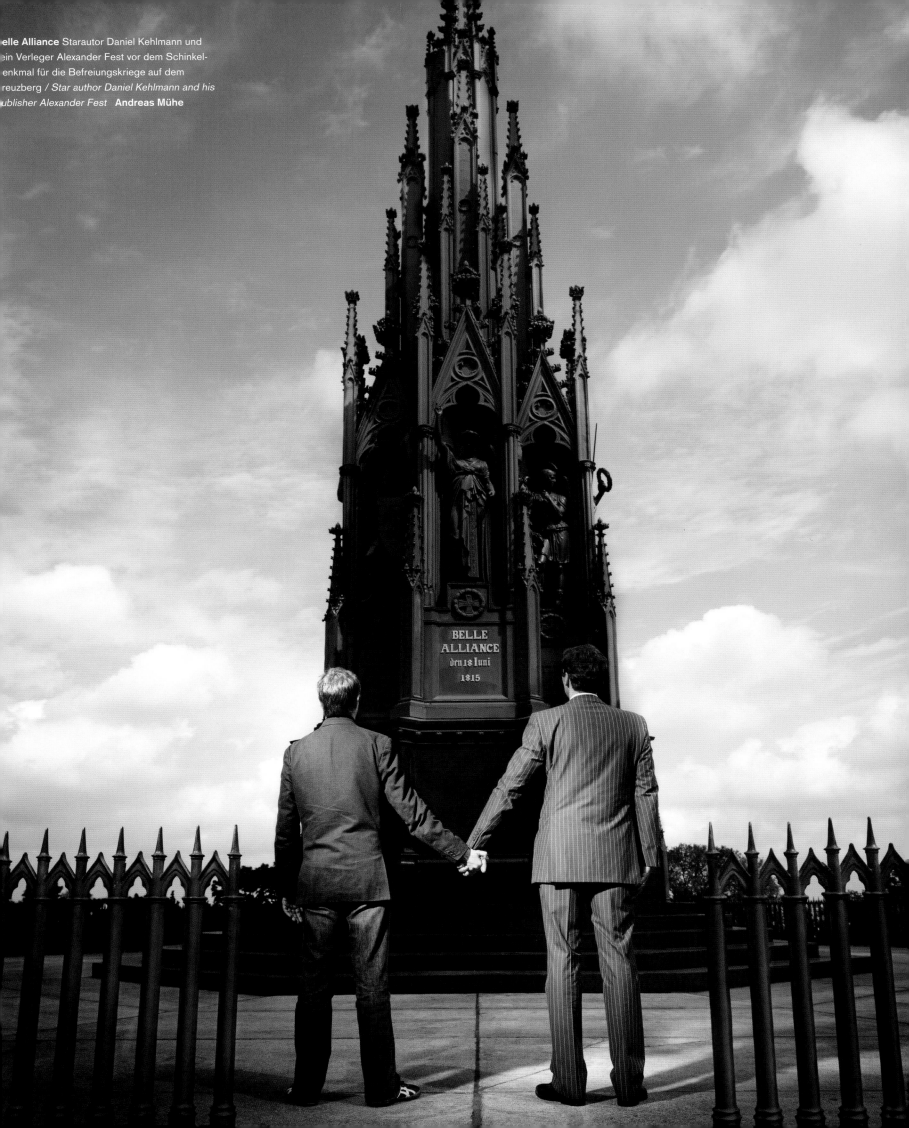

Belle Alliance Starautor Daniel Kehlmann und sein Verleger Alexander Fest vor dem Schinkel-Denkmal für die Befreiungskriege auf dem Kreuzberg / *Star author Daniel Kehlmann and his publisher Alexander Fest* **Andreas Mühe**

BELLE
ALLIANCE
den 18 Iuni
1815

Liebes Berlin,

eigentlich denke ich daran wegzuziehen, in eine Gebirgs-
oder Küstenlandschaft. Ich kann den Neu-Berliner nicht mehr
ertragen, dessen einziger angstschweißtreibender Job es ist,
überall dabei zu sein. Selbst bei der letzten Galerie-Eröffnung.
Ich will jetzt keine Namen nennen. Ich habe Frau H. (Literatur),
Herrn R. (Kunst), Herrn N. (Journalismus), Herrn A. (Gastro-
nomie), Herrn Dr. S. (Politik), Herrn W. (Schönheit, Frisuren)
in den letzten zwei Wochen hunderttausend Mal gesehen.
Ich weiß, wie sie riechen, was sie quatschen. Sie gehen mir
alle so auf den Keks mit ihrem Glücklichsein in Berlin.

Hören Sie sich doch selbst dieses Gequatsche an: Wir sind
auf einem Cocktail-Prolongé. Es stellt der Fotograf C. aus,
Fasanenstraße XY. Frauen und Homosexuelle in der Überzahl.
„Darling", sagt eine Frau, die aussieht wie Gabriele Henkel,
es aber nicht ist. „Darling", sagt diese Frau, „Berlin ist einfach
wundervoll ... ein Mythos. Diese Energie, spüren Sie nicht
diese Energie? Die Energie des Unfertigen ... Ja, es ist die
Schwangerschaft der Stadt ..."

Und sie quatscht und quatscht weiter ... „Vergessen Sie London.
London ist versnobbt und totlangweilig."

Inzwischen hat sich eine Traube von Menschen um die Berlin-
Anbeterin gebildet. „New York", sagt jemand. Ein Mann, der
tatsächlich nichts unter seinem Jackett trägt, nur seine nackte
Brust, er sagt: „New York gab es einmal. Ja, die alten Village-
Zeiten. Die ganzen USA-Künstler sind doch jetzt in Mitte."
Inzwischen führt ein Medienprofessor, gebürtiger Essener,
das Wort. Er sagt: „Das Einzigartige an Berlin ist, dass du ein
Vielfach-Mensch sein kannst, 20 verschiedene Leute mit 20
verschiedenen Freundeskreisen, keiner überkreuzt sich."

Man ist schließlich der Meinung, dass man ein Prenzlauer-
Berg-Mensch sein kann, ein Friedrichshain-Mensch, ein
Hackesche-Höfe-Mensch, ein Borchardt-Mensch, ein
Kir-Royal-Mensch, ein Currywurst-Mensch.

Ich denke täglich daran, aus Berlin zu verschwinden, um ein
Einfach-Mensch zu werden.
Ein Einfach-Mensch, wo der Hahn kräht, der Fischer aufs Meer
fährt, der Bäcker sein Brot backt. Berlin wird verrückt, ich will
nicht dabei sein.

Herzlichst
Franz Josef Wagner

PS: Neunzehn Jahre lebe ich in Berlin, neunzehn Jahre mit einem
Flugticket im Kopf, neunzehn Jahre komm' ich nicht aus Berlin
weg. Neunzehn Jahre will ich an hitzeflimmernden Feldwegen
Blumen pflücken, auf einem zugefrorenen Gebirgssee angeln, in
der Wüste Gobi meditieren. Was hält mich davon ab, die Umzugs-
kartons zu bestellen? Es ist, ich muss es eingestehen, die Droge
des Verpassens, es ist die Sucht, in Berlin zu bleiben. Du sagst
eine Einladung ab – und schwups schnappst du dir ein Taxi und
fährst dahin. Was ist es, wonach man Ausschau hält? Es ist die
Stadt der Menschen, das Wunderland.

Dear Berlin,

To be perfectly honest, I'm thinking about leaving you for the
mountains or the coast. I just can't stand today's Berliners,
whose frantic, sweat-beaded brows are focused on one thing
above all else: being there. And I do mean everywhere, right
down to the piddliest gallery opening. I don't want to call any-
one out by name, but I've seen Ms. H. (literature), Mr. R. (art),
Mr. N. (journalism), Mr. A. (cuisine), Dr. S. (politics), and Mr. W.
(beauty, hairstyles) about a zillion times in the last two weeks.
I know how they smell, the blather they'll pass off as conversation.
They're all driving me nuts with their bliss in Berlin.

Listen to their twaddle for yourself: we are at yet another
endless cocktail party. The photographer C. is exhibiting his
work at Fasanenstraße XY. The crowd is mostly women
and homosexuals. "Darling," says a woman who looks like
Gabriele Henkel, but isn't actually her. "Darling," this woman
says, "Berlin is simply wonderful…a myth. The energy, can't
you just feel the energy? The energy of things unfinished—
yes, it's like the whole city is positively pregnant."

And she prattles on and on…"Forget London. London is snobby
and deadly boring."

A small knot of people has gathered around the Berlin
worshipper. "New York," someone says. A man wearing a suit
jacket with absolutely nothing under it, other than his bare
chest, says, "It used to be New York. Yeah, the old Village
days. But now all the American artists are right here in Mitte."
Now a media professor, a native of Essen, speaks up. He says,
"The thing about Berlin is, you can be a man of many faces,
twenty different men moving in twenty different circles, and
there's never any overlap."

The group comes to the conclusion that you can be a
Prenzlauer Berg man, a Friedrichshain man, a Hackesche Höfe
man, a Borchardt man, a Kir Royal man, a currywurst man.

Every day, I think about leaving Berlin forever so I can become
an ordinary man.
An ordinary man in a place where the cock crows, the fishermen
head out to sea each morning, and the baker bakes his bread.
Berlin is going completely off its rocker, so just count me out.

Warmest regards,
Franz Josef Wagner

P.S. I've lived in Berlin for nineteen years—nineteen years
with a plane ticket in my head—and I still haven't been able
to shake this city. For nineteen years, I've longed to pick
flowers on the side of a country road shimmering with heat,
go ice fishing on a frozen mountain lake, and meditate in
the Gobi desert. So where are my moving boxes, you ask?
I have to admit, it's the drug of missing something, it's that
addiction that keeps me in Berlin. You turn down an invitation
somewhere, and then boom, you're hailing a taxi and going
anyway. What is it that we are looking for? It's the city
of the people, a wonderland.

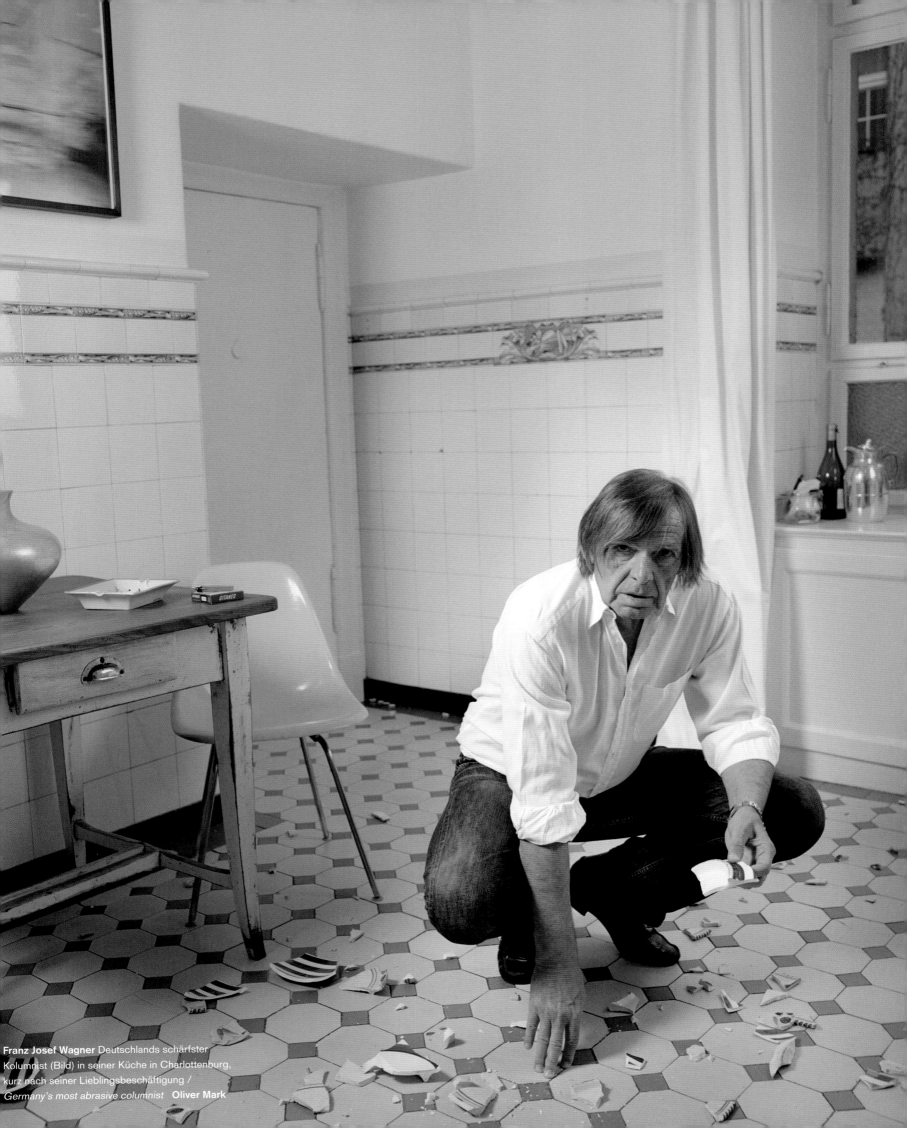

Franz Josef Wagner Deutschlands schärfster
Kolumnist (Bild) in seiner Küche in Charlottenburg,
kurz nach seiner Lieblingsbeschäftigung /
Germany's most abrasive columnist Oliver Mark

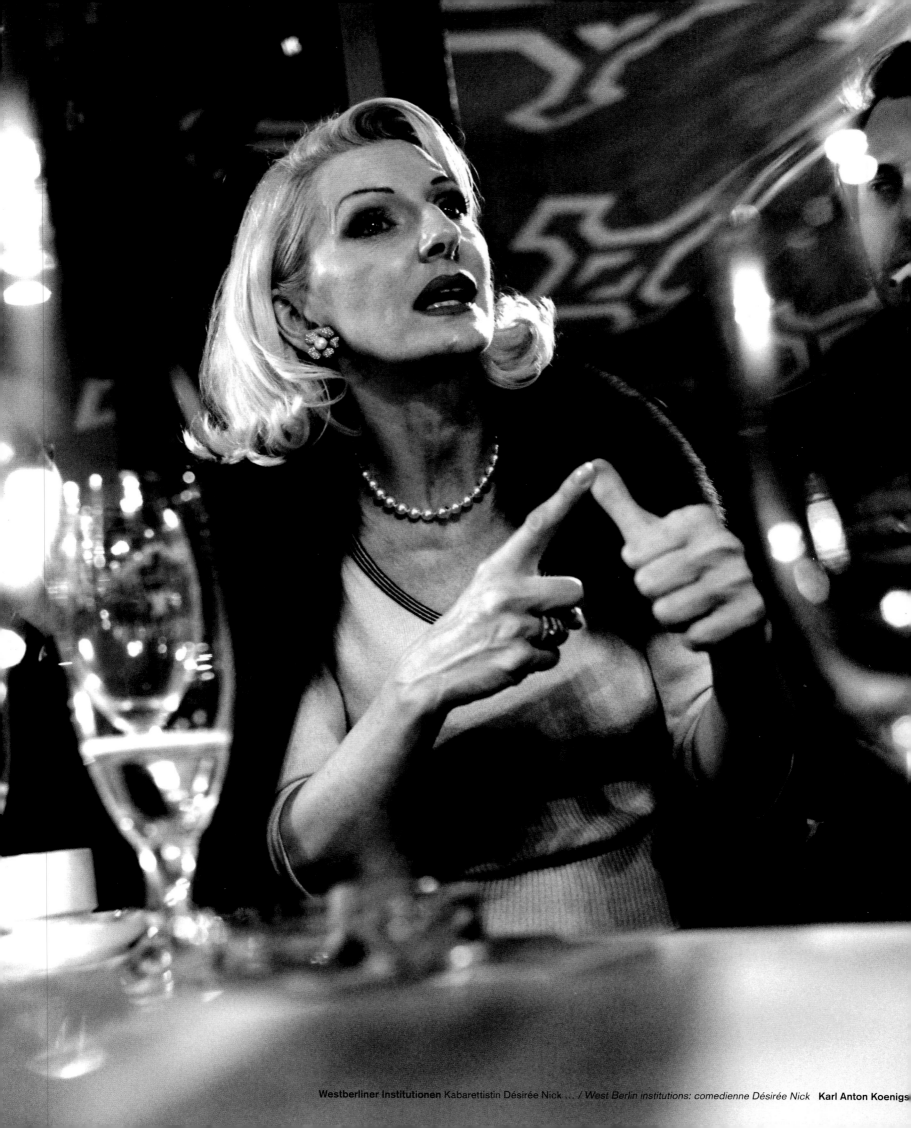

Westberliner Institutionen Kabarettistin Désirée Nick ... / West Berlin institutions: comedienne Désirée Nick **Karl Anton Koenigs**

Mit der Volksbühne hat Frank Castorf
das Theater in Deutschland revolutioniert /
*Frank Castorf revolutionized German
theater with the Volksbühne* **Daniel Biskup**

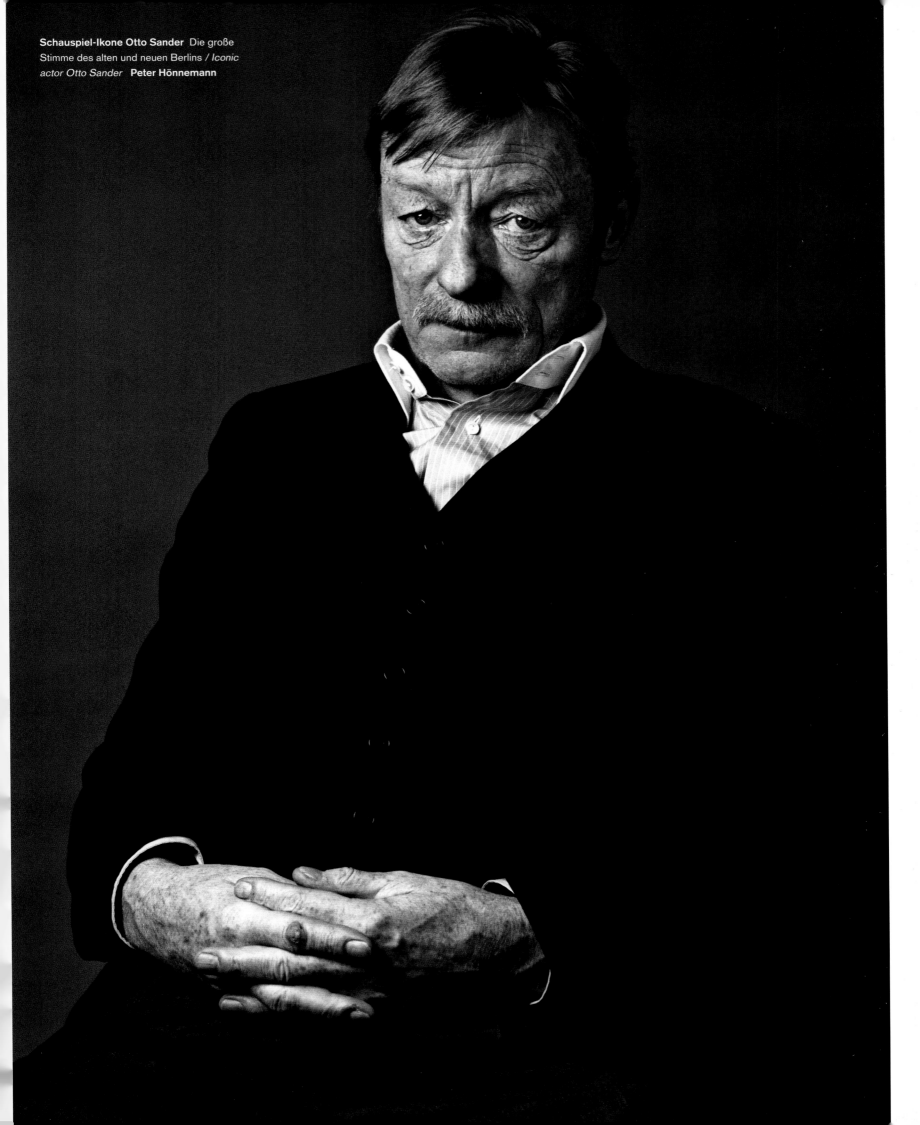

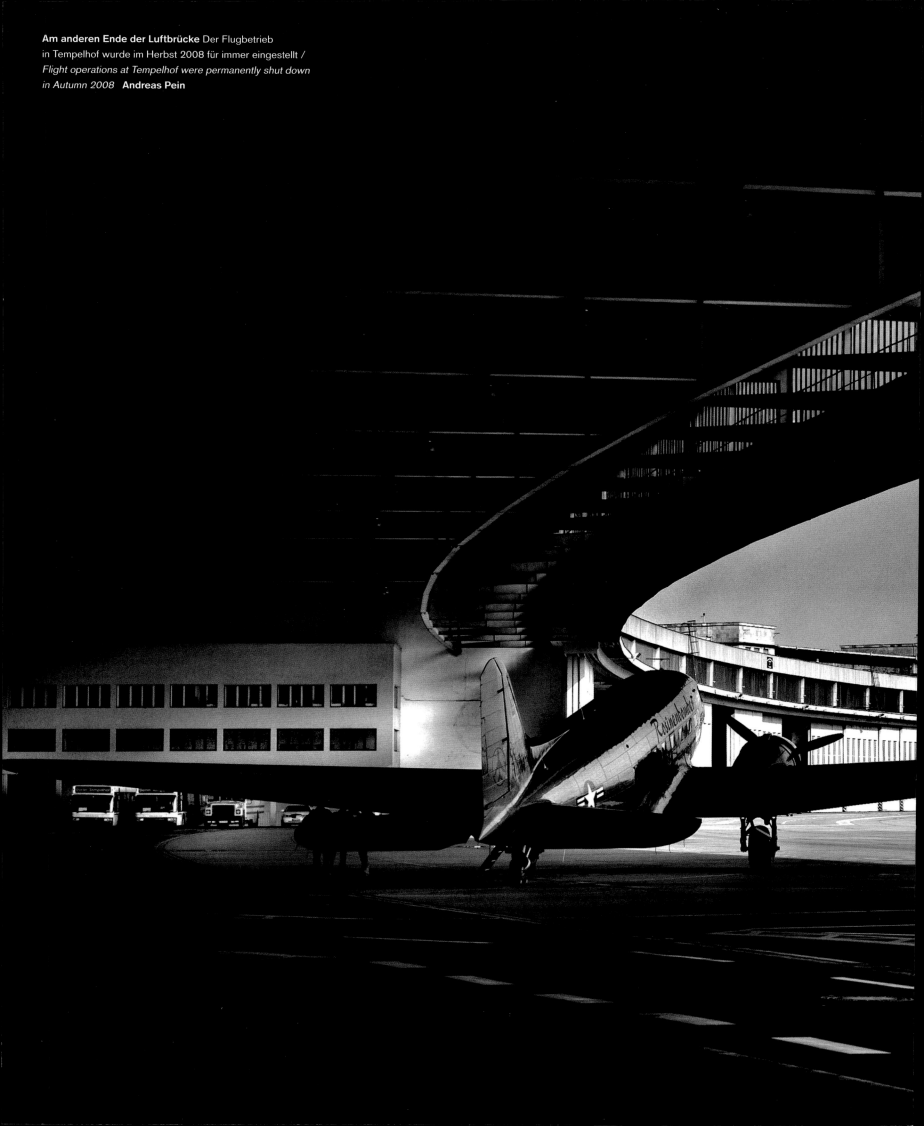

Am anderen Ende der Luftbrücke Der Flugbetrieb
in Tempelhof wurde im Herbst 2008 für immer eingestellt /
*Flight operations at Tempelhof were permanently shut down
in Autumn 2008* **Andreas Pein**

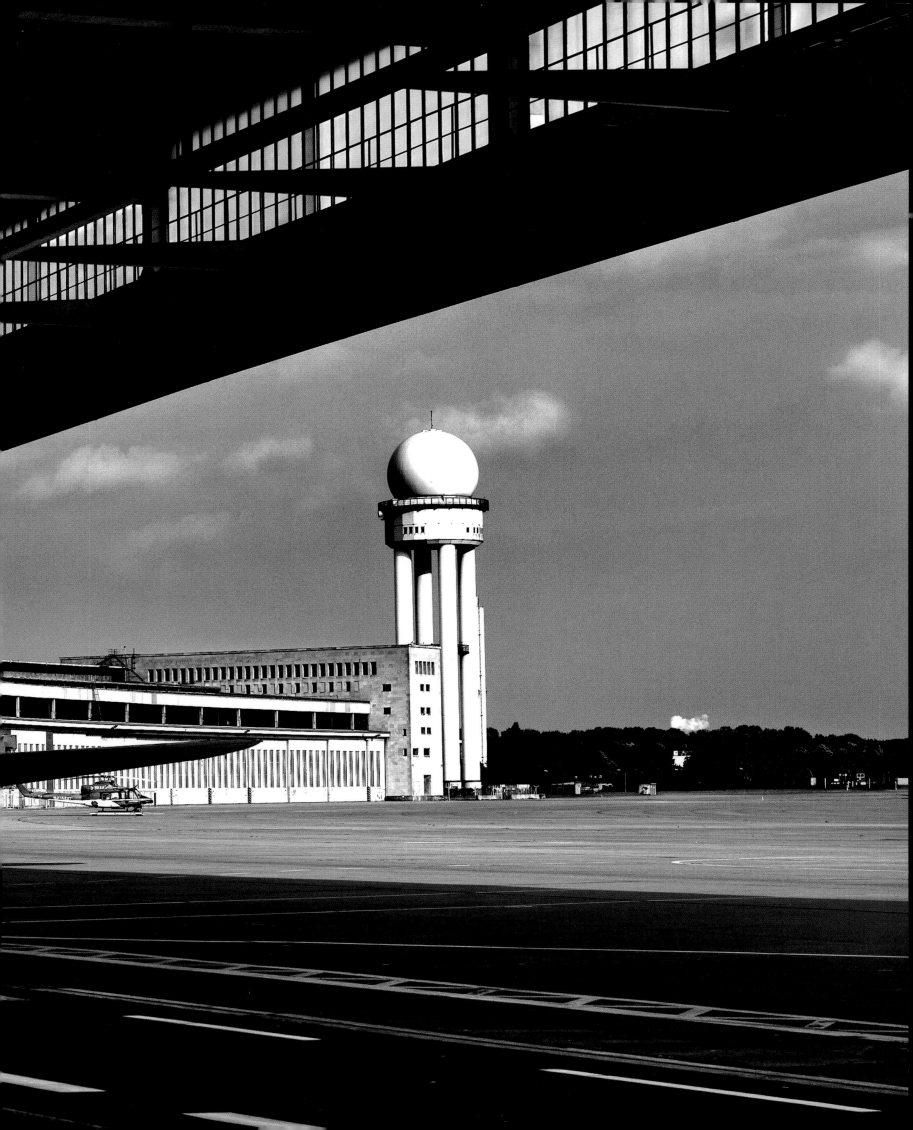

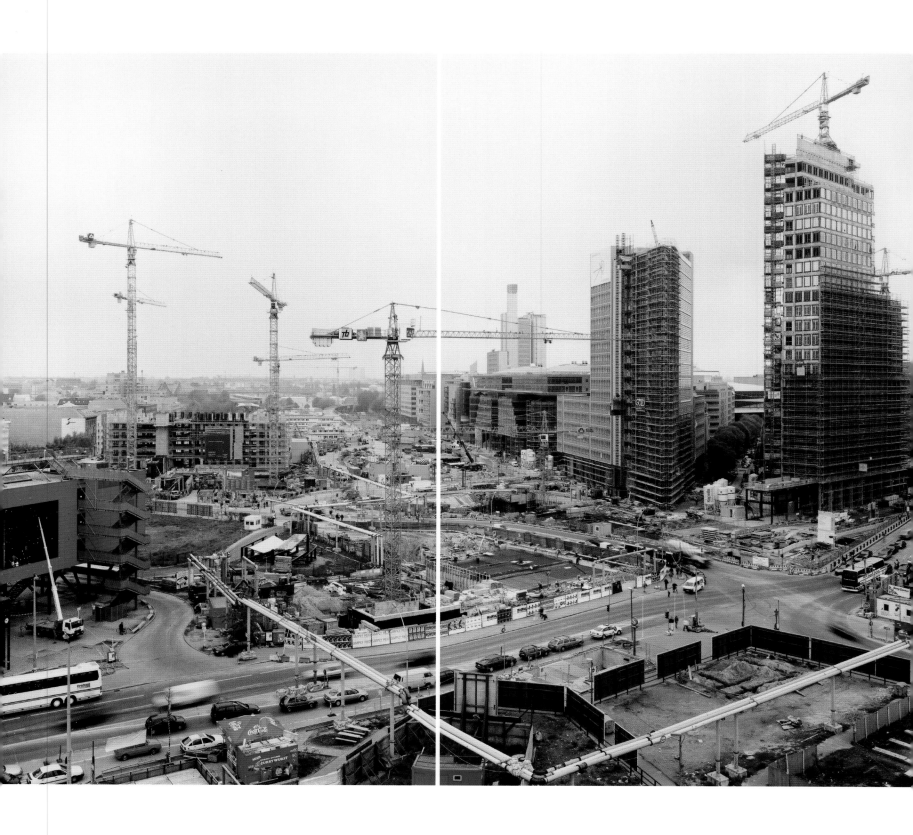

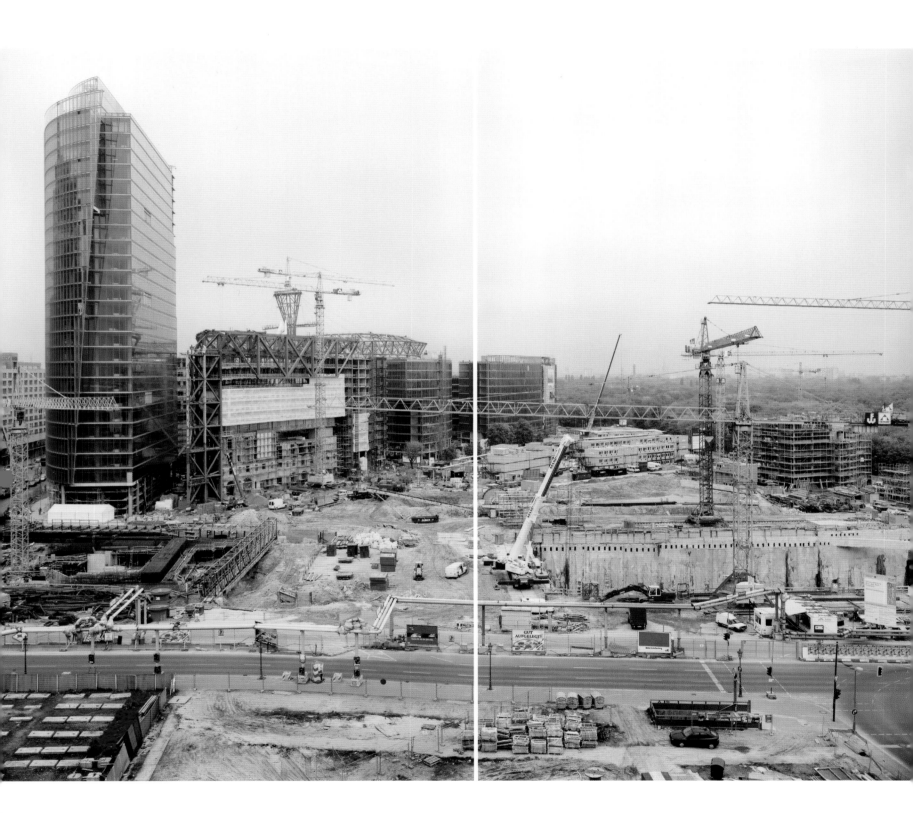

Der Blick sagt „Großstadt" Potsdamer Platz, 1999: Europas verkehrsreichster Punkt in den 20ern, größte innerstädtische Baustelle in den 90ern, heute das Zentrum des wiedervereinten Berlins mit Bauten von Renzo Piano, Richard Rogers, Hans Kollhoff und Helmut ahn / *Potsdamer Platz, which was Europe's largest inner-city construction site in 1999, is now the center of Berlin* **Frank Thiel**

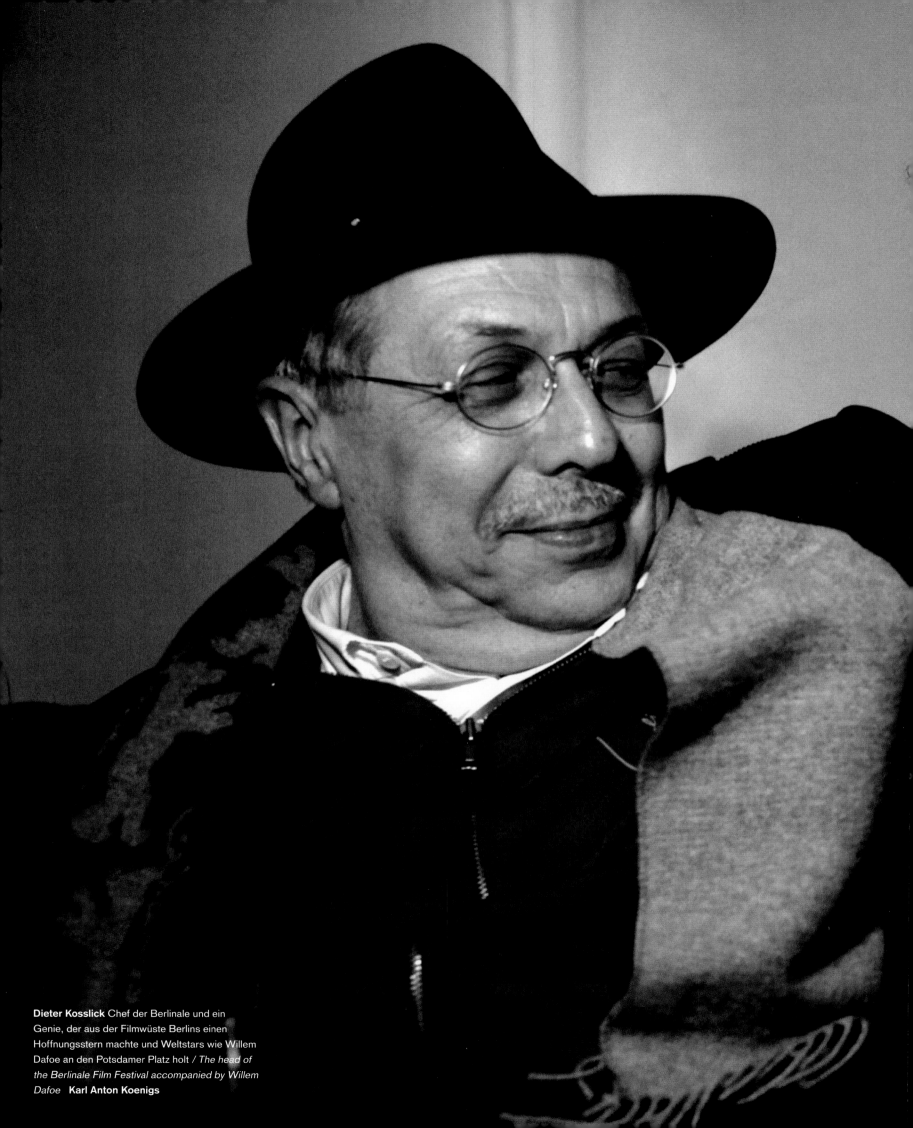

Dieter Kosslick Chef der Berlinale und ein
Genie, der aus der Filmwüste Berlins einen
Hoffnungsstern machte und Weltstars wie Willem
Dafoe an den Potsdamer Platz holt / *The head of
the Berlinale Film Festival accompanied by Willem
Dafoe* **Karl Anton Koenigs**

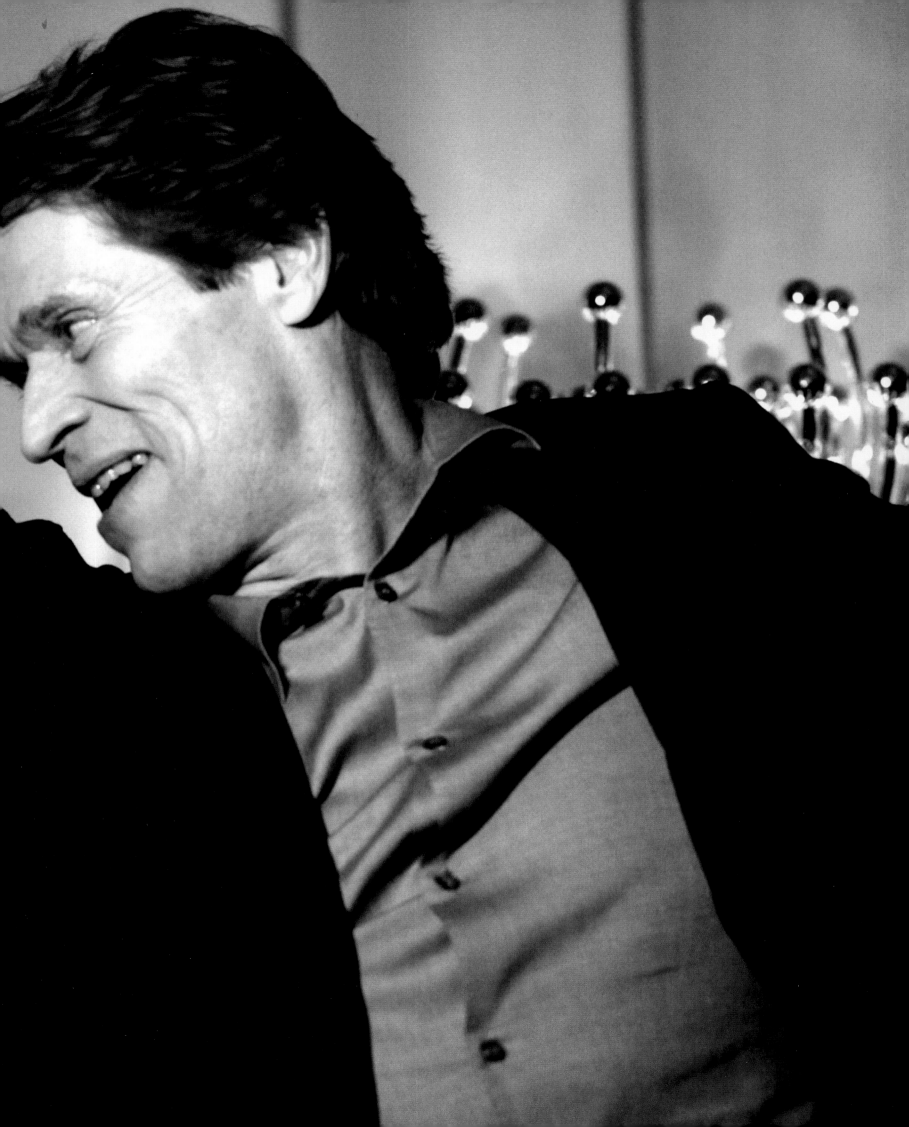

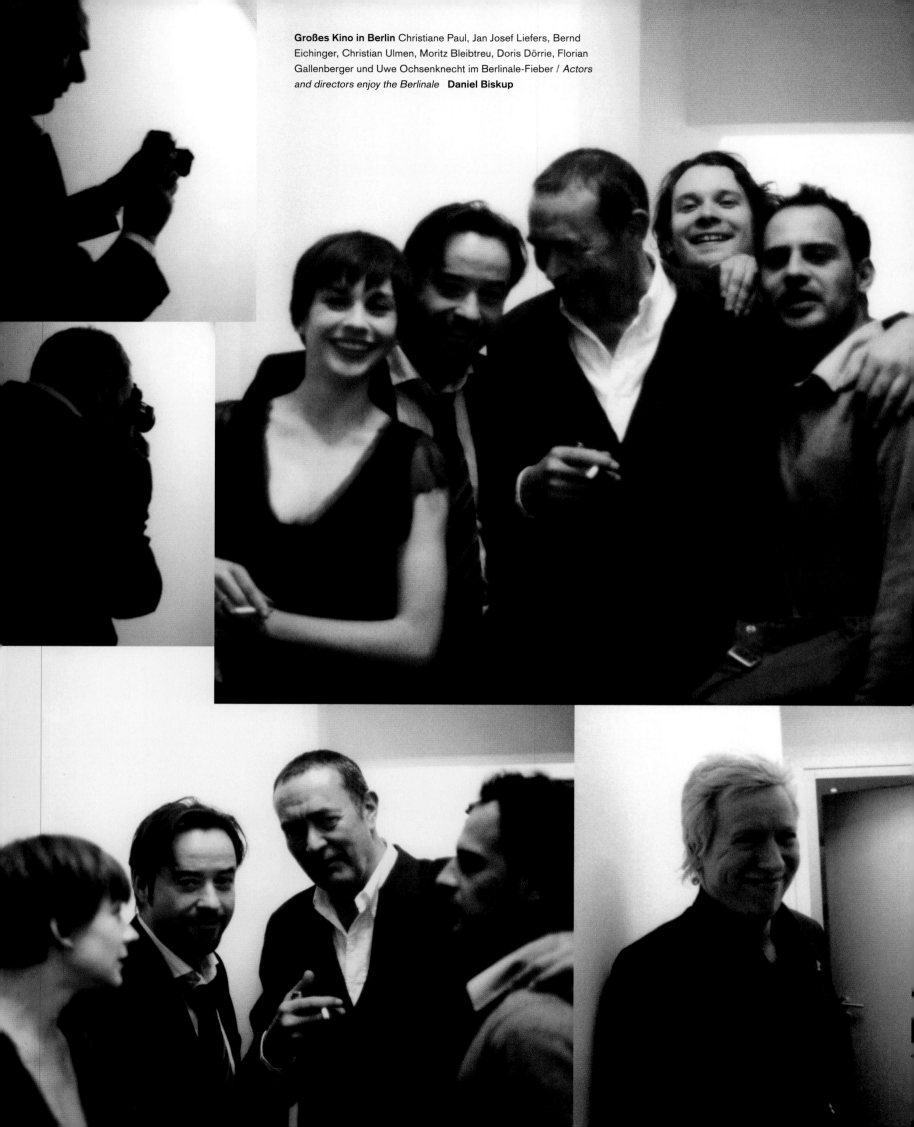

Großes Kino in Berlin Christiane Paul, Jan Josef Liefers, Bernd Eichinger, Christian Ulmen, Moritz Bleibtreu, Doris Dörrie, Florian Gallenberger und Uwe Ochsenknecht im Berlinale-Fieber / *Actors and directors enjoy the Berlinale* **Daniel Biskup**

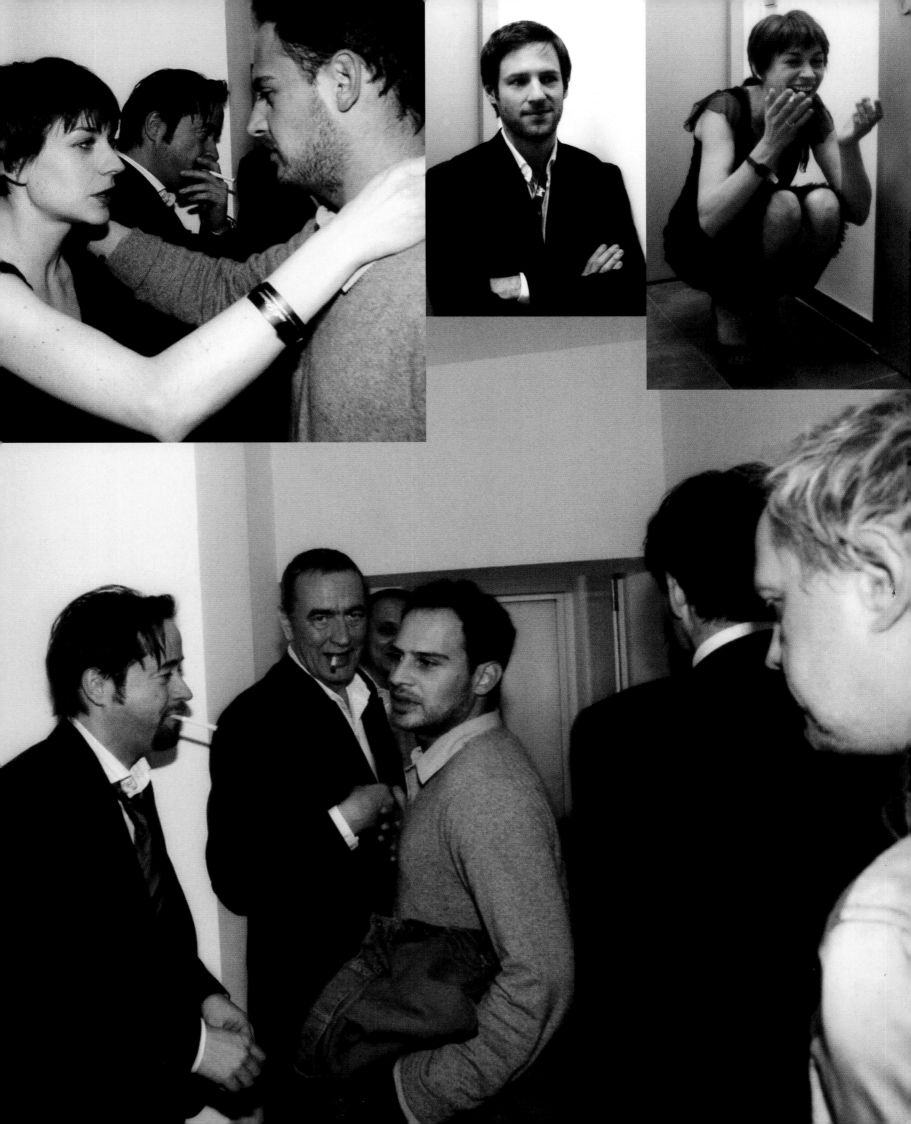

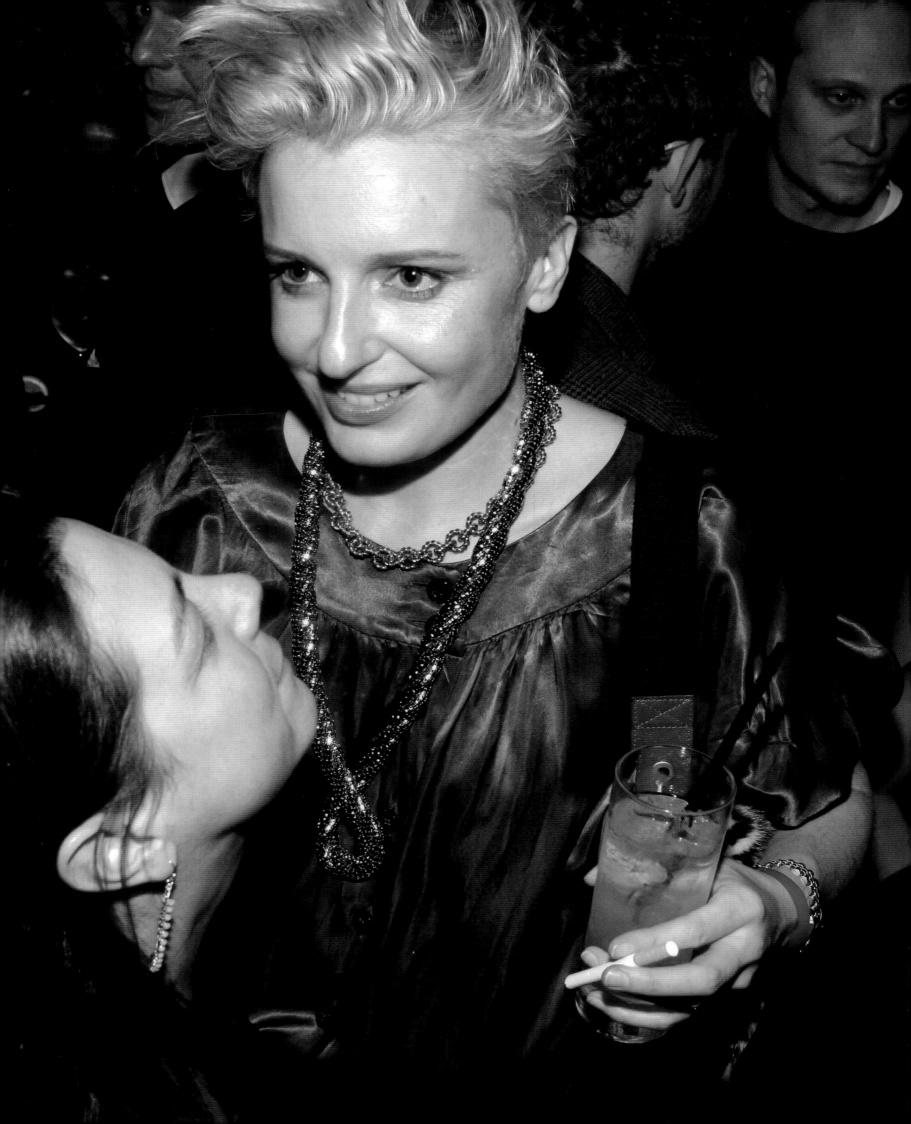

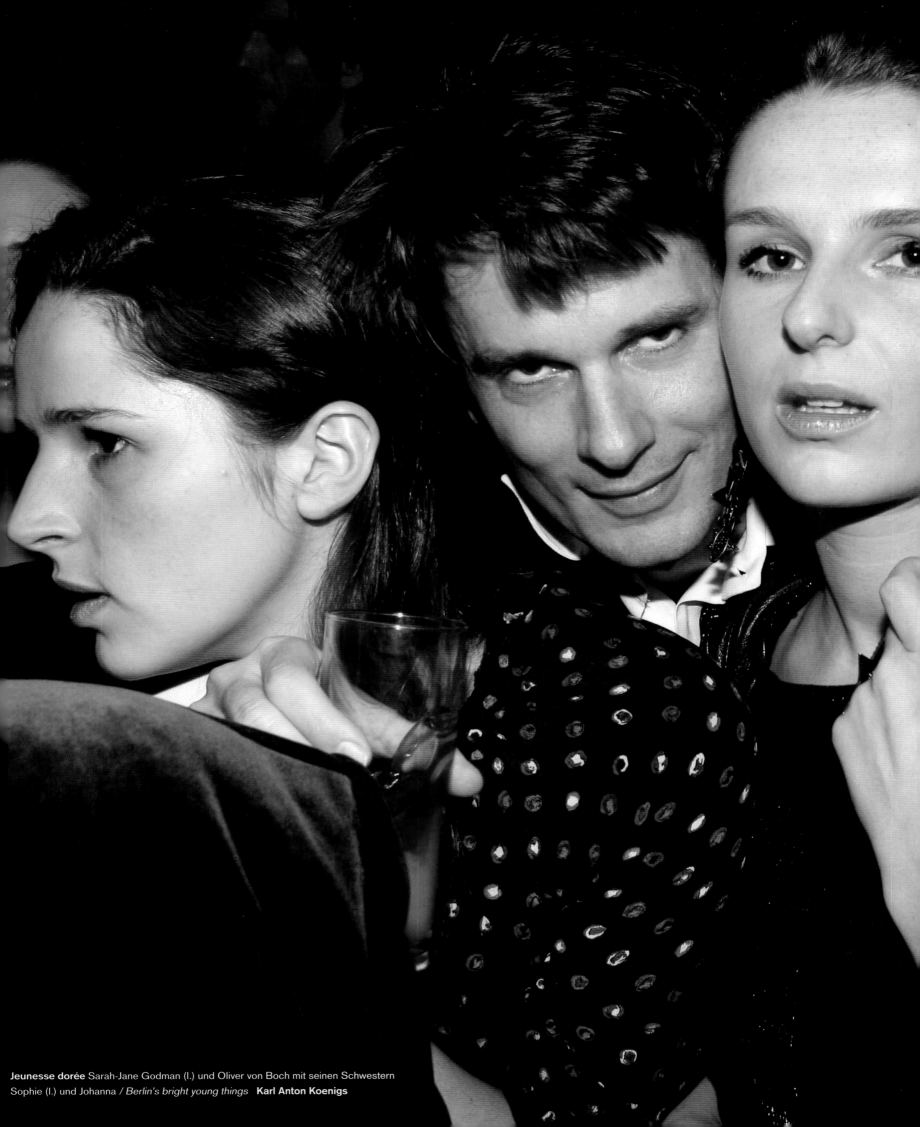

Jeunesse dorée Sarah-Jane Godman (l.) und Oliver von Boch mit seinen Schwestern Sophie (l.) und Johanna / *Berlin's bright young things* **Karl Anton Koenigs**

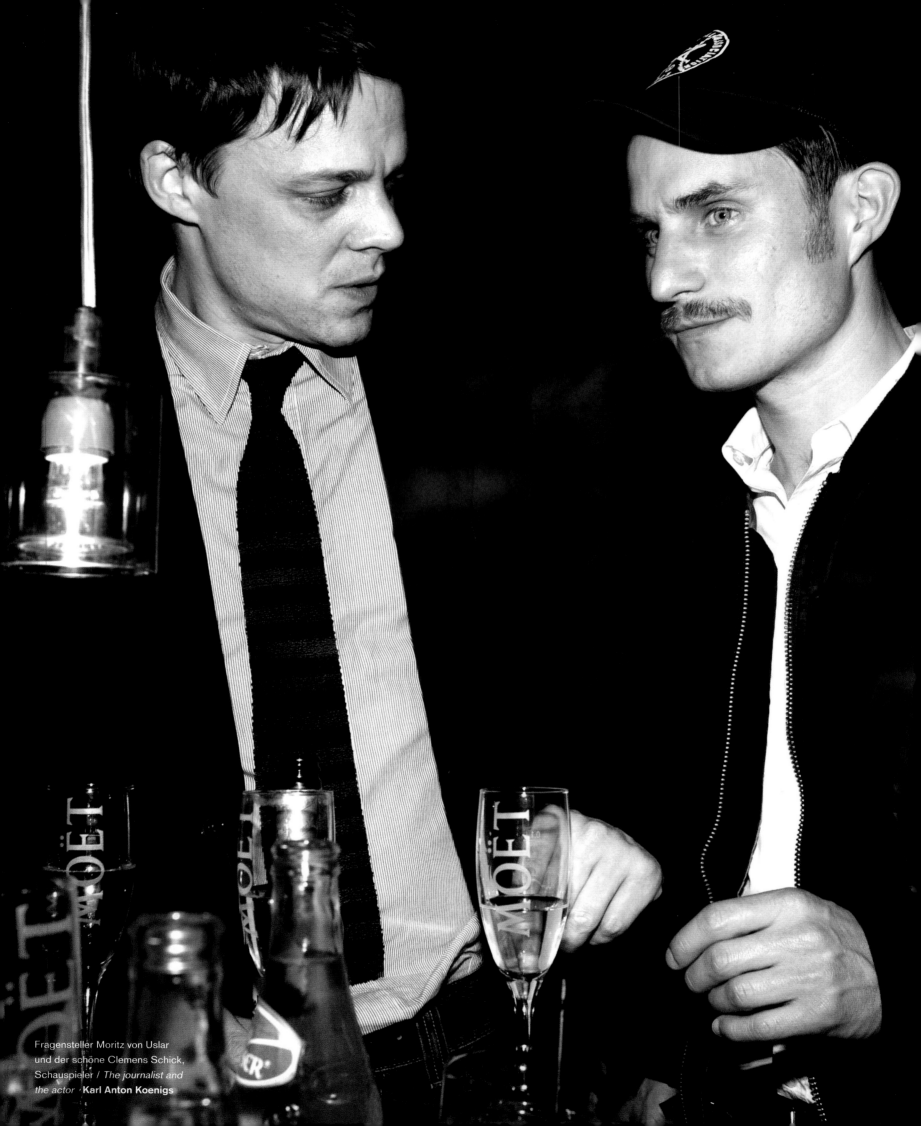

Fragensteller Moritz von Uslar
und der schöne Clemens Schick,
Schauspieler / *The journalist and*
the actor · Karl Anton Koenigs

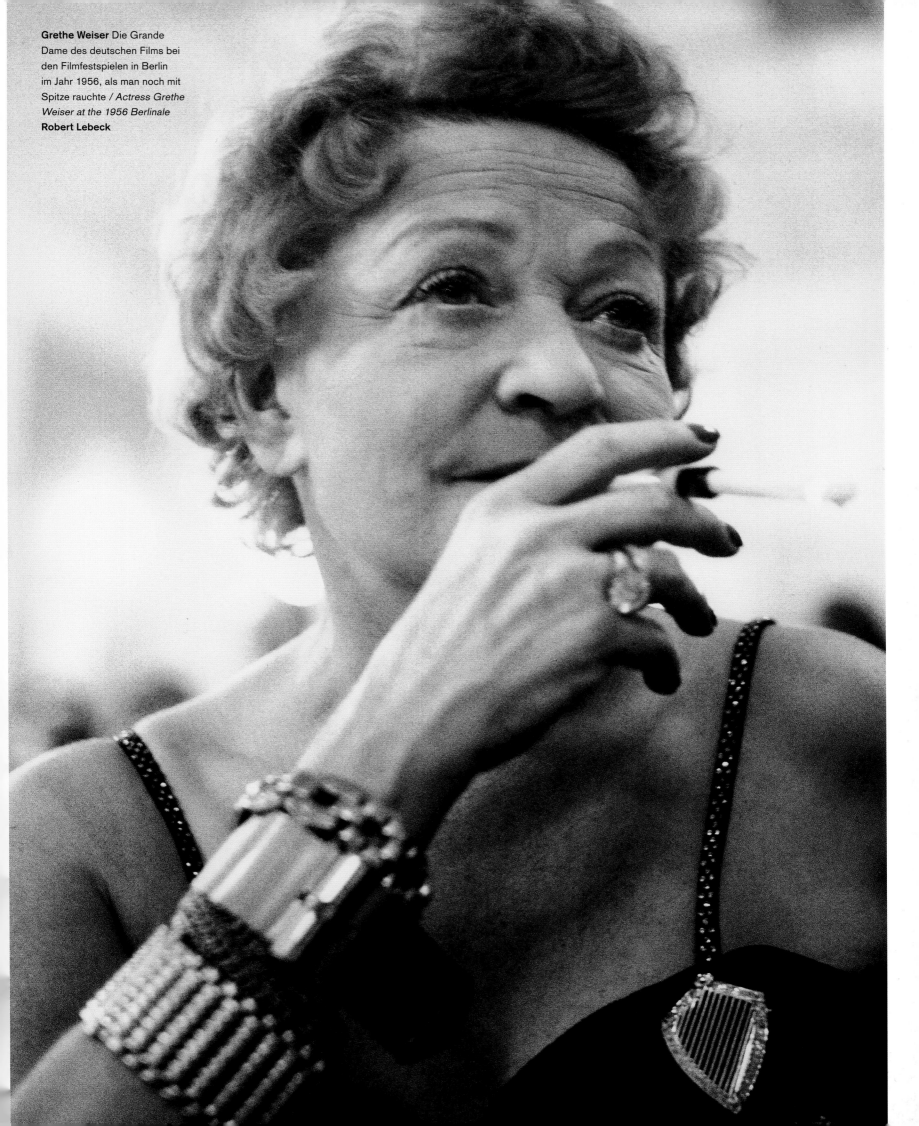

Grethe Weiser Die Grande Dame des deutschen Films bei den Filmfestspielen in Berlin im Jahr 1956, als man noch mit Spitze rauchte / *Actress Grethe Weiser at the 1956 Berlinale* **Robert Lebeck**

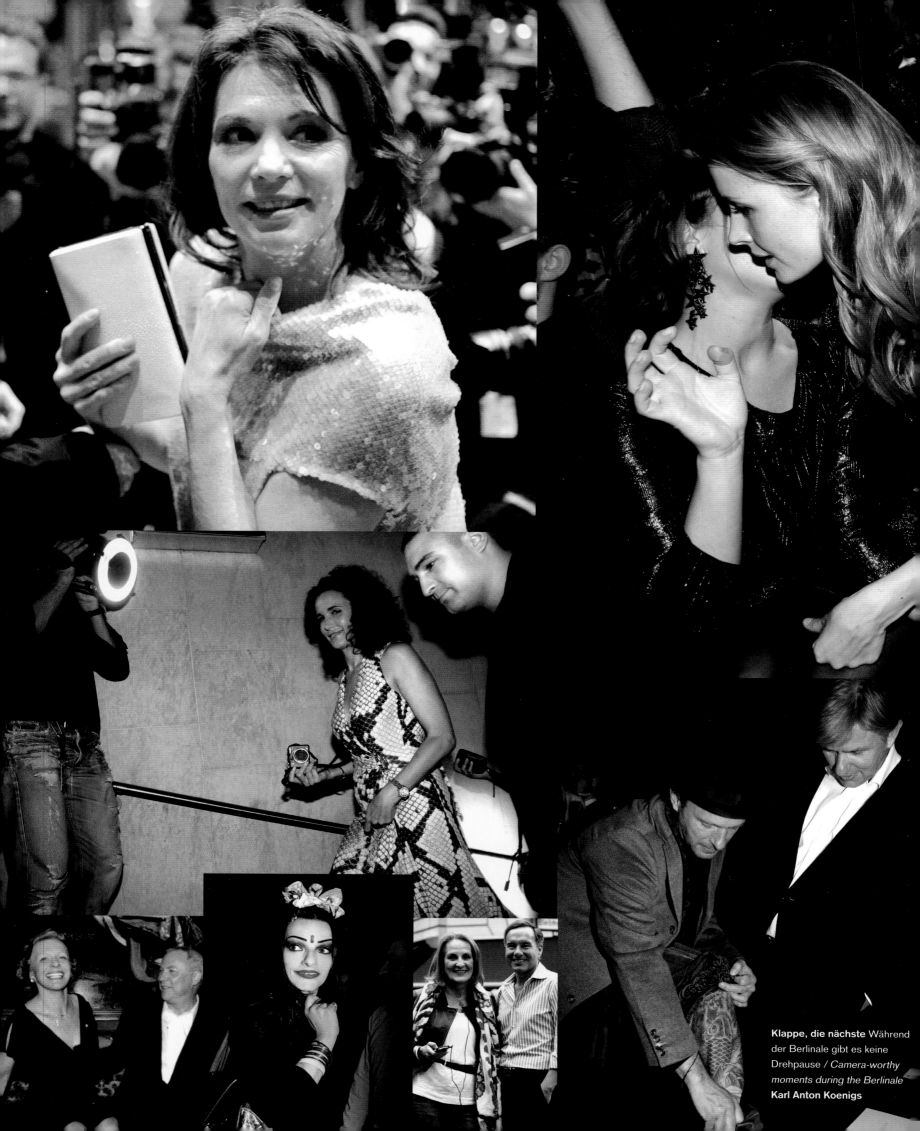

Klappe, die nächste Während der Berlinale gibt es keine Drehpause / *Camera-worthy moments during the Berlinale* **Karl Anton Koenigs**

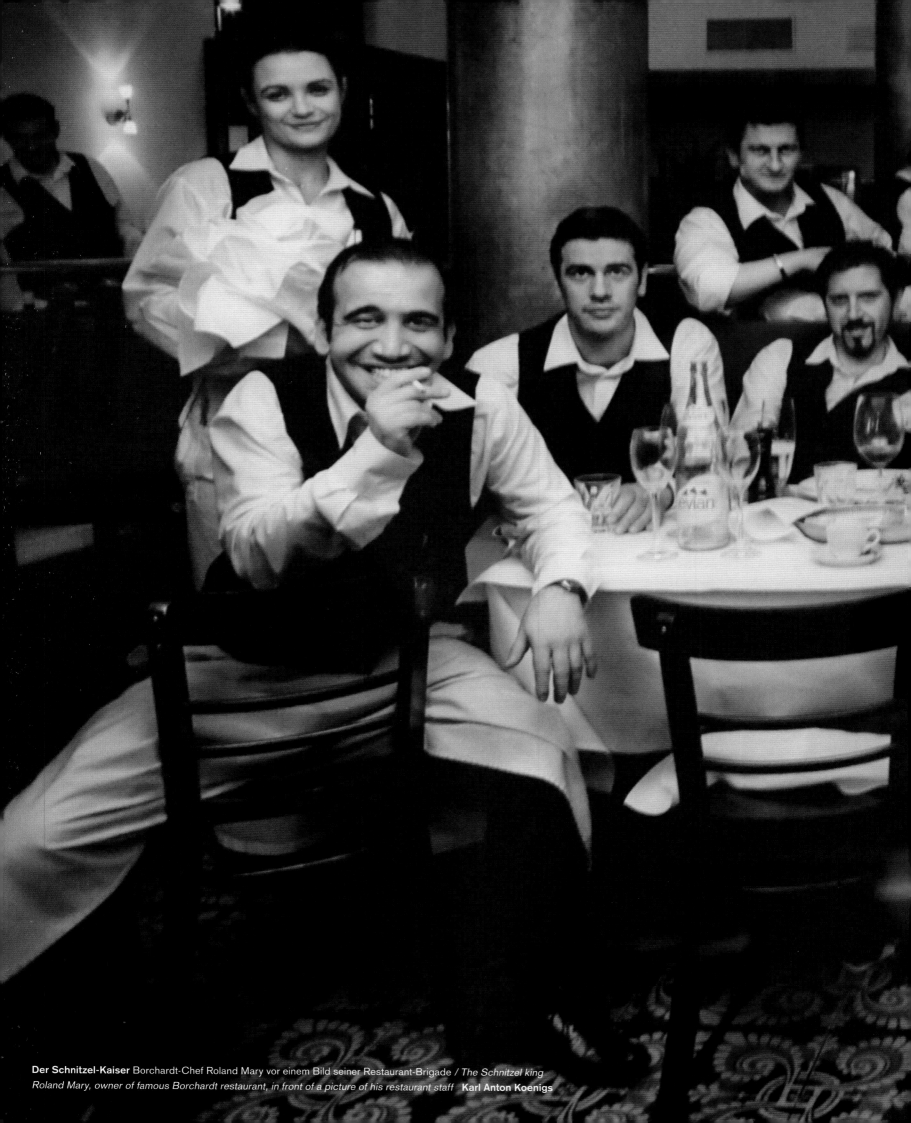

Der Schnitzel-Kaiser Borchardt-Chef Roland Mary vor einem Bild seiner Restaurant-Brigade / *The Schnitzel king Roland Mary, owner of famous Borchardt restaurant, in front of a picture of his restaurant staff* **Karl Anton Koenigs**

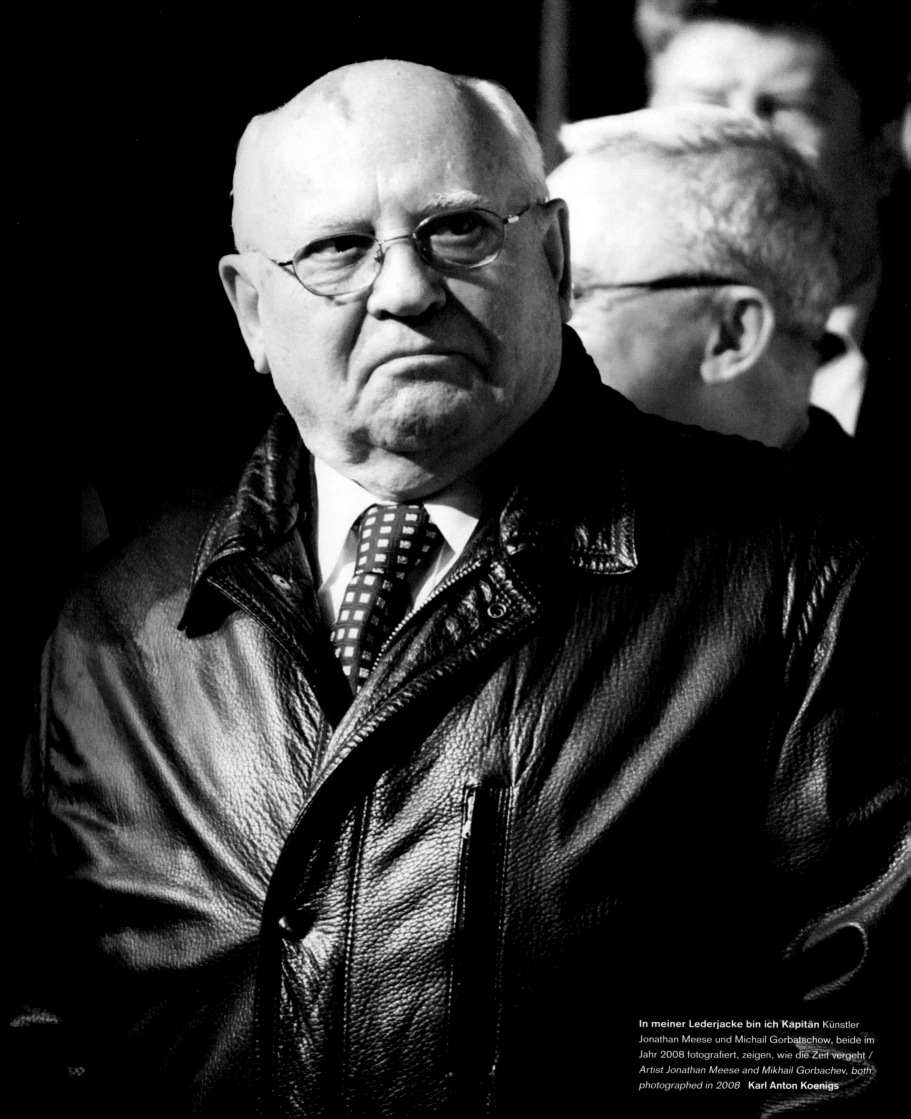

In meiner Lederjacke bin ich Kapitän Künstler Jonathan Meese und Michail Gorbatschow, beide im Jahr 2008 fotografiert, zeigen, wie die Zeit vergeht / *Artist Jonathan Meese and Mikhail Gorbachev, both photographed in 2008* **Karl Anton Koenigs**

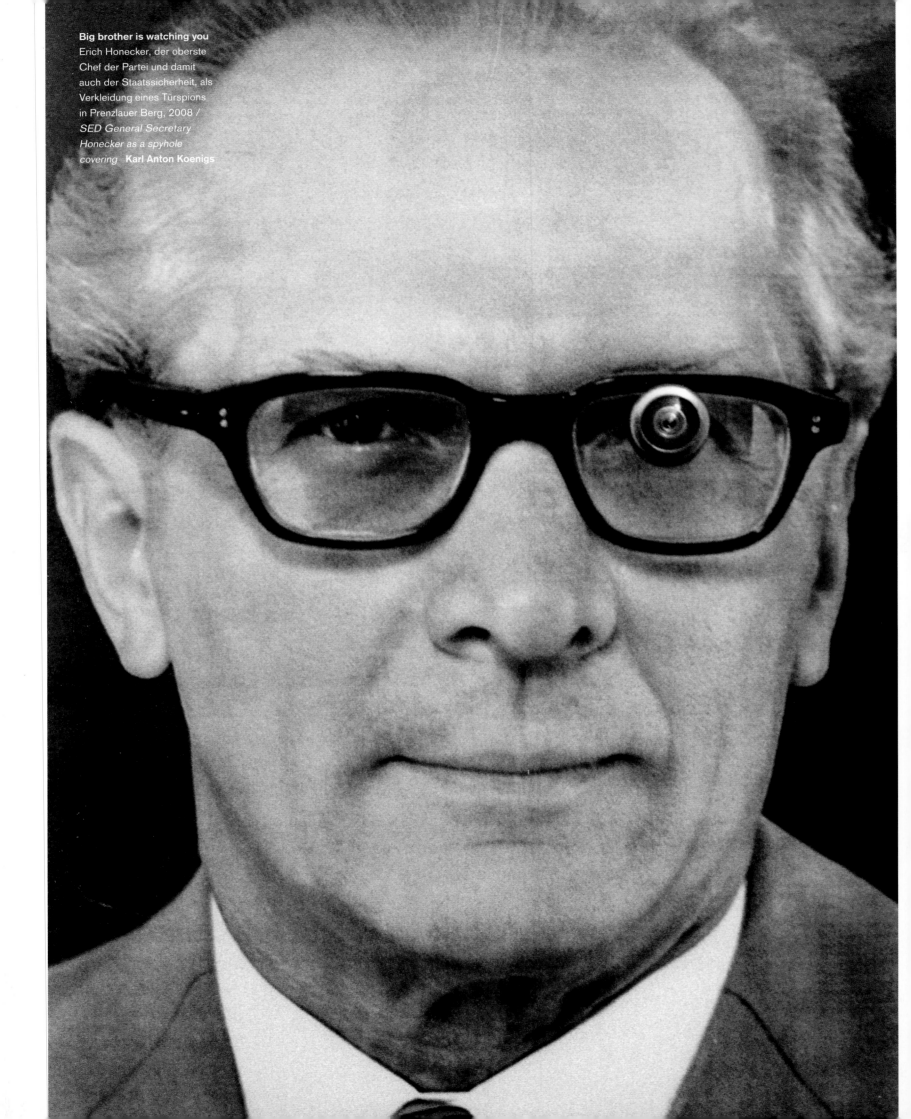

Big brother is watching you
Erich Honecker, der oberste
Chef der Partei und damit
auch der Staatssicherheit, als
Verkleidung eines Türspions
in Prenzlauer Berg, 2008 /
SED General Secretary
Honecker as a spyhole
covering **Karl Anton Koenigs**

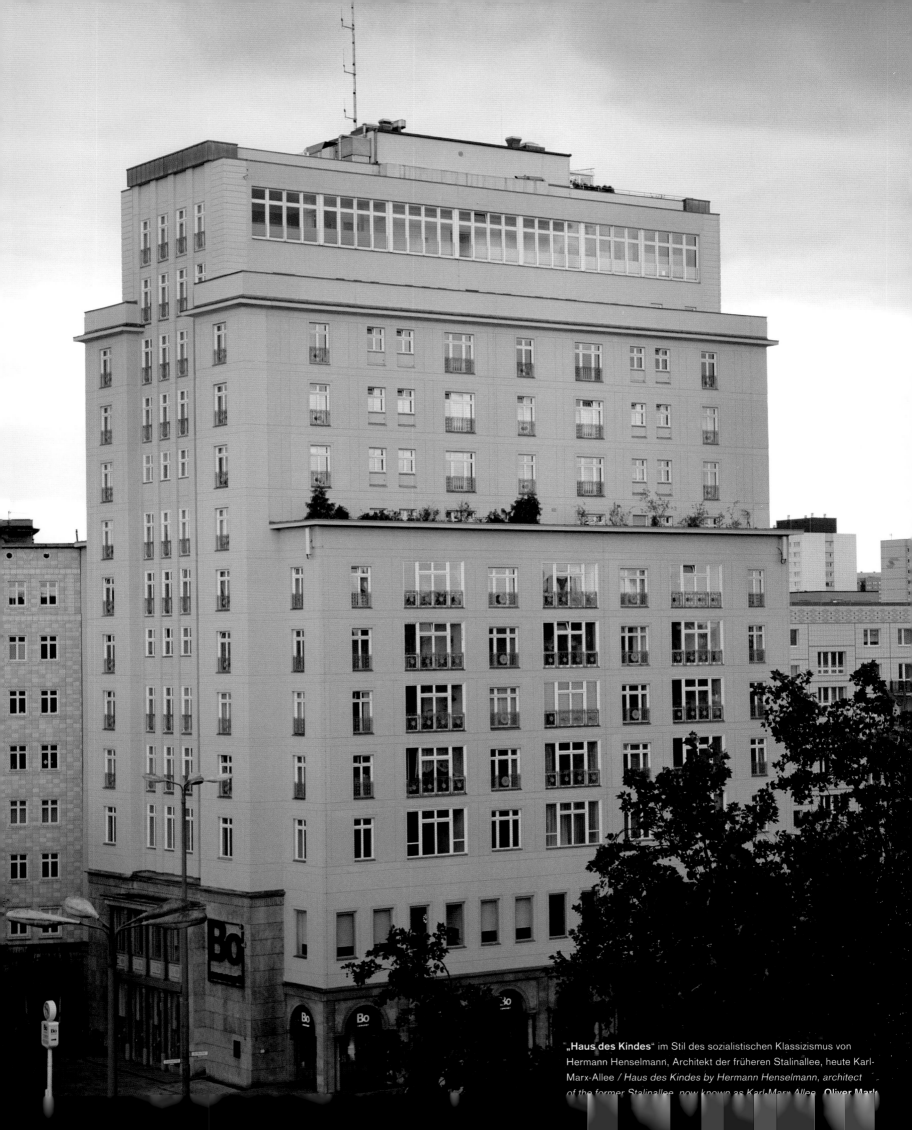

„**Haus des Kindes**" im Stil des sozialistischen Klassizismus von Hermann Henselmann, Architekt der früheren Stalinallee, heute Karl-Marx-Allee / *Haus des Kindes by Hermann Henselmann, architect of the former Stalinallee, now known as Karl-Marx-Allee.* **Oliver Mark**

Berlin-Chic Gerade in den Baudenkmälern
der ehemaligen DDR-Architektur ist ein neuer
großstädtischer Einrichtungsstil erfunden
worden. Landschaftsbild Neuschwanstein III
von Armin Boehm / *In the historical architectural
buildings of the former GDR, of all places, a
new style of urban furnishings has been invented*
Oliver Mark

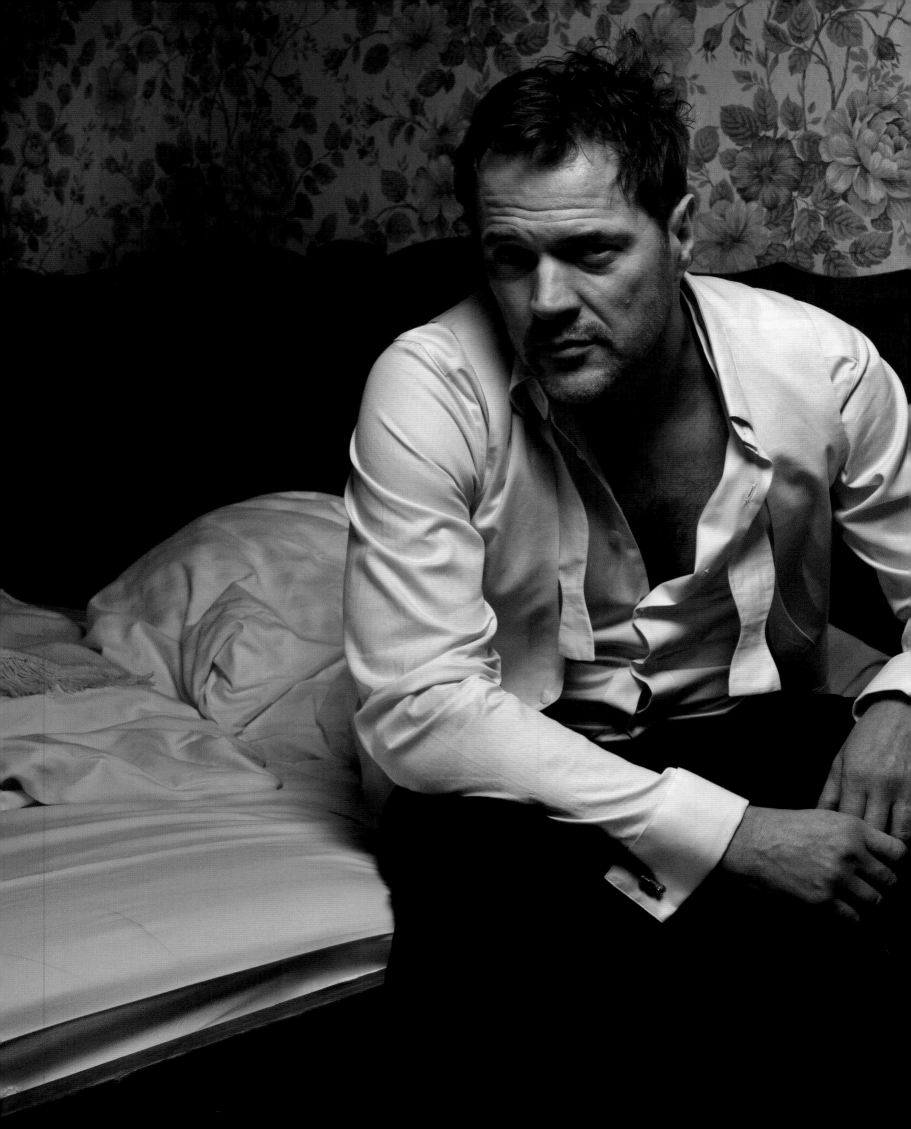

Schauspieler Sebastian Koch („Das Leben der Anderen") in einer Pension / Actor Sebastian Koch ("The Lives of Others") in a guesthouse · **Oliver Mark**

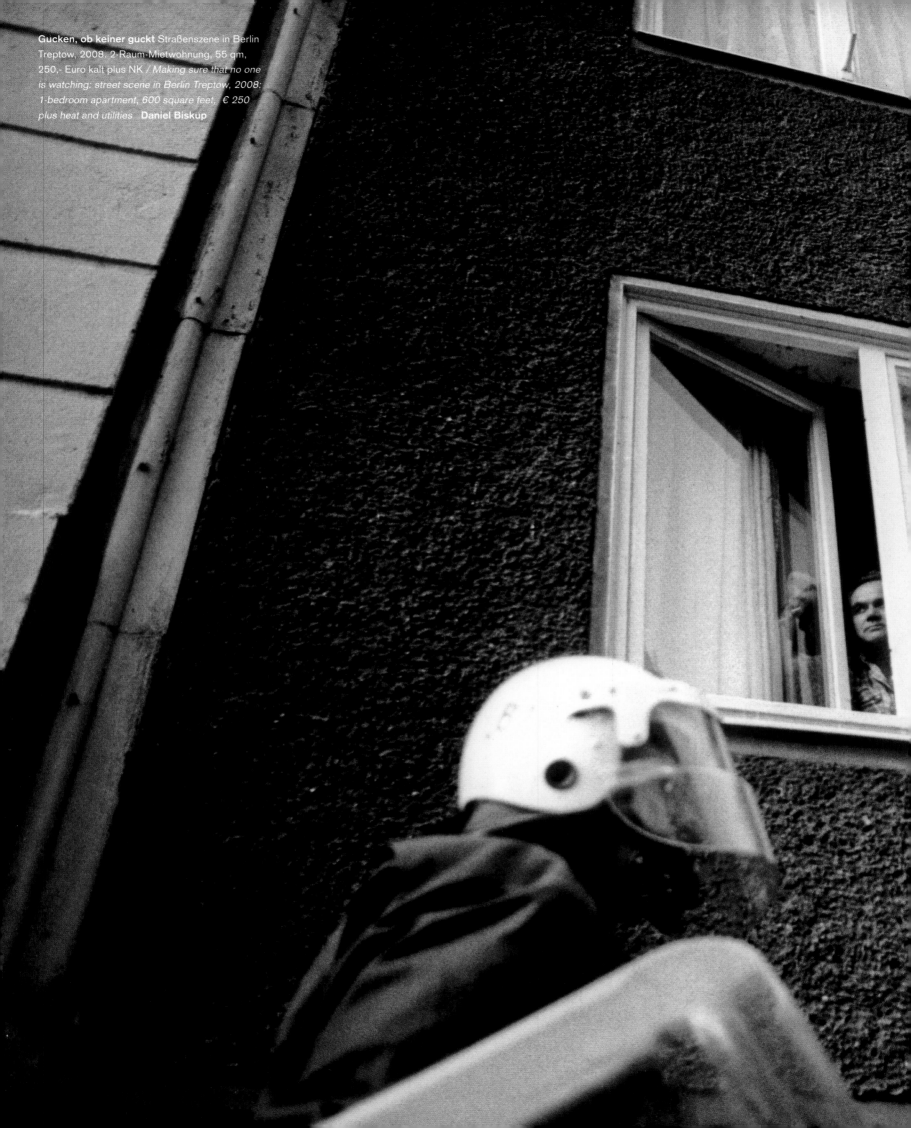

Gucken, ob keiner guckt Straßenszene in Berlin Treptow, 2008. 2-Raum-Mietwohnung, 55 qm, 250,- Euro kalt plus NK / *Making sure that no one is watching: street scene in Berlin Treptow, 2008: 1-bedroom apartment, 600 square feet, € 250 plus heat and utilities* **Daniel Biskup**

In Kunst liegt Wahrheit Friedrich Christian Flick auf dem Weg zu seiner Sammlung im Hamburger Bahnhof / *Friedrich Christian Flick on the way to his collection in the Hamburger Bahnhof* **Daniel Biskup**

Glienicker Brücke in Potsdam – Schauplatz des Kalten Krieges. Hier tauschten Amerikaner und Sowjets ihre Agenten aus, zuletzt den russischen Bürgerrechtler Anatoli Schtscharanski im Februar 1986 / *Glienicker Bridge in Potsdam—scene of the Cold War. Americans and Soviets exchanged their agents here; the last one was Russian human rights activist Anatoli Schtscharanski in February 1986*

Sowjetischer Kontrollpunkt, aufgenommen Mitte der 80er Jahre vom Ministerium für Staatssicherheit (Foto oben) / *Soviet checkpoint, photographed in the mid-'80s by the Ministry for State Security (top)* © Berliner Mauerarchiv
Blick vom Potsdamer Ufer auf die Glienicker Brücke, links der Jungfernsee, rechts die Glienicker Lanke, fotografiert 11. Oktober 2008, 7 Uhr 30 (Foto unten) *View from the Potsdam side of the Glienicker Bridge, taken at 7:30 a.m. on October 11, 2008 (bottom)* **Harf Zimmermann**

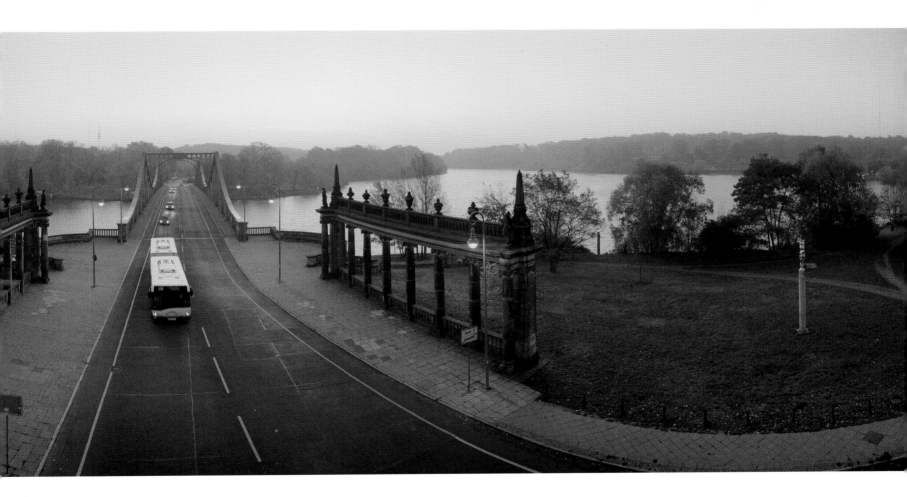

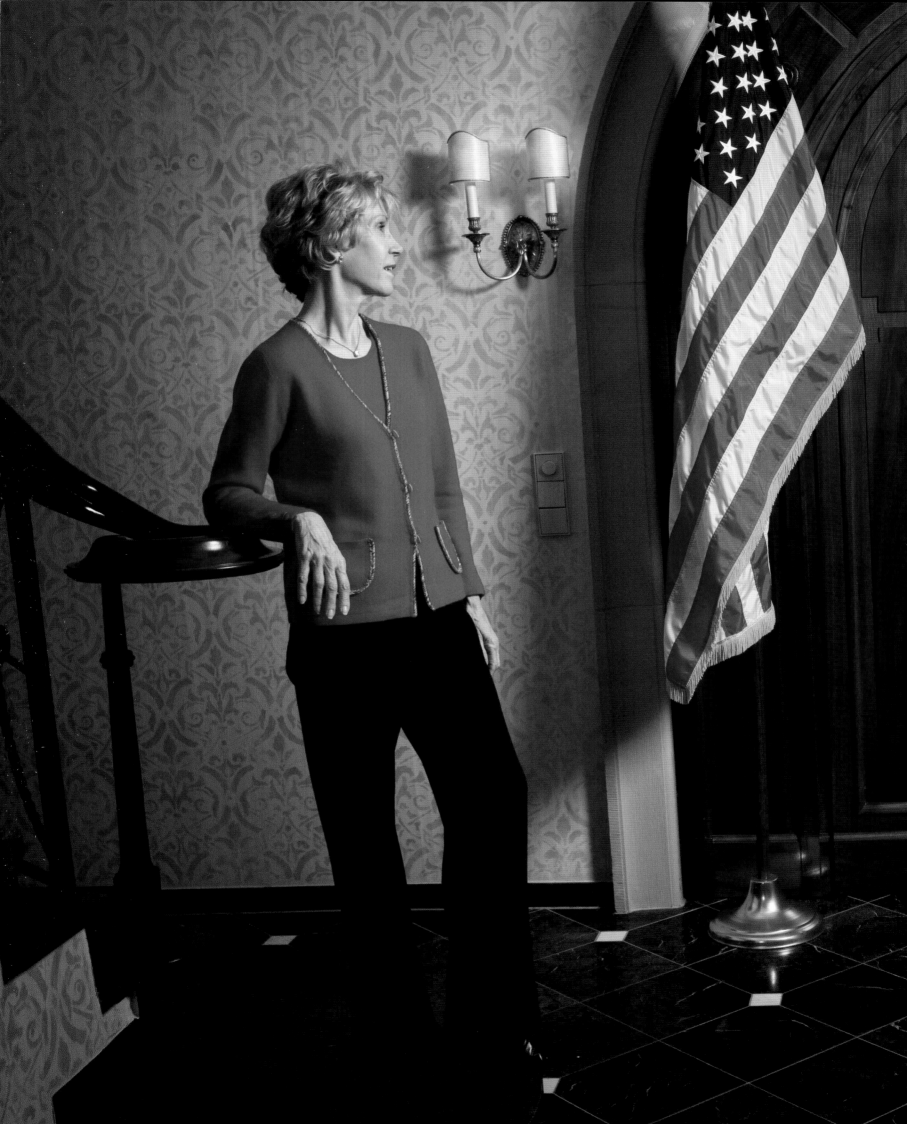

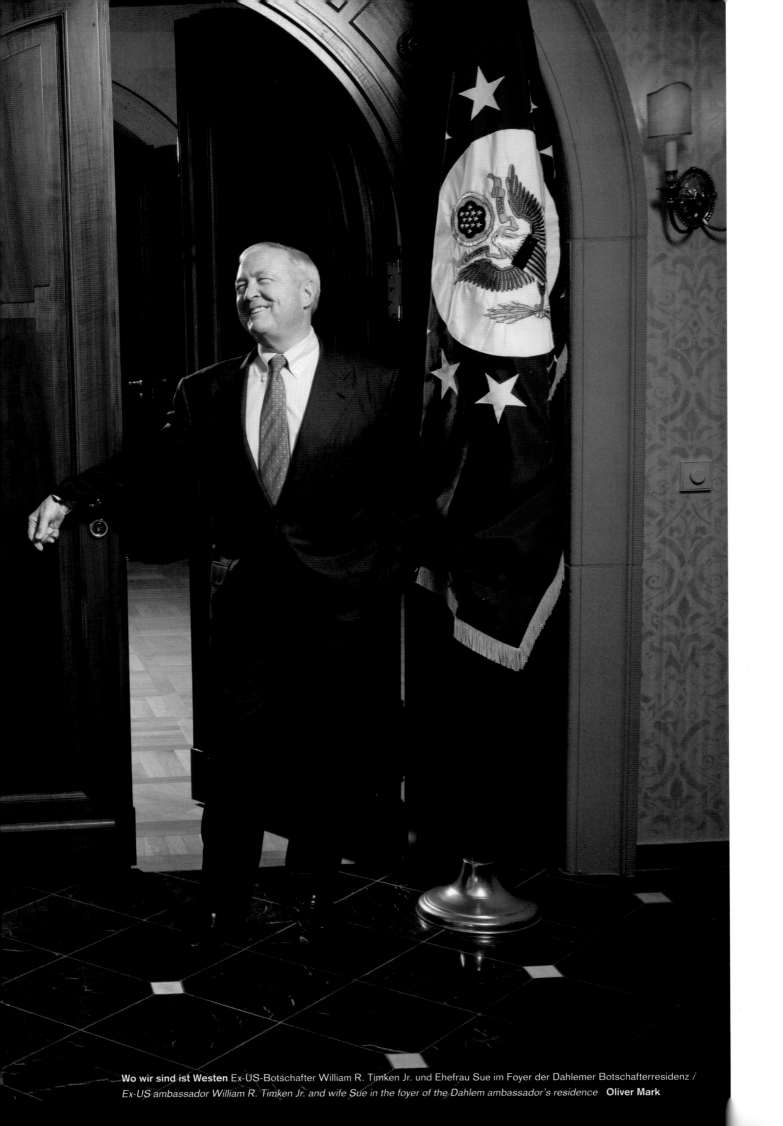

Wo wir sind ist Westen Ex-US-Botschafter William R. Timken Jr. und Ehefrau Sue im Foyer der Dahlemer Botschafterresidenz /
Ex-US ambassador William R. Timken Jr. and wife Sue in the foyer of the Dahlem ambassador's residence **Oliver Mark**

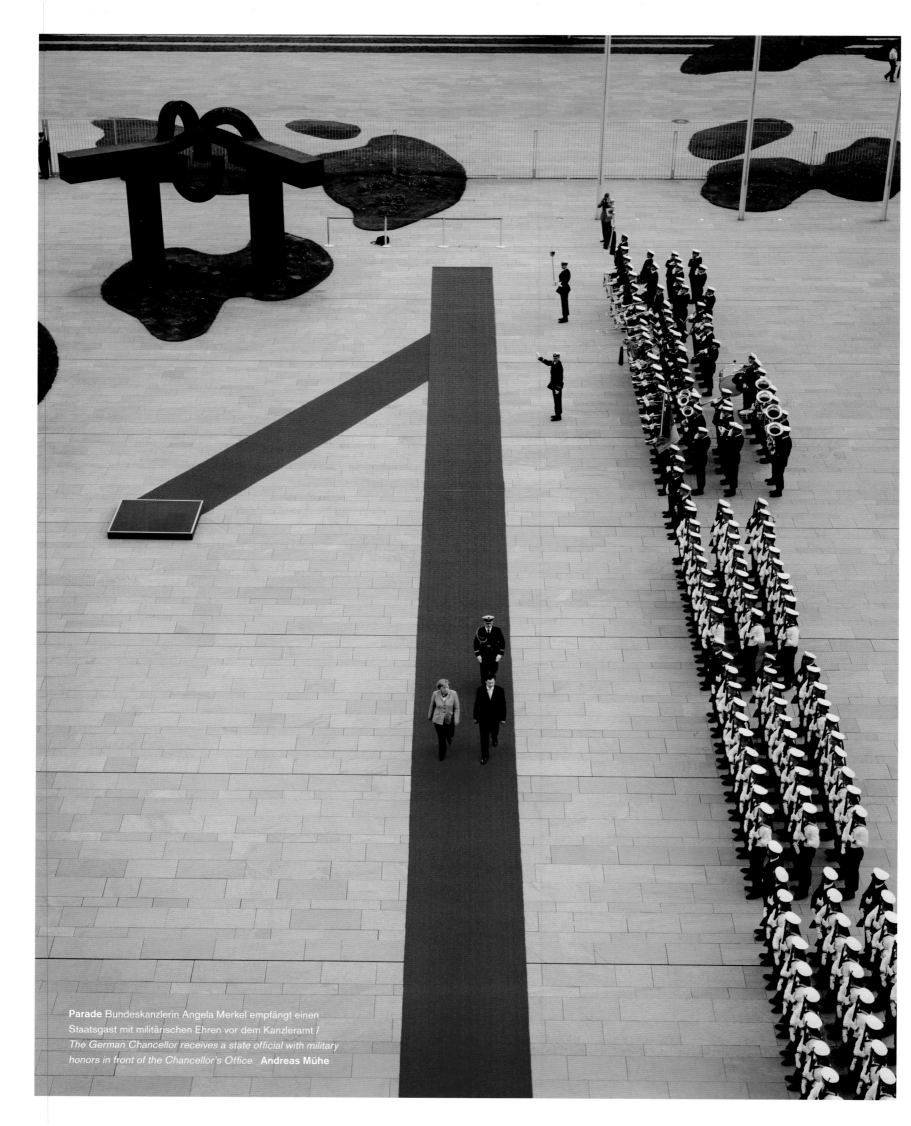

Parade Bundeskanzlerin Angela Merkel empfängt einen
Staatsgast mit militärischen Ehren vor dem Kanzleramt /
*The German Chancellor receives a state official with military
honors in front of the Chancellor's Office* **Andreas Mühe**

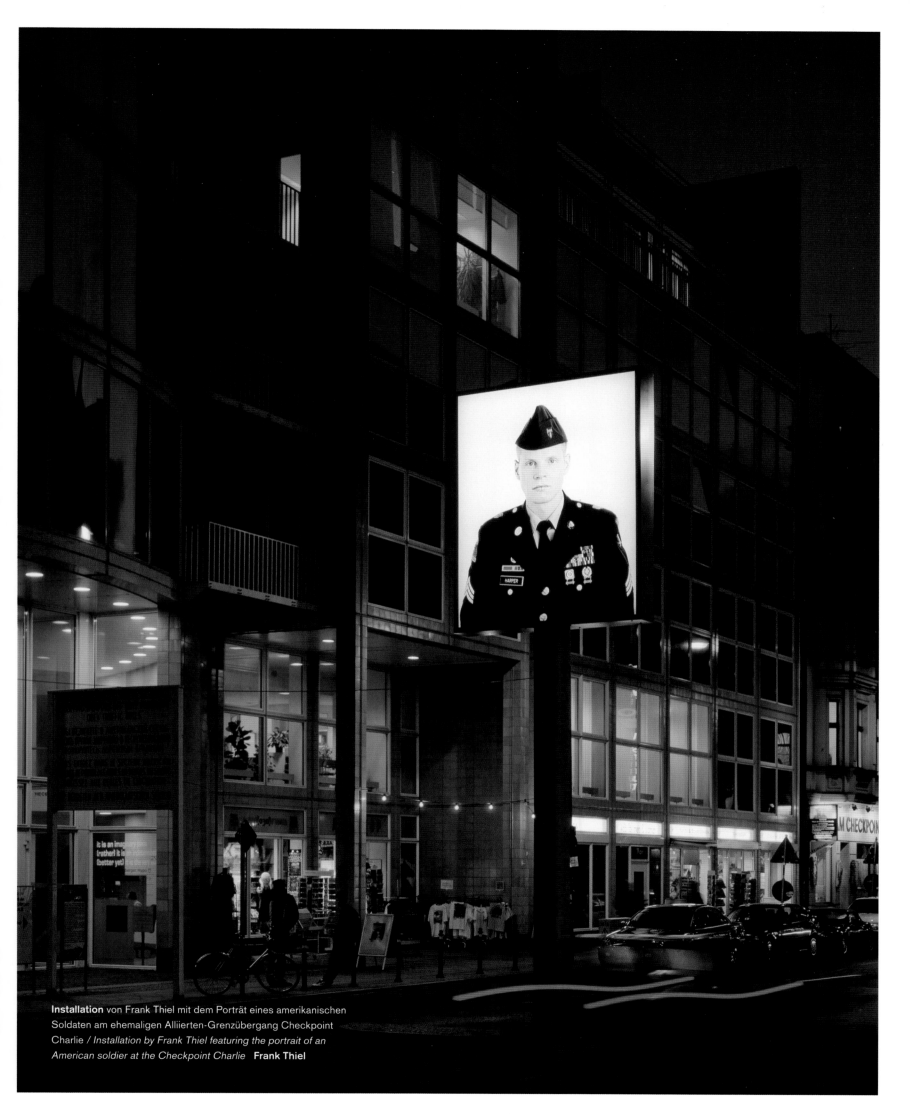

Installation von Frank Thiel mit dem Porträt eines amerikanischen Soldaten am ehemaligen Alliierten-Grenzübergang Checkpoint Charlie / *Installation by Frank Thiel featuring the portrait of an American soldier at the Checkpoint Charlie* **Frank Thiel**

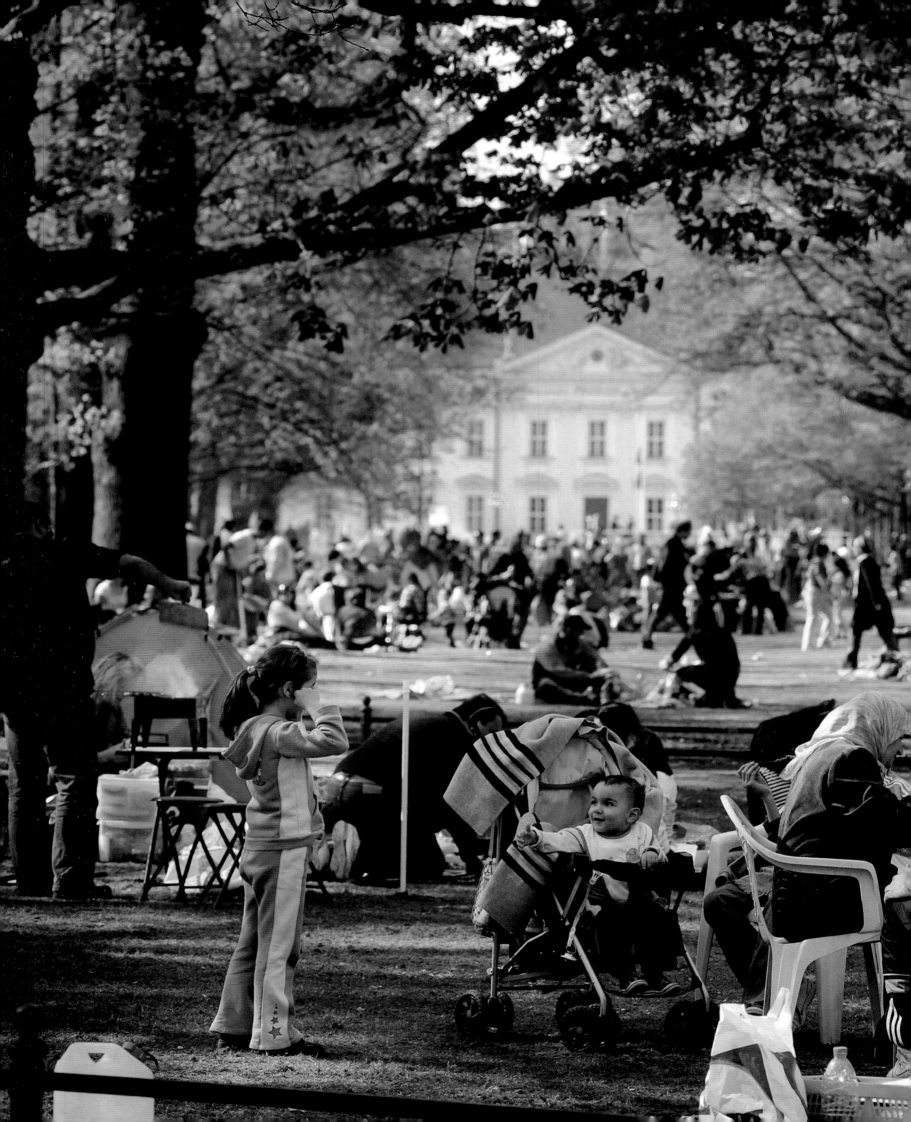

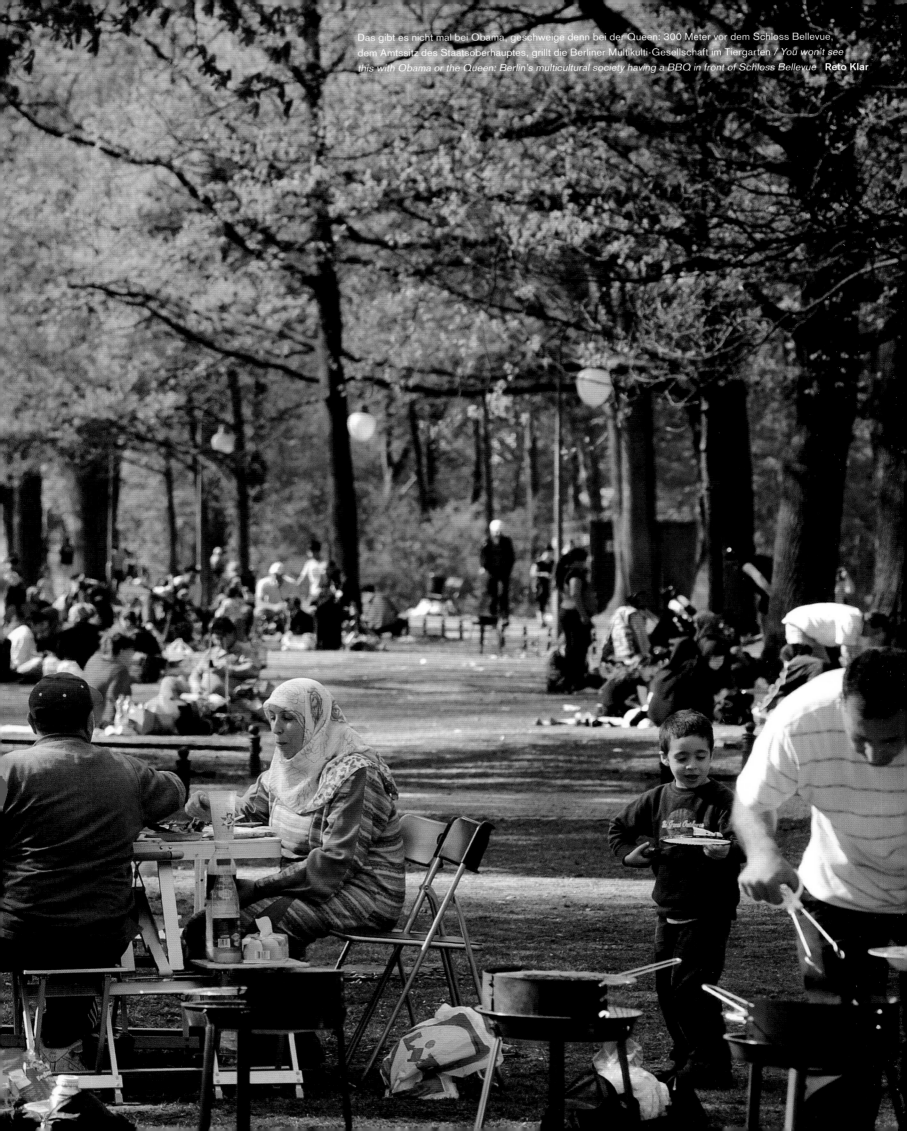
Das gibt es nicht mal bei Obama, geschweige denn bei der Queen: 300 Meter vor dem Schloss Bellevue, dem Amtssitz des Staatsoberhauptes, grillt die Berliner Multikulti-Gesellschaft im Tiergarten / *You won't see this with Obama or the Queen: Berlin's multicultural society having a BBQ in front of Schloss Bellevue* **Reto Klar**

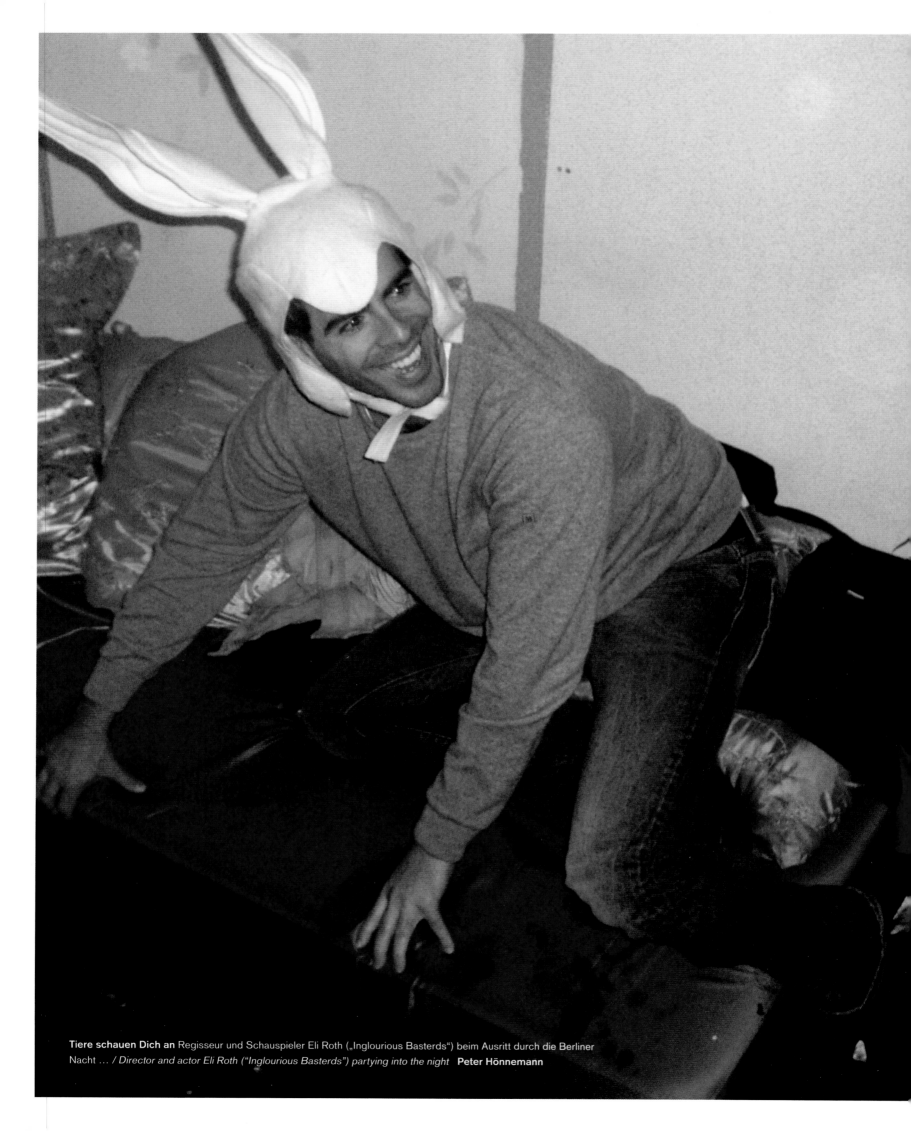

Tiere schauen Dich an Regisseur und Schauspieler Eli Roth („Inglourious Basterds") beim Ausritt durch die Berliner Nacht … / *Director and actor Eli Roth ("Inglourious Basterds") partying into the night* **Peter Hönnemann**

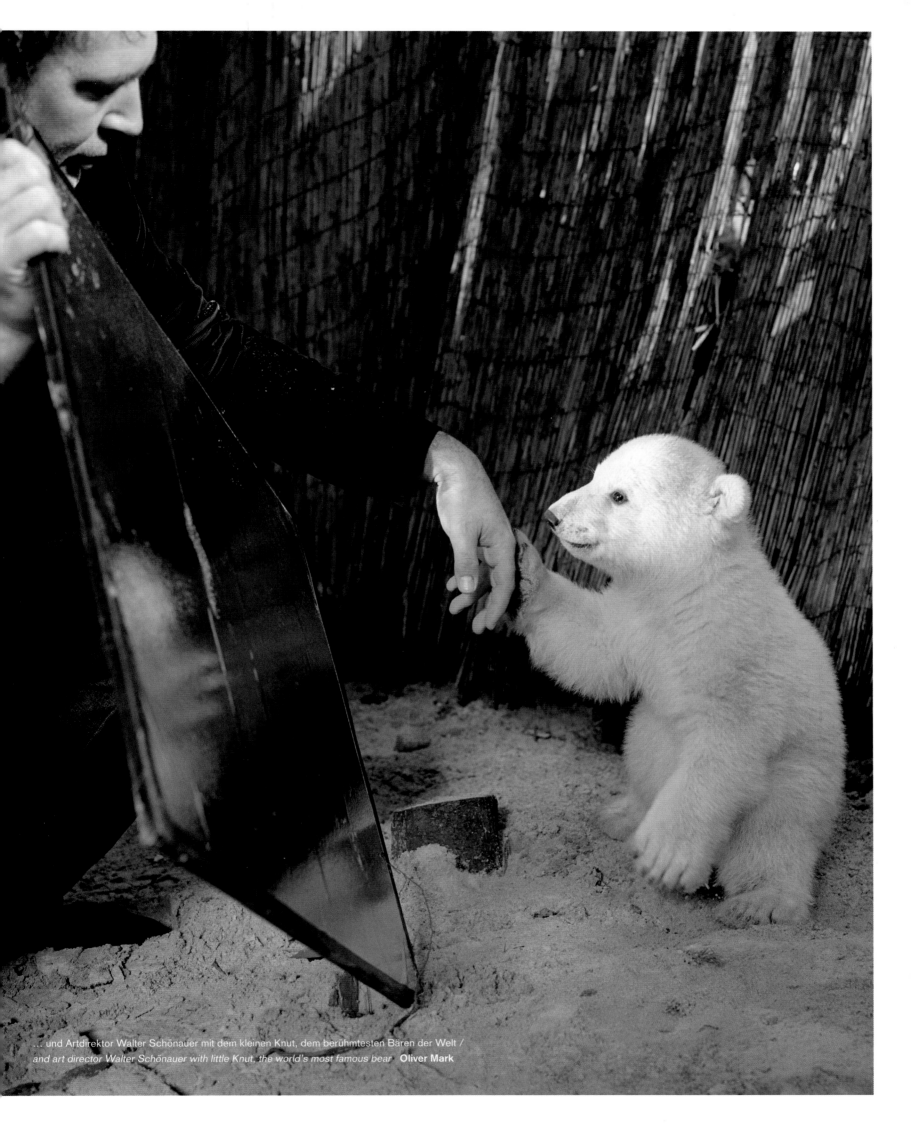

... und Artdirektor Walter Schönauer mit dem kleinen Knut, dem berühmtesten Bären der Welt /
and art director Walter Schönauer with little Knut, the world's most famous bear **Oliver Mark**

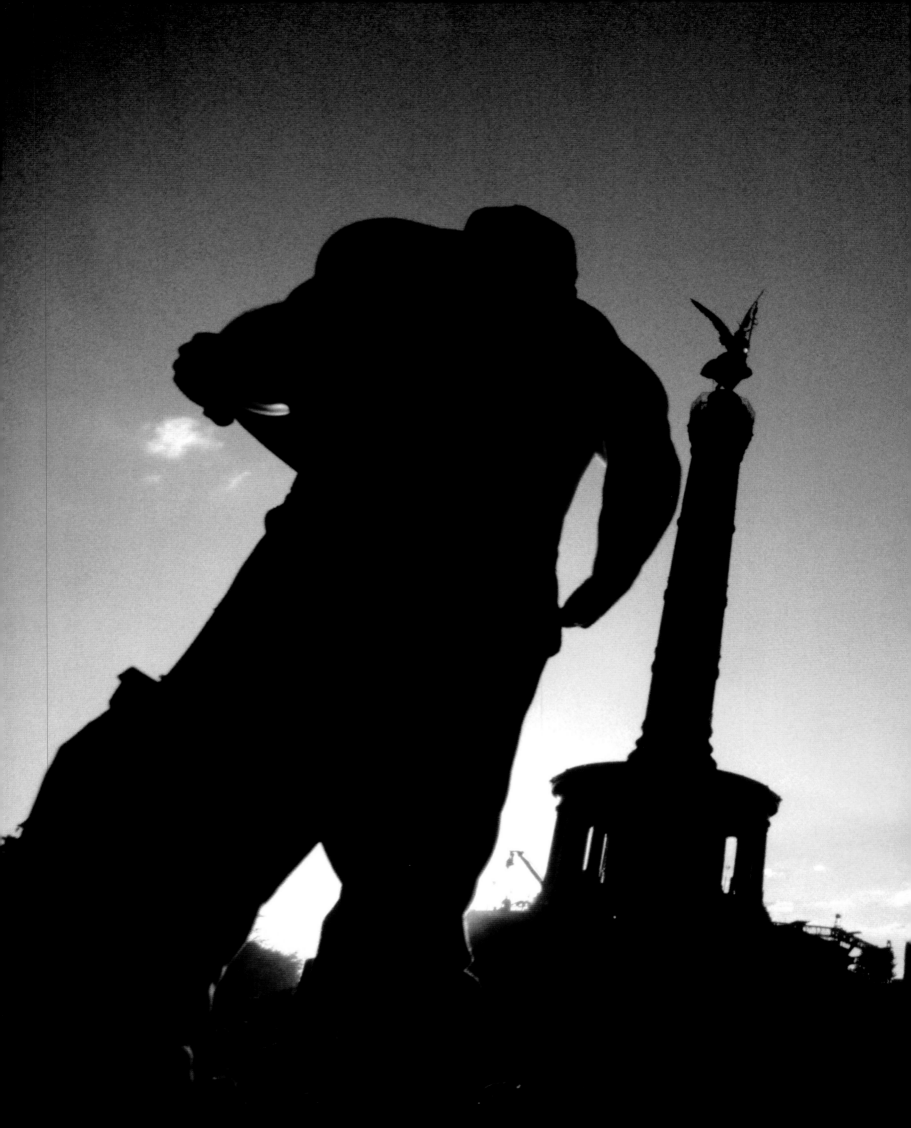

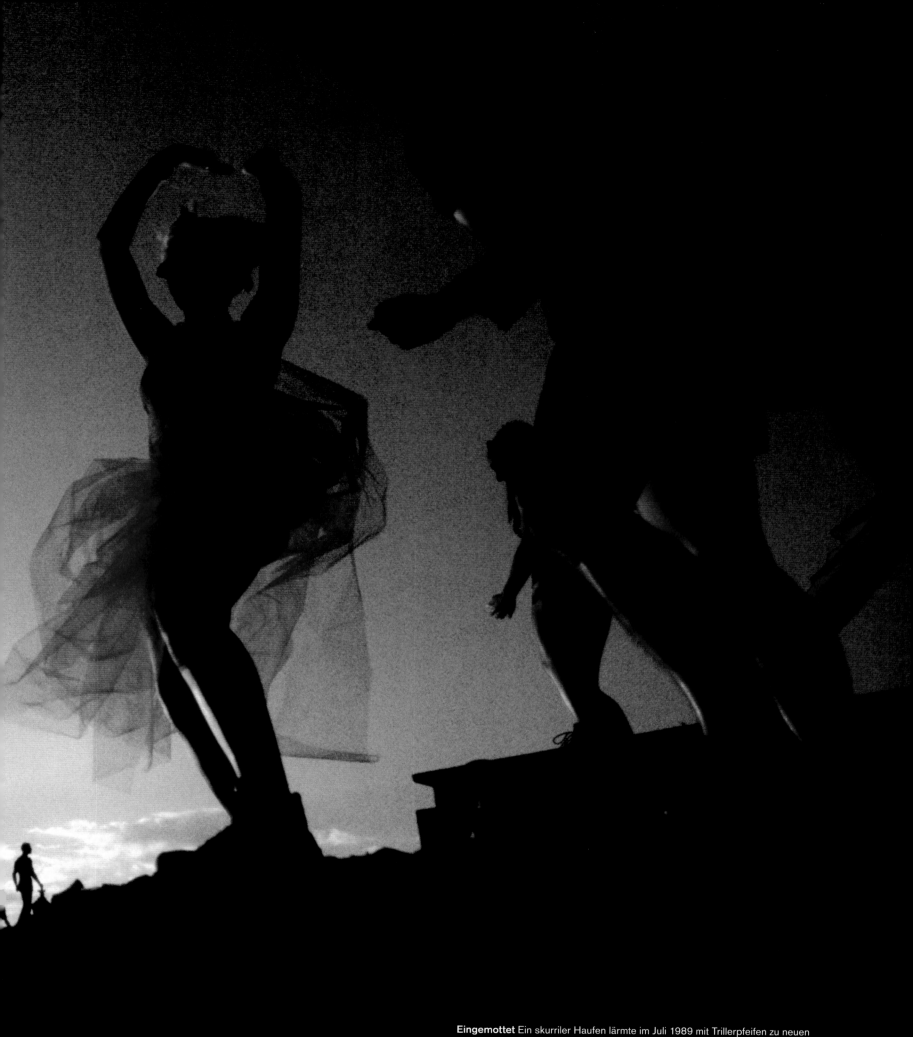

Eingemottet Ein skurriler Haufen lärmte im Juli 1989 mit Trillerpfeifen zu neuen Klängen über den Ku'damm: Die Geburtsstunde von DJ Mottes Loveparade, zu der 1999 1,5 Millionen Menschen zur Siegessäule kamen / *A bizarre band of people party their way down the Kurfürstendamm to some new sounds in July 1989: it marked the birth of DJ Motte's Loveparade, which drew 1.5 million people to the Siegessäule in 1999* **Daniel Biskup**

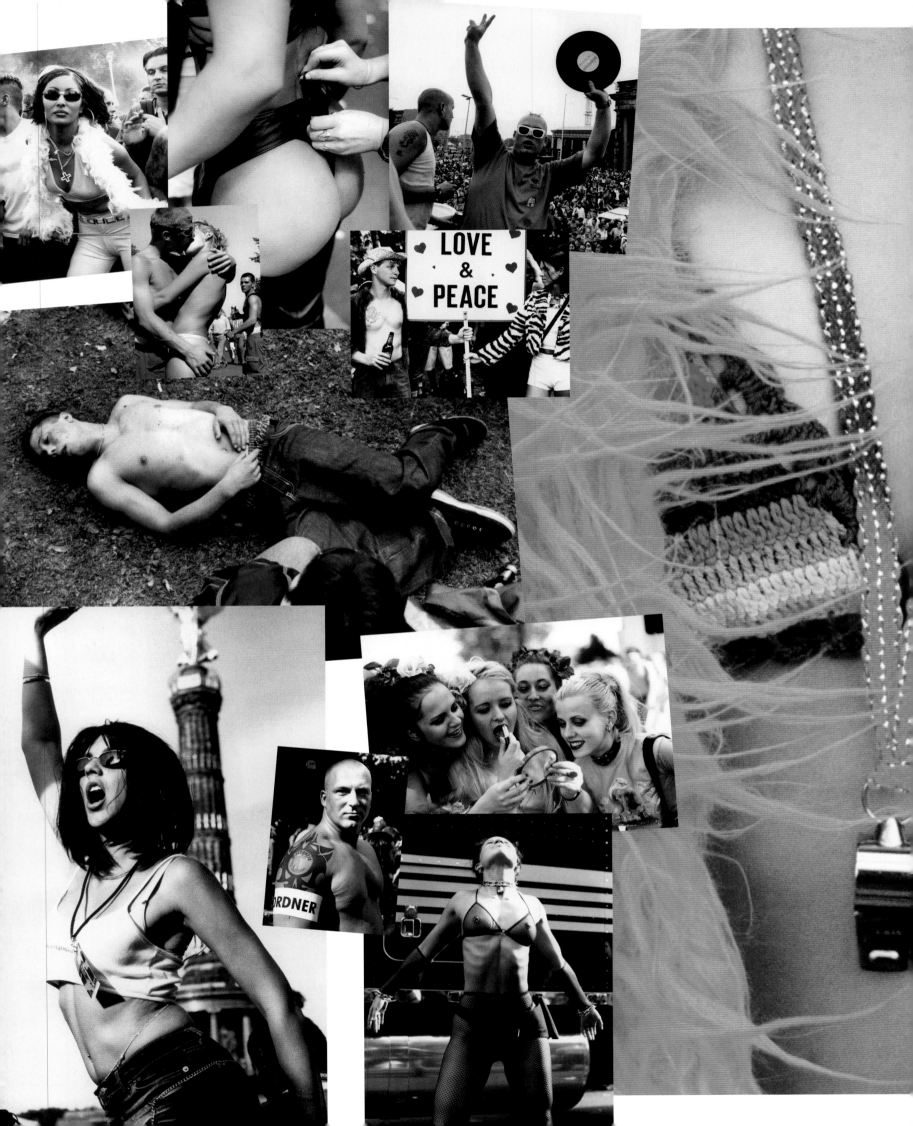

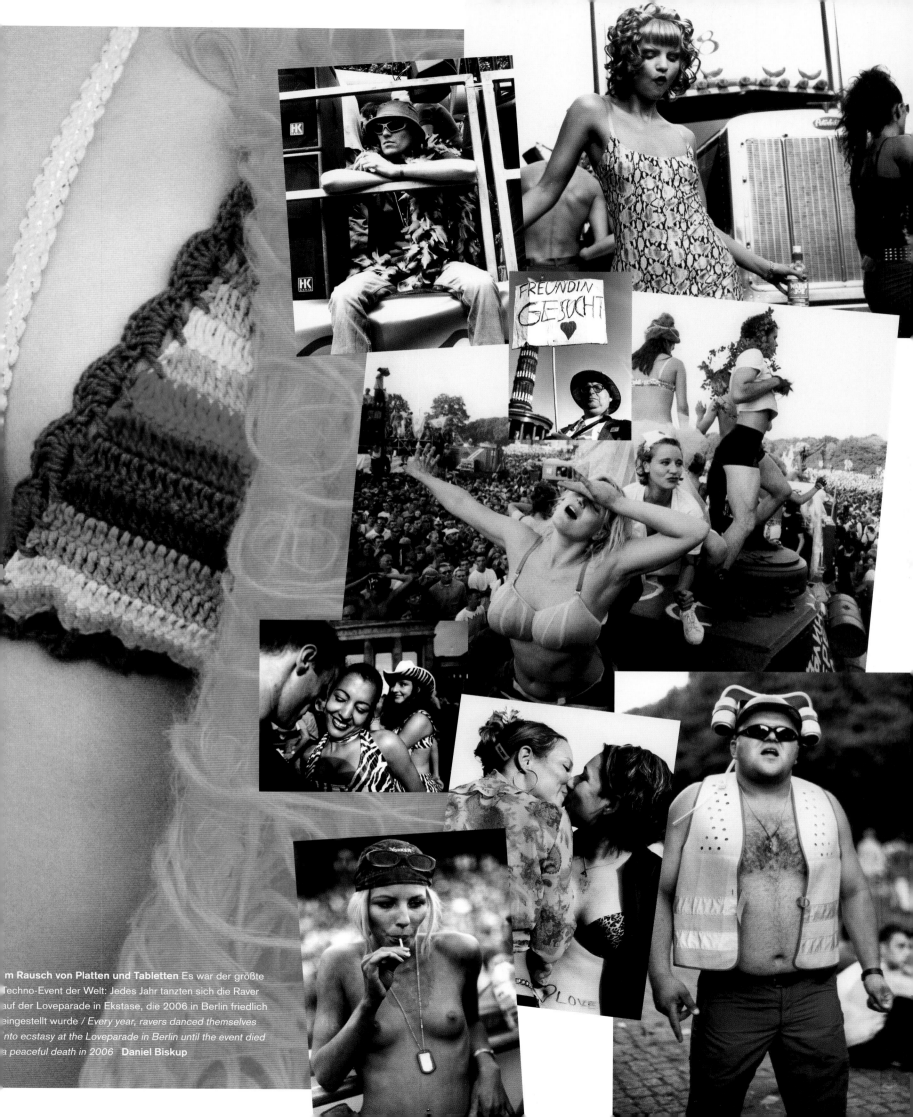

Im Rausch von Platten und Tabletten Es war der größte
Techno-Event der Welt: Jedes Jahr tanzten sich die Raver
auf der Loveparade in Ekstase, die 2006 in Berlin friedlich
eingestellt wurde / *Every year, ravers danced themselves
into ecstasy at the Loveparade in Berlin until the event died
a peaceful death in 2006* **Daniel Biskup**

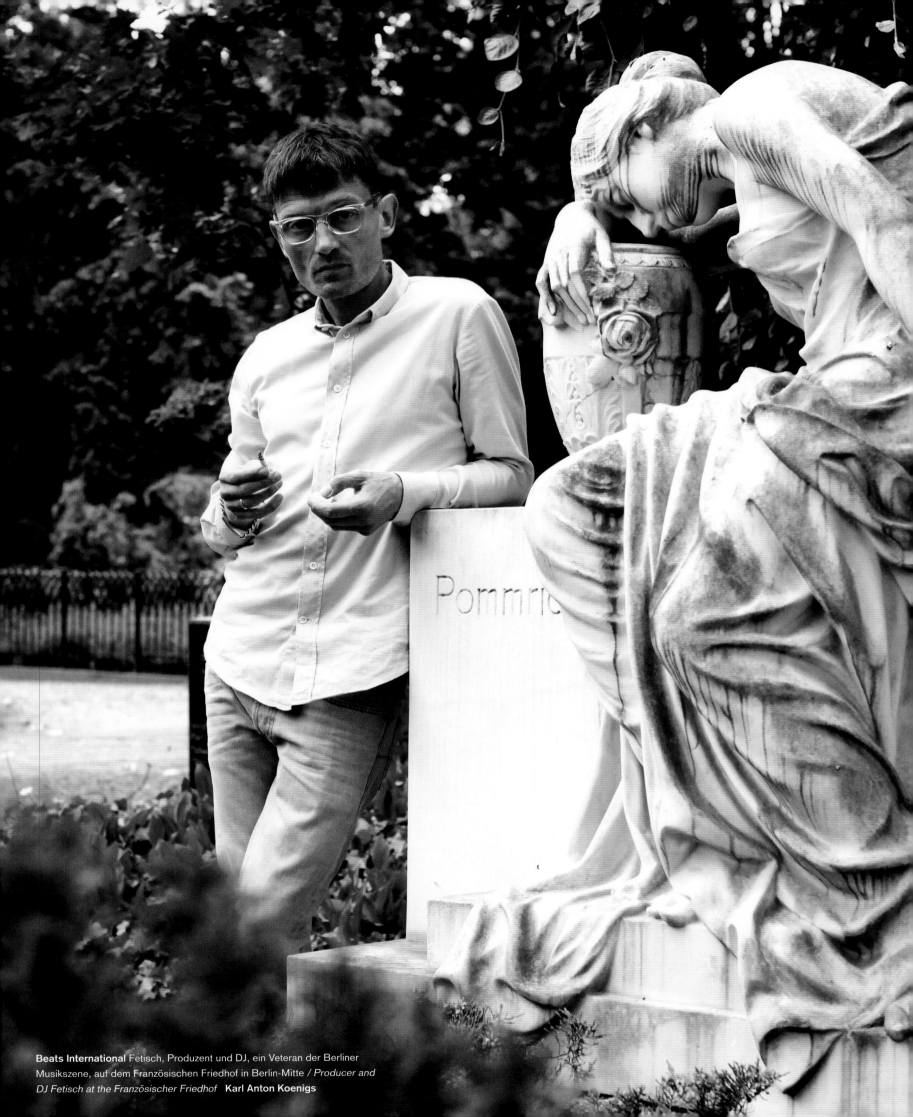

Beats International Fetisch, Produzent und DJ, ein Veteran der Berliner Musikszene, auf dem Französischen Friedhof in Berlin-Mitte / *Producer and DJ Fetisch at the Französischer Friedhof* **Karl Anton Koenigs**

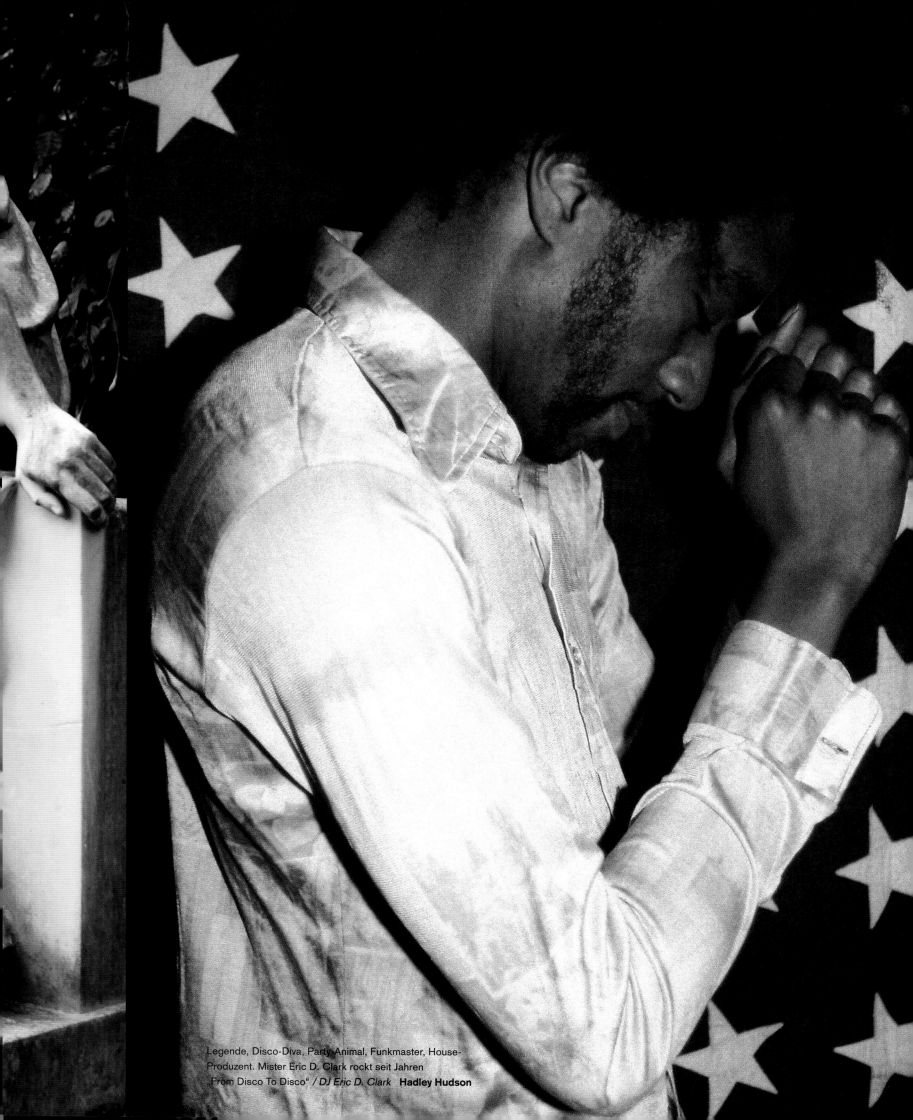

Legende, Disco-Diva, Party-Animal, Funkmaster, House-
Produzent. Mister Eric D. Clark rockt seit Jahren
„From Disco To Disco" / *DJ Eric D. Clark* **Hadley Hudson**

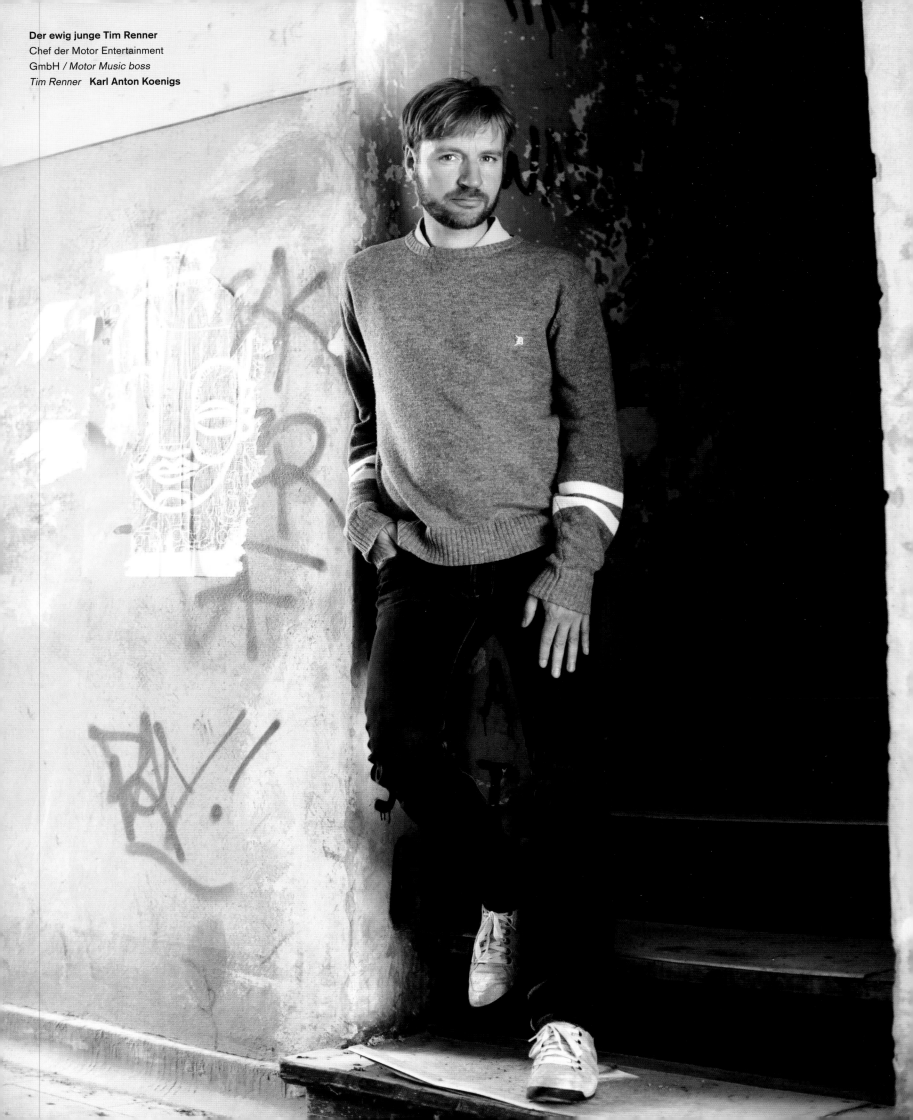

Der ewig junge Tim Renner
Chef der Motor Entertainment
GmbH / *Motor Music boss*
Tim Renner **Karl Anton Koenigs**

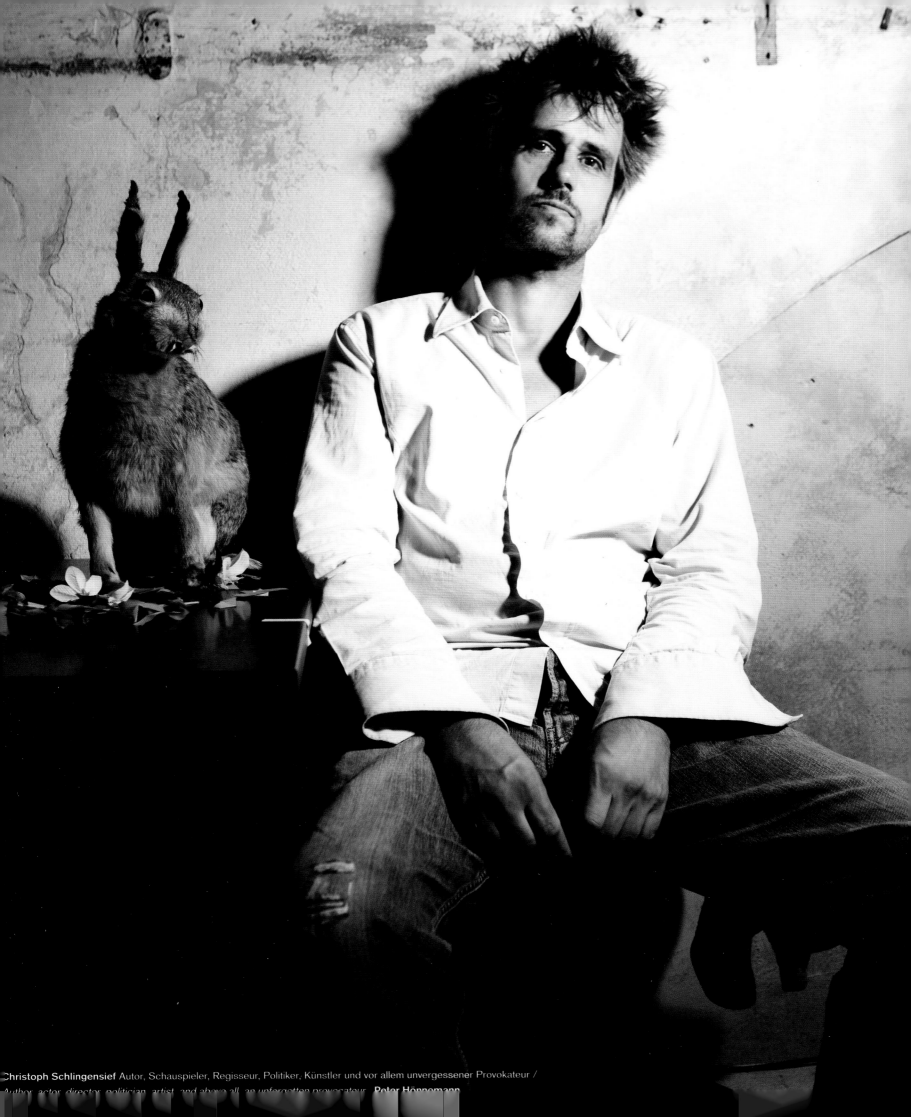

Christoph Schlingensief Autor, Schauspieler, Regisseur, Politiker, Künstler und vor allem unvergessener Provokateur /
Author, actor, director, politician, artist, and above all, an unforgotten provocateur. **Peter Hönnemann**

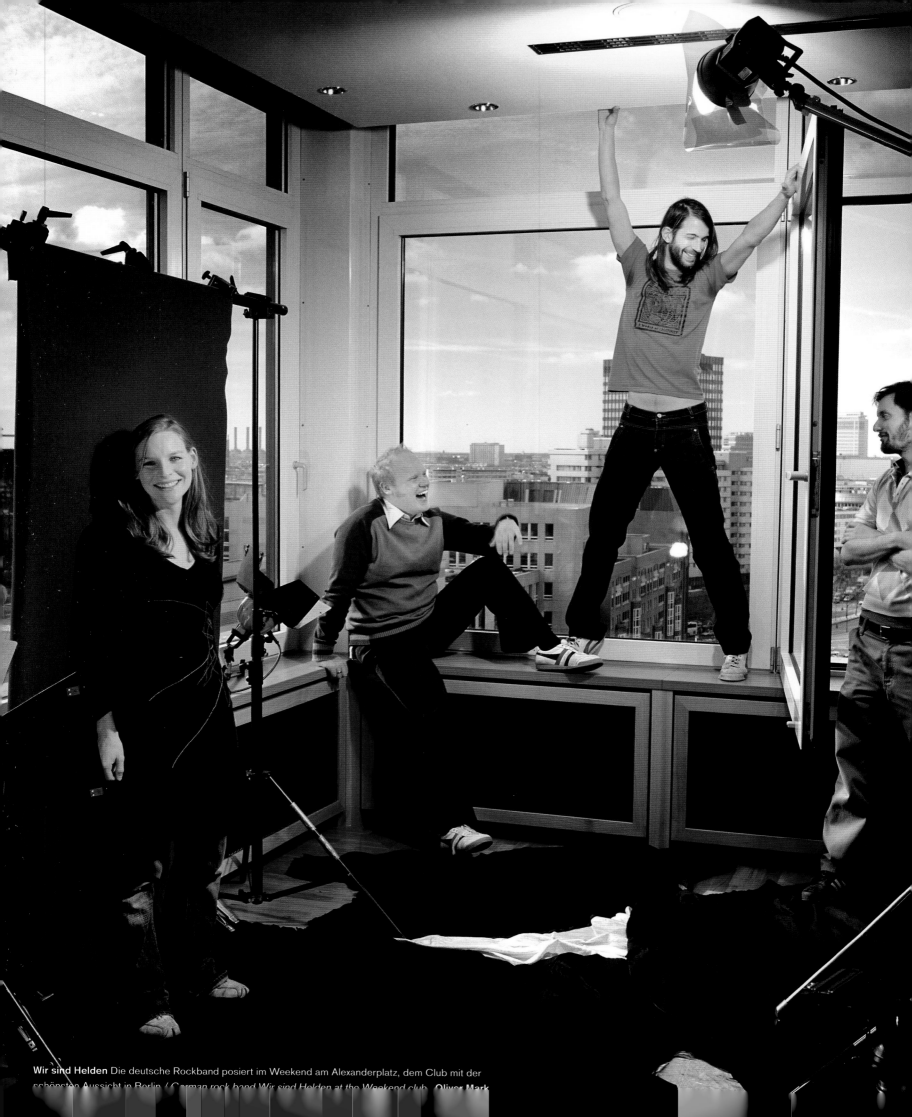

Wir sind Helden Die deutsche Rockband posiert im Weekend am Alexanderplatz, dem Club mit der schönsten Aussicht in Berlin / German rock band *Wir sind Helden* at the *Weekend* club · **Oliver Mark**

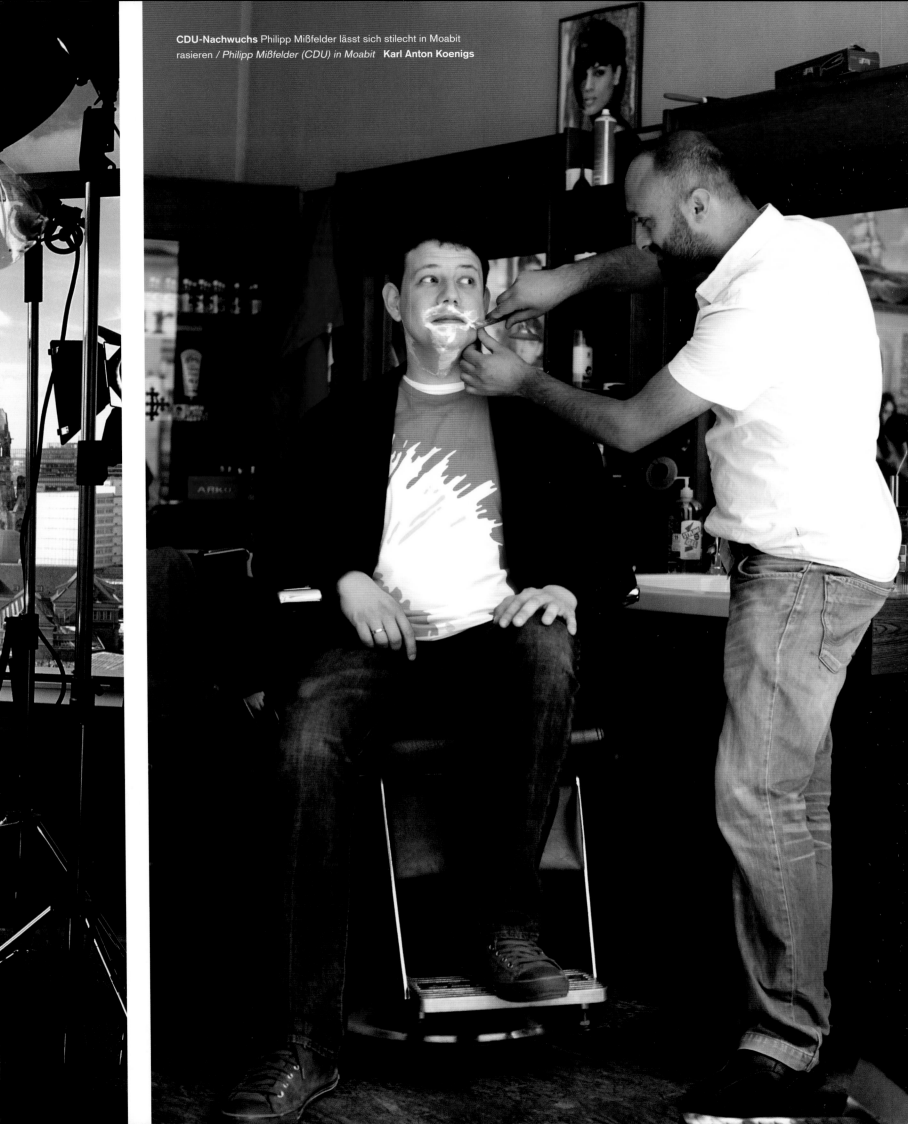

CDU-Nachwuchs Philipp Mißfelder lässt sich stilecht in Moabit rasieren / *Philipp Mißfelder (CDU) in Moabit* **Karl Anton Koenigs**

Schnodderschnauze In Berlin sagt man es gerade heraus oder sprüht es an die nächste Wand /
In Berlin, you just say what you think right out loud, or spray it on the nearest wall **Daniel Biskup**

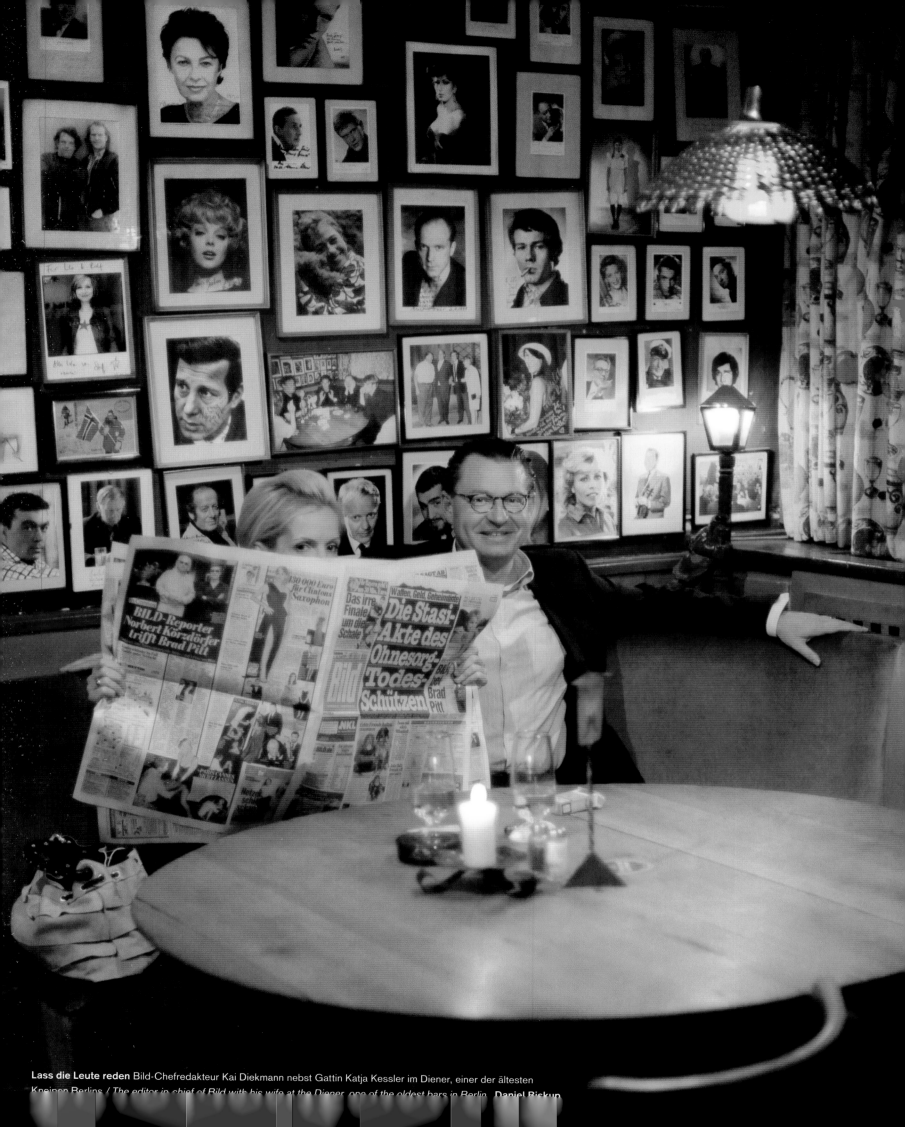

Lass die Leute reden Bild-Chefredakteur Kai Diekmann nebst Gattin Katja Kessler im Diener, einer der ältesten Kneipen Berlins / *The editor in chief of Bild with his wife at the Diener, one of the oldest bars in Berlin* **Daniel Biskup**

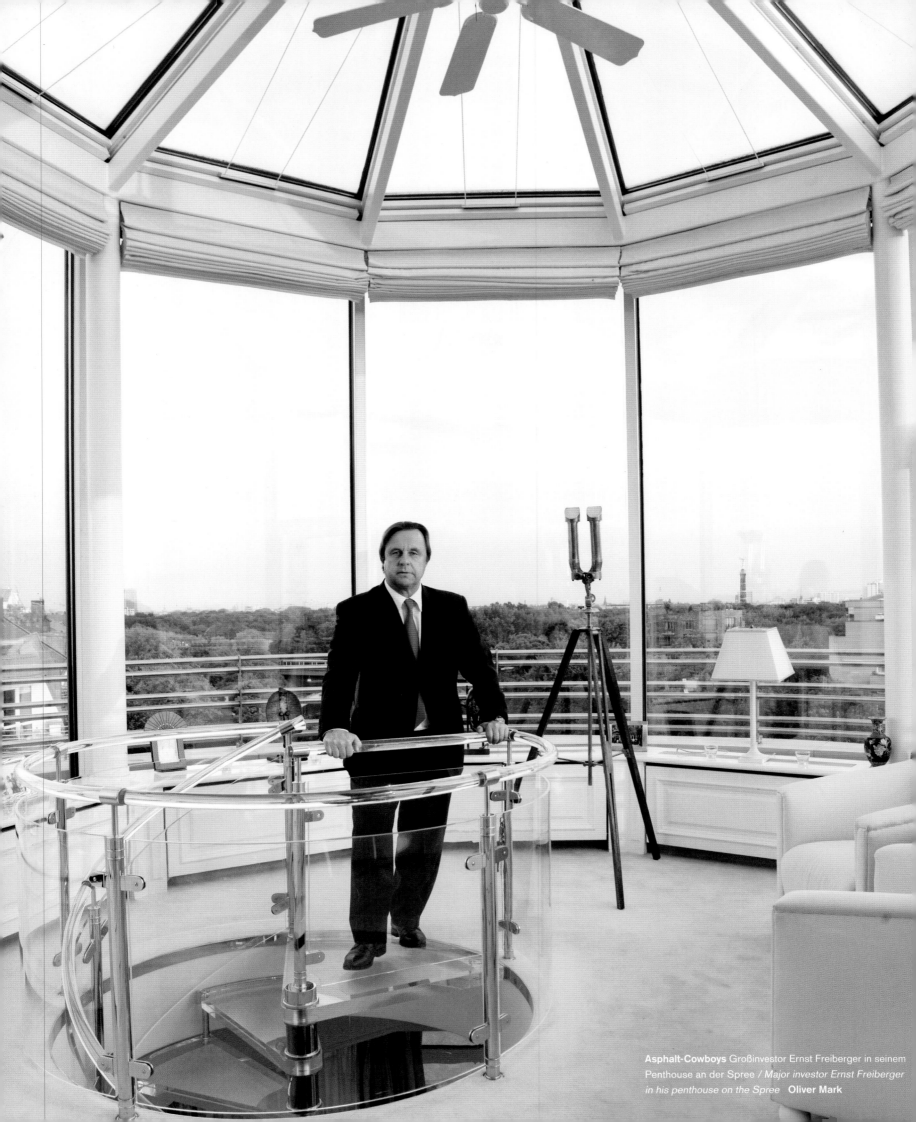

Asphalt-Cowboys Großinvestor Ernst Freiberger in seinem Penthouse an der Spree / *Major investor Ernst Freiberger in his penthouse on the Spree* **Oliver Mark**

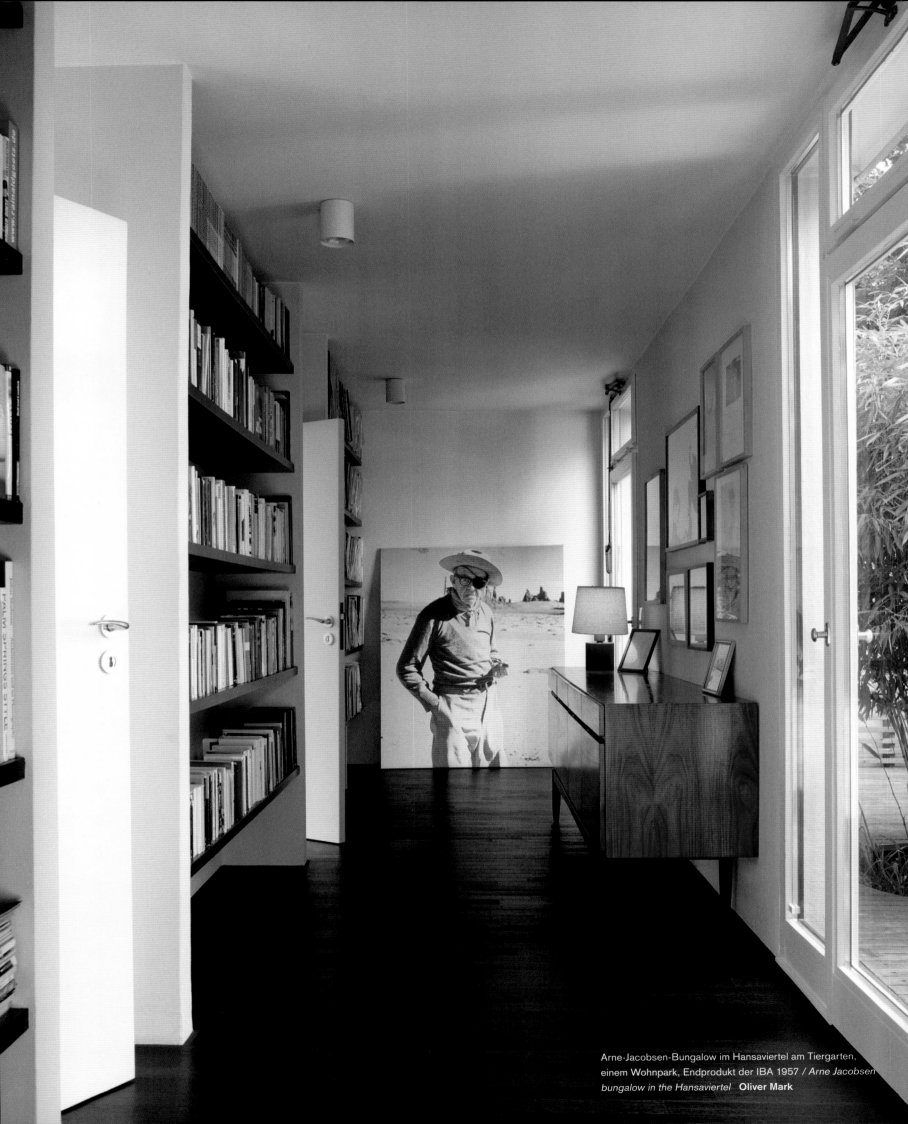

Arne-Jacobsen-Bungalow im Hansaviertel am Tiergarten,
einem Wohnpark, Endprodukt der IBA 1957 / *Arne Jacobsen
bungalow in the Hansaviertel* **Oliver Mark**

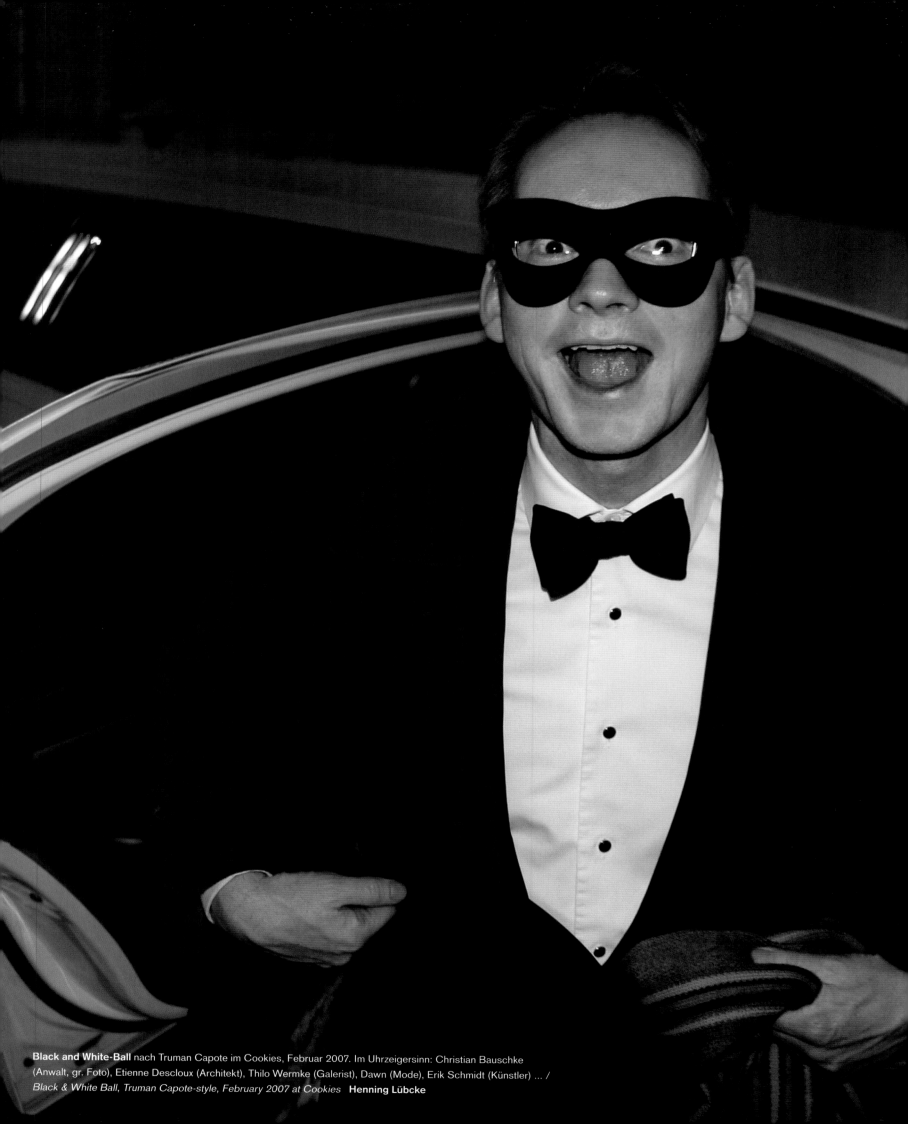

Black and White-Ball nach Truman Capote im Cookies, Februar 2007. Im Uhrzeigersinn: Christian Bauschke (Anwalt, gr. Foto), Etienne Descloux (Architekt), Thilo Wermke (Galerist), Dawn (Mode), Erik Schmidt (Künstler) ... / *Black & White Ball, Truman Capote-style, February 2007 at Cookies* **Henning Lübcke**

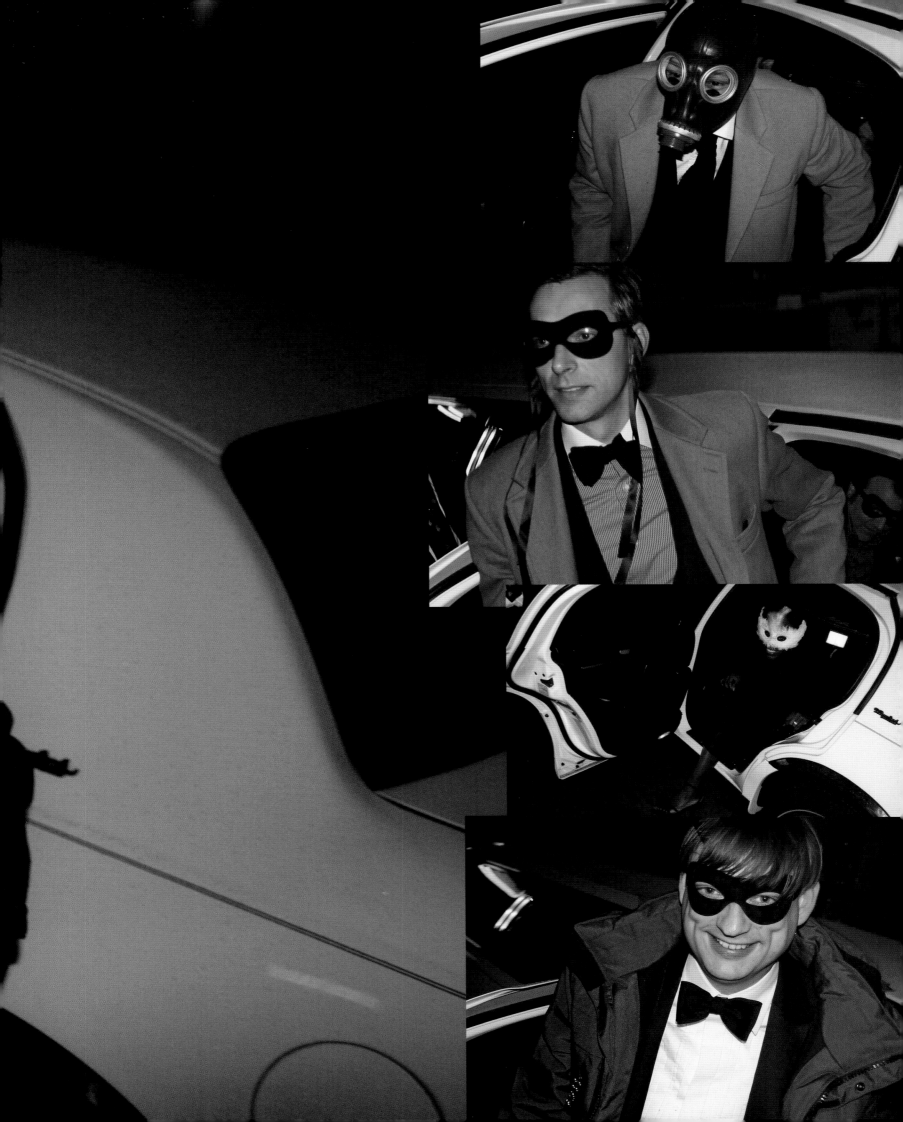

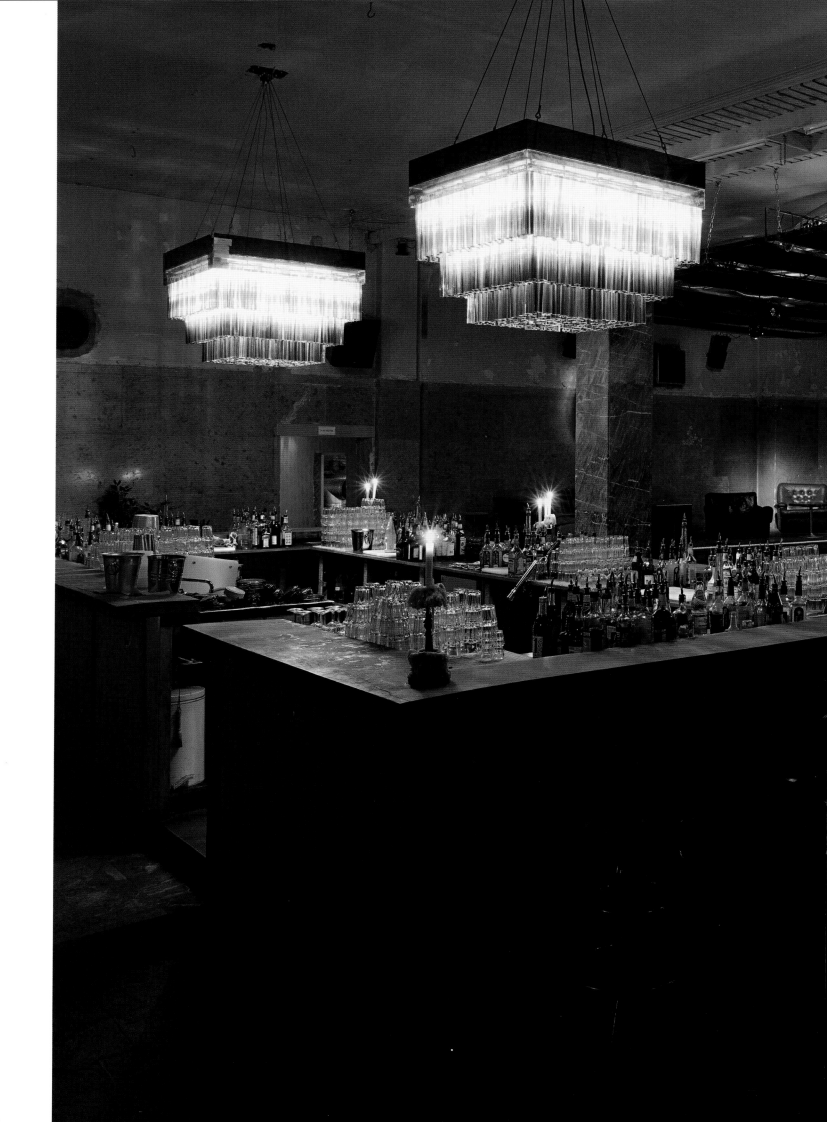

... das ehemalige Cookies befand sich in einer früheren Schalterhalle der Reichsbahnbank. 1994 wurde der legendäre Club in einem Hinterhauskeller in der Auguststraße gegründet. Sechsmal zog er bis heute um, von einem Abbruchhaus ins nächste ... / *The legendary club Cookies located at what was once a main tellers' hall at the Reichsbahnbank* **Martin Eberle**

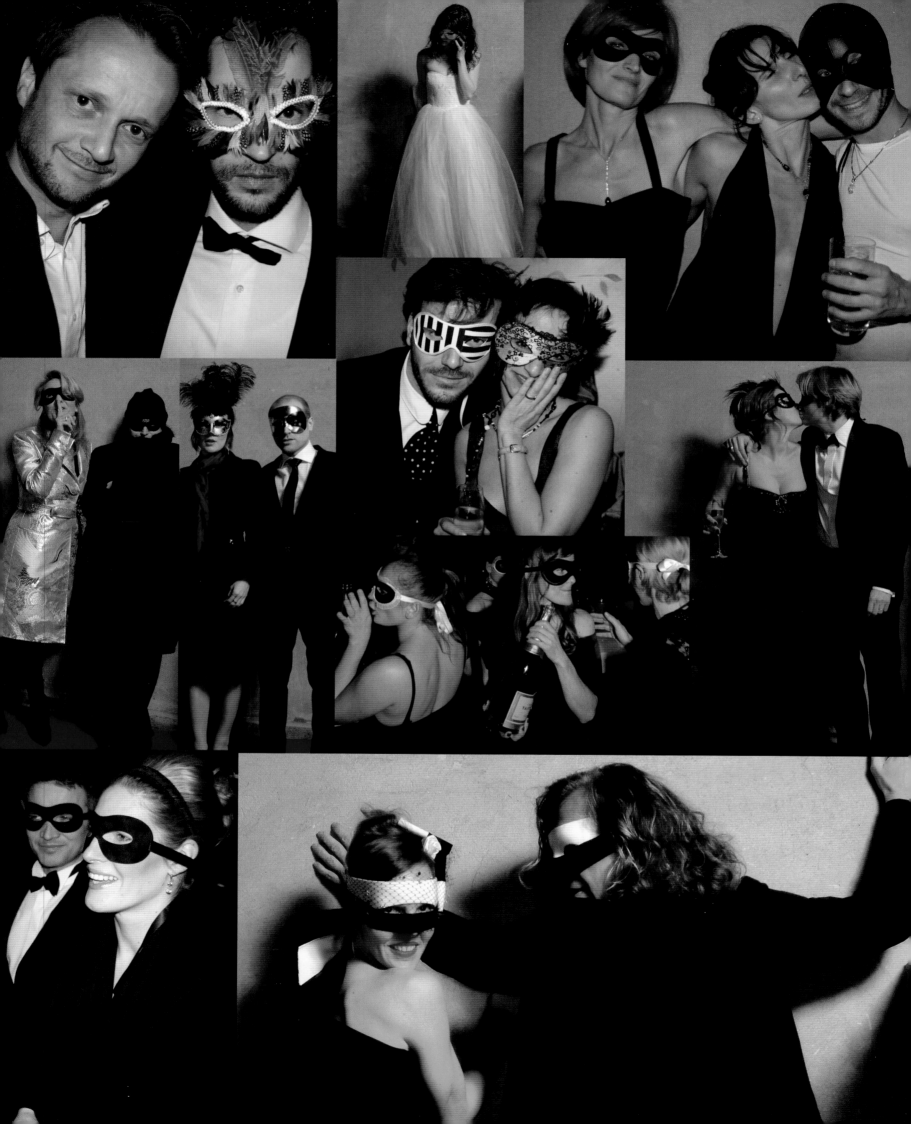

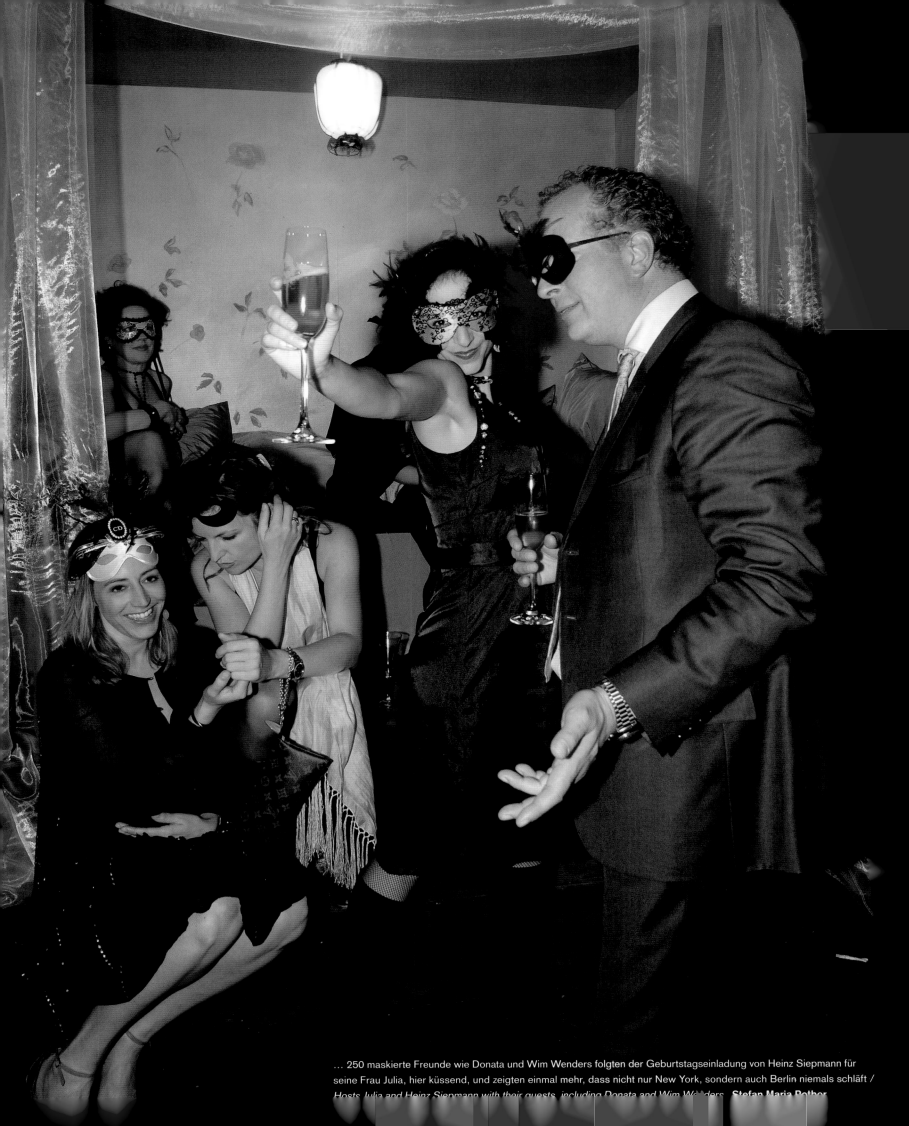

… 250 maskierte Freunde wie Donata und Wim Wenders folgten der Geburtstagseinladung von Heinz Siepmann für seine Frau Julia, hier küssend, und zeigten einmal mehr, dass nicht nur New York, sondern auch Berlin niemals schläft / Hosts Julia and Heinz Siepmann with their guests, including Donata and Wim Wenders. **Stefan Maria Rother**

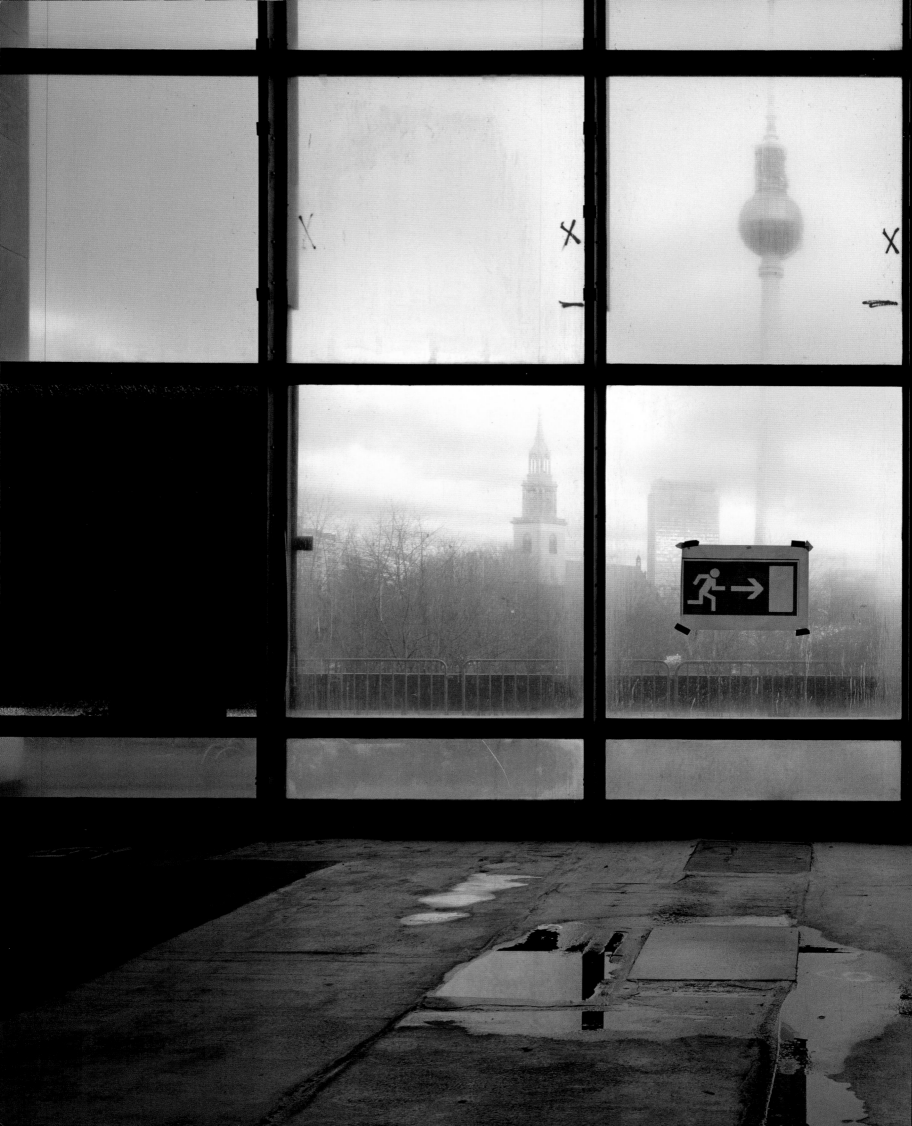

Abschied vom „Haus des Volkes" Palast der Republik, das Spreefoyer kurz vor dem Abriss, Dezember 2005 / *Palast der Republik, the Spreefoyer shortly before it was torn down, December 2005* **Harf Zimmermann**

249

Am Tag nach seiner Wiederwahl Der ehemalige
Bundespräsident Horst Köhler mit seiner Ehefrau
Eva Luise im Grunewald, Mai 2009 / *Former
German President Horst Köhler with his wife Eva
Luise in Grunewald, the day after his re-election in
May 2009* **Daniel Biskup**

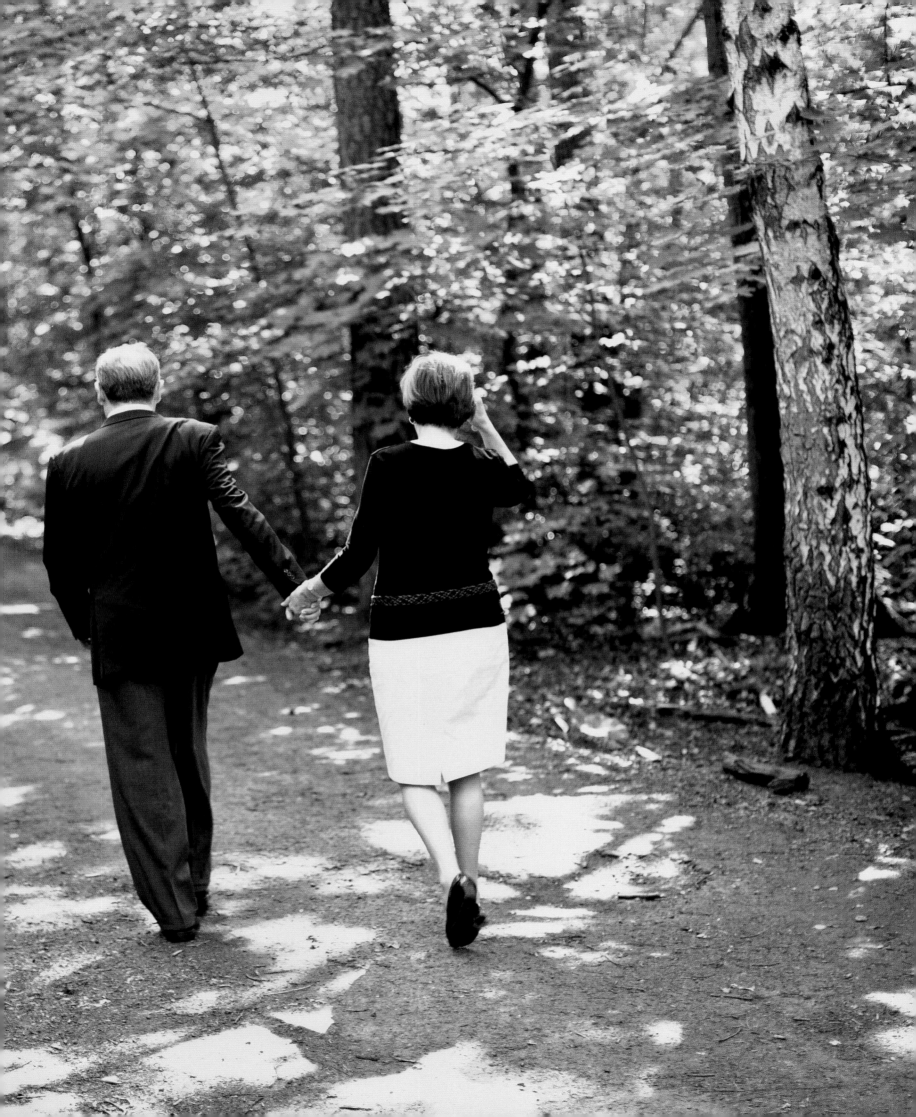

Index

Am 13. August 1961 errichtete die Staatsführung der DDR die Mauer. Es war der Tag, als Beton, Stacheldraht und Sturmgewehre nicht nur die Menschen in Berlin, sondern alle in Ost- und Westdeutschland trennten – eine hermetisch abgeriegelte Grenze schließlich mit bewachtem Todesstreifen, Selbstschuss- und Hundelaufanlagen. 28 Jahre stand das graue Schandmal der Teilung.

On August 13, 1961, the government of the German Democratic Republic (GDR) erected a wall. It was the day when concrete, barbed wire and machine guns separated not just the people of Berlin, but everyone in East and West Germany—a hermetically sealed border that evolved to include a guarded "death zone," anti-personnel devices and guard dog-patrolled areas. The shameful gray monument to separation stood for 28 years.

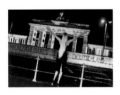

Das Brandenburger Tor war das Symbol der Deutschen Frage im 20. Jahrhundert. Einst begrenzte es die eigentliche Stadt, heute ist es neben Berliner Bär und Fernsehturm eines der Wahrzeichen Berlins, an dem auch die Prachtstraße Unter den Linden beginnt.

The Brandenburg Gate symbolized the "German question" in the 20th century. Where it once marked the border of the actual city, today, it is a city landmark along with the Berlin bear and the Television Tower, and it signifies the starting point of the magnificent boulevard Unter den Linden.

Klaus Wowereit ist seit 2001 Regierender Bürgermeister von Berlin. Er gehört dem linken Flügel der SPD an. Als erster deutscher Politiker trat er öffentlich mit seinem Bekenntnis auf: „Ich bin schwul – und das ist auch gut so" – und verdeutlichte damit einmal mehr den weltoffenen Charakter Berlins.

Klaus Wowereit has been the mayor of Berlin since 2001. He is a member of the Social Democratic Party (SPD). He was the first German politician to publicly announce, "I am gay—and that's a good thing," once more emphasizing Berlin's open, tolerant nature.

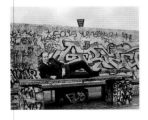

Auktionator Simon de Pury, Mitinhaber des Auktionshauses Phillips de Pury & Company, ist der Grund dafür, dass aus einst drögen Kunstauktionen glamouröse gesellschaftliche Ereignisse geworden sind. Er zählt zu den Powerplayern der zeitgenössischen Kunstszene. Und weil sich die zunehmend in Berlin tummelt, tut er es auch.

Auctioneer Simon de Pury, co-owner of the Phillips de Pury & Company auction house, is the reason why once-dreary art auctions have become glamorous social events. He is one of the power players on the contemporary art scene. And since that scene is increasingly centered in Berlin, so is he.

Dass Bundeskanzlerin Angela Merkel eine Frau ist – und zwar die erste in der Geschichte der Bundesrepublik, die dieses Amt bekleidet –, findet die deutsche Bevölkerung weitaus interessanter als die Tatsache, dass sie im Osten aufwuchs. Oder dass sie Physik studiert hat. Trotz aller Komplexität ihrer Biografie und ihres Amtes hat sie die Bodenhaftung nie verloren: Entspannung findet sie, wenn sie im Garten ihres Wochenendhauses in der Uckermark in den Gemüsebeeten werkeln kann.

The fact that German Chancellor Angela Merkel is a woman—the first in the history of the Federal Republic to hold this office—seems to interest the public far more than knowing she grew up in East Germany. Or that Angela Merkel majored in physics in college. Despite the complexity of her biography and her office, she has never lost her down-to-earth quality: to relax, she enjoys puttering around in the vegetable garden at her weekend home in the Uckermark region.

Für die Kunst gehen der Medienunternehmer und Sammler Christian Boros und seine Frau Karen Lohmann sogar durch Stahlbeton. Die Umwidmung des Speerbunkers, der schon als Bananenlager und Sado-Maso-Club fungierte und heute ihre Sammlung präsentiert, gilt als Paradebeispiel für die Überführung eines Stücks Berliner Geschichte in die Gegenwart.

Media entrepreneur and collector Christian Boros and his wife Karen Lohmann will even smash through reinforced concrete for their art. The conversion of the Speerbunker from a banana warehouse and S&M club to a gallery for their collection is the best example of updating a piece of Berlin history and bringing it into the present.

Der Architekt Paul Wallot errichtete den Reichstag von 1884 bis 1894 im Auftrag des Kaisers. In der Nacht zum 28. Februar 1933 brannte das Gebäude aufgrund von Brandstiftung aus. Die Nazis nahmen dies als Vorwand, fortan ihre politischen Gegner zu terrorisieren. Im Zweiten Weltkrieg wurde der Reichstag teilweise zerstört. 1995 verhüllte das Künstlerpaar Christo und Jeanne-Claude den heutigen Sitz des Deutschen Bundestags. Der umfassende Umbau samt Wiedererrich-

tung der Kuppel – eines der neuen Wahrzeichen Berlins – wurde von Architekt Sir Norman Foster brillant gelöst.
Architect Paul Wallot oversaw the construction of the Reichstag building from 1884 to 1894 upon request of the Kaiser. On the night of February 28, 1933, an arsonist set fire to the building. From than on, the Nazis used the fire as an excuse to terrorize their political opponents. The Reichstag was partially destroyed in World War II. In 1995, artists Christo and Jeanne-Claude wrapped the Reichstag, now seat of the German Bundestag. The extensive renovation and restoration of the cupola—one of Berlin's new landmarks—was handled brilliantly by architect Sir Norman Foster.

Ralf Schmerberg, Regisseur und Mitbegründer von Dropping Knowledge, einer Diskussionsplattform zu weltumspannenden Fragen, brachte 2006 internationale Sinnsucher zum Austausch an den größten Runden Tisch der Welt auf dem Bebelplatz zusammen.
In 2006, Ralf Schmerberg, director and co-founder of Dropping Knowledge, a discussion platform for global issues, gathered people from around the globe at the world's largest round table on the Bebelplatz to exchange ideas.

Heiner Bastian, Ex-Kurator der Sammlung Erich Marx im Hamburger Bahnhof, beauftragte 2003 den englischen Stararchitekten David Chipperfield mit der Bebauung seines Grundstückes gegenüber der Museumsinsel. Der Bau beherbergt heute neben dem Ausstellungsraum Céline und Heiner Bastian auch die Galerie Contemporary Fine Arts (CFA).
Heiner Bastian, ex-curator of the Erich Marx Collection in the Hamburger Bahnhof museum for contemporary art, awarded English star architect David Chipperfield with a contract in 2003. Today, the Chipperfield building across from the Museum Island houses the Céline und Heiner Bastian exhibition space and the Contemporary Fine Arts (CFA) gallery.

Hans Neuendorf hatte über 30 Jahre Erfahrung als Kunsthändler in der realen Welt, als er 1995 in die virtuelle vorstieß, dem Informationsdienst für Kunsthandel artnet ein „dotcom" anhängte und als einer der ersten Internet-Unternehmer überhaupt die international einflussreichste Plattform für Galerien im Internet schuf.
Hans Neuendorf had more than 30 years of experience as a real-world art dealer before he broke into the virtual art world in 1995 by attaching a ".com" to artnet, his

information service for art dealers. As one of the very first Internet entrepreneurs, he created the most influential international platforms for galleries on the Internet.

Das Unternehmer- und Sammlerpaar Brigitte und Arend Oetker erwirbt Kunst nicht nur, um sie zu besitzen, sondern um sie zu fördern (z. B. Galerie für Zeitgenössische Kunst, Leipzig) und Betrachterdialoge zu ermöglichen. Ihr Haus steht nicht nur Kunstweltgrößen wie Isa Genzken oder Udo Kittelmann offen, sondern einem großen Kreis aus Kultur, Politik, Wissenschaft und Wirtschaft.
Brigitte and Arend Oetker, an enterprising and collecting couple, acquire art not simply to possess it, but also to support the arts (Leipzig GfZK gallery) and to enable viewers to engage with it. Their house is open not just to the giants of the art world like Isa Genzken or Udo Kittelmann, but also to a wide circle of people in culture, politics, humanities, and economics.

Werner Otto ist einer der Gründerväter des deutschen Wirtschaftswunders. Sein Versandhaus wurde für viele Deutsche zum Symbol für den wachsenden Wohlstand nach dem Krieg. Mit fast 60 gründete er die ECE. Mit 90 zog er 1999 nach Berlin, um am Puls der Zeit zu sein. Hier genießt er noch immer seine täglichen Ausflüge ins Umland oder zum Kaffeetrinken auf dem Ku'damm. Manchmal begleitet ihn seine Ehefrau Maren, die heute die Stiftungsarbeit ihres Mannes fortführt – oder Mops Friedrich. Im August 2009 wurde ihm die Ehrenbürgerwürde der Stadt Berlin verliehen.
Werner Otto is one of the fathers of the German Wirtschaftswunder (economic miracle). To many Germans, his mail-order company symbolized the increasing standard of living Germany enjoyed after the war. At the age of 60 he founded another international company, the ECE. Because he always wanted to keep his finger on the pulse of the times, in 1999 he moved to Berlin at the age of 90, where he still enjoys daily excursions in the countryside around Berlin and coffee on the Kurfürstendamm. Occasionally his wife, Maren Otto accompanies him— or his pug Friedrich has the honor. In August 2009 he became an honorary citizen of Berlin.

Durch die einstige Teilung Berlins existieren viele kulturelle Institutionen mindestens doppelt, der Kulturetat der Stadt jedoch ist überschaubar. Pianist und Dirigent Daniel Barenboim lässt sich davon nicht aus dem Takt bringen: Seit 1992 ist er Generalmusikdirektor der Staatsoper Unter den Linden.

Because Berlin was once a divided city, there are at least two of each cultural institutions. Despite this the cultural budget is relatively small. But none of this causes pianist and conductor Daniel Barenboim to miss a beat: he is the General Music Director of the Staatsoper Unter den Linden (Berlin State Opera) since 1992.

Nirgends existiert mehr Museum auf einem Haufen als auf der Berliner Museumsinsel (Bode-Museum, Neues Museum, Pergamonmuseum), eine Schatztruhe der Hochkultur, beginnend 1830 mit Friedrich Schinkels Altem Museum. Deshalb ist die Insel Teil des UNESCO-Weltkulturerbes und Architekt David Chipperfield darf hier bis 2015 den Masterplan zum Umbau realisieren.
There is no greater concentration of museums anywhere than on Berlin's Museum Island: Bode-Museum, Neues Museum, Pergamon Museum. It is a treasure trove of high culture that traces its beginnings to Friedrich Schinkel's Altes Museum of 1830. Therefore the island is a UNESCO World Heritage Site; architect David Chipperfield will finish implementing his master plan of renovations to the island by 2015.

Auch wenn Berlin nur ihre Wahlheimat ist und sich die Kanadierin Merrill Beth Nisker hier nie niederlassen wollte – als sie als Peaches ihr erstes Album beim Berliner Label Kitty-Yo veröffentlichte, wurde sie Kult. Der aggressive Sex und das lose Mundwerk der „Madonna des Elektro-Clash" galten fortan weltweit als „so Berlin".
Even though Berlin is only her adopted home and Canadian Merrill Beth Nisker never intended to settle here, she became a cult icon after releasing her first album as Peaches on Kitty-Yo, a Berlin record label. From than onwards, the aggressive sexiness as well as the foul mouth of the "Madonna of electro-clash" were globally deemed "so Berlin."

In Hamburg tummelte er sich in der linksautonomen Szene um die Hafenstraße, in Berlin fand er zur künstlerischen Autonomie. Heute zählt Daniel Richter zu den bedeutendsten Malern der Gegenwart. Seinen Sinn für Szenographie lässt der Ehemann der Theaterregisseurin Angela Richter nicht nur in seine großformatigen Arbeiten, sondern auch in Bühnenbilder einfließen.
In Hamburg, he fell into the leftist Autonome scene centered around Hafenstraße; in Berlin, he found his way to artistic autonomy. Daniel Richter is one of the most important artists working today. Richter, the husband of theater director Angela Richter, allows his exquisite sense of scenography to influence not only his larger works, but his stage designs as well.

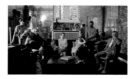

Von einem Hinterhof bis zum Chipperfield-Palast brauchte es für Bruno Brunnet und Nicole Hackert mit ihrer Galerie Contemporary Fine Arts (CFA) gerade mal zwölf Jahre, in denen sie Blue-Chip-Künstler wie Daniel Richter, Jonathan Meese und Peter Doig mit aufgebaut haben, die international gefragt sind.
For Bruno Brunnet and Nicole Hackert, it took only twelve years for their Contemporary Fine Arts (CFA) gallery to move from a rear courtyard to the Chipperfield Palace; twelve years in which they helped build up blue-chip artists like Daniel Richter, Jonathan Meese and Peter Doig, who are in high demand internationally.

Er nennt sich nach der die Hauptstadt umgebenden Provinz und in der Tat ist Marc Brandenburg als Sohn einer Deutschen und eines afroamerikanischen GIs in einer solchen aufgewachsen – allerdings in Texas. Als Künstler zeichnet er die Welt schwarz-weiß, ins Negativ verkehrt, und zwingt so zum genauen Hinsehen.
He named himself after the countryside surrounding the capital, and yes, Marc Brandenburg did actually grow up in the countryside as the son of a German mother and an African-American father—but in Texas, not Germany. As an artist, he sees the world in black-and-white, flipped into the negative, and this forces you to look closely.

Helmut Newton war einer der bedeutendsten Foto-grafen, Sohn eines jüdischen Knopffabrikanten aus Berlin. Mode, Akte, Porträts – bei ihm triumphieren die Frauen. Mit einer hat er 55 Jahre verbracht: June Newton, Schauspielerin aus Australien, die ihm einst Modell stand und später als Alice Springs selbst eine bekannte Fotografin wurde. Noch heute kommt sie jedes Jahr in seine Geburtsstadt, wo sie sein Ehrengrab in Friedenau – neben Marlene Dietrich – besucht und sein Werk in der nach ihm benannten Stiftung in der Jebensstraße weiterleben lässt.
The son of a Jewish buttonmaker from Berlin, Helmut Newton was one of the most important photographers. Fashion, nudes, portraits—women triumphed with Newton. With one he spent 55 years: June Newton, an actress from Australia who once modeled for him and became a famous photographer in her

own right using the name Alice Springs. Still today, June Newton returns to the city, Helmut's birth place, to visit his grave of honor in Friedenau—and to carry on his work at the foundation on Jebensstraße that bears his name.

Seit 1999 führt Claus Peymann das Berliner Ensemble im Theater am Schiffbauerdamm. Nicht zuletzt wegen seiner Provokationslust gilt er als bekanntester Intendant des deutschsprachigen Theaters, selbst Theaterunkundige kennen ihn spätestens seit er 2007 dem ehemaligen RAF-Terroristen Christian Klar einen Praktikumsplatz anbot.

Since 1999, Claus Peymann has led the Berlin Ensemble at the Schiffbauerdamm Theater. Thanks to his pure delight in provoking others, Claus Peymann is one of the most famous German theater directors; even non-theatergoers know him since he offered former RAF (Red Army Faction) terrorist Christian Klar an apprenticeship in 2007.

Wer von Markus Lüpertz spricht, braucht seinen Namen nicht zu nennen – „Malerfürst" reicht. Die Kunsthoheit über das 20. Jahrhundert teilt er mit zwei, drei anderen, aber sein Kleidungsstil ist einzigartig.

When you talk about Markus Lüpertz, you don't need to use his name. Just call him the "Malerfürst" (Prince of Painting). He shares sovereignty of the art world with two or three others, but his fashion sense is truly unique.

Der amerikanische Architekt Peter Eisenman gestaltete das Denkmal für die ermordeten Juden Europas. Es ist die zentrale Holocaust-Gedenkstätte Deutschlands. Das Mahnmal befindet sich zwischen dem Potsdamer Platz und dem Brandenburger Tor und war von der Idee bis zur Durchführung schwer umstritten. Die treibenden Kräfte hinter dem Bundestagsbeschluss für die Errichtung des Stelenfeldes waren der Zentralrat der Juden in Deutschland, die Publizistin Lea Rosh und der ehemalige Bundeskanzler Helmut Kohl.

The American architect Peter Eisenman designed the Memorial to the Murdered Jews of Europe. The memorial is located between Potsdamer Platz and the Brandenburg Gate and was highly controversial from the beginning to the end. The driving forces behind the Bundestag decree to erect the field of stelae were the Central Council of Jews in Germany, the journalist Lea Rosh, and former German Chancellor Helmut Kohl.

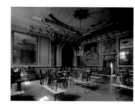

Während sich unten im 1913 gegründeten Salonlokal das bierselige Volk die Zeit mit Tanz und Keilereien vertrieb (nachzulesen in Alfred Döblins „Berlin Alexanderplatz"), speisten oben die feinen Leute im Spiegelsaal. Der geriet irgendwann in Vergessenheit, aber seit Berlin wieder so etwas wie eine Gesellschaft hat, dient der morbide Charme von blindem Glas und bröckelndem Stuck in Clärchens Ballhaus einer neuen Bohème als Bühne.

While the beer-drinking rabble in the bar downstairs, established in 1913, passed the time with dancing and brawling (as described in Alfred Döblin's "Berlin Alexanderplatz"), the upper classes ate upstairs in the hall of mirrors. At some point, the hall was forgotten. But ever since Berlin has recreated a new high society, the morbid charm of blind glass and crumbling plaster in Clärchens Ballhaus has provided a new generation of Bohemians with a stage.

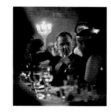

Berlin ist musikalisch gesehen längst nicht nur Techno. Aus dem reichhaltigen musikalischen Erbe von Swing bis Schlager schöpft zum Beispiel Max Raabe, der mit seinem Palast Orchester den Sound der 20er und 30er Jahre feiert – und das grundsätzlich im stilechten Outfit, das Auge hört schließlich mit.

From a musical standpoint, Berlin has been about more than just techno for a long time. For example, Max Raabe draws on Berlin's rich musical heritage, ranging from swing to Schlager, to create music with his Palast Orchester that celebrates the sound of the '20s and '30s. Max Raabe always wears an outfit from that era to provide a feast for the eyes as well as the ears.

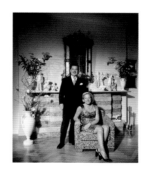

Eigentlich hatte die Königliche Porzellan-Manufaktur Berlin KPM ihren royalen Status mit der Abdankung Kaiser Wilhelms II. 1918 verloren. Aber weil das einst an traditionsbewussten Manufakturen reiche Berlin ungeachtet seiner Freiheitsliebe doch ein wenig an monarchischer Gesinnung hängt, wollte es nicht unnötig zu Bruch gehen lassen, was schon seit 1763 gekrönte Häupter entzückte. Und so darf sich das weiße Gold aus Berlin seit 1988 statt „staatlich" wieder „königlich" nennen.

The royal china manufacturer Berlin KPM had actually lost its royal status when Kaiser Wilhelm II abdicated in 1918. But because Berlin, which had once been full of manufacturers rich in tradition, still had a bit of monarchist sensibility—despite its love for freedom—it didn't want something that had delighted crowned heads since 1763

to be tossed aside unnecessarily. And so in 1988, the "white gold" from Berlin was once again permitted to call itself "royal" rather than "state."

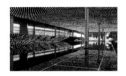

Wolfgang Joop ist eine der wahrhaft internationalen Designergrößen Berlins, dabei lebt er in seinem Geburtsort Potsdam. Die Marke JOOP! brachte ihm Bekanntheit bei den Massen, sein Label Wunderkind Anerkennung durch die internationale Modecommunity.
Wolfgang Joop is one of the truly international great designers of Berlin, although actually living in Potsdam, where he was born. The JOOP! brand made him a household name among the general public, while his Wunderkind label brought him accolades from the international fashion community.

Schon die erste Modenschau in Berlin von Hugo Boss 2003 war ein fulminantes Spektakel mit vorbeifahrendem ICE und wassergeflutetem Catwalk. Seitdem ist das Metzinger Unternehmen seinem Eventstandard treu geblieben und einer der Hauptgründe, warum sich die Mercedes-Benz Fashion Week in Berlin langsam zu einem Pflichttermin entwickelt.
Even Hugo Boss' very first fashion show in Berlin in 2003 was an extraordinary spectacle, with an ICE train roaring by and a water-flooded catwalk. Ever since then, the company from Metzingen, Baden-Württemberg has remained true to its high standards and is one of the main reasons why the Mercedes-Benz Fashion Week in Berlin is slowly becoming an unmissable event.

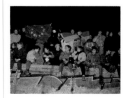

Berlin ist für viele eine „Narbenstadt", was auch an den Einschusslöchern liegt, die noch immer viele Hausfassaden zeichnen. Der Künstler Jan Vormann verarztet solche Kriegswunden – mit Legosteinen. Und nennt das Ganze „Dispatchwork".
Many people call Berlin a "city of scars" due to the bullet holes that grace many house fronts to this day. Artist Jan Vormann treats these war wounds—with Lego blocks. And calls the whole thing "Dispatchwork."

Am 9. November 1989 fiel die Mauer nach einer friedlichen Revolution in der DDR: Einer der glücklichsten Tage in der deutschen Geschichte. In der Folge setzten die Staatsmänner Helmut Kohl, Michail Gorbatschow und George Bush Senior die Deutsche Einheit durch.
On November 9, 1989, the Wall fell after a peaceful revolution in the GDR: one of the happiest days in German

history. As a result, Helmut Kohl, Mikhail Gorbachev and George H. W. Bush brought about German reunification.

Am 14. Juni 1972 besuchte der kubanische Diktator und Revolutionsführer Fidel Castro Ostberlin – als eine Art sozialistisches Pendant zum Kennedy-Besuch.
On June 14, 1972, Cuban dictator and revolutionary leader Fidel Castro visited East Berlin—a sort of socialist counterpoint to the Kennedy visit.

Udo Lindenberg, politischer Musiker aus Westdeutschland, der 1987 dem DDR-Staatschef Erich Honecker eine Lederjacke schenkte, begrüßte nach dem Mauerfall die ersten Trabis aus Ostberlin. Der Trabant wurde von 1957 bis 1991 über drei Millionen Mal verkauft.
Udo Lindenberg, a politically-minded musician from West Germany who gave GDR head of state Erich Honecker a leather jacket in 1987, greeted the first Trabant cars coming out of East Berlin after the Wall fell. More than three million "Trabis" were sold between 1957 and 1991.

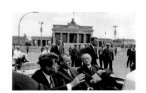

Am 26. Juni 1963 besuchte US-Präsident John Fitzgerald Kennedy die geteilte Stadt. Er wurde begleitet vom Regierenden Bürgermeister Willy Brandt und von Bundeskanzler Konrad Adenauer. Seinen berühmtesten Satz „Ich bin ein Berliner" sagte der wichtigste Verbündete Deutschlands an jenem Tag vor dem Schöneberger Rathaus, um sein Mitgefühl für die eingeschlossenen Berliner auszudrücken.
On June 26, 1963, US President John F. Kennedy visited the divided city accompanied by Mayor Willy Brandt and German Chancellor Konrad Adenauer. In a speech at the Schöneberg City Hall, Germany's most important ally uttered his most famous words, "Ich bin ein Berliner," to express his empathy for Berliners trapped in their own city.

Vera Gräfin von Lehndorff alias Veruschka, Stil-Ikone und Künstlerin seit den 60er Jahren, zog 2005 von New York nach Berlin. Ihr Vater Heinrich Graf von Lehndorff gehörte zu den mutigen Männern des 20. Juli, die im Kreis der Widerständler um Stauffenberg gegen Hitler kämpften. 1944 wurde er in Plötzensee ermordet. In enger Zusammenarbeit mit dem Publizisten Jörn Jacob Rohwer entsteht gegenwärtig ihre Biografie.
Vera Gräfin von Lehndorff, alias Veruschka, an artist and style icon since the '60s, moved from New York to Berlin in 2005. Her father, Heinrich Graf von Lehndorff, was one of the courageous men of July 20, 1944, who cooperated with Stauffenberg and the Resistance to

fight Hitler. Heinrich Graf von Lehndorff was executed in Plötzensee prison. Vera von Lehnhoff is currently working with publicist Jörn Jacob Rohwer to write her autobiography.

Am 1. Mai finden im Bezirk Kreuzberg/Friedrichshain jedes Jahr Demonstrationen gegen die Globalisierung und gegen den Staat statt. Angefangen hat es mit der Hausbesetzerszene, die an der Walpurgisnacht polterte. Ausschreitungen und Gewalt sind seitdem keine Seltenheit in dieser Nacht, zu der randalierende Rebellen aus ganz Deutschland anreisen.

Every year on the first of May, there are demonstrations in Kreuzberg/Friedrichshain against globalization and the state. It started with the squatters' scene that erupted on Walpurgis Night. Since then, rioting and violence on this night are common, and rebels from all over Germany travel to Berlin for it.

In einem ehemaligen Heizkraftwerk am Berliner Ostbahnhof befindet sich „der beste Techno-Club der Welt" – so wird das Berghain mittlerweile einstimmig von der gesamten Weltpresse genannt. Viele glauben, bei den bis zu 18 Meter hohen Stahlbetonhallen, in denen sich ein hedonistisches Techno-Publikum mit leichtem Homosexuellenüberhang in Schweiß und Ekstase trinkt, tanzt und – nun ja, was man in Darkrooms ebenso macht –, handele es sich um Naziarchitektur, dabei wurde das beeindruckende Gebäude in den Fünfzigern im sozialistischen Neoklassizismus errichtet.

In the old heating plant next to the Berlin Ostbahnhof train station, you'll find "the best techno club in the world"— this is the current unanimous verdict by the international press about the Berghain. Many would like to think that the 60-feet tall reinforced concrete halls represent Nazi architecture. In fact, the impressive building was built in the '50s socialist neoclassical style. Today hedonistic techno fans and the hipsters of the gay scene sweat in ecstasy as they drink, dance, and—well, do what people tend to do in darkrooms.

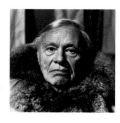

Im Jahr 2000 verkaufte Heinz Berggruen seiner Geburtsstadt Berlin seine Kunstsammlung für einen Wert, der mehr einer Schenkung gleichkam – für den großen jüdischen Sammler und Mäzen eine „Geste der Versöhnung", an der sich die Besucher einer der hochkarätigsten Sammlungen des 20. Jahrhundert im Museum Berggruen (Picasso, Matisse, Klee) täglich erfreuen. Die Söhne Nicolas und Olivier leben zwar in

New York, führen aber das Engagement des verstorbenen Vaters für Berlin weiter. Dazu zählt auch, dass sie das unter Clubgängern legendäre Café Moskau sanieren.

In the year 2000, Heinz Berggruen sold his art collection to Berlin, the city of his birth, for a small amount of money which resembled more a donation—a "gesture of reconciliation" for the great Jewish collector and art patron. Visitors to the Berggruen Museum take pleasure in viewing one of the highest-quality collections of 20th-century art such as Picasso, Matisse and Klee. Sons Nicolas and Olivier live in New York, but are continuing their father's commitment to Berlin. That includes renovating the Café Moskau, a legend among clubgoers.

Im Frühwerk des in der DDR aufgewachsenen Malers Norbert Bisky, Baselitz-Schüler und Sohn des Linkspartei-Politikers Lothar Bisky, erkannte mancher eine „fröhliche sozialistische Welt". Heute wirken seine explodierenden Leinwände wie visuelle Faustschläge. Ob ihnen noch etwas Sozialistisches anhaftet? FDP-Chef Guido Westerwelle gehört zu Biskys eifrigsten Sammlern.

Many people viewing the early work of Norbert Bisky, who grew up in the GDR, saw a "happy socialist world." Today, the explosive canvases of the former student of Baselitz and son of leftist Linkspartei politician Lothar Bisky feel like visual punches to the face. Is there anything socialist still lingering in them? Guido Westerwelle, head of liberal party FDP, is one of Bisky's most avid collectors.

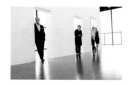

Kaum einer hat die Berliner Museumslandschaft so sehr im Bewusstsein der Öffentlichkeit verankert – und dabei so stark polarisiert – wie Peter-Klaus Schuster, bis 2008 Berliner Museumsgeneral(-direktor). Wo seine Karriere ihren Abschied feierte, nämlich in der Neuen Nationalgalerie zur Eröffnung der Jeff Koons-Ausstellung, begann für eine andere öffentliche Kulturpersönlichkeit ein neues Kapitel: Die ehemalige Kulturstaatsministerin Christina Weiss ist heute Vorsitzende des Verein der Freunde der Nationalgalerie.

Hardly anyone has done more to ground the Berlin museum landscape in the public's mind—and polarized the public so severely in the process—than Peter-Klaus Schuster, who was the Berlin National Museums General Director until 2008. His career exited the stage with the opening of the Jeff Koons exhibit in the New National Gallery—and a new chapter began for a different public cultural personality: former Federal Commissioner for Culture Christina Weiss is now the Chairman of the Verein der Freunde der Nationalgalerie.

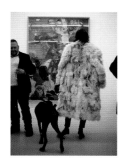

Der Kunst- und Kultursektor ist der am stärksten und eigentlich einzig wachsende Wirtschaftszweig in Berlin. Bis 2007 wurden laut einer Senatsstudie seit Beginn des Galerienbooms Mitte der 90er Jahre 5000 neue Stellen im Bereich Kunsthandel und -vermittlung geschaffen. Das geht genauso auf privates Engagement Berliner Galeristen zurück wie die Kunstmesse Art Forum, die seit 1995 jährlich den Berliner Kunstherbst einläutet, oder das Gallery Weekend, eine Art Leistungsschau lokaler Galerien für ein ausgewähltes internationales Publikum.

Art and culture is the strongest industry in Berlin, and actually the only growing one. According to a Berlin Senate study, 5,000 new jobs were created in art dealing and art education in the time from the mid-'90s, when the gallery boom started, to 2007. This is due to mostly private commitments from Berlin gallery owners—as well as the Art Forum, which has kicked off the fall art season in Berlin each year since 1995. And the Gallery Weekend, a kind of best-of art show by local galleries for a select international audience.

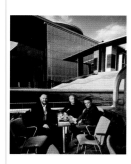

Vor über 100 Jahren stand das sogenannte Zeitungsviertel um die Kochstraße wie die britische Fleet Street für die Geburt der Massenmedien in Deutschland. Zeitungszaren nannte man damals die Großverleger Leopold Ullstein, Rudolf Mosse und August Scherl, die hier rund 100 Redaktionen betrieben. Heute teilen sich das Viertel Axel Springer Verlag und taz – statt von Großverlagen wird die Berliner Medienlandschaft von Independent-Titeln (032c, Liebling, sleek, etc.), rührigen Passionsverlegern und einer bestimmten Literatenspezies geprägt.

More than 100 years ago, the so-called "newspaper quarter" around Kochstraße was the birthplace of mass media in Germany, much like Britain's Fleet Street. Large-scale publishers like Leopold Ullstein, Rudolf Mosse and August Scherl, who ran about 100 editorial offices, were the "newspaper czars" of their day. Today, Axel Springer Verlag and the alternative daily newspaper tageszeitung (taz) share the area. Instead of a few giant publishing houses, the Berlin media landscape is filled with independent titles such as 032c, Liebling, sleek, etc., passionate entrepreneurial publishers, and a certain species of literati.

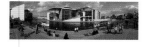

Durch den Umzug des Parlaments von Bonn nach Berlin 1999 wurde an der Spree futuristisch gebaut: zum Beispiel das Kanzleramt, das Paul-Löbe-Haus und das Elisabeth-Lüders-Haus mit der Bundestagsbibliothek.

The relocation of the government from Bonn to Berlin in 1999 caused some futuristic building on the River Spree: look at the Chancellor's Office, the Paul-Löbe-Haus and the Elisabeth-Lüders-Haus with the library of the parliament.

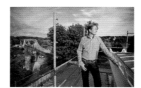

Als Vorstandsvorsitzender der Axel Springer AG, des größten Zeitungs- und Online-Verlags Europas, weiß der studierte Musikwissenschaftler Mathias Döpfner nicht nur komplexe Konzerngefüge zu dirigieren, sondern engagiert sich auch für die Dokumentation von Geschichte und Kunst. Im November 2009 eröffnet er die Villa Schöningen an der Glienicker Brücke als Ost-West-Museum.

As Chairman and CEO of Axel Springer AG, Europe's largest newspaper and online publisher, Mathias Döpfner, who actually studied music, not only can conduct complex management tasks, but also documents history and art. In November 2009, he will open the Villa Schöningen at the Glienicker Bridge as an East/West museum.

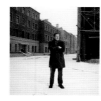

In den 20er Jahren galt Babelsberg mit seinen riesigen Filmstudios (40.000 qm) und Klassikern wie „Metropolis" oder „Der blaue Engel" als „Hollywood an der Spree". Heute heißt es eher: „Hollywood an die Spree" – Babelsberg und die Stadt Berlin sind als Drehort bei der US-Filmindustrie so beliebt, dass der Celebrity ignorante Berliner fast schon genervt ist, dauernd als Komparse für Produktionen wie „Inglourious Basterds" von Quentin Tarantino oder die Verfilmung des Attentats auf Hitler mit Tom Cruise herhalten zu müssen.

In the '20s, Babelsberg, with its enormous film studios (10 acres) and classic movies like "Metropolis" and "The Blue Angel," was considered "Hollywood on the Spree." Today, Hollywood is more likely to come to the Spree—Babelsberg and the city of Berlin are such popular shooting locations for the US film industry that the celebrity-ignorant Berliner is almost annoyed to be constantly used as an extra in productions like Quentin Tarantino's "Inglorious Basterds" or "Valkyrie" starring Tom Cruise.

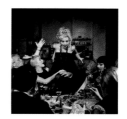

Es gibt zwei Sorten Westberliner Institutionen: 1. Lokale. 2. Menschen. Zur ersteren gehören die Paris Bar, der Diener und das Florian, zur letzteren: Rolf Eden, Udo Walz und Désirée Nick. An guten Abenden vermischen sich beide Sorten zu einem Bukett aus selbstironischem Imponiergehabe, bissigen Weinen und süffigem Witz. An schlechten erkennt man, dass sich die Welt dieser Gesellschaft langsam dem Untergang entgegendreht.

There are two kinds of West Berlin institutions: 1. Bars. 2. People. The first category includes the Paris Bar, the Diener and the Florian, while the second includes Rolf Eden, Udo Walz and Désirée Nick. On a good night, both 1 and 2 can be found together to create a bouquet of self-ironic cockiness, biting wines and pleasant, quaffable jokes. On a bad night, you realize that the world these institutions live in is slowly drifting to its doom.

Von Anfang an zeigte die Volksbühne dramaturgischen Ehrgeiz, Max Reinhardt war der erste Intendant. Doch erst Frank Castorf verhalf nach der Wende dem Haus zu seinem Ruf als „aufregendste Bühne Deutschlands", was nicht zuletzt an Regisseuren wie Christoph Marthaler und Christoph Schlingensief lag.

From the very beginning, the Volksbühne showed dramatic ambition; Max Reinhardt was its first director. But it was Frank Castorf who made the theater "the most exciting stage in Germany" after the fall of the Wall, due to directors like Christoph Marthaler and Christoph Schlingensief.

Tempelhof, in den 20er Jahren gegründet, diente lange als wichtigster Stadtflughafen. Vom 26. Juni 1948 bis 12. Mai 1949 starteten und landeten hier Flugzeuge, die sogenannten Rosinenbomber, teilweise im 90-Sekundentakt, um das eingeschlossene Berlin mit einer Luftbrücke zu versorgen. Nach heftiger Politdebatte entschied der Senat im Jahr 2008, den Flughafen zu schließen. Zwar stimmte die Mehrheit der Wähler per Volksentscheid für Tempelhof, sie verfehlte jedoch die notwendige Stimmzahl.

Tempelhof, founded in the '20s, was the city's most important airport for many years. From June 26, 1948 to May 12, 1949, airplanes known as the Candy Bombers took off and landed here, sometimes as frequently as every 90 seconds, to provide the blockaded city with airlifted supplies. After a heated political debate, the Berlin Senate decided to close the airport in 2008. Although the majority of people casting their ballots in the special referendum actually wanted to keep Tempelhof open, they did not obtain the necessary number of votes.

Dieter Kosslick trägt meistens Hut und Schal und ein hoffnungsvolles Lachen. So ausgerüstet steht er seit 2001 der Berlinale vor und hat es geschafft, dem Filmfestival am Potsdamer Platz jenen Glanz zurückzugeben, den es längst verloren hatte. Heute lässt Hollywoods A-Klasse den Preis, den Goldenen Bären, nicht mehr entgegennehmen – sie erscheint selbst.

Dieter Kosslick usually wears a hat, a scarf and a smile. This is how he headed the Berlinale since 2001. Thanks to him the film festival on Potsdamer Platz has returned to the splendor it had lost long before. Today, Hollywood's A-list actors don't send someone to pick up their prize, the Golden Bear; they come and accept it themselves.

Spätestens seit er 1998 einen Raum für die erste berlin biennale im Postfuhramt gestaltete, wusste jeder, wer gemeint war, wenn man vom lustigen Künstler mit der komischen Langhaarfrisur, der schwarzen Cordhose und der adidas-Trainingsjacke sprach. Bis heute ist Jonathan Meese diesem Look zumeist treu geblieben und nicht zuletzt deshalb der Künstler mit dem höchsten Wiedererkennungs- und Unterhaltungswert.

No later than 1998, when he set up a space for the first berlin biennale in the Postfuhramt in Mitte, everyone knew whom you were talking about when you mentioned the funny artist with the strange long hair, black cords and Adidas training jacket. Jonathan Meese has generally been faithful to this look ever since, which is surely one reason why he is one of the best-known artists in Germany and definitely the one with the highest entertainment value.

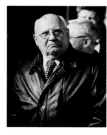

Michail Sergejewitsch Gorbatschow war der letzte Staatschef der Sowjetunion. Er leitete den Wandlungsprozess in der UdSSR ein, so dass Russland sich vom Kommunismus löste. Damit war 1990 der Weg zur Deutschen Einheit frei.

Mikhail Sergeyevitch Gorbachev was the last head of state of the Soviet Union. He brought about the process of change in the USSR, allowing Russia to break free of communism. This cleared the way for German reunification in 1990.

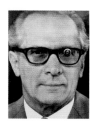

Erich Honecker war langjähriger Generalsekretär des Zentralkomitees der SED und Staatsratsvorsitzender der DDR sowie Vorsitzender des Nationalen Verteidigungsrates. Der gebürtige Saarländer trug maßgeblichen Anteil an der Unterdrückung von Millionen Menschen in dem ehemaligen Überwachungsstaat. 1994 verstarb er in Chile, wo heute noch seine Frau Margot lebt.

For many years, Erich Honecker was the General Secretary of the Central Committee of the SED (Socialist

Unity Party of Germany) and Chairman of the Council of State of the GDR as well as Chairman of the National Defense Council. The Saarland native played a major role in the suppression of millions of people in the former police state. He died in 1994 in Chile, where his widow Margot still lives.

Als 2003 bekannt wurde, die Flick Collection werde sich für mindestens sieben Jahre als Leihgabe an die Stiftung Preußischer Kulturbesitz in Berlin präsentieren, wurde Friedrich Christian Flick wie zuvor schon andernorts auch hier vorgeworfen, er missbrauche die Kunst, um von einer Auseinandersetzung mit der dunklen Vergangenheit seiner Familie abzulenken. Doch seit regelmäßig aus der herausragenden, über 2500 Werke umfassenden Sammlung gezeigt wird, ist von Protest nichts mehr zu hören.
When it was announced in 2003 that the Flick Collection would be on loan to the Prussian Culture Heritage Foundation in Berlin for at least seven years, Friedrich Christian Flick was accused once more, as he had been before in other places, of abusing art to distract people from confronting his family's dark past. But ever since the works from the outstanding collection of over 2500 pieces have been displayed regularly, not a peep of protest has been heard.

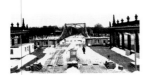

Auf dem Höhepunkt des Kalten Krieges fanden auf der Glienicker Brücke an der Havel in Potsdam Agentenaustausche zwischen Ost und West statt.
At the height of the Cold War, agent exchanges between East and West took place on the Glienicker Bridge over the Havel River in Potsdam.

Der Checkpoint Charlie markierte den berühmtesten Berliner Grenzübergang an der Mauer zwischen amerikanischem und sowjetischem Sektor. Hier standen sich 1961 sowjetische und US-Panzer gegenüber. Heute erinnert neben dem Mauermuseum ein Porträt eines amerikanischen und eines russischen Soldaten an den Kalten Krieg.
Checkpoint Charlie marked the most famous Berlin border crossing at the Wall between the American and the Soviet sector. In 1961, American and Soviet tanks faced each other at this spot. Today, along with a museum dedicated to the Berlin Wall, a portrait of an American soldier and one of a Russian soldier remind visitors of the Cold War.

Sobald es Sommer wird in Berlin, also irgendwann Mitte März, eröffnen die Berliner die Grillsaison im Garten. Genauer, im Tiergarten, und da auch nicht irgendwo, sondern in unmittelbarer Sichtweite zum Schloss Bellevue, dem Sitz des Bundespräsidenten. Trotz gelegentlicher Übergriffe mit Grillgabeln funktioniert das Berliner Multi-Kulti-Ideal ausgerechnet da am besten, wo es ums Essen geht: Buletten, Köfte und ganze Lämmer am Spieß brutzeln hier einträchtig nebeneinander.
As soon as summer comes to Berlin, usually about mid-March, Berliners open their barbecue season in the garden—more precisely, in the Tiergarten park. And not just anywhere in the Tiergarten—but within sight of Schloss Bellevue, the official residence of Germany's president. Despite the occasional skirmish involving grill forks, Berlin's multi-cultural ideal works best right here where food is involved: hamburgers, Turkish köfte and whole lambs on a spit all sizzle side by side in harmony.

Berlin hatte immer schon ein Faible für Bären, schließlich trägt die Stadt das Tier im Wappen. Doch was 2006 im Berliner Zoo das Licht der Welt erblickte, war selbst für Berlin zuviel Bär: Ein weißes Knäuel namens Knut eroberte die Herzen der Welt im Sturm. Aus Knut wurde ein grauzotteliger Grantler, auch aus Trauer über den jähen Tod seines aufopfernden Pflegers Thomas Dörflein im Jahr 2008.
Berlin has always had a soft spot for bears; after all, the city has a bear on its coat of arms. But the little bundle of white, born at the Berlin Zoo in 2006, was too much bear, even for Berlin. The little polar bear cub named Knut instantly won the hearts of people all around the world. Knut grew into a scraggly gray grump, in part due to grief over the death of his devoted caretaker, Thomas Dörflein, in 2008.

Es fing 1989 mit ein paar sanft aufgeputschten Tänzern an, die dem klapprigen Bus mit Lautsprechern von DJ Motte auf dem Kurfürstendamm folgten. Es endete 2006, als aus der Loveparade der größte Techno-Tanz-Tsunami der Welt geworden war und Berlin das Zuviel von allem – eine Million Besucher jedes Jahr, Lärm, Müll – nicht mehr ertragen und bezahlen wollte.
It started in 1989 with a few "high" dancers following DJ Motte's ramshackle bus with loudspeakers down the Kurfürstendamm. It ended in 2006 when the Loveparade had become the world's biggest techno-dance tsunami

and Berlin could no longer tolerate or pay for something that had simply become too much of everything—drawing a million visitors annually who made a lot of noise and trash.

DJ Motte und die erste Loveparade, Paul van Dyk und der Tresor, Westbam und das E-Werk. Bunker, Friseur, WMF. Sven Väth, DJ Hell, Fetisch. Die Vermählung Berlins mit dem Techno brachte die unglaublichsten Club-Locations und einige DJ-Karrieren hervor, die bis heute untrennbar mit Berlin verbunden sind – auch wenn sich einige der Protagonisten vom Techno und/oder der Stadt abgewandt haben.

DJ Motte and the first Loveparade, Paul van Dyk and the Tresor, Westbam and the E-Werk. Bunker, Friseur, WMF. Sven Väth, DJ Hell, Fetisch. The wedding of Berlin and techno resulted in the most amazing club locations and some DJ careers that are inextricably linked to Berlin to this day, even though some of the protagonists have turned away from techno and/or moved out of the city.

Es heißt immer, sein größter Erfolg sei die Entdeckung von Rammstein gewesen. In Wirklichkeit ist der größte Erfolg des Musikmanagers und Ex-Universal-Chefs Tim Renner, dass er die umwälzenden wirtschaftlichen und strukturellen Veränderungen im internationalen Musikmarkt so frühzeitig erkannte. Sein Unternehmen Motor Music, mit Radiosender, Label und Management, trägt diesem Wandel Rechnung, genauso wie die Ernennung Renners 2003 vom World Economic Forum zu einem der Global Leader for Tomorrow.

People always say discovering Rammstein was his greatest achievement. In reality, the greatest success of music manager and ex-Universal CEO Tim Renner was that he saw the enormous economic and structural changes headed for the international music market so early on. His company Motor Music with a radio station, label and management symbolizes this transformation, just like Renner's 2003 appointment by the World Economic Forum as a Global Leader for Tomorrow.

Sein selbstdarstellerischer Ehrgeiz, seine Lust an Provokationen konnten anstrengend sein. Als er dann auch noch den Hügel in Bayreuth eroberte und den Parsifal mit vielen Videoarbeiten inszenierte, reichte es endgültig: Christoph Schlingensief wurde als genialer Unruhestifter und einer der großen Künstler Deutschlands gefeiert. Im August 2010 erlag er seinem Lungenkrebsleiden – er wurde nur 49 Jahre alt.

His egocentric ambition and his delight to provoke sometimes were hard to live with. But once he conquered the Bayreuth Festival Theater and put on a production of Richard Wagner's Parsifal with several video clips, his fate was sealed: Christoph Schlingensief was celebrated as an ingenious troublemaker and one of Germany's greatest artists. In August 2010 he died of lung cancer—he was only 49 years old.

Der Palast der Republik wurde 1976 genau an der Stelle errichtet, an der bis 1950 das Berliner Stadtschloss stand. Die Volkskammer der DDR hatte in „Erichs Lampenladen", oder auch „Ballast der Republik" genannt, ihren Sitz. 2006 wurde das Gebäude trotz heftiger Proteste abgerissen. Angestoßen durch private Initiativen soll das Berliner Stadtschloss als Humboldt-Forum dort wiedererrichtet werden.

The Palast der Republik (Palace of the Republic) was erected in 1976 at the exact spot where the Stadtschloss (Berlin City Palace) stood until 1950. The People's Chamber of the GDR was based in the building nicknamed "Erich's lamp shop" torn down in 2006 despite heated protests. Driven by private initiatives, there are plans to rebuild the City Palace there and rename it the Humboldt Forum.

Horst Köhler war von 2004 bis 2010 Bundespräsident der Bundesrepublik Deutschland. Der Ökonom war zuvor IWF-Chef. Zusammen mit seiner Frau Eva Luise Köhler setzt er sich schwerpunktmäßig für die Interessen behinderter Menschen und für den vernachlässigten Kontinent Afrika ein.

Horst Köhler has been the President of the Federal Republic of Germany between 2004 and 2010. The economist was previously head of the IMF. Together with his wife Eva Luise Köhler, he fights for the interests of handicapped people and the neglected continent of Africa.

Der Pariser Platz trägt seit den Befreiungskriegen 1813–1815 seinen Namen. Heute ist er umrahmt von Botschaften und dem berühmten Hotel Adlon. Diese Aufnahme stammt aus der Berliner Morgenpost vom 16. August 1929 und ist nachkoloriert. Sie zeigt Graf Zeppelin über dem Max-Liebermann-Haus.

Pariser Platz has had its name since the War of the Sixth Coalition (1813–1815) which ended the Napoleonic Wars. Today, the square is surrounded by embassies and the famous Hotel Adlon. This picture is from the August 16, 1929 Berliner Morgenpost newspaper and is hand-colored. It shows Count Zeppelin above the Max-Liebermann-Haus.

Mein besonderer Dank gilt:

Allen Fotografen, die so spontan und Berlin-begeistert exklusiv für „Berlin Now" diese großartigen Fotografien machten – genauer: in dem Zeitraum von September 2008 bis August 2009. Walter Schönauer für die vielen Nachtsitzungen, seine Kreativität und olympische Gelassenheit. Ich danke Anne und dem kleinen Augustin und schenke Ute Hartjen von Camera Work giraffenlange Gladiolen. Danken möchte ich meiner Redaktion, der Welt am Sonntag, schon allein dafür, dass sie mich nach Berlin geführt hat; Inga Griese, nicht nur für die Energizing Eye Lift Creme, die auch sehr geholfen hat. Iris Hesse. Und Joachim Bessing für sein Adorno-Zitat. Ich danke June Newton und Antonina. Und Maren Otto für eine ganz besondere Tee-Einladung einmal in Grunewald. Eine Umarmung geht an Peter Lindbergh, weil er ein Mann ist, der sein Wort hält und an Mario Testino für sein rocking Berlin Cover. Ich danke Philipp Wolff von Hugo Boss, Marcus Kurz von Nowadays und herze meine Schwester Akka, das superfleißige Spitzen-Mausi. Ein großer Dank geht außerdem an Loulou Berg, Daniel Harder, Axel Brüggemann, Antje Debus, Mathias Nolte und Franz Josef Wagner. An Philipp Mißfelder, Imre Kertész, seine Frau Magda und Markus Peichl. Sowie an Arndt Jasper, Pit Pauen, Sandra Jansen, Sandra Casaretto, die schönste Telefonstimme der Welt, Hendrik teNeues, Alan Posener, Larry Coben, Eric Pfrunder und den netten Herrn Jörg-Ulrich Lampertius.
Ich danke immer und vor allem Jenny Levié. Und Tommaso Queirazza.

My special thanks to:

All photographers who participated with such Berlin enthusiasm by taking these beautyful pictures exclusively for "Berlin Now"—from September 2008 on until August 2009. Walter Schönauer for all the late-night sessions, his creativity and Olympian serenity. I thank Anne and little Augustin and send Ute Hartjen of Camera Work gladioli as long as giraffes. I would like to thank Welt am Sonntag, for leading me to Berlin. Inga Griese, not only for the Energizing Eye Lift Creme that helped very much. Iris Hesse. And Joachim Bessing for his Adorno quote. I thank June Newton and Antonina. And Maren Otto for a special tea invitation in Grunewald. A big hug goes to Peter Lindbergh because he is a man who keeps his word and to Mario Testino for his rocking Berlin cover. I thankPhilipp Wolff of Hugo Boss and Marcus Kurz of Nowadays and hug my sister Akka, the hardworking super mouse. Many thanks also to Loulou Berg, Daniel Harder, Axel Brüggemann, Antje Debus, Mathias Nolte and Franz Josef Wagner. To Philipp Mißfelder, Imre Kertész, his wife Magda and Markus Peichl. As well as Arndt Jasper, Pit Pauen, Sandra Jansen, Sandra Casaretto, the sweetest telephone voice in the world, Hendrik teNeues, Alan Posener, Larry Coben, Eric Pfrunder, and the nice Mr. Jörg-Ulrich Lampertius.
I always and especially thank Jenny Levié. And Tommaso Queirazza.

© 2011 teNeues Verlag GmbH + Co. KG, Kempen

Texts: © 2009 Dagmar von Taube
„Warum gerade Berlin?" © 2009 Imre Kertész
„Liebes Berlin" © 2009 Franz Josef Wagner
„Schwarz zu Blau" (Musik: Pierre Baigorry/David Conen/
 Vincent von Schlippenbach; Text: Pierre Baigorry/David Conen)
 © 2008 by Edition fixx & foxy admin. by BMG RM/Soular Music
 GmbH & Co. KG/Hanseatic Musikverlag GmbH & Co. KG

Translations by Amanda Ennis, Jane Wolfrum
Design by Walter Schönauer
Editorial coordination by Pit Pauen
Production by Alwine Krebber
Color separation by Laudert GmbH + Co. KG, Vreden

Published by teNeues Publishing Group

teNeues Verlag Gmbh + Co. KG
Am Selder 37, 47906 Kempen, Germany
Phone: 0049-2152-916-0
Fax: 0049-2152-916-111
e-mail: books@teneues.de

Press department: Andrea Rehn
Phone: 0049-2152-916-202
e-mail: arehn@teneues.de

teNeues Publishing Company
7 West 18th Street, New York, NY 10011, USA
Phone: 001-212-627-9090
Fax: 001-212-627-9511

teNeues Publishing UK Ltd.
21 Marlowe Court, Lymer Avenue, London, SE 19 1LP, Great Britain
Phone: 0044-208-670-7522
Fax: 0044-208-670-7523

teNeues France S.A.R.L.
39, rue des Billets, 18250 Henrichemont, France
Phone: 0033-2-4826-9348
Fax: 0033-1-7072-3482

www.teneues.com
ISBN 978-3-8327-9478-1
Printed in the Czech Republic

Bibliographic information published by the
Deutsche Nationalbibliothek.
The Deutsche Nationalbibliothek lists this publication in
the Deutsche Nationalbibliografie; detailed bibliographic data
are available in the Internet at http://dnb.d-nb.de

Images

© 2009 Mario Testino: Cover, pp. 25, 148/149
© 2009 Peter Lindbergh: pp. 8–13, 32/33, Back cover
© 2009 Ralf Schmerberg: p. 15
© 2009 Martin Eberle.
 All rights reserved: pp. 16, 78/79, 244/245
© 2009 Tatijana Shoan: p. 19
Photographs by Frank Thiel © 2009 VG Bild-Kunst.:
 pp. 20 (courtesy of Galerie Krinzinger, Wien),
 42/43 (courtesy of Galería Helga de Alvear, Madrid),
 190/191 (courtesy of Sean Kelly Gallery, New York),
 221 (courtesy of Frank Thiel, Berlin)
© 2009 Helmut Newton: pp. 22/23 (Vogue, Berlin 1979),
 115 (Max Schmid, Men's Fashion, Berlin 1995),
 152/153 (Heinz Berggruen, Vanity Fair, Geneve 1988)
© 2009 Karl Anton Koenigs: pp. 24, 46/47, 61, 74/75,
 104/105, 107, 121, 124/125, 131, 144/145, 160–163,
 165, 180, 184, 192/193, 196–198, 200–206, 230, 232, 235
© 2009 Oliver Mark: pp. 26/27, 34–37, 52/53, 56, 58/59,
 64/65, 76/77, 84–93, 96–99, 127, 154–156, 158/159, 169,
 174–176, 183, 185, 207–211, 218/219, 225, 234, 240/241
© 2009 Andreas Mühe: pp. 29, 30/31, 50/51, 72/73, 94/95,
 114, 142, 166/167, 170/171, 177, 181, 220
© 2009 Daniel Biskup. All rights reserved: pp. 38–41, 66/67,
 71, 116–119, 128/129, 136/137, 186, 194/195, 212–215,
 226–229, 236–239, 250/251
© 2009 Elliott Erwitt/Magnum Photos.
 All rights reserved: pp. 44/45
© 2009 Mindpirates e.V.: pp. 48/49
© 2009 Eleana Hegerich: pp. 54/55
© 2009 Monika Rittershaus: p. 57
© 2009 Robert Polidori/Camera Work: p. 60
© 2009 Hadley Hudson: pp. 62/63, 231
© 2009 Fabrizio Bensch/Reuters: pp. 68/69, 146
© 2009 Jean Pigozzi: p. 70
Claire Fontaine, Capitalism Kills (Love), 2008. Photograph:
 © 2009 Benita Suchodrev, courtesy of
 Galerie Neu, Berlin: pp. 80/81
© 2009 Will McBride/Camera Work: pp. 82/83, 138
© 2009 Klaus Frahm: pp. 100/101
© 2009 Harf Zimmermann: pp. 102/103, 172/173 (bottom),
 216/217 (bottom), 248/249
© 2009 Michel Haddi: p. 106
© 2009 Karl Lagerfeld: pp. 108–113
Sketch by Wolfgang Joop, courtesy of
 Berliner Morgenpost: p. 120
© 2009 Xavier Linnenbrink: pp. 122/123
© 2009 Nowadays: pp. 126, 150/151
© 2009 Robert Lebeck/Camera Work: pp. 130, 199
© 2009 Thomas Hoepker/Magnum: p. 132
Jan Vormann, Dispatchwork Berlin, 2009. Photograph:
 © 2009 Kathleen Waak: p. 133
© 2009 Thomas Billhardt/Camera Work: pp. 134, 135, 139
© 2009 Alexander Gnädinger: pp. 140/141
© 2009 Simon de Pury: pp. 143, 157
© 2009 Max von Gumppenberg and Patrick Bienert: p. 147
© 2009 Russell James. All rights reserved: p. 164
© 2009 Philipp von Hessen: p. 168
© Berliner Mauerarchiv/Hagen Koch: pp. 172/173 (top),
 216/217 (top)
© 2009 Sebastian Karadshow/B.Z.: pp. 178/179
© 2009 Peter Hönnemann: pp. 187, 224, 233
© 2009 Andreas Pein: pp. 188/189
© 2009 Reto Klar: pp. 222/223
© 2009 Henning Lübcke: pp. 242/243
© 2009 Stefan Maria Rother: pp. 246/247
© 2010 Vattenfall: p. 262

Der teNeues Verlag
dankt dem Verlag Rat & Reise GmbH,
Herausgeber des GALA City Guide BerlinNOW
(ISBN 978-3-86551-100-3),
für die freundliche Genehmigung,
den Buchtitel verwenden zu dürfen.

teNeues Publishing
would like to thank Rat & Reise GmbH,
publisher of GALA City Guide BerlinNOW
(ISBN 978-3-86551-100-3),
for the kind permission
to use the title of this book.